강박적 아름다움

강박적 아름다움

Compulsive Beauty

언캐니로 다시 읽는 초현실주의

핼 포스터 지음
조주연 옮김

아트북스

엘리자베스 포스 포스터께

방법에 대한
단상

나의 지적 형성기는 1970년대 말이었
다. 비판이론이 전성기였던 시기다. 미국의 맥락에서 이는 무엇보다 "새로
운 프랑스 철학"의 수용을 의미했다. 이 철학의 방법들(주로 구조주의와 포
스트구조주의)은 여러 가지로 달랐지만, 한 가지 공통점이 있었으니, 본래
의 담론들로 돌아가자는 "비판적 복귀"라는 중요한 생각이 그것이다. 이
다시 읽기의 초점은 구체적으로 세 인물, 마르크스, 프로이트, 니체였는
데, 루이 알튀세, 자크 라캉, 그리고 미셸 푸코와 질 들뢰즈는 이들에 대한
다시 읽기를 개진하면서, 자신들이 오독이라고 본 다른 해석들의 더께를
걷어내는 것, 그래서 이 토대를 깐 인물들의 개념적 급진성을 회복하는 것
에 목표를 두었다.

다시 읽기의 제1명제는 이랬다. 해당 인물들(그러니까 마르크스, 프로이
트, 니체) 각각의 작업은 그들보다 앞서 있었던 관련 담론들과 근본적인
단절을 수행했다는 것이다. 이런 종류의 인식론적 파열은 해당 담론을 거

의 완전히 리셋했다는 생각이었다. 이와 동시에, 다시 읽기는 현재를 위해 그 근본적인 단절을 복구한 것이지만, 또한 역사 분야를 다시 읽기 자체의 담론적 복합성에 개방한다고 여겨지기도 했다. 다시 읽기가 역사 분야를 열어 여러 학문 분야들 사이의 논의로 나아가도록 했다는 말인데, 당시에는 이런 일 자체가 벌어질 수 없는 상황이었다. 이것이 다시 읽기를 통한 수정 작업들이 지닌 두 번째 함의이며, 이를 명확하게 밝힌 이가 라캉이다. 라캉은 프로이트로 돌아가면서 그의 복귀에 건 방법론적 "내기"를 다음과 같이 묘사했다.

> [나의 목표는] 현대 언어학의 분석에 나오는 기표의 개념, 기의와 반대되는 그 개념을 분석적인 현상을 밝히는 데 [즉, 정신분석에] 필수적인 요소로 보급하는 것이다. 프로이트는 기표 개념을 참고할 수 없었다. 이 개념보다 그가 앞서 살았기 때문이다. 그러나 [그의] 발견은 [구조주의 언어학을] 인지하리라는 기대가 불가능했던 영역에서 출발했음에도 불구하고, 그 공식을 예견하지 않을 수가 없었는데, 나는 바로 여기에 프로이트가 해낸 발견의 특출함이 있다고 주장하고 싶다. 뒤집으면, 기표/기의의 대립쌍이 지닌 함의를 최고도로 살려낸 것이 바로 프로이트의 발견이라는 말이다……

라캉은 이 언급 뒤에 유명한 문장을 덧붙였다. "말을 하는 것은 인간만이 아니다……. 인간 속에서 그리고 인간을 통해 그것[즉, 무의식]도 말을 한다……. 그의 본성은 언어의 구조가 발견될 수 있는 효과들에 의해 직조되며, 이 구조에 의해 인간은 언어가 된다……." 따라서 라캉이 이해한 무의식은 "언어와 같은 구조를 가진" 것, 기표가 선행한다고 이해되는 구

조의 것이다. 요컨대, 라캉은 프로이트의 정신분석학을 소쉬르의 언어학을 통해서 그리고 반대방향으로도 다시 읽었으며, 두 담론의 급진성을 복구하는 과정에서 두 담론이 공유하는 인식론적 영역의 윤곽 또한 그려서 보여주었다—이는 프로이트도, 소쉬르도 할 수 없었던 일인데, 그것은 두 사람이 같은 시대를 살았음에도 전혀 서로를 알지 못했기 때문이다.

현대미술의 토대를 깐 인물들에게로 돌아가는 복귀도 이와 비슷하게 일어났는데, 이 복귀가 최근의 미술사에 낳은 효과들도 유사하다. 두 가지 사례를 들겠는데, 첫째는 로절린드 크라우스와 이브알랭 부아가 1990년대 초에 한 입체주의 다시 읽기로, 이는 라캉이 프로이트를 수정한 작업에 버금가는 것이었다. 크라우스와 부아는 피카소에게로, 특히 1912년 무렵 그가 한 파피에 콜레와 콜라주 작업으로 돌아가, 소쉬르를 통해 다시 읽었다. 그렇게 해서 두 사람은 피카소의 작업이 지닌 급진성을 복구해냈을 뿐만 아니라, 거기 담긴 고유한 인식론적 영역 또한 열어냈고, 따라서 입체주의가 어떻게 하여 그 자체로 "기호학적"인지를 입증했다. 두 번째 사례는, 참으로 겸손하지 못한 일이지만, 1990년대 초부터 초현실주의에 대해 내가 시작한 작업—여러분이 지금 손에 들고 있는 책—이다. 피카소와 소쉬르가 기호학적 에피스테메를 공유했다면, 에른스트와 프로이트도, 또는 뒤샹과 라캉도 정녕 심리학적 에피스테메를 공유했으리라는 것이 나의 생각이었다. 차이가 있다면, 초현실주의자들은 프로이트를 알고 있었다는 것이지만, 그들도 『꿈의 해석』(1900) 같은 초기작만을 알았을 뿐이다. 나는 초현실주의자들을 그들이 알지 못했던 텍스트들에 빗대어 다시 읽었다. 무엇보다 『쾌락 원칙 넘어』(1920) 같은 텍스트들이다. 나의 설명에 의하면, 초현실주의자들은 자신들과 무의식의 연관성을 오인했다. 브르통파 초현실주의는 욕망을 찬양했고, 이런 자기이해는 여러 세대의 미술가, 비

평가, 역사가 들에게 전수되었지만, 내가 보기에 초현실주의는 에로스의 사랑을 강령으로 내세우면서도, 그와는 반대로 죽음 욕동의 언캐니함이 가리키는 쪽을 향했다.

내 말의 요지는 간단하다. 크라우스와 부아 그리고 나 역시 비판적인 다시 읽기를, 우리의 경우에는 현대미술에 토대를 깐 모더니스트들에 대해 했는데, 여기에는 다양한 분야들에 걸쳐 있는 개념적 친연성을 찾아내는 작업이 포함되었으며, 이런 개념적 친연성에 의해 같은 시대를 살았던 인물들이 상대편의 관점에서 독해되었고 그들의 시대에는 가능하지 않았던 방식으로 서로 연결되었다. 그런데 이 같은 다시 읽기를 통해 내가 도달한 방법론적 원리의 요점이 하나 있다. 이론이 미술에 적용되는 일은 결코 없어야 한다는 것이다. 왜냐하면 미술 자체가 제 나름의 조항들이 있고 또 제 나름대로 가지를 뻗는 이론적인 것이기 때문이다. 오히려, 이론의 용도는 미술의 실제 속에 박혀 있는 개념들을 해명하는 것, 그리고 역사적인 영역 안에서 다른 분야들이 개진한 개념들과의 대응관계를 지적하는 것이다. 이를 통해 우리는 이론 대 미술, 뿐만 아니라 이론 대 역사를 환원적인 대립관계로 보는 관점에서 벗어날 수 있다.

마지막으로, 이 책을 정밀하게 번역해준 조주연 박사께 감사하고 싶고, 또 내가 본 초현실주의를 읽고자 하는 한국의 독자들께도 환영의 인사를 전하고 싶다.

2018년 1월 1일, 뉴욕시에서

핼 포스터

Le délire d'interprétation ne commence qu'où l'homme mal préparé
prend peur dans cette forêt d'indices.

— André Breton, *L'Amour fou* (1937)

해석의 섬망은 미처 대비를 잘 갖추지 못한 인간이

상징의 숲에서 불현듯 공포에 사로잡힐 때,

오직 그때에만 시작된다.

— 앙드레 브르통, 『광란의 사랑』(1937)

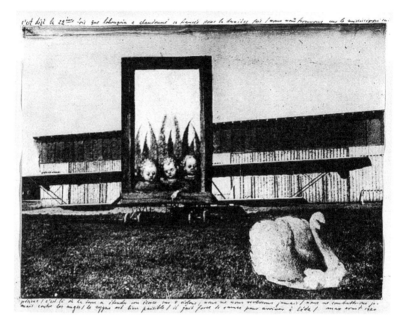

막스 에른스트, 「백조는 아주 평화롭다」, 1920

1916년에 앙드레 브르통André Breton (1896-1966)은 생디지에에 있는 신경정신과 병원의 조수였다. 거기서 그는 전쟁이 가짜라고 믿는 한 군인을 돌보았다. 그 군인은 부상자들이 분장을 한 사람들이고, 시체들은 의대에서 빌려온 것이라고 믿었다. 그는 청년 브르통의 관심을 끌었다. 충격을 받아 다른 현실로 들어가버린 인물이 있었던 것인데, 그 현실이 어쩐지 기존 현실에 대한 모종의 비판 같기도 했던 것이다. 이 이야기에는 초현실주의의 기원이 담겨 있지만, 브르통은 이 생각을 더 발전시키지 않았고, 초현실주의 운동에 대한 논의들도 보통은 이 이야기를 언급하지 않는다. 왜냐하면 초현실주의를 브르통이 원했던 방식으로, 즉 사랑과 해방의 운동으로 제시하는 것이 서술의 상례인데, 저 이야기는 외상의 충격, 치명적인 욕망, 강박적 반복을 거론하기 때문이다. 내 글은 바로 이 다른 측면에서, 즉 광기에 찬 저 장면도 포괄할 수 있을 방식으로 초현실주의를 바라보려는 시도다. 이 점에서, 초현실주의의 기

원 설화는 내 책의 기원 설화이기도 하다.[1]

<p style="text-align:center">◝</p>

지난 10년간 초현실주의는 격한 기세로 복귀해서, 초현실주의를 주제로
한 전시회, 학회, 저서, 논문이 쏟아져 나왔다. 이 목록에 나도 그냥 한 줄
더 보태기만 해서는 안 되니, 나는 이 운동이 억압되었던 과거와 이 운동
을 복원하고 있는 현재에 대해 찬찬히 생각해보는 것으로 글을 시작하고
자 한다. 얼마 전까지만 해도 영미권(프랑스에서는 아니었지만)의 모더니즘
논의에서는 초현실주의가 폄하되었다. 실상 초현실주의는 영미권의 미술
사에서 두 번 실종되었다. 입체주의에 토대를 둔 추상 중심의 미술사에서
는 억압당했고(이 미술사에서는 초현실주의에 눈길을 주더라도 추상표현주의
가 도래하기 전 공백기에 출현했던 병리적 현상으로 볼 뿐이다), 다다와 러시
아 구축주의에 초점을 맞춘 네오 아방가르드의 논의에서는 추방되었다.

영미 형식주의에서는 초현실주의가 탈선을 일삼은 미술운동이라고 간
주되었다. 초현실주의는 시각적으로 부적절하고 미술과 무관한 문학을 끌
어들였으며, 형식의 명령에 별로 주의를 기울이지 않고 장르의 법칙에 대
개 관심이 없는 역설적인 아방가르드로서, 유아기의 상태와 한물간 형태
에 관심을 보이니, 도대체가 모더니즘이라고는 볼 수 없는 운동이라는 것
이었다.[2] 그런가 하면, 30년 전 네오 아방가르드 미술가들은 당시 헤게모
니를 쥐고 있던 이 형식주의 모델을 문제 삼으며 이탈을 감행했는데, 그랬
으니 이 미술가들에게는 초현실주의가 매력적인 대상으로 떠올랐을 법도
했다. 초현실주의는 입체주의 중심의 미술사에서는 생각조차 할 수 없는
충격impensé이었던지라, 이 미술사의 서사가 지닌 이데올로기적 한계를

폭로해줄 수도 있었기 때문이다. 그러나 이런 일은 벌어지지 않았다. 형식주의 모델의 모더니즘은 주축이 사회의 실제와 분리되어 있는 현대미술의 자율성이었고 토대는 시각 경험이었기 때문에, 네오 아방가르드는 정반대의 입장에서 모더니즘을 설명하며 다다와 구축주의를 강조했던 것이다. 두 운동은 시각 중심적 자율성에 가장 반대되는 것처럼 보였는데, 실제로 다다는 형식적 관습을 무정부주의적으로 공격하면서 별개로 분리되어 있는 미술 제도를 파괴하고자 했고, 이런 제도를 구축주의는 혁명 사회의 유물론적 실천에 따라 변형시키고자 했다.[3] 그래서 초현실주의는 이렇게 판이 새롭게 짜이는 와중에서도 상실되었다. 1950년대와 1960년대의 네오 아방가르드 미술가들은 형식주의의 설명에 도전했지만, 그들도 역시나 초현실주의는 썩어빠진 것이라고 보았다. 키치 같은 기법에 주관주의적인 철학이나 늘어놓는 위선에 찬 엘리트주의로 본 것이다. 따라서 팝아트와 미니멀리즘에 관여했던 미술가들은 피카소와 마티스 같은 인물들을 등질 때, 뒤샹과 로드첸코 같은 이들에게 눈을 돌렸지, 에른스트나 자코메티 같은 선구자들은 쳐다보지도 않았다.[4]

이제 시대는 분명히 변했다. 형식주의의 시각적 순수성이라는 이상은 사라진 지 오래고, 범주에 한정된 미술을 물고 늘어지는 아방가르드의 비판은 힘이 빠졌다. 최소한, "제도"를 전시공간에 한정하고 "미술"을 전통 매체에 국한하는 관행에서는 피로감이 역력하다. 그래서 초현실주의가 들어갈 수 있는 공간이 생겨났다. 옛날의 서사 안에서는 생각도 할 수 없던 지점이었던지라, 초현실주의는 오늘날 그런 서사를 비판할 수 있는 특권적인 지점이 된 것이다. 그런데도 아직 대부분의 미술사는 이 새로운 공간을 구태의연한 내용으로 채우고 있다.[5] 초현실주의는 이미지를 재정의하는데도 여전히 회화로 축소되는 일이 흔하고, 초현실주의는 지시작용과

의도를 좌절시키는데도 여전히 도상학과 양식의 담론 속에 구겨 넣어지는 일이 흔하다. 미술사가 이런 실수를 저지르는 이유 중 하나는 초현실주의가 연구의 대상으로 복귀하는 데 필요한 또 다른 주요 전제 조건을 무시하기 때문이다. 오늘날의 미술과 이론이라는 이중의 요구가 그것이다.

1960년대와 1970년대에 미니멀리즘과 개념미술 작가들은 미술의 현상학적 효과와 제도의 틀에 관심을 가졌고, 다다와 구축주의에서 지지 기반을 구했다. 그러나 1970년대와 1980년대에는 미술의 관심사가 이런 역사적 편향 너머로 발전했다. 한편에서는 미디어 이미지와 제도적 기구를 비판하는 작업이 생겨났고, 다른 한편에서는 주체성이 성적으로 결정되는 과정과 정체성이 사회적으로 구축되는 과정을 분석하는 작업─이런 분석은 페미니즘에서 처음 비판적으로 시도되었고, 그 다음에는 게이와 레즈비언 연구의 비판을 통해 더 발전했다─이 생겨났다. 초현실주의자들은 이성애주의에 별로 비판적이지는 않았지만, 성적인 것을 시각적인 것과 겹치고 무의식을 실재the real와 겹치는 작업에 관심이 있었다. 실제로 이런 문제의식을 현대미술에 계획적으로 도입한 사람들이 초현실주의자들이었다. 페미니즘과 게이 및 레즈비언 연구가 내놓은 비판은 이런 질문들이 새롭게, 바로 정신분석학의 틀 속에서 제기될 수밖에 없도록 했는데, 이를 역사적으로 진행하다 보니 다른 무엇보다 초현실주의로 눈을 돌리게 되었다.[6] 이와 유사하게, 초현실주의는 모더니즘에 대한 영미권의 견해에서 빠져 있던 맹점이었던지라, 포스트모더니즘 미술이 반발을 일으킬 때, 특히 재현을 비판할 때 참조점이 되었다. 1980년대에 이 재현 비판은 알레고리적 차용, 특히 미디어 이미지에 대한 알레고리적 차용의 방식으로 개진되는 때가 많았다. 그런데 섹슈얼리티를 가지고 정체성을 뒤흔드는 작업과 마찬가지로 시뮬라크럼simulacrum을 가지고 현실reality을 뒤흔드는 작

업 역시 초현실주의가 시작했던 것이라, 이런 문제에 관여하는 작업은 초현실주의 미술에 관심을 갖게 되었다.[7]

여기서는 이런 오늘날의 관심사를 살짝 건드리기만 하고 지나갈 수밖에 없지만, 이 관심사는 나의 접근법에 내재해 있으며, 이는 오늘날 초현실주의를 다시 생각해보도록 하는 또 다른 동기로 이어진다. 뒤샹과 바타유 같은 인물까지 포함하는 것으로 확장하면, 초현실주의는 공식적인 모더니즘 내부에서 싸움을 감행하는 호전적 모더니즘의 장소가 된다―그리하여 또한 비판적 포스트모더니즘에 아주 중요한 참조점이 된다. 하지만 오늘날 이 호전적 모더니즘은 싸움에서 승리를 거둔 것 같다(이보다 더 큰 전쟁은 별개의 문제). 형식주의 모더니즘이 이제는 지난날처럼 전권을 쥐고 흔들던 블루 미니◆도 아니고, 그런가 하면 뒤샹과 바타유 일파도 왕년과 달리 지금은 더 이상 눈엣가시가 아닌 것이다.[8] 그러나 모더니즘에 대항한다는 지위, 오직 그 때문에만 초현실주의가 오늘날 비판적 가치를 주장할 수 있는 것은 아니다. 왜냐하면 초현실주의는 또한 현대의 근본 담론 세 가지, 즉 정신분석학, 마르크스주의 문화론, 초기의 인류학이 교차하는 결절점이기도 해서, 초현실주의에는 이 세 담론이 모두 스며들어 있고, 또 나아가 그 담론들을 초현실주의가 발전시키기도 했기 때문이다. 실로, 세 담론의 정교한 발전은 초현실주의 환경에서 시작되었다. 자크 라캉 Jacques Lacan(1901-81)이 프로이트의 나르시시즘 개념을 발전시켜 저 유명한 거울단계 모델, 즉 주체는 인지recognition와 오인misrecognition이 일어나

◆ 1955년부터 1979년까지 반공주의의 입장에서 시종일관 노사협조를 주장하고 노동조합은 정치에 개입해서는 안 된다는 보수적 입장을 견지했던 미국 노동운동의 대부 조지 미니(George Meany[1894-1980])를 말한다.

고 동일시identification와 소외와 공격성이 펼쳐지는 상상의 상황에서 출현한다는 모델을 만든 것이 바로 이 초현실주의 환경에서였다.⁹ (더불어 나는 라캉이 구상한 욕망과 증상, 외상과 반복, 편집증과 응시 개념에도 초현실주의가 지연된 작용을 미쳤다는 점 또한 제시할 것이다.) 그리고 발터 벤야민Walter Benjamin(1892-1940)과 에른스트 블로흐Ernst Bloch(1885-1977)가 마르크스주의 사상을 문화정치학으로 발전시킨 것도 초현실주의 환경에서 처음 일어난 일이다. 그들은 생산양식과 사회관계가 불균등하게 발전한다는 마르크스의 사유를 한물간 것the outmoded과 비동시적인 것the nonsynchronous의 문화정치학—감정을 일으키는 오래된 이미지들과 구조들을 현재에 비판적으로 재기입하는 문화정치학—으로 발전시켰다. 마지막으로, 조르주 바타유Georges Bataille(1897-1962), 로제 카유아Roger Caillois(1913-78), 미셸 레리스Michel Leiris(1901-90)가 모스의 설명을 급진적인 비판으로 발전시킨 것 역시 초현실주의 환경에서 처음 일어났다. 그들은 선물 교환의 양가성과 축제의 집단성에 대한 모스의 설명을 상품 교환의 등가성과 자기이익에 골몰하는 부르주아 이기주의에 대한 급진적인 비판으로 발전시켰던 것이다. 이 같은 이론적 발전은 제2차 세계대전 이후 미술과 이론 대부분에서 중요하다—이는 다시금 초현실주의와 최근의 작업 사이에 계보적 관련이 있음을 가리키지만, 초현실주의의 지도를 그리는 데 필요한 개념의 3종 세트를 제시하기도 한다. 오늘날의 비평이 저런 개념들을 다루어온 것은 확실하나, 함께 다루지는 않았다.¹⁰ 그 결과 초현실주의 전반을 아우르면서, 초현실주의의 당파적 입장을 복창하지 않거나 초현실주의와 무관한 생각을 부과하지 않는 이론은 아직 출현하지 않았다. 이 글은 이처럼 비어 있는 지점들을 일부 다루어보려는 시도다.

지금까지 미술사는 초현실주의를 전통적인 범주(때로 "오브제"를 "조각"의 대체물로 간주)의 틀로 이해하는 데, 그리고/또는 초현실주의자들이 스스로 제시한 정의(예를 들면 오토마티즘, 꿈의 해석)의 틀로 이해하는 데 그쳤다. 초현실주의 운동의 핵심 인물들은 이런 두 유형에 의문을 제기한 적이 많았지만, 이 사실은 무시되었다. 예를 들어, 초창기에 초현실주의자들은 회화를 성찰하는 이론적 작업을 거의 하지 않았다. 1924년 「초현실주의 선언문Manifesto of Surrealism」에서 브르통이 그런 작업을 했지만, 그것은 한 각주에서 사족을 붙이는 정도에 그쳤을 뿐이다. 그 각주는 초현실주의라는 이름이 존재하기 전에 활동했으나 그래도 초현실주의자라고 여겨지는 역사상의 여러 화가들을 열거한 명단이었다. 게다가 이들이 회화에 대해 정작 고찰을 했을 때는, 회화 대신에 그보다 심리적으로 더 예리한 그리고/또는 사회적으로 더 파괴적인 다른 실천 방법을 옹호하기 위한 것일 때가 많았다. 1930년에 아라공이 쓴 「회화에 대한 도전La Peinture au défi」이라는 선언문과 1936년에 에른스트가 쓴 「회화 너머Au-delà de la peinture」라는 글이 그런 예인데, 제목 자체가 그런 성향을 나타낸다.[11] 나중에는 물론 브르통이 초현실주의를 회화와 관련해 설명하면서, 회화는 오토마티즘 제스처와 꿈에 대한 묘사 사이에 유예되어 있는 예술이라고 제시했다.[12] 그러나 이 모델은 미술가들을 끌어들이고 지지기반을 넓히기 위해 개진된 것이기도 했다. 그런데도 이 모델이 초현실주의를 지배하는 정의로 남아 있는 것은 부분적으로 미술사와 미술관의 제도적인 편견 탓이다.

브르통의 모델이 군림하는 가운데 대안적인 작업들(예를 들어, 인류학에 치중했던 바타유와 레리스 등의 관심사, 정치에 치중했던 피에르 나빌Pierre

Naville[1903-93]과 르네 크르벨René Crevel[1900-35] 등의 활동)과 그 모델이 내린 정의를 비판한 당대의 견해들은 모두 사장되어버렸다. 결국, 브르통은 이 공식을 개발해 초현실주의 회화에 대한 비판—**초현실주의의 이름으로 가해진 비판**, 다시 말해 무의식을 미학적으로 다루기보다 무의식을 급진적으로 탐색해야 한다는 명목으로 제기된 비판—에 맞선 셈이 되었다. 최초의 초현실주의 잡지 『초현실주의 혁명La Révolution surréaliste』 창간호에서 막스 모리즈Max Morise(1900-73)는 "생각의 흐름을 정적으로 바라본다는 것은 불가능"하며 "이차적인 주목은 이미지를 왜곡시킬 수밖에 없다"라고 썼던 것이다—말을 바꾸면, 오토마티즘은 시각예술과 본질적으로 관계가 없고, 꿈은 추론이 개입하는 회화 작업에서 손상되고 만다는 이야기였다. 모리즈의 판단은 분명했다. "이미지는 초현실주의적이지만, 이미지를 표현한 것은 초현실주의적이지 않다."**13** 피에르 나빌은 같은 잡지 3호에서 초현실주의 회화에 대한 브르통의 공식에 이보다 더한 경멸을 퍼부었다. 나빌은 공산당으로 전향한 초창기 초현실주의자였는데, 그의 주장에는 미래주의의 잔재가 남아 있긴 하나 사회적 역사성의 색채도 있었다. 회화는 무의식을 표현하기에는 매개 요소가 너무 많지만, 또 20세기의 기술이 빚어내는 삶의 스펙터클을 포착하기에는 매개 요소가 충분치 않다는 주장이었다. 러시아의 구축주의자들이 동구 공산주의 사회의 새로운 집단주의 체제 속에서 부르주아 회화는 시대착오적이라고 선언한 바로 그 순간에, 나빌은 서구 자본주의 사회의 새로운 스펙터클 체제 속에서 회화는 케케묵은 것이라고 지적한 것이다.

나는 싫어하는 것 빼고는 좋고 싫은 것이 없다. 대가들, 대가급 사기꾼들이 너의 캔버스를 더럽힌다. 모든 사람이 알듯이 **초현실주의 회화**라는 것은

없다. 우연한 몸짓으로 인해 생겨나는 연필 자국도, 꿈에서 본 형태를 회고하는 이미지도, 상상 속의 환상도 그림으로 묘사하는 것은 불가능하다.

그러나 **스펙터클**이 있다. …… 영화다. 영화는 삶이기 때문이 아니라, 경이로운 것이고 우연한 요소들의 집합체이기 때문이다. 길거리, 가판대, 자동차, 삐걱대는 문, 하늘을 불태우는 가로등. 사진……[14]

이 주장에는 스펙터클에 대한 열광이 담겨 있지만 그러면서도 상황주의의 원형 또한 담겨 있는데, 상황주의자들이 실천한 표류^{dérive}와 방향전환^{détournement}에 초현실주의의 선구자들이 영감을 주었던 것은 분명하다.[15] 그러나 여기서 더 중요한 것은 미학의 범주든 초현실주의의 범주든 기존의 범주들로는 초현실주의를 개념적으로 파악할 수 없다는 초창기의 인식이다—즉 초창기에 이미 기존의 범주들로는 초현실주의의 이질적인 실제를 설명할 수도 없고, 심리적 갈등과 사회적 모순에 관심을 둔 초현실주의의 핵심을 거론할 수도 없다는 인식이 있었던 것이다.

그런데 또 다른 모델은 여전히 필요한 상태라, 한 모델을 제안한다면 이렇다. 나의 독법에서는 오토마티즘이 초현실주의의 무의식을 여는 유일한 열쇠도 아니고, 꿈이 초현실주의의 무의식에 이르는 왕도도 아니다.[16] 나는 초현실주의의 문제의식을 초현실주의의 자기이해 너머의 위치에서 찾아내고자 한다. 이 점에서는 여전히 미술사를 지배하고 있는 양식 분석도, 그동안 미술사를 변화시키는 데 많은 공헌을 한 사회사도 충분하지 않다. 그렇다고 해서 기호학적 분석에서 가끔 벌어지는 일처럼, 이 문제가 초현실주의와는 별개로 도출된 다음 초현실주의에 거꾸로 투사될 수도 없다.[17] 초현실주의를 포괄하는 하나의 개념이 있다면 그것은 반드시 초현실주의 당대의, 초현실주의에 내재한 개념이어야 한다. 그리고 여기서 내

가 관심을 두는 것은 부분적으로 이런 개념의 역사성, 바로 그것이다.

나는 **언캐니**the uncanny가 바로 그런 개념이라고 믿는다. 그러니까 억압된 것이 통일된 정체성, 미학적 규범, 사회의 질서를 파열시키면서 복귀하는 사건들에 대한 관심이 초현실주의에 내재해 있다는 말이다. 나의 논변에서는 초현실주의자들이 억압된 것의 복귀에 이끌릴 뿐만 아니라, 이 복귀의 방향을 비판적인 목적으로 재조정하려는 모색도 한다. 따라서 나는 언캐니가 초현실주의의 일반적 개념들(가령, 경이the marvelous, 발작적 아름다움convulsive beauty, 객관적 우연objective chance)에서도, 또 초현실주의의 특정한 작품들에서도 매우 중요하다고 주장할 것이다. 이렇게 보면, 언캐니는 초현실주의 운동과 관심사를 공유했던 프로이트가 개발한, 초현실주의 당대의 개념일 뿐만 아니라, 초현실주의 활동 가운데 많은 것을 가리키는 개념이기도 하다. 더욱이 언캐니는 앞서 언급한 사상들, 즉 초현실주의에 스며들어 있는 마르크스주의 및 초기 인류학의 사고들과도 공명하는데, 한물간 것과 "원시적인 것"에 주목하는 초현실주의의 관심이 특히 그렇다.[18]

따라서 내 글은 이론적이다. 그렇다고 해서 내 글이 자동적으로 역사와 무관해지는 것은 아니다. 내가 초현실주의와 관련시키는 개념들은 프로이트와 마르크스로부터 유래하고, 라캉과 벤야민에 의해 변형된 것들이지만, 초현실주의의 환경에서 작용하는 개념들이기 때문이다.[19] 내 글은 따라서 텍스트적이기도 하다. 그러나 내가 언캐니를 초현실주의의 도상학에 불과하다고 여기는 것은 아니다. 언캐니는 이 오브제나 저 텍스트에서 그냥 보이는 것일 수가 없고, 거기서 읽어내야 하는 것, 그러나 위에서 부과되는 것이 아니라 (말하자면) 아래서 추출되는 것이어야 하며, 그러다가 초현실주의의 저항을 직면할 때도 많은 그런 것이다. 이렇게 텍스트를 강

조한다고 해서 초현실주의 예술(초현실주의를 정형화한 예술들이라고 하는
게 더 공정하다)을 평가절하하겠다는 것은 아니다. 정반대로 이는 초현실
주의를 가능한 한 진지하게 다루려는 것이다. 특이한 시각들이 뒤죽박죽
모여 있는 집합체가 아니라, 서로 관계가 있는 일단의 복합적인 실천들로
초현실주의를 보겠다는 말이다. 이런 실천들을 통해서 초현실주의는 욕
망과 섹슈얼리티, 무의식과 욕동 the drives을 끌어들이는 힘든 작업을 거쳐
미학, 정치학, 역사에 대한 특유의 애매한 사고를 발전시킨다. 요컨대, 내
가 보기에 초현실주의는 이론의 검토를 받는 대상이기보다 스스로 비판적
인 개념들을 만들어내는 이론적 대상이다.

그런데 초현실주의자들에게 언캐니의 경험은 낯선 것이 아니었지만,
언캐니의 개념은 낯선 것이었다.[20] 그래서 언캐니를 직감할 때 초현실
의자들은 거부반응을 보이는 경우가 많다. 언캐니가 유발하는 것들이 사
랑과 해방을 신봉하는 초현실주의의 신념과는 반대 방향으로 달려가기 때
문이다. 그럼에도 불구하고 초현실주의자들은 언캐니가 명시되는 경우들,
실로 억압된 것이 재등장하는 모든 경우에 계속 빠져들었다. 이것이 바로
상징과 징후, 아름다움과 히스테리, 비판적 해석과 편집증적 투사를 초현
실주의가 연결해낸 토대다. 이는 또한 초기의 오토마티즘 글쓰기, 꿈 보고
회, 강신술 모임 같은 실험들과 후기의 히스테리, 물신숭배, 편집증에 대
한 관심을 연결하는 고리이기도 하다.

그래서 언캐니가 유효하다. 즉, 언캐니는 초현실주의의 무질서를 해명
해주는 질서의 원리인 것이다. 하지만 초현실주의를 어떤 체계로, 정신분
석학 체계로 또는 미학 체계로 복구하는 것은 내가 뜻하는 바가 아니다.
나는 오히려 초현실주의에서 잘 알려져 있는 친숙한 점들을 제거해 나가
면서 초현실주의의 존재론을 뒤흔들고 싶다. 초현실주의가 **무엇**인가를

묻기보다 초현실적이란 **어떤 것**인가를 묻겠다는 말이다. 내가 초현실주의를 언캐니와 병치하는 것은 바로 이런 이유에서다. 이런 식의 독해가 때로는 의뭉스런 선전처럼, 때로는 뻔한 동어반복처럼 보일 것은 의심의 여지가 없다. 한편으로, 언캐니에 대한 사유는 초현실주의 어디에서도 직접 보이지 않는다. 언캐니는 대개 초현실주의의 무의식 속에 머무는 것이다. 다른 한편, 언캐니는 초현실주의 어디에서나 다루어진다. 언캐니는 초현실주의에 대한 정의 가운데 가장 유명한 언급에서 초현실주의의 "지점"으로 제안된 것에 다름 아니다.

> 모든 것이 우리에게 특정한 지점, 즉 삶과 죽음, 실재와 상상, 과거와 미래, 소통 가능과 소통 불가능, 고급과 저급이 더 이상 모순으로 지각되기를 멈추는 지점이 마음속에 존재한다는 것을 믿도록 하는 것 같다. 그러니, 초현실주의자들의 활동에 동기를 부여하는 힘은 바로 그 지점을 발견해서 단단히 붙잡아 놓겠다는 희망인 게고, 그 외에는 아무리 찾아봐야 다른 원동력은 찾을 수 없을 것이다.[21]

초현실주의의 역설, 초현실주의에서 가장 중요한 인물들이 지녔던 양가성은 다음과 같다. 그들은 이 지점을 발견하려는 작업을 했지만, 그러면서도 그 지점에 의해 관통당하는 것은 원치 않았다. 왜냐하면 실재와 상상, 과거와 미래는 오직 언캐니의 경험에서만 함께 존재하는데, 그 경험의 핵심은 죽음이기 때문이다.

초현실주의를 언캐니의 관점에서 읽는다는 것은 초현실주의를 삐딱하게 바라본다는 것이다. 단일한 탐구 대상, 단순한 논증 노선으로는 도통 역부족일 것이다. 그래서 나는 초현실주의의 작품들과 문헌들을 알아볼 수 없는 왜상歪像처럼 늘어놓으며 다루는데, 이는 억압된 것의 귀환이 초현실주의의 핵심적인 작품들을 관통하는 구조일 뿐만 아니라 초현실주의의 주변부에서도 모습을 드러낸다는 믿음 때문이다. (나는 내가 그리는 지도가 초현실주의의 상징의 숲에 있는 다른 영역들, 가령 영화에도 쓸모가 있기를 희망한다.)

초현실과 언캐니의 관련성을 주장하기 위해서는, 초현실주의와 정신분석학의 만남이 제일 먼저 간략하게나마 설명되어야 한다. 그래서 이 작업은 1장에서 한다. 더불어 프로이트가 언캐니와 죽음 욕동에 대한 이론들을 개발해간 힘든 과정 역시 1장에서 살펴본다. 초현실주의자들은 나름의 연구를 통해 이런 원칙들에 도달하지만 결과는 극심한 양가성이라는 것이 나의 설명이다.

2장에서는 경이, 발작적 아름다움, 객관적 우연이라는 초현실주의의 범주들을 언캐니의 관점에서 고찰한다. 이는 위와 같은 범주들을 상반된 상태들이 불안하게 교차하는 것, 상이한 정체성들이 히스테리하게 뒤섞이는 것으로 보는 것이다. 여기서는 브르통의 소설 두 편을 살펴보는데, 이를 통해 객관적 우연의 두 기본 형태인 독특한 만남the unique encounter과 발견된 오브제the found object가 그저 단순한 의미로 객관적이거나 독특하거나 발견되거나 한 것은 아니라는 사실이 드러난다. 오히려 그것들은 언캐니하며, 과거 그리고/또는 환상 속의 외상을 불러일으킬 정도로 언캐니하다.

2장에서 내가 제안한 독해는 초현실주의 오브제를 잃어버린 대상의 재발견에 실패한 예로 보자는 것이다. 3장에서는 조르조 데 키리코Giorgio de Chirico(1888-1978), 막스 에른스트Max Ernst(1891-1976), 알베르토 자코메티 Alberto Giacometti(1901-66)의 작품을 염두에 두면서, 초현실주의 이미지는 근원적 환상primal fantasy을 반복한 콜라주라는 설명을 제시한다. 이 미술가들은 커다란 위험부담을 감수했다. 그들은 성심리의 교란을 활용―관습적인 회화 공간을 붕괴시키기 위해(데 키리코), 예술의 정체성을 혼란시키기 위해(에른스트), 대상관계를 어지럽히기 위해(자코메티)―했지만, 그러다가 그들 자신이 위험한 상태에 처하기도 했다. 하지만 보상 역시 컸다. 그들은 새로운 유형의 미술 작업을(데 키리코는 "형이상학적" 회화를, 에른스트는 콜라주 기법을, 자코메티는 "상징적" 오브제를) 하게 되었고, 정녕 새로운 개념의 미술에 이르렀던 것이다. 이미지를 외상의 경험 그리고/또는 외상의 환상을 뒤쫓는 수수께끼 같은 자취로 보는 미술, 치유 효과와 파괴 효과가 모두 있어 애매한 미술이 그것이다.

4장에서는 초현실주의를 집약한 작품이지만 흔히 초현실주의 주변부로 밀려나곤 하는 타블로, 즉 한스 벨머Hans Bellmer(1902-75)의 인형poupées을 다룬다. 이 에로틱하고 외상적인 장면들은 사디즘과 마조히즘, 욕망과 탈융합과 죽음이 복잡하게 뒤엉켜 있는 고통스러운 사태를 가리킨다. 사디즘과 마조히즘, 욕망과 탈융합과 죽음은 초현실주의의 핵심을 차지하는 관심사들이며, 바로 이 관심사에서 초현실주의는 브르통파와 바타유파로 갈라선다. 따라서 벨머의 인형은 초현실주의의 분열을 규정하는 데 도움을 줄 것이고, 초현실주의와 파시즘 사이의 비판적인 연관 또한 보여줄 것이다.

2장과 3장에서는 초현실주의가 개인적 경험의 외상을 다루는 작업을

한다는 주장이 개진되지만, 5장과 6장에서는 자본주의 사회가 가한 충격 또한 초현실주의의 주제임을 제시한다. 그래서 생물 상태와 무생물 상태가 뒤섞이는 언캐니한 혼란을 2장에서는 심리적인 차원에서 논의하지만, 5장에서는 사회적인 차원에서 발전시킨다. 5장에서 나는 자동인형과 마네킹 같은 초현실주의의 인물 형상들을 외상적 과정, 즉 인간의 신체가 기계 그리고/또는 상품으로 변하는 외상적 과정의 견지에서 해석한다. 초현실주의자들은 이렇게 해서 언캐니의 사회-역사적 차원을 개척한 것이다.

언캐니의 사회-역사적 차원에 대한 탐구는 6장에서 더 확장된다. 3장에서는 과거 상태의 언캐니한 복귀를 주체의 측면에서 논의했지만, 6장에서는 집단의 측면에서 살펴본다. 여기서는 초현실주의가 심리적 억압뿐만 아니라 역사적 억압도 돌파하며, 그것도 무엇보다 한물간 공간을 회복시키는 작업을 통해 그렇게 한다고 주장한다. 그러다 보면 나의 텍스트에 들러붙어 있는 질문 하나가 또렷하게 드러난다. 언캐니가 일으키는 파열을 의식적으로, 게다가 비판적으로 구사한다는 것이 가능한가?—그것도 사회-역사적인 틀 내에서?

끝으로, 7장에서는 초현실주의가 무엇보다 두 가지 심리 상태에 지배되었다는 점을 제시한다. 어머니의 충만함에 대한 환상fantasy of maternal plenitude과 아버지의 처벌에 대한 환상fantasy of paternal punishment이 그 둘인데, 전자는 상실이나 분리가 아직 일어나지 않아 아우라가 빛나는 오이디푸스 이전 단계의 시공간에 대한 환상이고, 후자는 불안에 찬 오이디푸스 단계의 시공간, 즉 "미처 대비를 잘 갖추지 못한 인간이 **상징의 숲**에서 불현듯 공포에 사로잡히는" 시공간에 대한 환상이다.[22] 초현실주의는 에로스의 해방을 부르짖었지만, 그 모든 주장에도 불구하고 이 운동의 이성애 편향은 여기서 확연히 드러난다—그러나 나는 그 편향이 겉보기만큼 고

정된 것은 아니었다는 점 역시 제시한다. 짤막한 결론에서는 문제가 좀 더 복잡한 이런 지점들을 일부 다시 살핀다.

⤢

여러 방면에서 이 책에 자극을 준 친구들에게 기쁜 마음으로 감사의 말을 전한다. 로절린드 크라우스는 10년 넘게 초현실주의를 새롭게 사유하는, 그것도 확장된 틀 속에서 재사유하는 작업을 해왔는데, 『시각적 무의식The Optical Unconscious』(1993)이 가장 최근의 성과다. 우리는 다른 방향으로 갈 때도 많지만, 내가 길을 낼 때는 항상 그녀가 낸 길과의 시각차를 염두에 둔다. 수전 벅모스에게도 감사한다. 발터 벤야민과 테오도르 아도르노를 다룬 그녀의 책은 초현실주의의 몇 가지 측면들을 나에게 확연히 밝혀주었다. 좀 더 간접적으로 도움을 준 이들에게도 감사하고 싶다. 나의 친구 새처 베일리, 찰스 라이트, 알라 에피모바, 그리고 『옥토버』와 『존Zone』의 모든 동료들, 특히 벤저민 부클로, 조너선 크레리, 미셸 페어, 드니 올리에, 앤서니 비들러가 그들이다. 비들러는 내가 초현실주의의 언캐니에 대해 쓰고 있던 시기에 『건축의 언캐니The Architectural Uncanny』(1992)를 쓰고 있었다. MIT 출판사의 로저 코노버, 매슈 아베이트, 야수요 이구치에게도 감사한다. 1990년 4월 이 책의 초고를 연속 세미나로 발표할 기회를 주었던 미시건 대학교 미술사학과에 고마움을 표한다. 글을 탈고하는 데에는 시각예술고등연구센터의 폴 멜론 연구비의 지원을 받았다.

다른 종류의 도움도 많았다. 행정 일처리를 빈틈없이 해준 샌디 테이트와 내가 오이디푸스적 비행을 일삼을 때 상대역이 돼준 토머스, 테이트, 새처 포스터에게 다시 한 번 고마움을 전한다. 하지만 내가 다룬 것 같은

주제의 글은 결국 오로지 한 사람에게만 헌정될 수 있다. 「언캐니」에서 프로이트는 어머니라는 인물에 대해 잠시 생각에 잠긴 후 이렇게 썼다. "'사랑은 향수병'이라는 재미난 말이 있다."[23] 내게도 역시 사랑은 향수병이다.

1992년 여름, 이타카에서

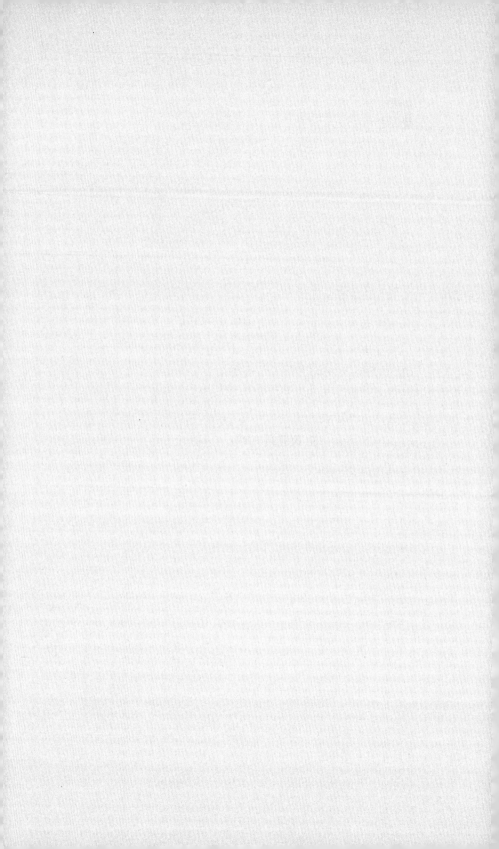

차례

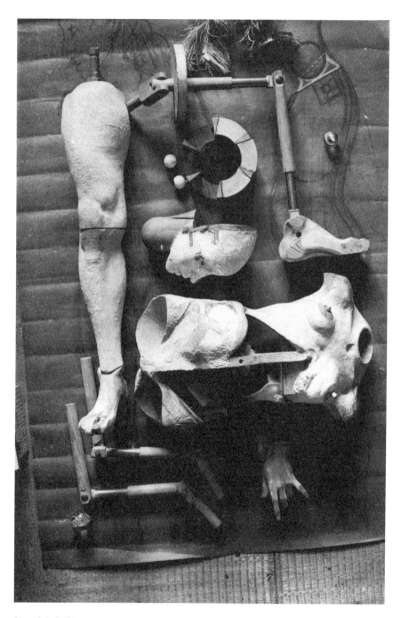

한스 벨머, 「인형」, 1934

1.

쾌락 원칙
너머?

　　　　　　　　　　　제1차 세계대전이 발발하던 해에 앙
드레 브르통은 18세의 의학도였다. 그리고 1916년에는 생디지에에 주
둔했던 제2군단의 신경정신과 병원에서 라울 르루아^{Raoul Leroy}의 조수로
근무했다. 르루아는 히스테리 발작 분석으로 유명했던 장마르탱 샤르코
^{Jean-Martin Charcot(1825-93)}의 조수로 일한 바 있었다. 1917년에는 라 피티
에 병원 신경과에서 역시 샤르코의 제자였던 조셉 바빈스키^{Joseph Babinski}
의 지도 아래 인턴 과정을 거친 다음, 보조 의사가 되어 발드그라스 육군
병원에서 근무했는데, 이 병원에서 브르통은 그와 마찬가지로 의학도였던
루이 아라공^{Louis Aragon(1897-1982)}을 만났다. 이 병원들의 치료법에는 자
유연상과 꿈의 해석이 들어 있었다. 초기 초현실주의의 장치 오토마티즘
에 영감을 준 바로 그 기법들이다. 그러나 이런 기법들 못지않게 중요했던
것은 브르통이 병원에서 치료받고 있던 군인들의 극심한 섬망^{délires aigus}
증세를 보고 어떤 심리적 (초)현실이 존재한다는 생각을 하기 시작했다는

사실이다. 그런 섬망은 충격, 외상적 신경증, 강박적으로 재연되는 죽음 장면을 내비치는 증상들이었다. 그런데 정확히 이때 프로이트도 바로 이런 증상들을 일부 근거로 삼아 언캐니 이론과 죽음 욕동 이론에서 가장 중요한 강박적 반복compulsive repetition 개념을 개발했다.

그러니 이 젊은 초현실주의자들은 (초기) 정신분석학의 범주들을 바로 의학계에서 처음 접한 것이다. 이는 몇 가지 이유에서 아이러니였다. 첫째, 당시 의학계는 초현실주의에 대해서나 정신분석학에 대해서나 똑같이 적대적이었다. 둘째, 초현실주의는 정신분석학의 범주들을 의학 **외적인** 방식으로 사용해서, 그것들을 미학적인 범주로 찬양(예컨대, 히스테리를 "19세기가 발견한 최고의 시적인 요소"라고)[1]하는가 하면 비판적인 범주(예컨대, 편집증적 비판법◆)로 각색하기도 했다. 이 두 아이러니는 세 번째 아이러니로 이어진다. 초현실주의는 프랑스에서 프로이트가 수용되는 데 결정적인 역할을 했지만, 정작 초현실주의 자체는 프로이트를 쉽게 받아들이지 못했다. 초현실주의와 프로이트의 관계는 심한 골칫거리였는데, 브르통에게 특히 그랬다.[2]

브르통이 정신분석학을 처음 접했을 때는 오직 요약본밖에 없었다. 1922년이 되어서야 그는 비로소 불어로 번역된 프로이트를 읽을 수 있게 되지만, 그러고도 나의 설명에서 중요한 역할을 하는 저술들의 번역

◆ 돈 애즈(Dawn Ades)에 의하면, 달리가 고안한 편집증적 비판법은 "의식이 혼미한 상태에서 발생하는 연상과 해석을 비판적으로 또 체계적으로 객관화하려는" 시도였다. 달리 자신의 정의로는 '해석 망상'에 바탕을 둔 '비이성적 지식'의 한 형태다. 망상에 찬 편집증을 의도적으로 흉내 내서 어떤 단서로부터 여러 다른 이미지들을 끌어내는 방법으로, 에른스트의 프로타주와 일맥상통한다. 돈 애즈(1982/1995), 『살바도르 달리』, 엄미정 옮김, 시공사, 2014, 4장 참고.

은 더 늦게 나왔다(예를 들면, 「쾌락 원칙 너머Beyond the Pleasure Principle」「에고와 이드The Ego and the Id」가 포함된 『정신분석학 시론Essais de psychanalyse』은 1927년에, 「언캐니」가 포함된 『응용 정신분석학 시론Essais de psychanalyse appliqué』은 1933년에 번역되었다).[3] 개인적인 충돌도 있었다. 브르통과 프로이트는 1921년 빈에서 만났는데 이때 프로이트는 브르통을 실망시켰고, 1932년에는 브르통이 『꿈의 해석The Interpretation of Dreams』(1900)에 나오는 자아검열 개념을 비난하여 프로이트의 부아를 돋우었다.[4] 그다음에는 이론적 차이도 있었다. 첫째, 최면술의 가치에 대해 의견이 달랐다. 초현실주의는 최면술 모임을 하면서 시작된 데 반해, 정신분석학은 최면술을 포기하면서 시작되었는데, 혹은 프로이트가 자주 강조했던 바로는 그랬다.[5] 또한 꿈의 본성에 관해서도 견해가 달랐다. 브르통은 꿈을 욕망의 전조로 보았던 반면, 프로이트는 상충하는 소망들의 애매한 성취로 보았다. 브르통은 꿈과 현실이 연통처럼 연결되어 있다고 생각했다. 그래서 초현실주의는 꿈과 현실 사이의 신비한 소통에 전념할 것을 다짐했다. 그러나 프로이트는 꿈과 현실이 왜곡된 전치displacement의 관계를 맺고 있다고 생각했다. 그래서 꿈과 현실의 관계에 대해 초현실주의가 반합리적 태도를 취하자 프로이트는 초현실주의를 의심하게 되었다.[6] 마지막으로, 브르통과 프로이트는 예술 문제에서도 이견이 있었다. 예술의 구체적인 사례들에서도 달랐고(프로이트의 취향은 보수적이었다), 또 예술의 본질에 대해서도 다르게 생각했다. 프로이트는 예술이란 승화의 과정이지, 탈승화의 투사가 아니라고 보았다. 즉, 본능의 포기를 끌어내는 타협이지, 문화의 금기를 위반하는 행위가 아니라는 것이다. 브르통은 프로이트와 정반대 입장은 아니었지만 승화와 탈승화 사이에서 동요했다. 승화 쪽으로 끌리면서도 승화의 수동적인 면을 경계했고, 위반 쪽으로 끌리면서도 위반

의 파괴적인 면을 경계했다.[7] 두 사람의 차이는 더 늘어놓을 수도 있을 것이다. 그러나 다음과 같은 말만으로도 충분하다. 초현실주의는 단순히 정신분석학의 삽화에 불과한 것이 아니며, 심지어는 정신분석학의 충신도 아니라는 것이다. 초현실주의와 정신분석학의 관계는 서로 강하게 끌어당기면서도 미묘하게 밀쳐내는 자기장 같은 것이다.

부분적으로, 이런 문제는 초현실주의자들이 에밀 크레펠린Emil Kraepelin (1856-1926)의 정신의학은 말할 것도 없고, 장마르탱 샤르코와 피에르 자네 Pierre Janet(1859-1947)의 정신의학이 지배하던 맥락에서 정신분석학을 받아들인 탓에 생겼다. 샤르코는 프로이트의 스승이었지만 프로이트는 정신분석학의 창시를 위해 샤르코와 갈라서야 했고, 자네는 프로이트와 선두 다툼을 벌인 경쟁자였으며, 크레펠린은 프로이트를 공공연히 적대시한 인물이었던 것이다. 게다가 브르통이 이렇게 자네 쪽 입장을 취한 것은 전술적이기도 했는데, 자네의 이론을 따르면 프로이트의 이론을 따를 때보다 훨씬 더 많은 특권을 오토마티즘 기법에 허용할 수 있었기 때문이다. 프로이트도 자유연상을 사용하긴 했지만, 그것은 부분적으로 최면술을 대체하기 위한 것이었으며, 또 언제나 해석을 보완하기 위한 것이었다. 이렇게 해서 브르통은 힘들의 충돌이라는 프로이트의 모델과는 거리가 먼 무의식 개념을 개발했다. 그것은 오토마티즘을 수단으로 해서 기록되는 연상들의 자기장 같은 개념이었고, 근원적인 억압primal repression보다 시원적인 통합 originary unity에 기초하는 무의식이었다. 실로, 브르통은 「초현실주의 선언문」(1924)에서 초현실주의를 자네식 용어로 정의했다. "딱 잘라 말해" 초현실주의는 "심리적 오토마티즘"이라는 것이다. 이렇게 해서 초기 초현실주의는 오토마티즘 텍스트와 최면술 모임으로 넘어갔다.[8]

하지만 프로이트와의 불화는 자네 일파와의 충돌에 비하면 아무 일도

아니었다. 자네는 심리적 현상들이 "분열되어" 있어 상징적 가치가 없으며, 정신적 장애의 문제지 예술적 전망의 문제가 아니라고 생각했다. 초현실주의자들은 이런 규범적 입장을 공격했다. 초현실주의자들이 정신의학 분야를 강력히 비난한 글은 「의사에게 보내는 편지―광인 수용소 열쇠Lettre aux médecins―clefs des asiles de fous」(1925)가 처음이고, 그다음은 『나자Nadja』(1928)인데, 이 책에서 브르통은 "정신의학이 광인을 만들어 낸다"[9]라고 비난했다. 자네는 폴 아벨리Paul Abély, G. G. 드 클레랑보de Clérambault(라캉의 스승 가운데 한 사람) 등과 더불어 반격에 나섰다. 자네는 초현실주의자들을 "강박관념에 사로잡힌 자들"이라며 무시했고, 클레랑보는 상투적인 자들procédiste(다시 말해, 겉으로만 자유로운 척할 뿐 실은 공식에 매달리는 매너리스트)이라고 꼬집었다. 그러나 브르통은 도리어 이들의 반격을 반겼다. 그는 자네 일파의 트집을 「제2차 초현실주의 선언문Second Manifesto of Surrealism」(1929)의 서두를 장식하는 인용문으로 써먹었다.[10]

정신의학에 관한 이런 논쟁도 중요하지만 이 대목과 더 관계가 있는 것은 오토마티즘에 대한 평가의 차이다. 자네 일파는 오토마티즘을 강조했지만, 그것이 "인격 분열"을 초래할 수도 있다는 점을 두려워했다.[11] 따라서 오토마티즘을 긍정하려면 브르통은 오토마티즘의 가치를 재평가해야 했다. 프랑스 학파는 오토마티즘이 심리를 위협하는 부정적인 요소라고 보았고, 프로이트는 오토마티즘이라는 기술적 수단에 무관심했기 때문이다. 어쩌면 오토마티즘의 하찮은 지위가 브르통에게는 매력적이었는지도 모르겠다. 브르통은 오토마티즘을 차용해서 프랑스 정신의학의 과학주의와 프로이트의 합리주의 둘 다에 과감히 맞설 수 있었다.[12] 어찌 되었든 브르통은 프로이트와 반대로 오토마티즘을 초현실주의의 중심에 놓았고, 프랑스 학파와 반대로 오토마티즘에 다른 코드를 부여했다. 오토마티즘은

인격의 분열과는 아무 관계가 없으며, 지각과 표상, 광기와 이성 같은 다양한 이분법적 요소들을 다시 연결한다고 간주된 것이다(이런 "종합"은 오직 의식에서만 가능하다는 것이 자네의 입장이었다). 따라서 브르통의 초현실주의에서 심리적 오토마티즘은 중요하지만, 그것은 엄격한 치료용 기술과 순전히 신비한 연상을 떠나, 분리의 수단이기보다 종합의 목적으로 재평가된 오토마티즘이며, 이로부터 분열이 아니라 화해에 기초한 무의식 개념이 나왔다. 이런 무의식 개념은 프로이트가 말하는 유아기의 어둡고 원초적이며 도착적인 내용보다 **"인간 본연의 한 능력"**에 기초한다. "그 능력에 대해서는 직관적인 이미지를 통해 알 수 있는데, 아직도 원시인들과 아이들에게는 그 자취가 남아 있다."**13** 오토마티즘이 이 목가적인 공간에 접근하는 통로이거나, 최소한 그 공간의 해방적 이미지들을 기록하는 수단이라고 여겨졌다는 점 또한 마찬가지로 중요하다. "초현실주의는 바로 그 지점에서 시작된다."**14**

그러나 이 매혹적인 무의식 개념은 곧 공격을 받게 된다. 외부에서는 프로이트 모델이, 내부에서는 오토마티즘의 실상이 한꺼번에 문제를 제기했다. 초현실주의자들이 오토마티즘을 받아들인 것은 그것이 화해의, 심지어는 헤겔식의 무의식 개념을 제공해주는 듯했기 때문이다. 그러나 오토마티즘의 논리는 삶의 욕동과 죽음 욕동 사이에서 근원적 투쟁primal struggle이 벌어진다는 후기 프로이트 이론과 동일선상의 인식으로 초현실주의자들을 몰고 갔다─아니, 그랬다고 나는 말하고 싶다. 아무튼, 무의식을 통해 근원적 통합primal unity이 획득될 수 있다고 강조하는 것은 그 자체로 정반대를, 즉 심리적 삶은 억압에 토대를 두고 있으며 갈등 때문에 찢어져 있음을 암시한다.

물론, 브르통 일파가 오토마티즘의 문제를 바라본 방식은 아주 달랐다.

그들에게 이 문제는 진실성의 문제였다. 계산과 교정이 오토마티즘의 심리라는 순수한 존재를 위협한다고 보았다는 말이다.[15] 하지만 이렇게 본 탓에 그들은 더 중요한 문제를 놓쳤다―오토마티즘은 해방을 전혀 일으키지 못할 수도 있는데, 이는 오토마티즘이 (초)자아의 통제를 제거(이것이 오토마티즘의 명시적 목표였다)하기 때문이 아니라, 주체를 무의식과의 관계에서 너무 근본적으로 탈중심화하기 때문이라는 것, 이것이 더 중요한 문제였다. 요컨대, 의식적 정신의 구속이라는 문제가 **무**의식적 정신의 구속이라는 더 중요한 문제를 묻어버렸던 것이다. 브르통과 초현실주의는 탈중심화를 해방과 혼동했으며 심리적 동요와 사회적 반란을 혼동했는데, 이 사실은 여러 면에서 답이 없는 난제를 빚어냈고, 초현실주의는 그 주변을 맴돌며 소용돌이쳤다. 그 난제는 종종 양가성으로 드러나곤 했다. 한편으로 초현실주의자들은 이런 탈중심화를 욕망했다(브르통이 1920년에 선언했고 에른스트가 1936년에 재확인한 대로, 초현실주의는 "정체성의 원리"에 맞서겠다고 다짐했다).[16] 그러나 다른 한편으로 그들은 이 탈중심화를 두려워했는데, 게다가 오토마티즘을 실행하다보니 탈중심화의 위험이 너무도 극적으로 드러났다. 왜냐하면 오토마티즘은 주체를 그야말로 **분열**désagrégation시킬 위험이 있는 강박 메커니즘을 드러냈고, 그러는 와중에 브르통과 초현실주의가 투사했던 것과는 다른 무의식을 가리켰기 때문이다―통합이나 해방과는 전혀 관계가 없고, 근원적 갈등상태와 본능적 반복에 사로잡힌 무의식이 그것이다.

초현실주의자들이 오토마티즘의 이런 측면을 전혀 알아채지 못했던 것은 아니었다. 수면의 시대époque des sommeils에 죽음은 강박적인 테마였으며(최면술 모임은 완전히 정신줄을 놓은 로베르 데스노스Robert Desnos가 그보다는 좀 더 깨어 있던 폴 엘뤼아르Paul Eluard에게 식칼을 들고 슬금슬금 다가갔

피에르 자케드로, 「소년 작가」, 1770년경

을 때 끝이 났다), 『초현실주의와 회화Surrealism and Painting』(1965)에서 브르통은 오토마티즘을 통해 얻어지는 심리상태를 열반과 관련시켰다.[17] 그 심리상태는 "기계적"이라고 묘사되기도 하며, 『초현실주의 혁명』 제1호에 실린 첫 번째 글에서는 오토마티즘이 자동인형의 형태로 등장한다. "이미, 자동인형은 번식도 하고 꿈도 꾼다."[18] 이런 연상은 초현실주의의 오토마티즘이 완전히 애매하다는 것을 알려준다. "마술적 받아쓰기"는 인간을 기계적인 자동인형으로, 기록하는 기계로, 언캐니한 존재로 만드는데, 이는 감각이 있기도 하고 없기도 한 애매한 상태, 즉 산 것도 죽은 것도 아니며, 분신과 타자가 한 몸에 있는 상태 때문이다.[19] 여기서 인간은 마치 자동인형처럼 경이로우나 기계적으로 작동한다. 초현실주의자들이 애지중지했던 18세기의 자동인형, 피에르 자케드로Pierre Jacquet-Droz(1721-90)의 「소년작가Young Writer」는 똑같은 낱말들을 하염없이 끄적거렸다—아마도 "경이롭기"는 할 테지만, 자유롭다기보다는 욕동에 쫓기는 형상이다.

오토마티즘에서 작용하는 이 강박적 메커니즘은 무엇인가? 이 메커니즘이 입증하는 것은 어떤 원칙인가? 브르통은 "모두 쓰여 있다All is written"라는 말을 오토마티즘의 좌우명으로 선언했다.[20] 브르통이 이 말에 담은 의미는 형이상학적인 것(해체적인 것이 아니라)이었다. 그러나 이 말은 다른 방식으로도 해석될 수 있다. "모두 쓰여 있다"라는 말은 우리들 각자에게 새겨져 있고, 그런 의미에서 우리의 종점, 우리의 죽음인 것이다.[21] 오토마티즘에서 생겨난 브르통의 주요 범주들(경이, 발작적 아름다움, 객관적 우연)처럼, 초현실주의 오토마티즘은 강박적 반복과 죽음 욕동의 심리 메커니즘에 대해—언캐니의 영역에서—말한다.[22] 이제 언캐니 개념을 살펴보고자 한다.

잘 알려져 있듯이, 프로이트의 언캐니는 억압으로 인해 낯선 것이 되어버린 낯익은 현상(이미지나 오브제, 사람이나 사건)의 복귀와 관련이 있다. 억압된 것이 이렇게 복귀하면 주체는 불안해지고 현상은 애매해지는데, 이 불안한 애매함에서 언캐니의 일차적인 효과들이 생겨난다. (1) 실재와 상상 사이에 구분이 없다. 그런데 이는 브르통이 제1,2차 선언문 둘 다에서 정의한 초현실주의의 기본 목표다. (2) 생물과 무생물 사이에 혼란이 있다. 밀랍상, 인형, 마네킹, 자동인형이 예인데, 이 이미지들은 모두 초현실주의 레퍼토리에서 주요한 위치를 차지한다. (3) 기호가 지시대상의 자리를, 또는 심리적 실재가 물리적 실재의 자리를 빼앗는다. 이럴 때도 초현실은, 특히 브르통과 달리의 경우, 상징이 지시대상을 차폐하는 경험으로 또는 주체가 기호나 증상의 노예가 되는 경험으로 이어지곤 하는데, 그 결과는 흔히 언캐니의 효과, 즉 불안인 때가 많다. "욕망과 성취가 동시에 일어나는 놀라운 일치, 특정 장소나 특정 날짜에 유사한 경험이 반복되는 고도의 신비, 지극히 기만적인 광경과 지극히 수상쩍은 소음."[23] 초현실주의자들을 따르면 이것은 경이 같다. 그런데 프로이트를 따르면 이것이 사실 언캐니다.

프로이트는 낯익은 것이 낯설어지는 소외, 즉 언캐니의 본질적 요소를 언캐니의 독일어 unheimlich의 어원에서 찾아낸다. unheimlich(언캐니)는 heimlich(고향 같은)의 파생어라서, unheimlich의 여러 의미가 heimlich로 되돌아간다.[24] 그러나 프로이트는 우리에게 이 언어적 기원을 문자 그대로도, 또 환상의 차원에서도 생각해보라고 청한다. 다음은 여성의 성기가 남성 주체에게 불러일으키는 언캐니에 대해 프로이트가 한 이야기다.

그러나 이 언캐니한 장소는 모든 인간 존재가 이전의 고향으로 들어가는 문이며, 모든 사람이 옛날 옛적 태초에 살던 곳으로 들어가는 문이다. "사랑은 향수병"이라는 재미난 말이 있다. 누가 어떤 장소나 나라에 관한 꿈을 꾸면서 "이 장소는 낯익어. 전에 와본 적이 있는 곳이야"라고 꿈속에서 여전히 혼잣말을 하는 경우, 언제나 그 장소는 어머니의 성기 또는 어머니의 신체라고 해석할 수 있을 것이다. 이 경우에도 언캐니unheimlich는 한때 고향이었던 것heimische, 오래전에 낯익었던 것이다. 여기서 "un"이라는 접두사는 억압의 표시다.**25**

이 언캐니한 향수병은 초현실을 파악하는 중요한 순간들에 유발되는데, 그러기는 자궁 내 존재라는 근원적 환상primal fantasy of intrauterine existence도 마찬가지다. 사실, 프로이트가 근원적 환상이라고 한 모든 것(유혹, 거세, 부모의 섹스를 목격하는 원초적 장면, 자궁 내 존재)은 초현실주의가 주체성과 예술에 관해 성찰할 때 활발하게 작용한다. 그래서 그런 성찰들을 맞닥뜨릴 때마다 우리는 특정한 질문들을 되풀이해 떠올리게 된다. 이런 환상들을 규정하는 것은 이성애적 남성성인가? 언캐니와 초현실도 마찬가지인가? 성의 차이, 거세에 대한 차이는 이런 파악에 어떤 영향을 미치는가?

근원적 환상은 유아적인 상태 그리고/또는 원초적인 상태와 연관이 있고, 언캐니에서도 또한 활발하게 작용한다. "언캐니의 경험이 일어나는 경우는 억압되어 있던 유아기 콤플렉스가 어떤 인상으로 인해 되살아나는 때, 아니면 우리가 극복했던 원시적인 믿음들이 다시 한 번 버젓이 확인될 때다."**26** 그런 "원시적" 믿음들 가운데서도 프로이트는 "애니미즘에 빠진 정신 활동"과 "생각의 전능함", 요술과 마술, 사악한 눈과 분신을 거론한다―이런 믿음들 가운데는 초현실주의자들도 즐겨 다루었던 것이 여

럿 있었다.[27] 누구는 분신을 당연시했고(예를 들어 막스 에른스트의 "로플롭Loplop" 페르소나), 다른 누구는 사악한 눈을 연구했는데, 특정하게 인류학의 관점에서 검토하거나 아니면 일반적으로 정신분석학의 관점에서 — 즉, 응시의 관점에서 — 검토하거나 했다.[28] 분신과 사악한 눈은 초현실주의자들을 사로잡았던 언캐니의 두 화신으로, 왜 언캐니가 불안을 일으키는지 짐작하게 해준다. 사악한 눈이 대변하는 응시는 거세 위협이고, 분신은, 프로이트에 따르면, 한때 수호자였으나 억압으로 인해 "무서운 저승사자"로 변형된 인물을 대변하기 때문이다.[29] 프로이트는 이 두 가지 억압 상태, 즉 거세와 죽음의 환기야말로 언캐니의 전형이라고 생각했다.[30] 그러나 오랫동안(적어도 『토템과 터부』[1913] 이후 6년간) 프로이트는 억압된 것이 복귀하는 이 이상한 현상에서 작용하는 원칙, 즉 반복의 동력을 파악할 수 없었다. 그것이 심리가 굳게 따르는 것처럼 보였던 쾌락의 원칙(최소한 지금까지의 개념으로는)이 아님은 분명했다. 그러나 그 원칙이 무엇이든 간에, 그것은 언캐니뿐만 아니라 욕망과 섹슈얼리티, 무의식과 욕동에 관한 새로운 개념 또한 밝혀줄 열쇠였다.

프로이트는 1919년 5월에 「언캐니」를 완성했다. 『쾌락 원칙 너머』의 초고를 쓰고 난 뒤 한두 달 만에 끝낸 것인데, 『쾌락 원칙 너머』가 「언캐니」의 촉매제 역할을 한 개념을 제공한 덕이었다. 이제 프로이트는 다음과 같이 주장했다. 본능적인 반복 강박, 즉 이전 상태로 되돌아가려는 강박이 존재하며, "이 원칙은 쾌락 원칙을 충분히 억누를 수 있을 만큼 강력하다." 그리고 특정 현상을 "악령이 들린 것처럼" 만드는 것이 바로 이 강박이다. "이 내면의 반복 강박을 떠올리게 하는 것은 무엇이든 언캐니하다고 감지된다."[31] 만일 우리가 초현실을 언캐니의 관점에서 파악하려 한다면, 언캐니의 이론적 기초를 반드시 잘 알아야 한다. 삶의 욕동과 죽음 욕동 사이

의 투쟁이라는 프로이트의 최종 모델을 잘 알아야 한다는 말인데, 프로이트는 이 모델을 「언캐니」에서 직관적으로 파악했고 『쾌락 원칙 너머』 및 그와 관련된 문헌들에서는 명확하게 설명했다. 의미심장하게도, 프로이트는 비록 잡다하나마 초현실주의 1세대의 경험 그리고/또는 관심과 무관하다고 보기 힘든 근거를 바탕으로 해서 이 쾌락 원칙 "너머"를 구상했다. 말을 배우는 시기에 유아들이 하는 놀이, 제1차 세계대전의 퇴역 군인들이 겪은 외상적 신경증, 분석치료 과정에서 나타나는 억압된 것의 강박적 반복(일목요연한 회상과 정반대다)이 그런 근거들이었다. 나는 우선 앞의 두 사례들에 초점을 맞추겠다(프로이트가 『쾌락 원칙 너머』에서 그런 것처럼). 그리고 세 번째 유형의 반복에 관해서는 2장에서 논의하겠다.[32]

프로이트의 호기심을 자극한 놀이는 18개월 된 그의 손자가 실패에 매달린 끈을 가지고 만들어낸 포르트/다 fort/da 놀이였다. 아이는 어머니가 정기적으로 사라지는 사건을 수동적으로 견디기보다 능동적으로 다스리기 위해 그 사건을 상징적으로 재현했다. 실패를 집어던져 그것을 버린 다음(fort! 없어졌네!), 곧바로 줄을 당겨 실패를 되찾고는 매번 기뻐했던(da! 여기 있네!) 것이다. 프로이트는 이 놀이가 모든 재현의 반복이 입각한 심리적 토대를 가리킨다고 생각해서, 이 놀이는 아이가 엄마의 박탈을, 즉 문명이 요구하는 "본능의 포기"를 보상하기 위해 만들어낸 독창적인 수단이라고 해석했다.[33] 그러나 이 해석은 그 놀이의 강박적인 반복을 설명해주지는 않았다. 아이는 왜 어머니가 사라지는 사건, 분명코 즐겁지 않은 사건을 상징적으로 반복했단 말인가?

해답은 그 무렵 프로이트가 진행했던 다른 연구 영역에서 나왔다. 경악이나 충격을 준 사건들에 고착된 전쟁 퇴역 군인들의 외상적 신경증이 그것이다. 그 군인들의 꿈은 외상을 일으킨 사건들을 재연했는데, 이는 단순

한 꿈 관념, 즉 꿈은 소망의 성취라는 관념과 모순되었다. 마침내 프로이트는 전쟁 꿈이 주체가 사건의 충격을 다스릴 수 있게 "준비를 시키려는," 즉 보호용 불안을 만들어내려는 뒤늦은 시도라는 생각을 해냈다. "보호용 불안의 생략이 외상적 신경증의 원인이었다."[34] 사건은 이미 벌어졌고 과도한 자극으로 인해 "보호 방패"는 벌써 찢어져 버린지라, 준비는 쓸데없는 일인데도 군인 주체는 이를 반복하는 헛된 일밖에 할 수가 없었던 것이다.[35] 이 비극적인 모습에서 프로이트는 또한 반복 강박의 증거도 발견했다. 쾌락 원칙을 압도하는 다른 원칙의 증거였다.

이 원칙으로 인해 프로이트는 욕동 이론을 다시 쓰지 않을 수 없었다. 이제 그는 욕동이란 "살아 있는 유기체에 내재하는 강력한 추진력으로 이전 단계의 상태를 회복하려는 힘"이라고 주장했고, 유기체의 앞 단계는 비유기체이므로, "모든 생명체의 목표는 죽음"이라는 유명한 문장으로 결론을 내렸다.[36] 이 모델에서 욕동의 정수는 욕동의 보수적인 본성, 즉 항상성이라는 목표다. 그래서 죽음은 삶에 내재하게 되고 삶은 죽음으로 가는 "우회로"가 되는 것이다. 이에 따라 새로운 대립 관계가 등장한다. 더 이상 자기보존(에고) 욕동 대 성적인 욕동이 대립하는 것이 아니라, 삶 욕동(자기보존 욕동과 성적인 욕동을 모두 포괄한다) 대 죽음 욕동, 즉 에로스 대 타나토스가 대립한다. "[삶 욕동]의 목표는 통합적인 상태들을 훨씬 더 많이 정립하고 그렇게 유지하는 것, 요컨대 모아 엮는 것이다. 반면에 [죽음 욕동]의 목표는 연결을 끊어서 매사를 파괴하는 것이다."[37] 그런데 첫 번째 대립관계와 마찬가지로 이 대립관계도 결코 순수할 수는 없다. 두 욕동은 언제나 결합 상태로만 나타나는 것이다. 죽음 욕동은 "에로티시즘에 물들어 있다."[38] 그래서 주체는 언제나 이 두 힘 사이에 끼어 있고, 상대적인 융합과 탈융합의 상태로 존재한다.

이 이론은 모순이라고까지 할 수는 없어도 복잡하기로 악명이 높다. 한편으로 유아, 충격 피해자, 정신분석 수행자가 일삼는 반복은 각각 상실을 극복하려는 시도, (외인성 또는 외부의) 충격을 방어하려는 시도, (내인성 또는 내부의) 외상에 대처하려는 시도다. 이 점에서는 반복이 주체의 결합 또는 융합을 약속하는 것 같다. 그러나 다른 한편으로는 이런 반복이 강박적인 반복일 가능성도 배제할 수 없다. 이런 경우라면 반복은 주체의 해체 또는 탈융합을 약속하는 것 같다. 그렇다면 반복이 결합과 삶에 이바지하는 때는 언제고, 탈융합과 죽음에 이바지하는 때는 언제인가? 더군다나 잃어버린 대상을 찾으려고 반복이 일어날 경우, 반복을 추동하는 것이 욕망인 때는 언제고, 죽음인 때는 언제인가? 만일 모든 욕동이 궁극적으로 보수적이라면, 삶의 욕동이 결국에 죽음 욕동과 대립한다는 것이 가능한가? "살아 있는 유기체에 내재하는 강력한 추진력"이라는 표현이 알려주듯이, 죽음 욕동은 쾌락 원리 **너머에** 있는 것이 아니라 오히려 쾌락 원리 앞에 있는 것일 수도 있다. 분해가 결합보다 **먼저** 있는 것이다—세포의 차원에서나 에고의 차원에서나 모두. 이런 의미에서 죽음 욕동은 쾌락 원리의 예외가 아니라 토대고, 쾌락 원리는 사실 죽음 욕동에 "이바지하는 것"일지도 모른다.[39] 이 이론이 그 대상인 욕동과 마찬가지로, 위와 같은 모순들을 **유예**시키는 작용을 한다는 것, 즉 모순들의 유예가 바로 이 이론의 기능이라는 것이 가능할까?[40] 어쨌거나 프로이트에게서 보이는 이 복잡한 측면은 초현실주의에서도 나타난다. 사실 내가 말하고 싶은 것은 바로 이 엄청나게 어려운 지점들—쾌락 원칙과 죽음 원칙이 서로에게 이바지하는 듯이 보이는 지점들, 즉 성적인 욕동과 파괴적인 욕동이 똑같아 보이는 지점들—에 초현실주의의 성취와 실패가 동시에 있다는 점이다.

이 모든 것은 우리의 직관과 반대되지만, 이는 조금도 과장이 아니다.

죽음 욕동 이론은 사랑과 해방과 혁명을 긍정하는 초현실주의에 이단처럼 보이는데, 최소한 관습적으로 생각할 때는 그렇다. 하지만 만일 초현실이 언캐니와 묶여 있다면, 그것은 죽음 욕동과도 묶여 있는 것이다. 요컨대, 초현실주의 오토마티즘이 해방이 아니라 강박을 내비치듯이, 초현실주의 일반이 욕망을 찬양하는 것은 언캐니의 영역에서 죽음을 선포하기 위해서일 뿐일지도 모른다. 이 가설에 따르면, 초현실주의의 돌진은 이 운동의 야심과 어긋난다. 흔히들 초현실주의(오토마티즘, 꿈 등과 관련된)는 쾌락 원칙을 찬양하면서 현실 원칙을 반박한다고, 즉 성적인 욕동들을 포용하면서 자기보존 욕동들을 과시한다고 한다. 이런 전형적인 이야기들은 어느 정도 맞는 말이지만, 그 자체로는 충분하지 않다. 초현실주의자들이 쾌락 원칙을 찬양하다가 "쾌락 원칙이 죽음 본능에 이바지하는 것처럼 보이는"[41] 지점, 즉 자기보존 욕동과 성적인 욕동이 그보다 더 큰 파괴적인 힘의 코드에 압도되는 지점으로 가게 되기도 하기 때문이다.

죽음 욕동 이론의 발전 과정을 간략하게 살펴보면 이 파괴적인 가설이 밝혀지기 시작할 것이다. 여기서는 일단 프로이트의 글 중 사디즘과 마조히즘을 논하는 글만 살펴볼 것이다. 사디즘과 마조히즘이 프로이트의 새 이론뿐만 아니라 초현실주의자들의 작업에서도 매우 중요한 역할을 담당하기 때문이다. 「언캐니」와 『쾌락 원칙 너머』에서 직감한 통찰을 발표하거나 발전시킨 글로는 몇 편이 있다. 『본능과 그 변화 Instincts and Their Vicissitudes』(1915)가 한 예다. 이 글은 「언캐니」보다 4년 전에 발표되었지만, 불어로는 1940년에야 번역되었다. 그 글에서는 욕동의 경제에 대한 생각이 이미 윤곽을 드러내고("모든 본능의 최종 목표"는 "자극 상황"을 없애는 것이다)[42] 있지만, 그러면서도 자기보존 욕동과 성적인 욕동이 대립한다는 모델 역시 아직 자리를 지키고 있다. 그런데 이보다 더 중요한 것은

마조히즘이 아니라 사디즘이 일차적이라는 주장인데, 이는 마조히즘을 일차적이라고 보는 죽음 욕동 이론과 다른 점이다. 하지만 이 지점에서 프로이트는 애매하고, 심지어는 모순적이기까지 하여, 마조히즘이 일차적일 수 있는 가능성이 최소한 허용되기는 한다. 왜냐하면 프로이트가 "욕동 반전drive reversal" 개념과 "전향turning round" 개념을 처음으로 제안한 것이 이 글인데, "욕동 반전"에 의해 욕동의 목표는 능동적 모드와 수동적 모드 사이에서 움직이게 되고, "전향"에 의해 욕동의 주체는 욕동의 대상이 될 수 있기 때문이다.[43] 3장에서 이야기하겠지만, 이런 개념들은 미술가의 주체성에 관한 초현실주의 이론들에도 함축되어 있다.

「매 맞는 아이A Child Is Being Beaten」도 있다. 이 글은 「언캐니」와 같은 해에 각각 독어로 출판(1919), 불어로 번역(1933)되었다. 이 글에서는 사디즘의 일차성이 훨씬 더 불확실해진다. 이 글에서 프로이트는 어린 소녀 환자의 마조히즘적 환상—아버지에게 매를 맞고 있는 것은 바로 자신이라는 환상—이 소녀와 거리를 둔 "매 맞는 아이" 환상보다 앞선다고 본다. 마지막으로, 「마조히즘의 경제적 문제 The Economic Problem of Masochism」가 있다. 이 글은 「언캐니」보다 5년 후에 출판(1924)되었지만, 불어로는 5년 먼저 (1928) 번역된 글이다. 이 글에서는 마조히즘이 근원적이고 사디즘은 이차적이라고 간주되며, 또 죽음 욕동은 마조히즘과 사디즘 사이에서 오락가락 한다는 말이 나온다. 이 파괴적인 죽음 욕동은 주체를 보호하려고 세계 쪽을 향하는데, 거기서 죽음 욕동은 수많은 대상을 만나 정복을 해나가고 수없이 권력의 힘겨루기를 한다. 이런 공격적인 관계가 성적인 경우, 파괴적인 죽음 욕동은 사디즘의 모습을 띤다. 그렇지 않을 경우에는 파괴적인 죽음 욕동이 주체 내에 갇히게 된다. 프로이트가 "근원적인 성적 마조히즘original erotogenic masochism"이라고 하는 상태다.[44]

죽음 욕동은 "에로티시즘에 물들어" 있으므로, 파괴에서 쾌락이 느껴질 수도 있고 죽음이 욕망을 불러일으킬 수도 있다. 그런데 성적인 것과 파괴적인 것 사이의 이런 공통점은 초현실주의자들도 암시했다. 죽음 욕동은 사디즘의 형태로 초현실주의자들을 매혹했던 것이다.[45] 이런 사디즘은 용납될 수 없지만, 그렇다고 무시해서도 안 될 것이다. 왜냐하면 프로이트는 사디즘이 죽음 욕동의 투사인 마조히즘으로부터 파생된다고 볼 뿐만 아니라, 사디즘의 위치를 섹슈얼리티의 기원에 두기도 하기 때문이다. 게다가 대상 자체의 파괴는 초현실주의의 토대인데, 아마도 이는 초현실주의가 주도한 회화, 콜라주, 아상블라주에서 모두 명확하게 보일 것이다.[46] 이런 사디즘은 여성 형상에 가해지는 것이 전형이고, "처벌"과 뒤섞이는 때가 많다. 처벌이 요구되는 것은 여성에 잠재한 거세 때문이다―좀 더 정확히 말하면, 여성에게 투사된 거세 상태, 즉 가부장적 주체를 위협하는 상태의 재현 때문이다.[47] 이 점에서 초현실주의 이미지는 페미니즘의 비판을 받을 수밖에 없다.[48] 하지만 기억해야 할 점들이 있다. 이런 이미지들은 재현이라는 것(이런 재현의 수행성은 논쟁의 대상이지만), 그것은 남성의 환상을 단순히 표출하는 데 그치는 것이 아니라 애매하게 성찰하는 이미지들인 경우가 많다는 것, 그리고 남성의 환상 속 주체 위치가 첫눈에 보기보다는 훨씬 불안정하다는 것이다. 또한 초현실주의의 사디즘 저변에는 마조히즘이 존재한다는 것도 잊지 말아야 한다. 이는 특정 작품(예를 들어, 한스 벨머의 인형)에서 극도로 강하게 나타나지만 초현실주의 전반에서 시종일관 작용하는 요소다.

⌁

초현실주의자들은 프로이트의 죽음 욕동 모델을 알고 있었는가? 1929년

전에는 초현실주의자들의 글에서 이 모델과 관련이 있는 글에 대한 언급이 전혀 없고, 1929년 후에도 단 몇 번에 불과하다. 『쾌락 원칙 너머』는 1927년에야 번역되었고, 「언캐니」도 1933년에야 번역되었지만, 초현실주의자들의 침묵이 오직 이 사실 때문만은 아니다. 일말의 반감 또한 있었던 것이다. 죽음 욕동 이론은 프로이트의 사상에서 아주 많은 논란을 일으킨 측면이다. 초현실주의가 정신분석학에 아무리 공감을 한다 한들, 해방과 사랑에 봉사하겠다고 맹세를 하는 마당에, 반복과 죽음의 이론을 이해하리라는 기대는 불가능하다. 혹은 가능한가?

내가 주목하는 것은 수면의 시대에 죽음이 강박적인 테마였다는 점이다. 또 초현실주의자들은 자살에 매혹되기도 했다.[49] 『초현실주의 혁명』 제2호(1925년 1월 15일자)에 실린 최초의 초현실주의 설문조사는 자살이라는 주제를 직접 다루었다.

> 질문: 인간은 살고, 인간은 죽는다. 여기서 의지가 하는 역할은 무엇인가? 그것은 자기가 꿈꾸는 대로 자기를 죽이는 것인 듯하다. **자살이 하나의 해결책인가?** 이것은 도덕적인 질문이 아니다.[50]

이 질문에 담긴 함의는 삶과 죽음의 메커니즘에서 의지가 하는 역할은 미미하다는 것이다. 삶과 죽음의 메커니즘은 죽음 욕동이 쾌락 원칙 "너머"에 있듯, 선악의 도덕성 "너머"에 있는 것이기 때문이다. 이런 제한이 있기 때문에 저 질문은 애매해진다. 어떤 의미에서 자살이 하나의 해결책이며, 또 무엇에 대한 해결책이란 말인가? 자살은 삶의 권태를 해소하는, 다시 말해 끝장내는 의지적 행위인가? 아니면 자살은 죽음 욕동을 해소하는, 다시 말해 완수하는 비의지적 메커니즘의 증거인가? 브르통은 테오도르 주

프루아Théodore Jouffroy(1796-1842)를 인용하는 것으로 이 물음에 간단히 답한다. "자살이란 잘못 만들어진 단어다. 자살에서 죽음을 가하는 자와 죽음을 당하는 자는 동일한 사람이 아니다." 브르통은 자살이 주체를 규정하는 것이 아니라 주체를 탈중심화한다고 보는 것 같다. 요컨대, 죽음은 분열의 원칙이지 초현실주의의 원칙은 아니며, 따라서 초현실주의의 사랑과 반대되는 것임에 틀림없다―초현실주의는 죽음을 멀리해야 한다는 말이다.

근 5년이 지난 뒤『초현실주의 혁명』제12호(1929년 12월 15일자)에는 장 프루아비트만Jean Frois-Wittmann(1892-1937)이 쓴「자살의 무의식적 동기들Les Mobiles inconscients de suicide」이라는 제목의 글이 실렸다. 프루아비트만은 주요 초현실주의 잡지에 글을 발표한 1세대 중 유일한 프랑스인 정신분석학자였다. 프루아비트만은 자살을 촉발하는 요인 가운데 상실한 사랑의 대상을 포기하지 못하는 우울증만 있는 것이 아니라 죽음 욕동, 즉 "무의 호출l'appel du néant"도 있다고 주장하면서, 죽음 욕동 이론에 대해 언급한다.[51] 초현실주의의 맥락에서 죽음 욕동 이론을 언급했다는 것을 제외하더라도, 이 글은 매우 중요하다. 왜냐하면 이 글은 죽음 욕동이 성적 욕망에서(작은 죽음la petite mort에서처럼)뿐만 아니라, 취한 상태 및 몽상 상태처럼 초현실주의자들이 동경했던 모든 상태에서도 활발하게 작용한다는 점을 내비치기 때문이다. 하지만 의미심장하게도 프루아비트만은 죽음 욕동 이론의 부산물들은 반대한다. 4년 뒤『미노토르』제3-4호(1933년 12월 14일자)에 실은 글에서, 그는 마치 쾌락 원칙 "너머"를 방어라도 하려는 듯 현대예술을 쾌락 원칙의 비호 아래 둔다. 내가 "방어"라는 말을 쓰는 것은 프루아비트만이 현대예술(주로 초현실주의)과 정신분석학과 "프롤레타리아 운동" 사이에 "유사성"이 있다고 주장하는데다가,[52] 이런 주장을 하기 위해서는 그가 죽음 욕동 이론이 상정하는 탈융합, 즉 혁명의 투사는

고사하고 유사성의 투사조차 분명히 방해하는 탈융합을 중지시킬 수밖에 없기 때문이다. 정신분석학은 초현실주의에 중요했지만, 이런 탈융합은 저항해야 그리고/또는 코드를 재구성해야 하는 측면이었다—해방적 무의식 모델(지고한 사랑의 상태는 차치하더라도)을 옹호하기 위해서만이 아니라, 혁명에 뛰어드는 정치적 헌신(초현실주의 집단의 사회적 결속은 차치하더라도)을 지속하기 위해서도 그랬다.[53] 이 점에서 프루아비트만은 브르통파 초현실주의자들에게 죽음 욕동 이론을 소개했을 뿐만 아니라, 그 이론의 까다로운 문제 요소를 제시하기도 한 것이다.

아무튼 최소한 1929년 말쯤에는 브르통파 초현실주의자들도 죽음 욕동 이론에 대해 알게 되었다. 1930년에 브뉘엘과 달리가 만든 영화 「황금시대L'Age d'or」의 첫 번째 상영회 프로그램의 서문을 보면 "성 본능과 죽음 본능"이라는 말이 나온다.[54] 이 글은 브르통이 썼지만, 발표는 집단 명의로 했다. 이 글에서 브르통은 죽음 욕동 개념을 끌어들이지만, 초현실주의의 관점에서만 받아들인 결과 징후적인 모순이 드러난다. 한편으로 브르통이 죽음 욕동 이론을 포용하는 목적은 이 이론을 재평가해서 혁명에 봉사하는 이론으로 정립하기 위해서다("억압당하는 자들에게 그들이 굶주린 파괴를 만끽하라고 촉구하기 위해…… 억압하는 자의 마조히즘에 구미를 맞추기 위해").[55] 그러나 다른 한편으로는 죽음 욕동 이론이 초현실주의의 사랑이라는 전제를 침범해서는 안 되니, 그 이론에 방어 태세를 취한다. 브르통의 결론은 프로이트와 정반대인데, 죽음이 아니라 에로스가 "가장 멀리까지, 가장 천천히, 가장 가까이에서 들리는, 가장 호소력 강한 목소리"라는 것이다. 요컨대, 브르통은 프로이트의 욕동들을 하나로 합친 다음 욕동들의 가치를 뒤집어버렸다. 그래서 죽음 욕동은 표면상 받아들여진 것처럼 보이지만 실제로는 삭제되어버렸고, 에로스가 근원적일 뿐 아니라 해

방적이기도 한 요소로 복원되었다.

> 그날은 곧 올 것이다. 마치 염산처럼 살을 파고드는 삶의 고단함에도 불구하고, 우리의 도시들을 더럽히는 과학기술 시대의 심장부에서 더 나은 삶을 향해 뻗어나가는 격렬한 해방의 초석은 바로 **사랑**임을 우리가 깨닫는 날이.

그런데 브르통이 사랑을 이처럼 강조하는 데는 보상의 차원이 있는 것 같다. 마치 사랑의 반대항인 파괴를 막으려고 방어 태세를 취하는 듯한 것이다. 브르통이 화해를 강조하는 부분도 마찬가지다. 브르통은 깨어 있는 상태와 꿈꾸는 상태, 삶과 죽음 같은 이원론을 헤겔식으로 화해시키는데, 이 역시 주체의 분열만이 아니라 탈융합의 지배도 막으려는 보상적 방어처럼 보인다. 이런 화해가 브르통파 초현실주의의 존재 이유다. 오토마티즘은 지각과 표상의 대립을 해소하기 위한 것이고, 객관적 우연은 결정론과 자유의 대립을 해소하기 위한 것이며, 광란의 사랑은 남성과 여성의 대립을 해소하기 위한 것이라는 등 이유도 여럿이다.[56] 브르통은 이 모든 대립의 근원을 데카르트주의의 합리적 인간 담론이 빚어낸 분열에서 찾는다. 그러나 초현실주의가 극복하고자 하는 분열이 데카르트식 코기토의 분열인가―아니면 프로이트식 심리의 분열인가? 초현실주의는 정신분석학에 진정 이바지하는가? 정신분석학이 분열된 주체성과 파괴적인 욕동들에 관해 직관해낸 고도로 까다로운 통찰들에 초현실주의는 정녕 봉사하는가?[57]

"프로이트는 내가 보기에 헤겔주의자다"라고 브르통은 말한 적이 있는데,[58] 그의 초현실주의는 분명 휴머니즘적이다. (초현실주의가 내놓은 최초의 집단 성명은 다음과 같다. "인간의 권리를 새롭게 선포해내야 한다.")[59] 초현실주의자들은 청년 마르크스의 『경제학-철학 초고 manuscript』(1844)를 현

재의 소외와 미래의 해방이라는 마르크스의 문제의식으로 굳이 돌릴 필요가 없었다. 그들 역시 억눌려 있지만 자유롭게 풀려날 수 있는 인간 본성을 전제했고, 또 이런 본성을 타나토스에 사로잡히지 않은 에로스의 관점에서 바라보고 싶어 했기 때문이다. 브르통의 초현실주의에서 인간 주체에 대한 "초기 마르크스의" 설명은 "후기 프로이트의" 설명과 긴장을 일으킨다. 초기 마르크스는 공식적으로 받아들였지만, 후기 프로이트에 대해서는 직감하기도 하고, 관여하기도 하고, 회피하기도 하는 여러 모습을 보였던 것이다.**60** 때로 브르통 일파는 욕망과 죽음을 **분리**해서 욕망이 죽음에 대항하도록 하려 하지만, 결국 남는 것은 욕망이 일어날 때엔 죽음도 현존한다는 발견뿐이다. 그런가 하면 욕망과 죽음을 **화해**시켜서(초현실에 대한 두 「선언문」의 정의에서처럼) 죽음을 욕망으로 제한해보려 하는 때도 있지만, 결국 남는 것은 이 화해의 지점이 언캐니의 푼크툼punctum이라는 감지뿐이다. 다시 말해, 욕망과 죽음이 서로 관통해서 긍정적인 화해를 한 치도 허용하지 않는 지점을 감지한 것이다.**61**

 이러니, 만일 초현실주의가 실로 정신분석학에 이바지한다 해도, 그것은 양가적인 것이고, 때로는 무심결에 그런 것이다—초현실주의가 해방을 추구하다가 반복을 실행하고 마는 때나, 욕망을 선언하다가 죽음을 보여주고 마는 때처럼. 그래서 나의 설명에서는 초현실주의의 특정 작업들이 정신분석학의 언캐니한 발견들을 직감하면서도, 이에 저항할 때도 있고, 돌파할 때도 있고, 심지어는 이용해먹을 때마저 있다. 그러니까, 억압된 것의 복귀, 반복 강박, 죽음의 내재성이라는 언캐니함을 파열의 목적으로 사용하는—이 양가적인 심리상태를 가지고 예술 관행과 문화정치 모두에 도발적인 애매함을 산출하는—때도 있다는 말이다.

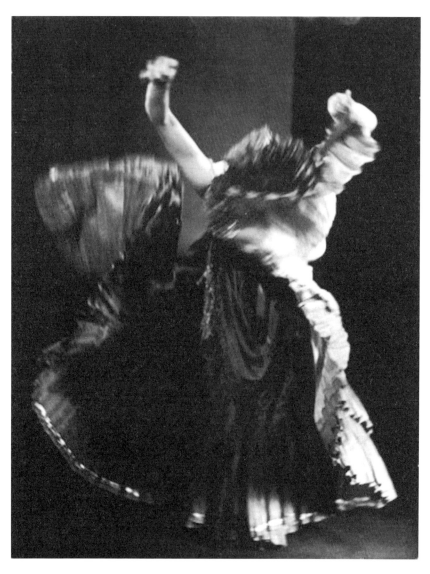

만 레이, 「고정된 채 폭발하는」, 1934

2.

강박적
아름다움

　　　　　　　　　　오토마티즘이 무의식은 해방적이기보
다 강박적이라는 점을 가리킨다면, 오토마티즘을 대체하며 브르통파 초
현실주의의 기본 원리가 된 경이 개념에서는 이 점이 훨씬 더 역력하다.
브르통이 개진한 경이에는 두 가지 동류 개념이 있었다. 발작적 아름다움
과 객관적 우연이다. 발작적 아름다움은 『나자』(1928)에서 처음 등장했
고, 객관적 우연은 『연통관Les Vases communicants』(1932)에서 개발되었는
데, 두 개념 모두 『광란의 사랑L'Amour fou』(1937)에서 더 세세하게 다듬어
진다.[1]

　경이는 중세에 생겨난 말로, 자연계의 질서에 난 파열을 가리켰는데,
기적과 달리 기원이 꼭 신적일 필요는 없는 파열을 가리켰다.[2] 이렇게 합
리적 인과성에 도전하는 경이는 중세를 편애하는 초현실주의의 측면, 즉
마술과 연금술, 광란의 사랑과 유추적 사고에 매혹되었던 초현실주의에
본질적이다. 경이는 또한 심령에 탐닉하는 초현실주의의 측면, 즉 강신술

관행과 고딕 소설(가령, 매슈 그레고리 루이스Mathew Gregory Lewis, 앤 래드클리프Ann Radcliffe, 에드워드 영Edward Young의 작품들. 고딕 소설에서도 경이는 중요한 요소다)[3]에 심취했던 초현실주의에도 근본적이다. 이런 열광의 지점들을 살펴보면 초현실주의의 경이가 암암리에 다짐하는 프로젝트를 짐작할 수 있다. 마법에서 깨어난 세계, 즉 가차 없이 합리화된 자본주의 사회에 다시 마법을 거는 것[4]이 그 프로젝트다. 초현실주의자들이 열광한 것들은 또한 이 프로젝트의 애매한 성격도 드러낸다. 왜냐하면 경이가 표명된 세 경우—중세, 고딕, 초현실주의—를 모두 살펴보아도, 경이가 외적인 사건인지 아니면 내적인 사건인지, 또 경이를 일으키는 힘이 다른 세계에서 나오는지, 아니면 이 세계에서 나오는지, 아니면 심적 세계에서 나오는지 도통 명확하지가 않기 때문이다.

하지만 초현실주의적 경이의 일차 목적은 분명하다. 실재의 "부정negation"인데, 최소한 그것이 철학적으로 합리성과 등치라고 여기는 것의 부정이 일차 목적이다. 1924년 아라공은 "현실이 겉으로는 모순이 없는 모습," 즉 갈등을 말소하는 구성물이라면, "경이는 실재 속에 들어 있는 모순의 분출," 즉 현실이라는 구성물을 있는 그대로 드러내는 분출이라고 썼다.[5] 브르통이 평생 그랬듯이, 아라공도 경이를 사랑과 관련시킨다. 하지만 6년 뒤에 나온 「회화에 대한 도전」을 보면 그에게서는 정치적 면모가 좀 더 두드러진다. 경이는 "부르주아" 현실의 전복이라는 한 축과 혁명적 세계의 전진이라는 다른 한 축의 "변증법적 작용에 긴급히 필요한 항목"이라는 것이다. 여기서 경이는 역사의 모순에 대한 반응처럼 보이는데, 미학적 "전치"를 통해서도 역사의 모순은 환기될 수 있으리라는 것이 아라공의 암시다.[6] 이런 직관을 바탕으로 아라공은 초현실주의 콜라주를 지지한다. 아라공의 직관은 또한 초현실주의에서 "세속적인 계시profane illumination",

즉 "유물론적이고 인류학적인 영감"을 강조하는 벤야민의 입장과도 일맥 상통한다.[7]

반면에 브르통의 입장에서는 경이가 정치적인 것이기보다 개인적인 것이다. 브르통이 1920년에 에른스트의 초기 콜라주들에 대해 쓴 글은 초현실주의의 전위 미학aesthetic of dislocation이 싹트는 텍스트인데, 이 글에서 브르통은 경이가 주체에게 미치는 효과, 즉 "기억"을 헷갈리게 하고 "정체성"을 분열시키는 효과를 강조한다.[8] 그러나 곧 브르통은 회화를 끌어안기 위해 이 경이의 미학을 제한한다(회화의 제작은 콜라주의 전위와 달리 미술가든 관람자든 주체를 탈중심화하는 것이 불가능하다). 그런데 여기서 더 중요한 것은 브르통이 경이의 미학에서 파생되는 심리적 부산물에 방어 태세를 취한다는 점이다. 초현실을 항상 헤겔 철학의 관점에서 정의하는 브르통은 경이 역시 모순보다 해결의 측면에서 바라본다. 「초현실주의 선언문」(1924)에서 브르통은 "환상적인 것에서 찬탄할 만한 것은 거기에 더 이상 환상적인 것이 없으며, 오직 현실만 존재한다는 것이다"라고 쓴다.[9] 아라공과 달리 브르통은 모순을 비판적으로 활용해야 할 세속적 계시라기보다 시적으로 극복해야 할 문제라고 보는 것이다.

그런데 초현실주의의 경이가 다른 세계와 이 세계와 심적 세계가 동시에 함께 있는 역설적인 상태라고 한다면, 이런 경이를 우리는 어떻게 이해할 수 있는가? 경이의 변형은 여러 가지지만, 나는 경이란 곧 언캐니―그런데 무의식적이고 억압된 것을 적어도 부분적으로는 벗어나 세계와 미래의 계시를 향해 투사되는 언캐니―라고 주장할 것이다.[10] (바로 이런 방어적 투사 탓에 경이의 위치가 혼란스럽게 여겨지는 것이다. 경이는 주관적인 경험인가? 우연은 객관적인 사건인가?) 따라서 한편으로 초현실주의자들

은 억압된 것의 언캐니한 복귀를 파열의 목적으로 활용하지만, 다른 한편 이로 인해 발생하는 죽음 욕동과 관련된 결과들에는 저항한다. 이 주장을 논증하려면 두 단계가 필요할 것이다. 먼저 발작적 아름다움으로서의 경이는 생물 상태와 무생물 상태가 뒤섞인 언캐니한 혼란임을 보일 것이다. 다음에는 객관적 우연으로서의 경이—뜻밖의 만남과 발견된 오브제에서 명시되는—가 반복 강박을 상기시키는 언캐니한 단서임을 보일 것이다. 발작적 아름다움과 객관적 우연이라는 두 용어는 충격을 내포하고 있다. 이는 경이 역시 외상적 경험과 관련이 있다는 것, 경이는 심지어 "히스테리" 경험을 관통해서 돌파하려는 시도일 수도 있음을 내비친다. 이런 면에서도 경이는 언캐니와 죽음 욕동을 지배하는 반복의 관점에서 이해될 수 있다.

브르통은 「초현실주의 선언문」에서 아무런 설명도 삽화도 덧붙이지 않은 채 경이의 예를 두 가지 든다. 낭만주의의 잔해와 현대의 마네킹이 그 둘이다(M 16). 둘 다 초현실주의가 애지중지한 상징물인데, 낭만주의의 잔해가 무의식의 공간을 떠올리게 한다면, 현대의 마네킹은 무의식의 상태, 즉 친밀한 동시에 이질적인 무의식의 상태를 떠올리게 한다. 그런데 이것들이 왜 경이의 예인가? 두 사례는 각각 상반되는 두 항을 결합하거나 합성한다. 낭만주의의 잔해에서는 자연과 역사가, 현대의 마네킹에서는 인간과 비인간이 결합되거나 합성되는 것이다. 잔해에서는 문화의 진보가 자연의 엔트로피에 함락되고, 마네킹에서는 인간의 형상이 상품의 형식에 양도된다—그래서 마네킹은 자본주의적 물화reification를 실로 적나라하

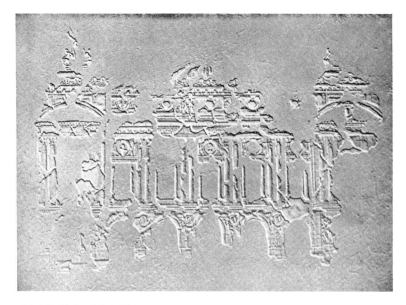

라울 위박, 「파리 오페라의 화석」, 1939

게 보여주는 이미지다.[11] 요컨대, 두 이미지에는 생물과 무생물이 뒤섞여 있다. 이 혼란이 언캐니한 것은 그것이 바로 욕동들의 보수적 성격, 즉 삶 속에 내재하는 죽음을 상기시키기 때문이다.

이렇게 보면 브르통식의 경이는 일반적으로 언캐니하다고 여겨도 무방할 것 같다. 그러나 브르통은 경이와 언캐니의 섬뜩한 관련성에 저항한다. 그렇지 않고서야 경이를 아름다움과 연결했을 리가 없었을 것이다. 그럼에도 불구하고, 만일 경이가 「초현실주의 선언문」에서 선포된 대로 아름답다면(M 14), 또 이 아름다움이 『나자』 끝부분에서 주장된 대로 발작적이라면(N 160), 이 발작적 힘은 억압된 것의 언캐니한 복귀를 끌어들일 수밖에 없다. 그렇다면 우리는 일단 『나자』의 맨 끝에 나오는 초현실주의 미

「광란의 사랑」(1937)에 실린 그레이트 배리어 리프 사진

학의 유명한 선언[◆]을 다음과 같이 수정해볼 수 있을 것이다. 아름다움은 발작적일 뿐만 아니라 강박적이기도 할 것인데, 그렇지 않다면 아름다움이 아니리라고. 초현실주의적 아름다움은 육체적으로는 발작의 효과를 일으키고 심리적으로는 강박의 역동을 일으키는지라, 억압된 것의 복귀, 반복 강박의 성질을 띤다. 이는 곧 초현실주의의 아름다움에는 언캐니의 기미가 있다는 말이다.

「초현실주의 선언문」에 나오는 경이의 예들은 언캐니를 그저 가리키기만 한다. 따라서 경이와 언캐니의 연관성을 이해하기 위해서는 『광란의

◆　『나자』의 맨 마지막 문장이다. "아름다움은 발작적일 것인데, 그렇지 않다면 아름다움이 아니리라"(N 162).

사랑』에 나오는 발작적 아름다움의 정의를 살펴봐야 한다. "발작적 아름다움은 베일에 가린 에로틱한 것veiled-erotic, 고정된 채 폭발하는 것fixed-explosive, 마술이 펼쳐지는 상황 같은 것magical-circumstantial이며, 그렇지 않다면 발작적 아름다움이 아닐 것이다"(AF 19). 난해하기로 소문난 이 수수께끼는 여러 다른 단서들과 함께 등장한다. 베일에 가린 에로틱한 것의 범주에 브르통이 넣은 것은 다음과 같은 이미지들이다. 달걀 모양의 석회 퇴적암, 조각해서 만든 벽난로 선반 같은 형태의 석영판, 작은 인물상 같은 고무 오브제와 맨드레이크 뿌리,[12] 수중 정원처럼 보이는 산호초, 마지막으로 브르통이 오토마티즘식 창조의 패러다임으로 생각했던 수정이 그런 이미지다. 이것들은 모두 자연 속 의태의 사례들이라, 초현실주의자들이 추앙했던 다른 현상들과 관계가 있다. 가령, 블로스펠트Blossfeldt의 사진에서 보이는 건축적 형태를 닮은 꽃, 브라사이Brassaï의 사진에서 보이는 "무의지적 조각involuntary sculptures," 즉 잠재의식 상태에서 이상한 모양으로 만들어진 일상적인 물건, 만 레이Man Ray(1890-1976)의 사진에서 보이는 성기 형태를 연상시키는 모자 같은 것들이다.[13] 그러나 브르통이 말하는 베일에 가린 에로틱한 것, 이 범주 특유의 본성은 무엇인가? 브르통은 예를 들 때마다 "생물과 무생물은 매우 가깝다"(AF 11)라는 말을 한다. 여기서 베일에 가린 에로틱한 것은 언캐니를 살짝 스치고, 각각의 사례는 석화된 자연을 분명하게 연상시키는데, 석화된 자연에서는 자연의 형태와 문화의 기호 사이의 경계도, 또 삶과 죽음 사이의 경계도 모두 모호해진다. 구분이 불가능한 상태, 바로 이 상태가 베일에 가린 에로틱한 것을 경이로운 것으로, 즉 언캐니한 것으로 만든다. 왜냐하면 그런 상태는 삶의 타성, 죽음의 지배를 암시하기 때문이다.[14]

이렇게 구분이 되지 않는 언캐니한 상태는 또한 계통발생학적으로 호

적이 같다. 석회암, 산호, 수정 같은 물체들은 모두 지하나 해저에 존재하고, 이런 곳들은 개체 발생(즉, 자궁 속)과 진화(즉, 바다 속)의 두 측면에서 모두 근원적인 상태들을 환기시키기 때문이다. 더욱이 베일에 가린 에로틱한 것의 이미지들 가운데서 자궁 내 존재, 즉 어머니에게로의 복귀 같은 환상들을 불러일으키지 않는 이미지들은 남근의 중재, 즉 아버지의 법 같은 반대의 환상들을 내비친다. 토템 모양의 고무와 인간 모양의 식물 뿌리가 그 예다. (만 레이는 앞의 고무 오브제에 「나, 그녀$^{Moi, Elle}$」[1934]라는 제목을 붙였고, 브르통은 안키세스를 부축하는 아이네이아스라고 뒤의 식물 뿌리를 보았는데 [AF 16], 이는 의미심장한가?) 다른 곳에서도 언급하겠지만, 초현실주의는 어머니의 충만함과 아버지의 처벌이라는 두 언캐니한 환상 사이를 오락가락하며, 이는 신체의 분리와 심리적 상실이 일어나기 전의 시공간에 대한 꿈과 그런 사건들이 일으킨 외상 사이를 오락가락하는 것이다. 진정, 이 오이디푸스적 난제야말로 초현실주의적 상상계의 구조를 결정한 것이라고 보아도 무방할 것이다.[15]

　요컨대, 베일에 가린 에로틱한 것이 언캐니한 것은 주로 그것이 비/생명체$^{in/animation}$인 탓이다. 왜냐하면 비/생명체는 죽음이 우선한다는 것, 즉 삶을 회수하는 원초적 상태를 암시하기 때문이다. 그런데 발작적 아름다움의 두 번째 범주인 고정된 채 폭발하는 것이 언캐니한 것은 주로 그것의 부/동성$^{im/mobility}$ 탓이다. 왜냐하면 부/동성은 죽음의 권위, 즉 욕동들을 지배하는 보수적인 성격을 암시하기 때문이다. 이번에도 정의는 불가해하다. 고정된 채 폭발하는 것은 "움직임의 만료"(AF 10)와 관계가 있다는데, 그러면서 브르통이 든 예는 둘뿐이다. 첫 번째 예는 그냥 설명뿐으로, "정신없이 우거진 처녀림에 수년간 방치되어 있는 고속 기관차의 사진"(AF 10)이라 하고, 두 번째 예는 그냥 삽화뿐으로, 몸과 옷의 구분이 희

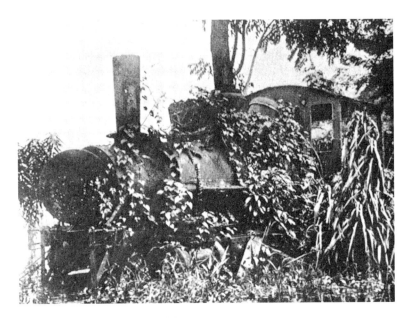

『미노토르』(1937)에 실린 방치된 기차 사진

미해질 정도로 빠르게 돌고 있는 탱고 댄서를 찍은 만 레이의 사진(56쪽)이다. 발작적 아름다움에서 자연이 맡는 애매한 역할이 더 심해진 첫 번째 예에서는 낡은 기차 엔진이 포도 덩굴에 휘감긴 채 널브러져 있다. 여기서 자연은 활기차지만 타성적이다. 포도 덩굴은 자라고 있으나, 기차의 전진, 또는 기차가 한때 상징했던 전진을 죽음의 모습으로 집어삼킬 뿐인 것이다.[16] 이 드라마가 머금고 있는 성적인 의미는 분명하다. 남근적 엔진이 처녀림 속에서 진이 다 빠졌다는 의미로, 초현실주의에서 흔히 볼 수 있는 여성의 섹슈얼리티에 대한 상스런 이미지다. 이런 성적인 기호 아래서는 자연도 쾌락과 마찬가지로 죽음에 이바지하는 것처럼 보인다. 이 만료의 이미지는 엔트로피의 타성, 무생물 상태로의 퇴행을 보여줄 뿐만 아니

라, 섹슈얼리티에 내재한 죽음도 보여준다. 이런 점을 환기하기 때문에도 고정된 채 폭발하는 것은 경이로운 것, 즉 또다시 언캐니한 것이 된다. 왜냐하면 프로이트를 따를 때, 죽음 욕동은 바로 이처럼 "에로티시즘에 물들어" 있을 경우에만 감지되기 때문이다.[17]

고정된 채 폭발하는 것의 두 번째 이미지도 에로틱한 충동과 파괴적인 충동 사이의 언캐니한 상호의존관계를 증언한다. 이 사진에서는 고정된 채 폭발하는 것이 베일에 가린 에로틱한 것의 상대편이다. 우리가 보는 것은 무생물의 "자동적 움직임"(AF 11)이 생물처럼 변하는 것이기보다 신체의 움직임이 정지되어 이미지로 변하는 것이다. 여기서 댄서의 아름다움은 정녕 발작적이다. 즉, 파열과 정지가 동시에 존재한다. 이 사진은 죽음 욕동 이론이 주장하는 사도마조히즘적 본성의 섹슈얼리티를 환기시키는데, 그것은 "탈중심화를 일으키는 엄청나게 생산적인 섹슈얼리티이자 폭발적으로 확실하게 그 자체가 종식되는 상태와 동일한 섹슈얼리티"다.[18] 이 점에서 댄서는 브르통이 이해했던 식으로는 아니더라도 정확히 기차를 보완하는 역할을 한다. 왜냐하면 멈춰선 기차는 가부장적 주체가 지닌 섹슈얼리티의 만료를 대변하는 반면, 움직임이 중단된 댄서의 이미지는 이 마조히즘적 섹슈얼리티의 만료를 여성 인물 위에 사디즘적으로 투사하기 때문이다. 댄서의 이미지에서 난폭하게 정지된 것은 댄서의 활기찬 움직임이다. 여기서도 다시 섹슈얼리티의 심리적 역할이 뒤섞이는 언캐니한 혼란이 일어난다. 그런데 이것이 봉사하는 것은 삶인가, 죽음인가?

생기가 이처럼 난폭하게 정지되고 생명이 이처럼 갑작스레 중단되는 사례가 죽음 욕동 이론이 주장하는 섹슈얼리티의 사도마조히즘적인 기반에 대해서만 알려주는 것은 아니다. 그것은 초현실주의 작업의 많은 부분

에 배어 있는 사진의 원리에 대해서도 알려준다. 이는 발작적 아름다움을 사진의 충격이라는 관점에서도 반드시 생각해보아야 한다는 뜻인데, 실제로 브르통은 『나자』의 끝부분에서 아름다움을 충격과 연관시킨다. 그가 든 사례들이 증언하듯이, 사진은 이 발작적 아름다움을 가장 효과적으로 포착했으며, 그래서 발작적 아름다움과 함께 사진은 초현실주의에서 점점 더 중요해진다. 말하자면, 사진은 베일에 가린 에로틱한 것, 즉 기호의 형상을 취한 자연과 고정된 채 폭발하는 것, 즉 동작 중 정지된 자연, 이 둘을 모두 자동적으로 산출한다. 이것이 로절린드 크라우스가 사진이 초현실주의 미학에 필요한 바로 그 조건을 제공한다고 주장했던 이유의 일부다. 하지만 내가 강조하는 정신분석학 원칙, 즉 죽음 욕동의 언캐니한 논리에도 사진과 (또는 그라마톨로지와) 관련된 이 중요한 설명이 포함되어 있다.[19] 베일에 가린 에로틱한 것, 즉 발작을 일으켜 일종의 글쓰기가 된 현실은 사진 같은 효과지만, 근본적으로는 이전 상태의 언캐니한 흔적과 관계가 있다. 그러니까, 궁극적으로 무생물의 상태, 즉 석회암, 석영, 수정 같은 무기물 상태의 죽음으로 복귀하려는 강박의 언캐니한 흔적과 관계가 있다는 말이다. 고정된 채 폭발하는 것, 즉 충격 속에서 발작을 일으킨 현실 또한 다음과 같이 이해되어야 한다. 갑작스레 중단된 주체도 역시 사진 같은 효과지만, 여기서도 근본적인 함의는 심리적인 것이다. 피사자를 정지시킨 촬영 한 컷은 죽음을 예고하는 언캐니한 이미지라는 말이다.

움직임을 정지시킨다는 점을 브라사이는 사진의 독특한 특성이라고 보았다. 롤랑 바르트Roland Barthes(1915-80)도 그랬다. 바르트는 『밝은 방La Chambre claire』(1980)에서 언캐니와 관계가 있는 용어들로 은근히 초현실주의적인 사진 이론을 전개했다.[20] 사진은 두 가지 방식, 즉 충격(바르트에

게는 사진의 푼크툼, 즉 찌름 또는 상처)과 시제(전미래형 시제, 즉 사진은 미래에 완료될 일을 보여준다)로 죽음 욕동의 논리를 가리킨다. 카메라 앞에서 "나는 주체도 대상도 아니고, 그보다는 대상이 되어간다고 느끼는 주체다. 그때 나는 죽음을 (괄호에 갇히는 상황을) 축소판으로 경험한다. 그러니까 나는 진짜로 유령이 되는 것이다. …… 죽음은 이런 사진의 에이도스$_{eidos}$, 즉 본질적 형상이다"[21]라고 바르트는 쓴다. 이렇게 생명체를 비생명체로 변화시키는 사진의 과정은 외상, 불안, 반복에 속박되어 있다. "나는 위니코트의 정신병 환자처럼 [혹은 프로이트의 충격 피해자처럼?] 이미 일어난 재앙에 대해 전율한다."[22] 그런데 발작적 아름다움도 이와 똑같은 효과를 일으킬 수밖에 없다. 앞으로 제시할 테지만, 반복은 원초적 죽음에서만이 아니라 개인적 외상에서도 실로 핵심이며, 이런 반복이 경이의 세 번째 범주, 즉 마술이 펼쳐지는 상황 같은 것의 토대다.

비/생명체와 부/동성, 베일에 가린 에로틱한 것과 고정된 채 폭발하는 것은 언캐니의 형상들이다. 브르통은 이런 언캐니가 유발하는 "병적인 불안"을 새로운 코드로 재구성해서 아름다움의 미학으로 만든다. 그러나 결국 이 미학은 아름다움보다 숭고와 더 관계가 있다. 왜냐하면 발작적 아름다움은 숭고나 매한가지로 형태가 없는 것을 강조하고 표상될 수 없는 것을 상기시킬 뿐만 아니라, 기쁨과 두려움, 매혹과 혐오를 뒤섞기도 하기 때문이다. 그래서 발작적 아름다움에서도 "생명력을 일시 정지시키는" "부정적 쾌락"[23]이 일어난다. 또한 초현실주의도 칸트와 마찬가지로 이런 종류의 부정적 쾌락을 여성적인 속성들로 형상화한다. 즉, 부정적 쾌락은 가부장적 주체가 죽음 욕동이 황홀경의 약속인 동시에 절멸의 위협임을 알아채는 직감인 것이다. 이런 초현실주의적 숭고의 지형은 기존의 미학적 지도를 변화시키기는 했지만, 그래도 전통적인 아름다움의 지형과 다른

점은 많지 않다. 초현실주의적 숭고의 지형이 여전히 여성의 신체에 머무르기 때문이다.[24]

그렇다면 숭고처럼 발작적 아름다움도 가부장적 주체를 죽음과 욕망이 완전히 뒤엉킨 사태 속으로 밀어 넣는다. 브르통은 죽음과 욕망을 구분하려 하면서 죽음과 어떤 아름다움을 대립시켰지만, 그 아름다움은 사실 죽음과 얽혀 있다. 하여 결코 풀리지 않는 이 모순 때문에 브르통은 끊임없이 위기를 전전한다. 이 패턴은 마술이 펼쳐지는 상황 같은 것 또는 객관적 우연에서도 반복된다. 후일 브르통은 객관적 우연에 관해 회고하면서 그것을 "문제 중의 문제"[25]라고 했다. 내가 좀 깊이 다뤄보고 싶은 것도 그런 문제다.

객관적 우연은 우연한 만남과 의외의 발견trouvaille이라는 두 가지 면을 지니고 있다. 이 둘을 브르통은 "우발적"이지만 "미리 정해진"(AF 19), "프로이트의 말을 빌리면 상위 결정 인자에 의한 것"[26](N 51)이라고 정의했다. 브르통은 객관적 우연이 자연히 발생한다는 점을 강조하지만, 이 주장은 오히려 정반대를 암시한다. 우연한 만남은 다시 만나는 것이고, 의외의 발견 내지 발견된 오브제는 잃어버렸던 대상을 되찾는 것이라는 말이다. 여기서 다시 초현실주의의 역설적 토대 하나가 떠오른다. 과소결정과 중층결정이 동시에 작용하는 것 같은 경험, 전에 본 적이 없는 것imprévu인데도 이미 본 적이 있는 것$^{déjà\ vu}$처럼 느껴지는 경험의 범주가 그 토대다.

아무리 자연발생적이라도, 객관적 우연이 인과성과 무관한 것은 아니다. 이 범주는 부분적으로 엥겔스에게서 파생된 것인데, 마르크스의 결정

론 모델과 프로이트의 결정론 모델을 화해시켜보려는 의도로 만들어진 범주다(AF 21). 이런 목적에서 브르통은 필연성의 심리적 혹은 내적인 측면("불안을 일으키는 연결고리들"과 "발작 장애" 같은 용어들[AF 24]은 심지어 언캐니를 연상시키기까지 한다)을 강조하지만, 그러나 실제로 그가 특권시하는 것은 필연성의 외적인 측면이다. "우연은 외적 필연성이 인간의 무의식 속에 통로를 내면서 발현된 형태다"(AF 23).[27] 이 정의가 전통적 인과성을 뒤집는 것은 아니다. 그러나 이 정의에서도 방어적 투사가 작용하고 있음이 무심코 드러난다. 방어적 투사가 일어나면 실제 사건과 그로 인한 무의식의 효과가 뒤바뀐다. 즉, 실제 사건 때문에 일어난 무의식적 강박이 실제 사건으로 대신 간주되고, 이런 무의식적 강박이 무의식적 효과를 낳는다고 보는 것이다. (이렇게 심리적인 것을 세계에다가 투사하는 일은 초현실주의에서 흔히 일어나며, 그만큼 초현실주의에 중요하다. 방어적 투사 때문에 에른스트는 자신의 작품에 대해 수동적인 "관람자"라는 느낌을 받는 것이고, 브르통은 자신의 인생에 대해 "번민하는 목격자"[N 20]라는 느낌을 받는 것이다.)[28] 객관적 우연은 발작적 아름다움과 같이, 내부의 충동과 외부의 기호가 이렇게 뒤섞이는 "히스테리성" 착란이다. 그러나 객관적 우연은 발작적 아름다움과 달리, 히스테리성 착란을 일으키는 메커니즘, 즉 반복 강박을 보여준다.

객관적 우연에서는 강박이 작용하며, 그래서 주체는 자신이 기억하지 못하는 외상적 경험을 강박적으로 반복한다. 외상적 경험은 실제일 수도, 환상일 수도, 외인성일 수도, 내인성일 수도 있으나, 어떤 경우든 주체가 외상적 경험을 반복하는 것은 그가 그 경험을 기억할 수 없기 때문이다. 억압 탓으로 회상 대신 반복이 일어나는 것이다. 바로 이 때문에, 객관적 우연에서 일어나는 각각의 반복은 우발적인 것 같으면서도 미리 정해진

것처럼 보인다. 즉, 현재 상황에 의해 결정된 것인데도 "모종의 '악령 같은' 힘이 강림"해서 지배하는 것처럼 보인다.[29] 브르통과 초현실주의자들은 이런 악령 같은 힘을 직감하고 거기 매혹되는데, 심지어는 이 힘에 방어 태세를 취할 때조차도 매혹을 떨치지 못한다. 그 결과, 언캐니가 경이라는 다른 코드로 재구성되고 정지된 생명체가 발작적 아름다움으로 승화되며, 이와 똑같이 반복 강박은 객관적 우연으로 뒤집어진다. 그래서 객관적 우연의 사례들은 과거의 상태와 연관된 내적인 기호라기보다 미래의 사건을 알려주는 외적인 "신호"(N 19)라고 여겨진다. 불안이 투사되어 홍조가 되는 것이다. 하지만 이것이 아직은 가설에 불과하니, 검증을 해야겠다.

　브르통의 주요 소설 세 편 『나자』『연통관』『광란의 사랑』을 보면, 등장하는 대상들은 "희귀하고" 장소들은 "낯설며" 만남들은 "갑작스럽지"(N 19-20)만, 이 모든 것은 반복에 사로잡혀 있다. 브르통도 마찬가지인데, 존재한다는 것을 사로잡히는 경험으로 칠 정도다. "어쩌면 내 인생은 이런 종류의 이미지에 불과할지도 모른다. 아마도 내 운명은 무언가를 탐구한다는 착각 속에서 실은 내 발걸음을 되짚어가는 것, 내가 망각해버린 것의 한 단편을 배우면서 실은 내가 마땅히 알고 있어야 할 것을 배우려고 시도하는 것인 듯하다."(N 12) 브르통이 『나자』의 서두에 쓴 말이다. 이 같은 억압과 되풀이가 객관적 우연의 구조를 역설로 만든다. 독특한 우연한 만남들의 수열적 반복, 강박뿐만 아니라 동일시 및 욕망에 의해서도 지배되는 반복이 그런 역설이다. 그래서 객관적 우연에서 작용하는 반복의 유형을 구분하기가 어려운 것이다. 한편에서는 욕망이 일으키는 반복이 브르통의 서사를 끌어가지만, 다른 한편 욕망과 죽음의 관련성이 감지될 때(『나자』에서는 끝에서, 『광란의 사랑』에서는 여기저기서)는 서사가 무너진다. 바로 이런 심리적 긴장 상태 때문에 브르통의 소설들은 발작 상태에 빠진다.

소설 속에서 일어나는 남자들과의 우연한 만남은 이상하리만큼 비슷하고, 브르통은 그 남자들을 종종 자신의 분신들로 여기며 열렬히 환영한다(『나자』에서는 폴 엘뤼아르, 필리프 수포Philippe Soupault, 로베르 데스노스, 뱅자맹 페레Benjamin Péret가 모두 이 언캐니한 대목에서 등장한다). 브르통과 여성 인물들의 우연한 만남 역시 언캐니하게 되풀이되지만, 방식이 조금 다르다. 브르통에게 각 여성은 잃어버린 사랑의 대상을 대체할 가능성이 있는 존재들로 등장한다. 『나자』의 끝에 가면 심지어 브르통마저도 이러한 "대체"(N 158)에 지치고 말지만, 이 대리물에서 저 대리물로 옮겨 다니는 이런 행위는 바로 그렇게 옮겨 다니는 브르통의 욕망을 가리키는 환유다. 그래서 브르통은 이 전전하는 행위가 반복임을 제대로 파악하게 될 때까지 『광란의 사랑』에서 전전을 계속하며, 실은 더 심하게 하는데, 『광란의 사랑』 서두에는 애매한 인물들이 두 줄로 늘어선 특이한 이미지가 나온다. 한 줄은 브르통의 예전 자아들(동일시의 축)이고 다른 한 줄은 브르통의 예전 연인들(욕망의 축)이다. 『나자』에서는 브르통이 오이디푸스처럼 세 가지 수수께끼를 던진다. 가장 먼저 "나는 누구인가?" 그다음에는 "나는 누구에게 '사로잡혀 있는가'?"(N 11), 마지막으로 나에게 사로잡혀 있는 것은 누구인가? 『광란의 사랑』에서 분명한 것은 이런 타자성이 내부에 있다는 점, 이 언캐니함은 내밀함intimate이라는 점이다.[30]

브르통은 우연한 만남과 의외의 발견을 "신호"(N 19)라고 부른다. 이 신호는 수수께끼 같아서 불안이 주렁주렁 달려 있지만, 그래도 장차 닥쳐올 일들을 알려주는 조짐이기보다 억압된 사건들, 지나간 단계들, 반복강박을 떠오르게 하는 신호다. 1926년(『나자』와 거의 같은 시기)에 프로이트가 이론화한 대로, 불안은 브르통과 초현실주의에서도 "신호"(불안신호Angstsignal)다. 즉, 현재의 위험이 감지되면서 떠오른 과거의 외상에 대한

반응이 반복되는 것이다.[31] 외상은 억압되어 있기 때문에 이 신호에 의해 포괄된다. 언캐니에서 지시대상이 기호에 의해 포괄되는 것과 마찬가지다. 그렇다면 이 신호의 수수께끼가 증언하는 것은 미래에 채워져야 할 의미화signification의 결여가 아니라 과거에 일어난 중층결정이다. 브르통이 이런 신호들을 감지하고 "번민하는 목격자"인 이유, 또 그 신호들이 "놀람"(데 키리코에게서 나온 말)과 "상실", "불안"과 "권태"(N 12-17)를 둘 다 불러일으키는 이유가 바로 이것이다. 외상은 언제나 이미 일어난 일이지만, 외상의 반복은 매번 충격으로 다가온다.[32] 깨달음이 있는 드문 순간들에 브르통은 이 반복되는 신호들의 핵심을 간파한다. 『나자』에서 그가 "우리에게 있는 바로 이 자기보존 본능"(N 20)이라는 말을 할 때, 또 『광란의 사랑』에서 그가 "에로스에 대하여 그리고 에로스에 맞서는 투쟁에 대하여!"(AF 37)라고 소리칠 때가 그런 순간이다.

브르통은 세 편의 소설에서 이런 신호들을 찾아다니는데, 그러자 문제가 생긴다. 포르트/다 놀이를 하는 유아처럼, 그는 예전에는 수동적으로 당하기만 했던 일을 능동적으로 다스려보려 하지만―결과는 계속되는 고통의 연속일 뿐인 것이다. 브르통의 소설들은 프로이트가 언캐니 및 죽음 욕동과 연관시켰던 강박 반복의 구체적인 유형들과 유사한 사례를 몇 가지 내놓는다. 포르트/다 놀이에서처럼 사랑하는 대상의 상실을 다스리기 위한 반복, 외상적 신경증에서처럼 이미 받은 충격에 "대비하기" 위한 반복, 정신분석 수행자가 분석 중의 전이 상태에서 억압된 것을 되살려낼 때처럼 회상을 대신해서 일어나는 반복이 그런 사례다. 반복의 이런 유형들은 각각 의외의 발견, 우연한 만남, 이런 사건들에서 발생하는 관계(특히 『나자』에 나오는 브르통과 나자의 관계, 『광란의 사랑』에 나오는 브르통과 자코메티의 관계. 이 관계에서 각자는 서로에게 정신분석가이자 정신분석 수행자

의 역할을 모두 한다)와 결부될 수 있다. 그런데 『쾌락 원칙 너머』에서 프로이트는 이런 반복들과 관계가 있는 또 한 유형의 반복에 대해서도 간략히 말한다. Schicksalszwang, 즉 운명 강박이 그것인데, 여기서 주체는 "사악한 운명에 쫓기는 또는 모종의 '악령 같은' 힘에 사로잡힌" 느낌을 받지만, 통상 이는 비슷한 불운이 연이어지는 경험이다.[33] 프로이트는 이런 주체가 그런 사건들을 소망한다고 본다. 그러나 소망은 무의식적인 것이라서 소망의 성취는 운명인 것처럼 느껴진다는 것이다. 이 강박도 브르통의 소설에서 활발하게 작용하고 있다. 과거에서 온 이 악령 같은 힘을 미래에 약속된 애매한 사랑으로 오인하는 대목들에서 그렇다.[34]

1장에서 언급했듯이, 이와 같은 반복들이 이바지하는 목적은 매우 상이할 수 있다. 포르트/다 놀이와 외상적 신경증의 경우에, 반복은 자기 보존의 서약처럼 보인다. 즉, 대상의 상실이나 외상의 충격에 맞서 주체를 결합해주는 에로스의 약속 같다. 그러나 반복은 죽음 욕동을 수행하는 탈융합의 요인이 되어 주체를 와해시키는 작용을 할 수도 있다. 프로이트의 글에서나 마찬가지로 브르통의 소설들에서도, 이 두 목적을 구분하기는 어려울 때가 많다(반복되는 사건들과 관련된 무/의지와 불/쾌의 정도를 결정하는 것도 마찬가지로 어렵다). 브르통은 반복에 통달하고자 하고, 아니면 최소한 이런 사건들 속에서 결합의 계기를 찾아보지만, 그가 경험하는 것, 특히 나자 및 자코메티와 함께할 때 그가 경험하는 것은 퇴행적이고 대개 탈융합적이며 심지어 치명적이기까지 한 반복일 때가 많다. 나의 독법에서는 브르통의 소설이 펼치는 드라마가 욕동들의 갈등, 즉 객관적 우연에서 반복되는 대상들과 사건들을 통해 환기되는 이런 갈등에 맞춰져 있다.

이 점을 옹호하는 데는 『나자』와 『광란의 사랑』에 나오는 의외의 발견과 우연한 만남 각각의 사례를 두 가지씩만 살펴보아도 충분할 것이다. 이런 예들은 브르통에게 과거의 상실 혹은 미래의 죽음을 상기시켜주는 언캐니한 것들이며, 실제로 그의 자기보존 본능을 시험한다. 내가 고른 첫 번째 예는 『나자』에 나오는 여러 애매한 물건 중 하나인 청동 장갑이다. 장갑은 유별난(엉뚱한insolite은 초현실주의 오브제에 특권을 부여하는 용어다) 것이긴 해도, 클링어에서부터 데 키리코를 거쳐 자코메티에 이르기까지 미술사와 계속 인연이 있었던 물건이다. 그러나 이런 계보를 가지고 장갑이 브르통에게 미친 언캐니한 효과를 설명하기는 힘들다. 어느 날 "초현실주의 중앙지부Centrale Surréaliste"(초현실주의 연구부)에 파란 장갑을 낀 여자가 찾아왔는데, 그녀가 낀 장갑이 브르통의 호기심을 자극했다. 브르통은 여자가 장갑을 벗기를 바라면서도, 한편으로는 장갑을 진짜로 벗으면 어쩌나 하는 두려움을 동시에 느꼈다. 결국 그녀는 청동 장갑이라는 대체물을 남겼다. 그에게 심리적 안정을 준 타협의 산물이다(N 56). 이 물건이 지닌 으스스한 호소력을 해독해내는 것은 어렵지 않다. 청동 장갑은 사람의 일부 형태를 생명 없는 주물로 떠낼 뿐만 아니라, 거세에 대응하는 물신을 포착하기도 하기 때문이다. 장갑의 이런 의미를 브르통은 ("절단된" 손이라는 전치된 형태로) 인지할 수도 있고 또 부인할 수도 있다(장갑은 속이 비어있지만 겉은 단단해서 부재를, 말하자면, 계속 감추고 있다). 따라서 청동 장갑은 언캐니를 이중으로 상기시키는 물건이다. 즉, 원초적인 무생물의 상태와 거세에 대한 유아의 환상을 둘 다 상기시킨다. (벤야민은 물신을 "무기물의 섹스어필"이라고 정의하는데, 이 정의는 청동 장갑의 두 측면을 모두 깔

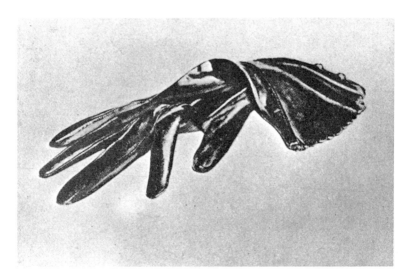

『나자』(1928)에 나오는 청동 장갑 사진

끔하게 포착한다. 초현실주의의 많은 오브제는 이 점에서 청동 장갑과 유사하다.)[35] 여기서 중요한 것은 이 객관적 우연의 사례가 과거의 (환상적인) 사건이 반복된 이미지, 즉 잃어버린 대상을 대체하는 물신이라는 점인데, 이 물신은 『나자』에서(예를 들면, 장갑에 여성적인 모습을 부여해서, 장갑은 욕망의 대상이자 거세의 위협이자 물신숭배적 형상이기도 함을 너무나 효과적으로 해설하는 나자의 드로잉에서)도, 또 다른 글에서(예를 들면, 장갑이나 매한가지로 물신숭배적인 슬리퍼 숟가락이 나오는 『광란의 사랑』)도 언캐니한 모습으로 반복되며 복귀한다. 이런 의미에서 청동 장갑은 전형적인 브르통의 오브제, 반복되기 때문에 언캐니한 오브제다. 브르통은 이 같은 물건들 사이를 전전하는데, 이는 그가 잃어버린 것들 사이를(더 정확히 말하면 "포르트"와 "다" 사이를) 전전하는 것과 같다.

내가 객관적 우연의 두 번째 예로 꼽는 것은 브르통식 우연한 만남의 전형인 나자와의 밀애다. 브르통은 나자가 자신이 되풀이하는 상실의 반복을 멈추게 해주리라는, 그의 욕망, 즉 결여를 달래주리라는 희망을 품고 나자와 밀애에 빠져든다. 브르통이 붙잡은 장갑은 물신숭배적 미봉책이지만, 그가 나자에게서(또 다른 연인들에게서도) 구하는 것은 에로스적인 결합이다. 그러나 브르통이 본 것은 연인이기보다 자신의 분신이어서, 그는 완전히 다른 이유로 마음을 빼앗기게 된다. 나자는 브르통 자신의 반복 강박, 그와 죽음 욕동 사이의 투쟁을 보여주는 인물인 것이다. 억제와 비난, 고정관념과 강박 행동에 휩싸여 있는 나자는 강박적 신경증 환자다.[36] 억압된 것을 반복하는 그녀의 증세는 브르통을 심란하게 하지만, 그러면서 또한 그를 매혹하기도 하는데, 정확히 이는 그 증세의 특징이 반복, 파괴, 죽음이기 때문이다. 전이를 통해 나자는 이런 탈융합의 상태로 그를 끌어들이며, 그러고 나서야 비로소 브르통은 그 탈융합 상태에서 벗어난다(그래서 나자 탓을 한다).[37] 과거의 상실은 우울했고 미래의 외상은 불안했기 때문에 브르통은 나자에게서 에로스적인 결합을 구했지만, 그녀를 통해 발견한 것은 "다소간 의식적인 총체적 전복의 원리"(N 152)였을 뿐이다. 이런 깨달음은 사후에, 즉 나자가 정신병원에 입원하고 난 뒤, "야간 드라이브"에 관해 적은 한 메모에서 일어난다. 한번은 나자가 차 안에서 "우리를 소멸시키고 싶다"(N 152)라며 브르통에게 혼이 빠지도록 키스를 퍼부었다. 이 죽음의 소망은 브르통을 유혹했다. 죽음 소망의 섹슈얼리티가 브르통을 흥분시켰던 것이다(다음 페이지에서 그는 자살하고 싶은 "발작적" 충동을 느꼈다고 고백한다). 그러나 브르통은 엄청난 의지를 동원해서("정녕, 삶의 시련이로구나!") 다른 원칙, 즉 사랑과 삶의 원칙을 선택한다. 이 원칙도 여성이 대변하는데, 그의 다음번 사랑의 대상인 쉬잔 뮈자르^{Suzanne}

Musard가 그 여성이다. 하지만 이렇게 옮겨가서도 그는 반복으로부터, 즉 결여로 인한 욕망과 죽음에 대한 욕망으로부터 거의 풀려나지 못했다. 뮈자르에게 간 것도 그저 반복이 발현된 다음 단계일 뿐이다. 실제로 『광란의 사랑』에서 쉬잔 뮈자르는 곧 죽음과 결부되고, 사랑과 삶은 브르통의 다음번 사랑의 대상 자클린 랑바Jacqueline Lamba와 연결된다.[38]

자클린 랑바는 『광란의 사랑』에서 널리 알려진 우연한 만남, 즉 "해바라기의 밤"에 나오는 여주인공이다. 내가 꼽는 객관적 우연의 세 번째 예다. 이 이야기에서는 브르통이 객관적 우연을 치명적 반복보다는 유일무이한 사랑의 견지에서 생각하고자 한다는 점이 절절하게 드러난다. 『연통관』에서 브르통은 프로이트와 정반대로 꿈이 예언적일 수 있다고 주장했다. 그래서 여기서도 그는 시가 "예언적"(AF 53, 61)일 수 있다고 주장한다. 구체적으로, 그가 1923년에 쓴 시 「해바라기」는 파리의 여성 만보자flâneuse에 대한 것인데, 이 시가 1934년에 일어나는 그와 자클린 랑바의 우연한 만남을 예언했다는 것이다(AF 65). 브르통은 그 시를 일종의 비밀 지도로, 즉 두 사람이 함께 배회한 밤거리를 암호화해놓은 지도로 해독하려는 집념에 불탄다. 그러나 시가 두 사람의 만남을 예언하는 것이 아니라 둘의 만남이 시를 예언으로 만든다는 점은 분명하다. 그것은 브르통이 운명 강박에 심취하여 강박적으로 찾아 헤맸던 반복인 것이다.[39] 그 자체로 이 반복은 "**공황상태를 유발하는** 두려움과 기쁨의 혼합물"(AF 40)을 만들어낸다. 이렇게 해서 객관적 우연은 외상적 불안과 다시 한 번 연결된다. 그러나 브르통은 이 만남에서 언캐니를 감지하면서도, 반복 강박의 함의에는 저항한다. 그래서 이미 본 적이 있는 것에 방어 태세를 취하며 전에 본 적이 없는 것을 강조하는 것이다. 하지만 그런다 한들 이 함의를 다시 억압하는 것은 불가능하다. 결국 자클린 랑바는 "해바라기의 밤을 지휘하는 전

능한 사령관"(AF 67)으로 등장한다. 빛도 향하고 어둠도 향하는 이중의 굴성(해바라기의 밤)을 지닌 애매한 암호, 삶과 죽음 사이의 난투를 알려주는 암호가 되는 것이다.

이 인물의 애매한 성격은 섹슈얼리티가 욕동에서 하는 애매한 역할과 비슷한 것 같다. 그런데 이 애매함은 어디에 이바지하는가, 삶인가 아니면 죽음인가? 나자와는 달리, 랑바는 계속해서 애매함을 유지한다. 왜냐하면 그녀와 함께하면서 브르통이 생각하는 것은 욕망의 종점이 아니라 욕망의 기원, 즉 "사랑하는 것, 사랑에 빠지는 첫 순간의 은총, 그 잃어버린 은총을 다시 한 번 발견하는 것"(AF 44)이기 때문이다. 이 잃어버린 사랑의 원형은 분명하다. 어머니다(브르통의 말로는 "유년기를 상실하면서 상실한 길" [AF 49]). 그렇다면 각각의 새로운 사랑의 대상들은 어머니의 조건이 반복되는 것일 뿐이다. 브르통은 랑바에게 묻는다. "마침내 당신이 정녕 그 여인인가?"(AF 49) 앞으로 밝혀볼 테지만, 이처럼 잃어버린 대상을 찾아 헤매는 것은 초현실주의적 탐색의 정점인데, 이는 강박적인 추구이며, 그런 만큼 불가능한 추구다. 새로운 대상 각각은 잃어버린 대상의 대체물이기 때문이고, 뿐만 아니라 잃어버린 대상이 하나의 환상, 하나의 시뮬라크럼이기 때문이기도 하다.

❧

욕망, 대상, 반복 사이의 관계는 내가 객관적 우연의 네 번째이자 마지막으로 고른 예가 확연히 밝혀줄 것이다. 그것은 『광란의 사랑』에서 쌍둥이 패러다임 형식으로 나오는 초현실주의 오브제인데, 브르통과 자코메티가 1934년 생투앙 벼룩시장에서 발견한 숟가락과 가면이다. 이 사례는 객관

알베르토 자코메티, 「보이지 않는 대상」, 1934

적 우연의 언캐니한 논리를 드러내며, 원숙기에 이른 브르통파 초현실주의가 추구한 심리적 경제에서 중요한 계기이므로, 곰곰이 살펴볼 만한 이유가 있다.

브르통은 자코메티와 함께 이 벼룩시장 이야기를 당시 두 사람이 모두 심취해 있던 조각 「보이지 않는 대상The Invisible Object」(또는 「여성 인물 Feminine Personage」, 1934)이라는 기호에 포함시킨다.**40** 브르통은 이 추상화된 누드 조각이 **"사랑하고 싶고 사랑받고 싶은 욕망"**을 마치 누드 조각의 빈손에 들려 있는 것 같은 **"보이지 않지만 현존하는 대상"**을 통해서 불러일으킨다고 본다(AF 26). 그런데 어느 순간 "여성성이 개입"해서, 자코메티는 젖가슴을 보이게 하려고 손의 위치를 아래로 낮추었다―이를 브르통은 끔찍한 악수惡手라고 여겼는데, 손을 낮춘 탓에 보이지 않는 대상이 상실되었다고 본 것이다(젖가슴이 복귀하면서 잃어버렸던 대상이 다시 또 상실되었다고 할 수 있겠다). "고통스러운 무지"가 덮어버렸지만, 욕망, 젖가슴, 잃어버린 대상 사이에 깔려 있는 이런 연관관계는 반드시 간직되어야 할 중요한 것이다. 정신분석학의 견지에서 보면, 이는 욕망을 욕구로부터 분리해내고 또는 섹슈얼리티를 자기보존으로부터 분리해내야 한다는 말로 요약된다. (브르통에 의하면, 자코메티가 연애 중일 때는 조각에서 대상과 젖가슴의 관계가 왠지 불안정해졌고, 필연성이 줄어들었다고 한다. 의미심장한 말이다[AF 26].)

하지만 이 대목에서 브르통은 자코메티가 아직 만들지 못한 머리로 관심을 돌렸다. 브르통이 보기에 머리에 대한 이런 고심은 "감상적 불확신"(AF 26), 즉 자코메티가 극복해야 하는 "저항감" 때문이었는데, 극복은 어느 발견된 오브제의 중재로 일어났다. 바로 금속 부분가면이다. 두 사람을 모두 사로잡은(브르통은 훗날 이 사실을 부인한다) 이 물건은 군대용 헬멧

만 레이, 「고도로 진화한 헬멧의 후손」, 1934

과 연애용 가면의 성격을 똑같이 가지고 있다. 애매하기도 하고 또 양가적이기도 한 이 가면을 자코메티는 결국 샀는데, 그러자 즉각 유익한 효과가 나타났다. 이 가면의 도움으로 자코메티는 머리를 해결하고 조각을 완성했기 때문이다. 돌이켜보면 이 가면은 자코메티의 작품 「두상Head」(1934)과 「보이지 않는 대상」 사이의 연작에서 보이는 형식적 격차를 메워준 물건인데, 이 "촉매 작용"(AF 32)을 보고 브르통은 그런 오브제들의 발견과 꿈의 소망 성취를 연결하게 됐다. 꿈이 심리적 갈등을 표현하듯이, 발견된 오브제는 "도덕적 모순"을 해결해주며, 그 덕분에 다시 자코메티는 조각의 "조형적 모순"(AF 32)을 해결할 수 있게 되었다는 것, 즉 형태, 양식, 정동을 일체로 만들 수 있게 되었다는 것이다. 하지만 내가 보기에 발견된 오브제는 외상적 신경증이 일으키는 꿈과도, 또 소망의 성취와도 아무 관계

가 없다. 발견된 오브제는 또한 쾌락 원칙 너머를 가리키기도 한다.

브르통은 이 가면이 자코메티의 여성 인물에게 "완벽한 유기적 통합" (AF 32)을 되돌려주었다고 보았다. 사실상 가면이 응시를 가려준 덕분에 조각상은 결여 없는 여성이 되었다는 것이다. 브르통과 자코메티는 이로써 큰 안도감을 느끼는데, 그것은 이런 결여의 위협이 사라졌기 때문이고, 브르통은 이것이야말로 의외의 발견이 주는 교훈이라고 본다. 그러나 이런 소망 성취 이야기와는 반대되는 다른 이야기도 있으며, 거기서는 인물상이 심리적 갈등을 그 원천에서 차단하기보다 오히려 조장한다. 이 이야기를 하려면, 가면이 맡은 역할과 조각이 낳은 효과를 다시 분명하게 밝혀야 한다. 모든 부정의 경우가 그렇듯, 가면이 **"눈에 띈 적은 한 번도 없다"** (AF 28)고 강조하는 저변에는 그 반대를 가리키는 무언가가 있다. 즉, 가면은 앞서 있던 어떤 대상이 반복되는 것, 근원적인 상태를 떠올리게 하는 것(이 비유는 전에도 본 적이 있다)이라는 주장이 깔려 있는 것이다. 그래서 가면은 전쟁과 사랑, 죽음과 욕망을 함께 환기시키는 상징이다. 이를 통해 드러나는 것은 가면이 그런 원칙들 사이의 갈등 또는 혼란을 심리적으로 대변한다는 점인데, 이 점이 가면의 애매한 특성을 그토록 팽팽하게 만든다. 브르통은 가면의 "눈 없는 얼굴"이 "우리에게 알려지지 않은 어떤 필연성"(AF 28)을 대변한다고 짐작하지만, 그 필연성이 드러나는 것에는 저항한다―그 자신의 의외의 발견, 즉 작은 부츠가 받침으로 달린 나무 숟가락을 통해 가면의 요지를 그가 언캐니하게 깨달을 때까지는 최소한, 저항을 계속한다.

처음에 브르통은 숟가락도 가면처럼 단순히 객관적 우연을 보여주는 예쯤으로 여긴다. 다시 말해, "내적 합목적성"과 "외적 인과성"(AF 21), 즉 욕망과 대상이 경이롭게 해결된 사례라고 본 것이다. 이 해결이 조각가인

만 레이, 「그것의 일부였던 작은 구두로부터」, 1934

자코메티에게서는 형태 차원에서 일어났다면, 시인인 브르통에게서는 언어 차원에서 일어난다. 숟가락이 어떤 수수께끼의 해답처럼 보인 것이다. 당시 브르통을 사로잡고 있던 상드리에 상드리용cendrier Cendrillon(신데렐라 재떨이)이라는 구절이 그 수수께끼다. 하지만 이 수수께끼도 가면이나 매한가지로 해결과는 관계가 없고, 오히려 주체인 브르통이 언어와 욕망 속에서 미끄러지는 사태―의미가 결코 고정되지 않고 욕망은 만족이 불가능한 사태―와 관련이 있다. 그렇다면 자코메티의 조각에서처럼 이 경우에도 유일한 해결책은 물신숭배적인 것뿐이다. 물신의 고전인 슬리퍼와 초현실주의자들이 항용 여성의 상징으로 사용한 숟가락을 결합시켜 브르통은 이 미끄러짐을 정지시키려는 시도를 한다.**41** 브르통이 숟가락의 물신 같은 본성을 들먹이는 것은 그가 숟가락에 "결여"("내 유년기에 이미 이런 결여의 흔적이 있었다는 생각이 든다"[AF 33])와 "통합"(「보이지 않는 대상」에 쓰인 것과 똑같이 물신숭배적인 말)이라는 두 말을 모두 붙이는 때다. 하지만 이 통합은 도무지 근거가 없는 것이어서, 브르통에게 숟가락은 물신숭

배의 형상, 즉 거세와 성차를 부인하는 형상이 될 뿐만 아니라, 원초적 합일, 즉 거세나 성차가 생길 수 없게 막아버리는 형상이 되기도 한다(프로이트처럼 브르통도 남녀양성의 신화에 매혹되어 있었다). 브르통은 그 숟가락을 단순히 주관적인 남근의 대체물로 보지 않고, "객관적인 등식: 슬리퍼=숟가락=페니스=이 페니스를 찍어낸 완벽한 주형"이라고 본다. "이 생각과 더불어, 돌고 돌던 양가성의 순환은 이상적인 종결 지점을 찾았다"(AF 36)라는 것이 브르통의 성급한 결론이다.

그러나 이런 결론 역시 소망의 성취라서, 이 이상적인 종결은 어느 순간 수포로 돌아간다. 이 비유에서 드러난 숟가락의 본성을 브르통이 깨닫는 순간이다. 숟가락, 즉 그의 욕망은 "연상을 일으키는" 것이 본성임을 알게 된 것인데, 슬리퍼 숟가락 한 개가 브르통에게 크고 작은 신발들을 줄줄이 연상시키고, 이 연상은 다시 브르통이 삶에서 잃어버린 대상들과 줄줄이 심리적으로 대응하는 것이다. 다시 말해, 그 숟가락은 "완벽한 유기적 통합"이 아니라 근원적인 심리적 분열을 일으키는 "**스테레오타입의 원천** 자체"(AF 33)가 된다. 숟가락은 라캉의 대상 a를 대변한다. 대상 a는 주체가 되려면 주체가 반드시 갈라서야 하는 대상—주체가 "발견"되기 위해서는 반드시 "상실"되어야 하는 대상, 즉 욕망의 종점-만족이 아니라 욕망의 기원-원인인 대상이다.[42] 요컨대, 브르통은 자신이 (어머니와의) 근원적인 통합을 투사하는 바로 그 형상에서, (어머니로부터의) 최초의 분리 때문에 생기고 (어머니를) 끝없이 대신해야 하기 때문에 내달리는 욕망의 이미지를 맞닥뜨리는 것이다. 이러니, 초현실주의의 대표 격인 이 오브제가 결여를 은폐하는 물신인 것만은 아니다(만일 물신에 불과하다면, 두 남자의 초현실주의적 오브제 찾기는 여기서 끝날 것이다). 숟가락은 결여의 형상이기도 하다. 잃어버린 대상과 유사한 이 결여의 형상은 어머니의 젖가슴에

맞추어져 있고, 이는 자코메티 조각의 "보이지 않는 대상"이 그런 것과 같다. 그렇다면 우리는 초현실주의 오브제가 지닌 다음과 같은 역설적 공식에 도달한다. 객관적 우연의 유일무이한 만남은 언캐니한 반복이며, 바로 그만큼 객관적 우연의 발견된 오브제도 잃어버린 대상, 즉 결코 되찾아지지 않고, 끝없이 찾아 헤매게 되며, 영원히 반복되는 대상이다.[43]

이런 식으로 브르통은 심오한 정신분석학적 통찰을 가리킨다. 『성욕에 관한 세 편의 에세이Three Essays on the Theory of Sexuality』(1905)에서 프로이트는 성욕의 발동과 섭식 행위를 연결한다. 따라서 어머니의 젖가슴이 이성적 욕동의 첫 번째 외부 대상이다. 그러나 유아는 곧 이 대상을 "상실한다"(성욕이 발동하려면 반드시 대상을 상실해야 하기 때문이다). 「보이지 않는 대상」과 관련해서 의미심장한 것은 이 상실이 유아가 어머니라는 "전체 관념을 형성할 수 있는" 바로 그 순간에 일어난다는 점이다.[44] 이렇게 대상을 빼앗긴 탓에, 아이는 대상을 다시 외부에서 찾기 전에 자기성애의 단계를 거치게 되고, "최초의 관계는 잠복기가 완전히 지나고 난 뒤에야 비로소 회복된다." "어떤 대상을 발견하는 것은 사실 그 대상을 재발견하는 것"이라고 프로이트는 결론짓는다.[45]

나중에 「나르시시즘 서론On Narcissism: An Introduction」(1914)에서 프로이트는 이런 유형의 "의존성" 대상 선택에 대해 더 자세히 설명하는데, 그 원형은 양육자 부모다. 이 모델에서 성적 욕동의 받침대는 자기보존 기능이다. 아이는 욕구 때문에 젖을 빨며, 이 욕구는 만족될 수 있다. 그러나 이때 쾌락을 경험하면서 갖게 된, 쾌락을 반복하고 싶은 욕망은 만족될 수 없다. (라캉의 공식에 따르면, 욕망은 욕구가 일단 빠진 다음의 나머지 요구다.) 실제 대상인 젖은 자기보존 욕구의 대상이지 성적 욕망의 대상이 아니다. 성적 욕망의 대상은 젖가슴으로, 이는 유아가 자기성애 단계에서

"관능적 빨기"를 하는 가운데 환각적인, 즉 환상적인 대상이 된다.[46] 유아는 이 욕망의 대상을 찾아 헤매지만, 그것은 유아에게 잃어버린 것처럼 보인다. 따라서 한편으로는 어떤 대상의 발견이 실은 그 대상의 재발견이지만, 다른 한편으로 이런 재발견은 언제나 오직 찾아 헤매기일 뿐이다. 그 대상은 환상이라서 재발견이 불가능하고, 욕망은 정의상 결여라서 만족이 불가능하기 때문이다. 발견된 오브제는 언제나 대체물로서, 언제나 찾아 헤매기만 계속 부추기는 전치물이다. 이와 같은 것이 초현실주의 오브제뿐만 아니라 초현실주의 프로젝트 일반도 이끌어가는 원동력이다. 이런 초현실주의가 제안하는 것은 욕망-즉-과잉일지 몰라도, 실제로 발견하는 것은 욕망-즉-결여고, 이 점을 발견하게 되면 초현실주의 프로젝트는 완수가 사실상 불가능해진다. 초현실주의처럼 욕망에 판돈을 거는 예술에서는 기원, 즉 주체의 토대가 되고 대상을 가져다주는 기원이라는 것이 전혀 있을 수 없다. 여기서 이런 토대에 대해 모더니즘이 불태우는 야심은 내부로부터 좌절되고 만다.

금속 가면과 슬리퍼 숟가락에서는 모성적 대상을 상실할 때 일어나는 성적 욕망이 직감적으로 파악된다. 그런데 이 잃어버린 대상은 초현실주의 오브제에 유령처럼 붙어 있다. 그래서 자코메티는 「보이지 않는 대상」에서 이 잃어버린 대상을 형상화하는데, 더 정확히 말하면 자코메티가 전하는 것은 잃어버린 대상의 불가능성이다. 애원하는 인물상의 손으로 묘사된 잃어버린 대상은 **바로 그 대상의 부재**로 형상화되어 있는 것이다. 정말이지 이 조각은 잃어버린 대상을 환기시킬 뿐만 아니라, 그 대상을 찾고 싶어 애원하는 주체를 형상화한다. 이러니, 그 조각이 의미하는 것은 욕망의 성취(브르통의 희망대로)가 아니라 욕망**하고 싶은** 욕망(브르통이 아는 대로, "사랑하고 싶고 사랑받고 싶은 욕망"[AF 26])이다.[47] 그런데 잃

어버린 대상을 찾아 헤매는 초현실주의적 탐색이 자코메티에게는 알고 보니 심리적으로 너무 힘들었던 것 같다. 두 점의 「기분 나쁜 대상Disagreeable Objects」(1931)을 보면 자코메티의 양가성이 확실히 더 극단적으로, 더 탈융합적으로 표현되어 있다. 그 대상들이 욕동들의 갈등 때문에, 즉 섹슈얼리티 안에서 벌어지는 에로스의 결합과 타나토스의 파괴 사이의 투쟁 때문에 갈가리 찢어진 것처럼 보일 정도다.[48] 아무튼 「보이지 않는 대상」 이듬해인 1935년에 자코메티는 초현실주의적 오브제를 거부했고 초현실주의적 탐색도 그만두었다. 그렇게 해서 그는 (라캉류의) 정신분석학적 문제의식으로부터 무의식의 존재 자체에 의문을 던지는 (사르트르류의) 실존주의적 문제의식으로 옮겨갔다.

브르통은 이런 방향 선회를 하기에는 묻어둔 것이 너무 많았다. 그가 광란의 사랑에 악착같이 매달려 개발해낸 욕망 개념을 보면 프로이트의 공식을 파악한 직관과 라캉의 공식을 내다본 예상이 담겨 있다. 라캉처럼 브르통도 욕망이 "욕구의 여분"(AF 13)에서 생긴다고 보고, 심지어 의외의 발견은 당연히 **"잃어버린 대상의 의미"**를 취한다는 말까지 한다("민간전승"된 슬리퍼를 두고 한 말이다[AF 36]).[49] 그런데 브르통은 잃어버린 대상을 딱히 욕망의 원인으로 생각하지 않는가 하면, 딱히 욕망의 완수로 여기지도 않는다. "경이로운 침전물"(AF 13-15)이라는 표현이 그가 잃어버린 대상에 붙인 이름이다. 브르통도 마침내 의외의 발견물이 지닌 두 측면, 즉 물신숭배적 측면과 어머니를 가리키는 측면 둘 다를 모두 알게 된 것 같다. 그가 가면과 잃어버린 대상과 인물상의 모성적 온전함 사이의 심리적 연관을 감지한 것은 분명하다. 그는 또한 슬리퍼 숟가락을 남근적 어머니phallic mother와 연결하기도 했다. "나에게 그 숟가락은 **유일무이한 미지의** 여인을 상징했다"(AF 37). 다시 말해, 슬리퍼 숟가락은 브르

통에게 기원과 무의식의 상징이라는 말이다. 기 로솔라토^{Guy Rosolato}는 이렇게 썼다.

> 복잡한 변증법이 부분 대상과 전체 대상, 젖가슴과 어머니 전체, 생식기와 몸 전체 사이에, 뿐만 아니라 잃어버린 대상과 발견된 대상 사이에도 존재하지만, 변증법의 중심은 어머니의 페니스라는 환상이다. 두 성의 동일시는 이 환상 주변에서 만들어진다.[50]

이 복잡한 변증법을 가지런히 정리하는 것이 브르통의 의외의 발견 두 가지다. 숟가락과 가면은 둘 다 어머니와의 재결합, 즉 결핍 이전 또는 상실 너머의 사랑에 대한 환상을 이야기하지만, 그러면서 또한 아버지의 금지, 거세, 죽음에 대한 불안을 증언하기도 하는 것이다.

전체 대상—분리 이전의 통합, 언어 이전의 직접성, 결여 외부에 있는 욕망—을 찾으려는 것은 물론 미친 짓일 터다. 하지만 그것은 또한 꼭 필요한 일일 수도 있다. 그런 광란의 사랑, 그런 에로스적 결합이 없다면, 브르통은 심리적으로 치명적인 탈융합, 즉 타나토스적 붕괴의 먹이가 되기 때문이다.[51] 그런데 이런 붕괴를 약속하는 반복은 바로 이런 의외의 발견물들과 더불어 가장 강하게 등장한다. 슬리퍼 숟가락은 거세의 "결여"에 대한 지각을 남근적 "통합"의 이미지와 결합시키는 물신에 불과한 것이 아니다. 그 숟가락은 또한 욕망의 형상(신데렐라)을 소멸의 이미지(재)와 합체시킨 "신데렐라 재떨이"이기도 하다. 가면은 사랑과 전쟁, 어머니의 응시와 군인의 죽음을 연상시키면서 비슷한 항들을 훨씬 더 분명하게 결합한다.[52] 브르통은 이런 대상들에 대한 설명을 1934년에 처음 발표했다.[53] 그런데 1936년에 쓴 『광란의 사랑』 후기에서는 두 가지 이유 때문에 설명

을 재고해야 했다(AF 37-38). 1934년과 1936년 사이에 브르통은 벨기에의 초현실주의자 조에 부스케Joë Bousquet(1897-1950)로부터 그 가면이 "사악한 역할"을 맡은 군인 헬멧이라는 이야기를 들었다(부스케는 전쟁 통에 몸이 마비되었다). 또 쉬잔 뮈자르가 그 가면을 이미 본 적이 있었고, 벼룩시장 에피소드를 모두 다 이미 목격했다는 사실도 알게 되었다. 이 두 기호, 즉 전쟁에서의 죽음을 가리키는 전자와 사랑에서의 상실을 가리키는 후자로 인해 브르통에게서는 가면이 "침전물", 욕망뿐만 아니라 "죽음 본능"(AF 38)도 응집되어 있는 "침전물"로 변한다.

하지만 이 사실을 알아차리자 즉시 저항이 뒤따랐다. 브르통은 그러한 애매함이 산출하는 양가성을 도저히 용인할 수 없고, 그래서 숟가락과 가면을 각각 삶 욕동과 죽음 욕동이 "위장"한 오브제로 대립시킨다. 이제 숟가락은 (랑바를 연상시키며) 에로스의 결합만 대변하고, 가면은 (뮈자르를 연상시키며) 파괴적인 탈융합만 대변한다. 브르통은 이렇게 억지로 대립을 지어냄으로써 두 욕동의 균형을 맞추려고 시도한다―섹슈얼리티를 죽음으로부터(그러니까 고통과 공격성으로부터) 분리하려 하고, 욕망은 삶을 위한 것이라는 주장을 하려 한 것이다. 그러나 이 대립은 유지가 불가능하다. 이미 살펴본 대로, 숟가락과 가면은 욕망과 죽음이 혼합된 이미지들로서 둘 다 유사한 심리적 가치를 지니고 있는 것이다.[54] 브르통은 "에로스에 대하여 그리고 에로스에 맞서는 투쟁에 대하여!"라는 말을 한 번 이상 외친다. 그런데 사실 이 문구는 『에고와 이드』에서 인용한 것으로, 프로이트가 『쾌락 원칙 너머』(1933년에 나온 불역본에 앞의 글과 함께 수록되었다)에서 제시했던 삶 욕동과 죽음 욕동의 갈등을 되풀이하는 부분에 나오는 말이다. 여기서 브르통은 두 욕동 사이에 순수한 대립을 만들어보려 하지만, 그가 프로이트에게서 따온 다음 인용문은 그런 시도를

완전히 해체한다. "'두 본능, 즉 성적 본능과 죽음 본능은 가장 엄밀한 의미의 보존 본능처럼 움직인다. 왜냐하면 그 본능들은 둘 다 삶이라는 망령 때문에 문제가 생긴 상태를 재정립하려는 경향이 있기 때문이다'"(AF 38).[55] 요컨대, 브르통은 두 욕동을 대립시키지만, 결국은 두 욕동 사이에 그런 대립이란 불가능하다는 취지의 프로이트를 인용하고 만 것이다. 대립이 불가능한 것은 한편으로는 두 욕동이 동일한 성적 에너지, 동일한 리비도("데스트루도destrudo"◆는 전혀 없다.)에서 도출되기 때문이고, 다른 한편으로는 두 욕동을 지배하는 것이 반복, 즉 죽음으로 끌고 가는 본능의 강한 보수성에 사로잡혀 있는 반복이기 때문이다. "그러나," 브르통은 여기서 부정의 고전적 기표를 들먹이며 개입한다. "그러나 나는 다시 사랑을 시작해야 했다. 그냥저냥 삶을 이어가는 데 그치는 것이 아니라!" 두 욕동 사이의 대립은 불가능하다는 사실을 직관적으로 깨달은 다음 자코메티는 투항한 반면, 브르통은 무작정 사랑의 서약을 내세우며 저항한다. 신념을 지키기 위해서는 어쩔 수 없는 비약일 수도 있으나, 결국에 비약은 비약일 뿐이다. 이 지점에서 욕망의 미학, 욕망의 정치학으로서의 초현실주의는 해체되고 만다.

<center>↝</center>

이 교훈적인 이야기로부터 도출되어야 하는 마지막 요점은 두 가지다. 첫

◆ 데스트루도는 이탈리아 정신분석학자 에도아르도 웨이스(Edoardo Weiss)가 1935년에 도입한 용어로, 리비도와 대립하는 에너지, 즉 죽음 욕동 내지 파괴 충동의 에너지를 가리킨다.

째는 섹슈얼리티에 대한 초현실주의의 평가에 관한 것이고, 둘째는 외상의 역할에 대한 것이다. 프로이트는 『쾌락 원칙 너머』 『에고와 이드』 같은 저서에서 새로운 욕동 모델을 제시했고, 이 모델과 더불어 새로운 개념의 섹슈얼리티가 등장한다. 성적인 욕동들은 더 이상 자기보존(에고) 욕동들과 대립하지 않는다. 두 욕동들은 에로스에서 통합되어 죽음 욕동에 대항한다. 섹슈얼리티는 더 이상 주체를 분열시킨다고 간주되지 않으며, 반대로 주체의 결합에 전념한다. 그런데 의식적이었든 아니든 초현실주의자들은 오랜 동안 전복의 섹슈얼리타라는 첫 번째 모델을 작업 지침으로 삼았고, 사드 지망생들로서 전복의 섹슈얼리티를 곧이곧대로 활용했다. 하지만 나중에는 최소한 브르통파 초현실주의자들이 섹슈얼리티를 에로스의 관점에서, 즉 분열의 힘이라기보다 종합의 원칙이라고 간주했는데, 이는 프로이트의 새로운 공식과 일치하는 것이었다. 초현실주의의 이전 작업 관행이 프로이트의 예전 공식과 일치했던 것과 마찬가지다. 내 생각에 이런 변화가 일어난 것은 브르통이 『광란의 사랑』에 나오는 사건들을 직면하고서인 것 같다. 그 사건들을 겪는 와중에, 욕망은 결여라는 지각, 발견된 오브제는 되찾는 것이 불가능한 잃어버린 대상이라는 깨달음, 죽음 욕동과의 우연한 만남이 있었던 것이다. 어쩌면 브르통은 이 전복적 섹슈얼리티 모델의 위험부담, 즉 주체에게 닥칠 위기를 더 이상 피할 수 없었던 것인지도 모른다. 그래서 브르통은 가면과 숟가락이 주는 교훈으로 생각을 돌렸다. (이전에도 브르통이 그런 생각을 한 적이 있음은 의심의 여지가 없다—나자와의 관계에서는 확실히 그렇고, 도착증을 부인한 것도 어쩌면 그럴지 모르고, 처음에는 바타유를, 다음에는 달리를 공공연히 비난한 것도 아마 그럴 것이다—그러나 여기서는 위기를 막는 일이 더 이상 불가능했다.) 죽음 욕동이 판치는 문화 속에서 욕망을 숭배한 초현실주의는 욕망이 죽음 욕

동 속으로 무너져 들어가는 것에 저항할 수밖에 없었다. 1장에서 말한 대로, 죽음 욕동 이론이 제시하는 탈융합은 정치적 혁명은 고사하고 예술운동 하나를 꾸리는 데도 필수적인 결속력을 잠식한다. 따라서 브르통은 심리적 분열을 감수하게 되더라도 죽음 욕동을 부인할 수밖에 없었다. "그러나 나는 계속 해야만 했다……"인 것이다.

두 번째 요점은 외상에 관한 것인데, 이는 브르통이 깨달음을 얻는 과정과 관계가 있다. 그의 말대로 가면과 숟가락은 욕동들의 "위장"이며, 그런 욕동들이 그를 "깨알처럼" 시험했던 것이다(AF 38). 경이 이상으로, 발작적 아름다움과 객관적 우연도 충격을 일으킨다. 그래서도 브르통은 보들레르식 문구를 『광란의 사랑』에 써둔 것이다. "해석의 섬망은 미처 대비를 잘 갖추지 못한 인간이 **상징의 숲**에서 불현듯 공포에 사로잡힐 때, 오직 그때에만 시작된다"(AF 15). 이 유명한 구절을 단서로 삼으면, 초현실주의의 다른 기본 개념들―편집증적 비판법, 유유자적^{disponibilité}의 태도, 도시란 불안한 기호들이 줄지어 늘어선 곳이라는 생각―을 외상적 신경증의 관점에서 읽어볼 수도 있을 법하다. 초현실주의가 실행한 이 모든 것들은 실로 외상을 다스리기 위해, 즉 불안을 미학으로, 언캐니한 것을 경이로운 것으로 바꾸기 위해 강박적으로 반복된 수많은 시도라고 할 수도 있을 것 같다.[56]

외상은 개인마다 다르지만, 원형적인 장면은 몇 개 되지 않는다. 브르통은 발작적 아름다움과 객관적 우연을 환기시키며 자신의 원형적 장면들이 어떤 것들인지 알려준다. 이미 살펴본 대로, 발작적 아름다움은 죽음을 상기시키는, 또는 더 정확히 말해 욕망과 죽음이 서로 뒤얽혀 있음을 떠올리게 하는 상태(베일에 가린 에로틱한 것과 고정된 채 폭발하는 것)를 수반한다. "정적이지도 동적이지도 않은"(N 160) 이 아름다움은 작은 죽음과 같고, 그때 주체는 충격을 받아 정체성에서 놓여난다―주이상스를 경험하

는 것인데, 이 역시 죽음을 미리 보여주는 이미지다.[57] 브르통이 이 아름다움에 발작적이라는 용어를 쓰는 이유, 그리고 우리가 이 아름다움을 언캐니로 보아야 하는 이유 또한 이 때문이다.

객관적 우연 역시 근원적 상실을 떠오르게 하는 상황(발견된 오브제와 수수께끼 같은 만남)을 수반한다. 브르통과 자코메티에게 이것은 어머니가 사라진 데서, 즉 근원적인 사랑의 대상을 잃어버린 데서 빚어진 외상이지만, 그 대상을 브르통은 연인들을 전전하면서 되찾으려 하는 반면, 자코메티는 기분이 (안)좋은 대상들을 가지고 화풀이를 하는 것 같다. 객관적 우연은 또한 환상 속에서 거세를 지각하는 외상이기도 한데, 근원적 상실과 관련되어 이 상실은 다른 모든 상실들을 중층결정한다. 그리고 브르통과 자코메티가 찾아내는 (브르통식으로 더 정확히 말하면, 그들을 찾아내고, 그들을 **심문하는**) 물건들은 이 오이디푸스적 난제 속의 암호다. 이러니 경이, 발작적 아름다움, 객관적 우연의 토대는 외상, 즉 욕망의 기원을 상실과 연관시키고 욕망의 종점을 죽음과 연관시키는 외상이다. 그래서 초현실주의 예술은 이 같은 사건들을 반복하려는 그리고/또는 돌파하려는 여러 다른 시도들로 볼 수 있다(적어도 이런 생각이 내가 다음 장에서 세 명의 주요 인물 데 키리코, 에른스트, 자코메티와 관련지어 시험해보고자 하는 것이다).

초현실주의적 아름다움에 대해 마지막으로 한마디 더 한다면 이렇다. 『나자』의 끝부분에서 브르통은 직유법으로 이 용어를 소개한다. 발작적 아름다움은 "기차와 같다…… 사람들에게 **충격**을 줄 운명을 타고난 기차"(N 160). 발작적 아름다움을 이렇게 기차와 결부하는 것은 이상해 보이지만 보기만큼 그렇지는 않다. 충격에 관한 담론은 19세기에 개발되었는데, 여기에 기차 사고가 한몫을 했기 때문이다. 기차 사고가 일으킨 외

상은 처음에는 생리학적 차원의 효과로, 그 다음에는 심리학적 차원의 효과로, 마침내 정신분석학적 차원의 효과로 간주되었다.[58] 요컨대, 충격은 무의식으로 가는 또 하나의 통로인데, 무의식의 발견은 처음에는 히스테리, 그다음에는 꿈의 추적을 통해 이루어진 것이 상례다. 그런데 여기서 중요한 점은 발작적 아름다움이 무의식에 대한 정신분석학적 파악에서 토대가 되는 두 담론, 충격**과** 히스테리 담론 둘 다를 불러낸다는 사실이다.[59] 1928년은 브르통이 발작적 아름다움이라는 이상을 선포했던 해인데, 바로 그해에 브르통과 아라공은 히스테리를 "최고의 표현 수단"이라며 찬미하기도 했다.[60] 이런 찬사에 포함되었던 몇 장의 사진이 있었다. 히스테리 환자 오귀스틴의 "열광적인 태도"가 찍힌 사진들로, 샤르코의 『라 살페트리에르 병원의 사진 도상학Iconographie photographique de la Salpêtrière』(1878)에 실린 것이다. 그것은 우연이 아니다. 왜냐하면 발작적 아름다움은 히스테리에서 나타나는 아름다움을 본떠 만든 개념으로, 세계가 히스테리 환자의 몸처럼 발작에 휩싸인 가운데 "상징의 숲"으로 뒤집히는 경험이기 때문이다. 그런데 이 문제적 유비를 어떻게 이해해야 할까?

브르통과 아라공은 히스테리를 찬미하는 데 이폴리트 베른하임Hippolyte Bernheim, 조셉 바빈스키, 프로이트를 인용하지만, 샤르코와 자네를 넌지시 언급하기도 한다. 이 이론가들은 모두 히스테리란 "표상을 통해 드러나는 질병"[61]이라고 여겼지만, 히스테리의 원인에 대해서는 물론 견해가 달랐다. 잘 알려져 있듯이, 샤르코는 히스테리를 기질적 바탕 탓으로 돌렸고, 자네는 체질적인 결함 탓이라고 보았다. 프로이트와 브로이어는 『히스테리 연구Studies on Hysteria』(1895)에서 이런 유의 설명과 결별했다. 그들도 분열을 "히스테리 신경증의 기본 현상"으로 보기는 했지만, 분열의 원인을 생리적인 결점이 아니라 심리적인 갈등에서 찾았다.[62] 프로이트는

여기서 한 걸음 더 나갔다. 히스테리 증세는 억압된 생각, 소망, 욕망과 같은 심리적 갈등이 신체로 "전환"된 현상이라는 것이다. 초기의 글을 보면, 프로이트는 이런 전환이 실제 사건의 결과로 일어난다고 이해(그래서 "히스테리 환자는 주로 회상에 시달린다"라는 유명한 공식이 나온 것이다)[63]했는데, 특히 성적인 유혹의 외상을 중시했다.

브르통과 아라공은 "기질적 장애 이론을 조목조목 반박한" 프로이트의 이론을 받아들인다. 그러나 그들은 베른하임을 인용해 히스테리는 정의 내리기 힘들다는 결론을 내리기도 하고, 바빈스키(브르통이 인턴 시절 잠시 배웠던 사람)를 인용해 히스테리 증세는 암시에 의해 생겨날 수 있으며, 반대 암시에 의해 사라질 수 있다는 결론을 내리기도 했다.[64] 그런데 이렇게 하는 것은 히스테리의 정체를 폭로하기 위해서가 아니라, 히스테리를 "토막"쳐서 활용하기 위해서다. 이전의 오토마티즘, 이후의 편집증이나 마찬가지로, 이들은 히스테리 또한 "병리적인 현상"으로부터 "시적인 발견"으로 재평가하는 것이다. 더 나아가 히스테리의 정의도 바꾸는데, "주체와 도덕 세계" 사이의 모든 관계를 전복하는 "상호 유혹"에 입각한 "정신 상태"라는 것이 이들의 재정의다. 그렇다면 브르통과 아라공에게 히스테리는 해방된 사랑의 귀감으로서, 경이처럼 합리적 관계를 중지시키고, 발작적 아름다움처럼 도덕적 주체성을 산산이 부서뜨리는 사랑이다. 어느 정도, 히스테리는 황홀경의 한 형태고 "유혹"은 "상호적"이다. 다른 사람들에게—의사나 분석가에게, 예술가나 관람자에게—히스테리가 영향을 미치기 때문이다. 이렇게 해서 히스테리는 초현실주의 예술의 패러다임이 된다. 왜냐하면 초현실주의 예술 또한 주체를 욕망의 기호들에 사로잡힌 히스테리 상태로, 즉 공감적 발작의 상태로 몰아넣으려는 것이기 때문이다. 초현실주의 예술은 수단을 달리한 성적 황홀경의 지속이기도 하다.[65] 이런

살바도르 달리, 「황홀경 현상」, 1933

발작적 아름다움을 상징하는 이미지가 달리의 「황홀경 현상Phenomenon of Ecstasy」(1933)이다. 황홀경에 이른 얼굴들(대부분 여성, 몇몇은 조각)의 사진, 신체측정학처럼 귀만 찍은 일련의 사진, 아르누보 장식물 사진으로 만든 포토몽타주 작품이다.[66]

히스테리와 예술을 관련지은 원조가 초현실주의자들인 것은 아니다. 샤르코는 여러 해 동안 미술사를 뒤져 히스테리의 기호들을 찾아냈다. 무언가에 홀린 그리고 황홀경에 빠진 사람들의 이미지들에서다. 그리고 프로이트도 아주 애매하기는 하지만 "히스테리 사례는 예술작품의 캐리커처다"[67]라는 말을 한 번 이상 했다. 더구나 얀 골드스타인Jan Goldstein이 알려준 대로, 19세기 프랑스에는 정신분석학이 생겨나기 **이전에** 이미 히스테리와 예술을 연관 짓는 사고가 있었다.[68] 의학 담론이 히스테리를 젠더에 대한 통념(히스테리 환자는 남성일 경우에도 "여성적"이라고, 즉 수동적이고 병적이라고 간주되었다)을 지어내는 수단으로 사용했다면, 문학 담론은 차이를 가지고 노는 수단으로 히스테리를 이용하는 경향이 있었다. 일부 남성 작가들은 "여성적" 관점, 즉 "히스테리성" 감수성을 취하기 위해, 일부러 히스테리 환자의 위치에 서보기도 했다. 가장 유명한 예는 물론 마담 보바리와 자신을 동일시했던 플로베르인데, 이런 동일시를 보들레르는 남녀양성을 희구하는 태도로 보았다. 그런데 사실 보들레르야말로 이런 히스테리를 수단으로 쓴 가장 좋은 예다. "나는 주이상스와 공포를 느끼며 히스테리를 키워왔다." 언젠가 보들레르가 쓴 말이다.[69] 지금까지 살펴본 대로, 초현실주의자들도 유사하게 예술가와 히스테리 환자를 연관시키며 히스테리를 장려했다. 예술가와 히스테리 환자는 둘 다 황홀경에 빠진 숭고한 사람들(발작적 아름다움의 경우처럼)로 간주되었거나 또는 수동적이고 병적인 사람들(시적인 유유자적 또는 편집증적 비판법의 경우처럼)로 간주되었

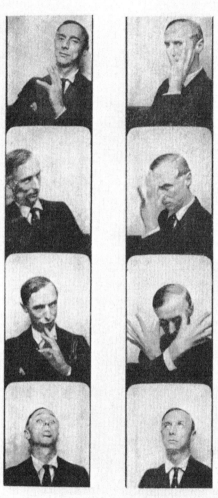

Le peintre Max Ernst vu par la Photomaton

『바리에테』에 실린 막스 에른스트의 자동 초상 사진, 1929

던 것이다.

하지만 이런 식으로 히스테리를 끌어들이는 수법이 얼마나 전복적인가? 골드스타인은 위와 같은 19세기의 사례들이 그 시대의 엄격한 젠더 코드를 뒤흔들었다고 본다. 그러나 이런 사례들은 여성에 대한 상투적 이미지를 넘어서기는 고사하고 추방하기에도 역부족이었다. 히스테리에 기댄 이런 시도들은 어쩌면 남성 예술가들의 활동범위를 넓혀준 데 그치고 만 것 같기도 하다. 히스테리를 통해 그들은 "남성의 특권"을 하나도 희생하지 않은 채 "여성적 양상"을 취할 수 있었기 때문이다.[70] 실제로, 남성 예술가는 정체성의 특권과 정체성을 전복할 수 있는 가능성, 둘 다를 자유자재로 쓸 수 있었다. 히스테리에 호소했던 초현실주의자들도 아마 마찬가지일 것이다. 초현실주의자들이 히스테리 환자를 정신의학 분야에서 구제하려 했고, 그래서 히스테리 환자를 초현실주의 운동의 여주인공으로, 예술가의 귀감으로(다른 "날뛰는 여자들female ecstatic"과 함께. 가령 무정부주의자 제르멘 바르통Germaine Barton, 부친 살해범 비올레트 노지에르Violette Nozière, 살인범 파팽Papin 자매, 초현실주의 잡지에 실린 증언 또는 글의 모든 주체) 재기입하려 했다는 말은 맞다. 그러나 이런 호소가 "여성성에 대한 새로운 시각…… 새로운 현대성"을 구성하는 요인인가?[71]

페미니즘 이론 중에는 히스테리를 일종의 계략 범주로 보는 이론들이 있다. 히스테리라는 범주가 **주체**로서의 여성을 바로 그 히스테리 담론들에서 배제해 **대상**으로 만들어버리는 구실을 한다는 것이다. 배제를 토대로 하는 이런 담론의 한 예가 고전적인 정신분석학이고, 전통적인 미술(사)도 다른 한 예다. 히스테리와 예술을 연관 짓는 초현실주의 역시 비슷한 기능을 할 것이다. 여성적인 것, 여성의 신체는 찬미되나, 바로 그 때문에 초현실주의 예술에서는 그냥 침묵의 토대로 남는 것이다.[72] 그래도, 히

스테리와 예술을 관련짓기에 초현실주의가 전통적인 미학에서 벗어나기는 한다(개선하지는 않는다 해도). 여성의 신체를 승화된 아름다운 것의 이미지가 아니라, 탈승화된 숭고한 것의 장소—다시 말해, 섹슈얼리티의 기호와 죽음의 흔적이 새겨진 히스테리성 신체—로 보기 때문이다. 더욱이 초현실주의자들은 이러한 이미지, 이러한 인물을 욕망했으며, 뿐만 아니라 **동일시**하기까지 했다. 이 같은 동일시가 차용이라며 성급하게 버려져서는 안 될 것이다. 단순한 의미에서 보면, 초현실주의자들은 히스테리 환자가 되고 **싶었던** 사람들이다. 수동적인 상태와 발작적인 상태를, 유유자적의 상태와 황홀경의 상태를 오락가락하고 싶어 했던 것이다. 좀 더 난해한 의미에서 보면, 초현실주의자들 자신이 **바로** 히스테리 환자였다. 외상적 환상에 빠져 있었고, 성적 정체성에 혼란이 있었던 것이다. 몇몇 초현실주의자들은 이런 상태를 발전시켜 성적인 외상과 예술적 재현 사이를 전복적으로 연결—프로이트는 암시만 했던(게다가 또 양가적으로)—해낼 수 있었다. "발작적 아름다움"이라는 문제적 이상으로부터 "발작적 정체성"이라는 도발적 작업으로 나아간 발전이 있었던 것인데, 이제 바로 이 발전에 대해 살펴보고자 한다.

막스 에른스트, 「오이디푸스」, 1931

3.

발작적
정체성

초현실주의의 중심 개념인 경이가 언캐니를 일으키고, 억압된 것의 복귀인 언캐니는 외상을 일으킨다면, 외상은 어떻게든 초현실주의 미술에 속속들이 배어 있을 것이다. 3장에서는 데 키리코, 에른스트, 자코메티라는 세 명의 초현실주의 미술가를 대상으로 이 가설을 시험해보고자 한다. 프로이트에 따르면 언캐니는 죽음을 상기시키는 것에 의해 환기되지만, 뿐만 아니라 외상적 장면─주체가, 말하자면, 모종의 역할을 맡는 장면─을 떠올릴 때 환기되기도 한다. 데 키리코, 에른스트, 자코메티 세 사람은 그 누구보다 더 외상적 장면에 사로잡혔던 초현실주의자들로서, 외상적 장면을 미술의 기원 신화로 개조하기까지 한 미술가들이다. 그런데 기원을 가정하는 것은 자아의 기반을 마련하기 위해, 양식의 토대를 확보하기 위해 모더니즘이 동원하는 아주 친근한 비유다. 여기서 난감한 차이가 난다. 세 명의 초현실주의자가 다루는 근원적 환상이 그 같은 기원을 모두 다 문제 삼는 것이다. 그래서 토대를 찾으려

는 모더니즘의 노력이 최소한 이 경우에는 아무 토대가 없는 장면들로 이어지는 전복이 일어난다.[1]

프로이트는 우리의 심리적 삶에서 세 가지 근원적 환상Urphantasien을 구별했다. 유혹 환상, 원초적 장면(아이가 부모의 성교를 목격하는 장면) 자체, 거세 환상이다. 프로이트는 이 셋을 처음에는 장면이라고 부르다가 나중에 환상이라는 이름을 붙였다. 그것들이 실제 사건이어야만 심리에 영향을 미치는 것은 아님이—그것들은 전체든 부분이든 사후에 분석가와 협업하는 과정에서 구성될 때가 많음이—분명해졌을 때였다. 그런데 이런 환상들은 지어낸 것일 때가 많지만 또한 언제나 변함없는 경향도 있었다. 사실 그 환상들의 서사는 너무도 근본적으로 보여, 프로이트는 그것들이 계통 발생학적이라는 생각, 즉 도식은 정해져 있고, 우리는 그 도식을 이리저리 윤색하는 것뿐이라는 생각을 했다. 이런 환상들이 근본적인 이유는 아이가 바로 이런 환상들을 통해서 기원의 수수께끼라는 근본 문제를 풀어보려 애쓰기 때문이라고 프로이트는 추측했다. 유혹 환상에서는 섹슈얼리티의 기원이, 원초적 장면에서는 개인의 기원이, 거세 환상에서는 성차의 기원이 다루어진다고 본 것이다. 프로이트는 자궁 내 존재 환상이라는 근원적 환상을 또 하나 추가했다. 이 환상은 다른 외상적 환상들을 달래주는 애매한 위안으로 보아도 무방한데, 이치상 거세보다 앞 단계에 속하므로 특히 거세 환상에 위안이 되는 것 같다. (최소한 이런 위안이 초현실주의에서 자궁 내 존재 환상이 하는 기능이다. 초현실주의에서는 이 환상이 토대가 되어야 공간에서 언캐니가 감지되기 때문이다.)[2] 하지만 이 장에서는 앞의 세 가지 환상 유형에 초점을 맞출 것이다. 이 환상들은 데 키리코, 에른스트, 자코메티의 미술을 지배하는 것처럼 보이는데, 구체적으로 어떤 점에서 그런가에 초점을 맞출 것이다.

이런 외상들이 미술에서 복귀하는 것은 그 자체로 언캐니하지만, 기원의 장면들이 지닌 구조 자체도 언캐니하다. 그런 장면들이 재구성적 반복 또는 "지연된 작용deferred action"(Nachträglichkeit)을 통해 형성되기 때문이다. 그런데 히스테리에 대한 초창기의 작업에서 프로이트는 각 사례를 실제 사건 탓으로 돌렸다. 모든 히스테리 환자의 배후에는 도착적 유혹자가 있다고 한 것이다. 이 유혹 이론은 1897년에 일찌감치 폐기되지만, 본질적인 생각은 남았다. 외상은 흔히 환상이지만 그 기원은 심리에 있다는 생각이 그것이다. 이 최초의 사건은 성적인 수수께끼라서 아이는 이해가 불가능하다(프로이트는 아이의 상태를 경악[Schreck]이라고 묘사했다). 이 사건의 기억은 오직 두 번째 사건이 그 기억을 되살릴 때만 발병 요인이 된다. 이제 성적인 주체로 성장한 아이가 두 번째 사건을 첫 번째 사건과 연관시키면, 최초의 사건은 성적인 사건으로 코드가 재구성되고 그래서 억압된다.[3] 이것이 바로 외상이 내부에서도 또 외부에서도 생기는 것처럼 보이는 이유, 외상적인 것은 기억이지 사건이 아닌 이유다. 이 원초적인 장면들은 아이에게 엄밀한 의미의 실제 장면이 아니지만 그렇다고 어른이 지어낸 장면에 불과한 것도 아니라서, 아마도 환상이리라는 것이 프로이트가 내놓은 생각이었다. 최소한 부분적으로는 "유년기 초기에 빠져들었던 자기성애 행위를 숨기기 위해, 즉 자기성애를 그럴듯하게 얼버무려 조금 고상한 차원으로 끌어올리기 위해" 의도된 환상일 것이라고 생각한 것이다.[4] 환상인데도 원초적인 장면들은 실제 사건과 똑같은 영향력을 행사한다. 심지어는 영향력이 더 클 때도 있는데, 왜냐하면 주체가 유혹, 부모의 성교, 거세라는 정해진 시나리오에 따라 실제 경험을 재처리할 때가 많기 때문이라고 프로이트는 주장했다.[5]

환상이 이 세 유형에만 국한될 수도 없고, 또 세 환상이 순수한 형태로

나타나지도 않음은 물론이다. 앞으로 보일 테지만, 데 키리코의 유혹 환상에는 거세의 측면이 있고, 에른스트의 원초적 장면에서는 유혹의 측면이 새어나오며, 자코메티의 거세 환상은 자궁 내 존재 소망으로 시작된다. 이런 환상들은 또한 은폐 기억과 의식의 계획에 의해 굴절되기도 한다. 따라서 이 환상들은 시간상의 근원이 아니라 구조상의 기원이다. 하지만 바로 이 때문에 근원적 환상은 초현실주의 미술을 밝혀줄 수 있다. 근원적 환상은 심리와 성과 지각이 한데 결합된 생생한 시각적 시나리오로서, 초현실주의의 특이한 회화 구조와 대상관계를 설명해주는 점이 많다―구체적으로 초현실주의의 주체 위치와 공간 구조가 왜 고정되는 적이 드문지를 설명해준다. 예를 들어, 백일몽의 장면은 비교적 안정적인데, 그것은 에고가 비교적 중심을 잡고 있기 때문이다. 반면 근원적 환상에서는 그렇지 않다. 여기서 주체는 장면 **속에** 있을 뿐만 아니라, 장면 속의 어떤 요소하고라도 동일시를 할 수 있다. 이 같은 참여로 인해 근원적 환상에서는 주체가 이동성을 띠고, 바로 그만큼 장면도 신축적이게 되는데, 이는 환상이 "욕망의 대상이 아니라 욕망의 배경," 즉 욕망의 미장센이기 때문이다.[6] 초현실주의 미술에서는 이처럼 환상적인 주체성과 공간성이 작용하며, 주체는 흔히 수동적인 모습이고 공간은 흔히 원근법이 왜곡되어 있거나 왜상처럼 일그러진 모습이다.[7]

　브르통은 두 가지 유명한 은유를 가지고 초현실주의 미술의 이런 기초를 밝혀보려 애썼다. 「초현실주의 선언문」(1924)에서 그는 "창문에 의해 둘로 잘린 사람"이라는 오토마티즘 이미지[8]를 써서 초현실주의 주체의 환상적인 위치를 가리킨다. 이 이미지가 암시하는 것은 중세 이후 미술에서 친숙한 패러다임, 즉 묘사적 거울도 서사적 창문도 아닌 환상적 창문이다. "순전히 내부적인 모델"[9]인 이 환상의 창문에서 주체는 웬일인지 위치―

장면의 안과 밖에 동시에 위치—와 심리—"둘로 잘린"—양 측면에서 모두 갈라져 있다. 나중에 『광란의 사랑』(1937)에서 브르통은 환상 속의 주체에 대한 이 이미지를 다른 이미지로 보완한다. 환상 속 주체의 투사적인 면, 즉 초현실주의 미술은 "욕망의 문자"(AF 87)가 기입된 격자임을 내비치는 이미지다. 이 두 설명이 함축하는 바를 따르면, 미술가는 새로운 형태들을 고안하는 자가 아니라 환상적인 창문들로 거슬러올라가는 자다.[10]

여기서 강조되어야 할 점은 두 가지다. 세 환상은 모두 거세 콤플렉스를 건드리는데, 이를 초현실주의자들은 물신숭배, 관음증, 그리고/또는 사디즘의 함의가 있는 시나리오들로 환기시킨다. 테오도르 아도르노 Theodor Adorno(1903-69)는 초현실주의와 별로 친하지 않았지만, 언젠가 초현실주의 이미지는 "리비도가 한때 고착되었던" 물신이라고 주장했다. "초현실주의의 이미지가 유년기를 다시 불러오는 것은 이런 물신들을 통해서이지 자아에 침잠해서가 아니다."[11] 이것이 초현실주의의 규칙인 것은 사실이지만, 근원적 환상의 존재는 예외들을 가리킨다. 이런 예외들이 내비치는 것은 섹슈얼리티, 정체성, 차이를 복합적으로 엮을 수 있을 법한 자아-침잠, 즉 섹슈얼리티, 정체성, 차이에 대한 물신숭배를 **해체**할 수 있을 법한 초현실주의다. 요컨대, 초현실주의 주체는 주체의 이성애적 유형들이 여타의 경우에 암시하는 것보다 더 다양하다(그래서 이 같은 이동성이 환상의 특징이다). 어쨌거나, 근원적 환상은 기원에 관한 수수께끼지 해답은 아닌지라, 섹슈얼리티, 정체성, 차이를 고정시키기보다 거기에 의문을 던진다.

두 번째, 초현실주의적 환상들은 원천이 불확실하다. 환상들을 묘사하는 데 사용되는 역설적인 언어로 원천이 기재되는 탓이다. 브르통은 순수한 내부를 "내다본다"는 말을 하고(SP 4), 에른스트는 "자신의 내부에서 보

이는 것"을 그린다는 말을 한다.[12] 이 불확실성은 근원적 환상에서 서술되는 외상의 원천이 불확실하다는 점과 관계가 있을지도 모른다. 장 라플랑슈와 J.-B. 퐁탈리스가 해설하는 유혹 이론을 따르면,

> 외상 전체는 내부와 외부 **양쪽**에서 생긴다. 외부로부터 생기는 까닭은 섹슈얼리티가 **타자**에게서 나와 주체에게 도달한 것이기 때문이다. 내부로부터 생기는 까닭은 섹슈얼리티가 이렇게 내부화된 외부성에서, 즉 "히스테리 환자들이 시달리는 **회상**"(프로이트의 공식에 따르면), 나중에 환상이라는 이름을 붙이게 될 무언가를 우리가 이미 식별해내는 회상에서 비롯되는 것이기 때문이다. [13]

2장에서 언급한 대로, 내부와 외부, 심리와 지각에 대한 이런 불확실성은 초현실주의의 마성적 개념들인 경이, 발작적 아름다움, 객관적 우연 개념의 토대다. 실로, 초현실주의 미술만의 고유한 특성은 한마디로 초현실적인 장면들, 즉 내적인 동시에 외적이라고, 내인성인 동시에 외인성이라고, 환상인 동시에 실재라고 기재되는 장면들 속의 심리적 외상을 돌파하는 여러 다른 방식들에 있을지도 모른다.

　근원적 환상은 다른 초현실주의자들의 작품세계에서도 구조적으로 나타나며, 좀 더 일반적으로는 초현실주의 이미지의 모순적인 측면과 시뮬라크럼 같은 측면에 속속들이 배어 있는 것이기도 하다.[14] 내가 데 키리코, 에른스트, 자코메티에게 초점을 맞추는 이유는 이들이 각각 상이한 근원적 환상을 환기시킬 뿐만 아니라, 상이한 미학적 방법 내지 매체를 해명하기도 하기 때문이다. 데 키리코는 "형이상학적 회화"를, 에른스트는 초현실주의 콜라주, 프로타주, 그라타주를, 자코메티는 "상징적 오브제"를

발전시켰다. 표면상 기원 신화의 내용은 윤색된 환상이지만, 그래도 기원 신화의 바탕은 섹슈얼리티, 정체성, 차이의 기원에 관한 좀 더 근본적인 질문들이다. 이런 질문들이 어느 정도나 자각되고 있었는지는 여기서 결정하기 어렵다.[15] 에른스트의 글은 정체성에 대한 기존 관념을 뒤엎기 위해, 원초적 장면을 숨긴 은폐 기억을 의식적으로 활용하는 것 같다(에른스트는 브르통식으로 정체성은 "발작적일 것인데, 그렇지 않다면 존재하지 않을 것"[BP 19]이라고 쓴다). 자코메티의 글도 은폐 기억—오이디푸스적인 위협과 사춘기에 나타나는 사디즘적인 복수의 꿈, 둘 다를 포괄하는 거세 환상에 대한 은폐 기억—과 관련이 있지만, 이것이 결코 완전하게 돌파되지는 않는다. 끝으로, 데 키리코의 글은 에른스트와 자코메티의 중간쯤에 있다. 그가 다룬 성인기의 유혹 환상은 외상적이지만, 그러면서도 데 키리코는 유혹 환상을 승화시킨 기호들을 구사하기도 한다. 사실 이런 기호들이야말로 데 키리코의 "수수께끼enigma" 미학의 기초다.

라플랑슈는 최근의 한 글에서 "수수께끼"라는 데 키리코의 용어를 사용하여 근원적 환상을 재고한다. 근원적 환상은 모두 유혹의 형태로 나타나지만, 아이가 타자(부모, 형제자매 등)에게서 받은 유혹은 성적인 공격이 아니라 "수수께끼 같은 기표들"이라는 것이다.[16] 세 미술가를 움직이는 것이 근원적 환상의 바로 이 본성, 즉 수수께끼 같고 심지어 유혹적이기까지 한 본성이다. 그래서 이들은 단지 근원적 환상을 시뮬레이트하는 작업이 아니라, 근원적 환상의 견지에서 미술의 기원 자체를 파고드는 작업을 한다. 하지만 그래서 이 미술가들은 근원적 환상의 외상을 피하지 못하는데, 이 외상은 결코 길들여지지 않는 것이어서, 결국 세 미술가는 그런 장면들을 재상연—언캐니한 재상연인데, 여기서 그들은 외상의 지배자가 아니라 희생자로 보일 때가 많다—하지 않을 수 없게 된다.

1911년부터 1919년 사이에 데 키리코는 몇 편의 짧은 글에서 "계시" "놀람" "수수께끼" "숙명"에 대해 말한다.[17] 프로이트가 「언캐니」의 초고를 쓰던 시기에, 데 키리코는 세계를 "기이함으로 이루어진 거대한 박물관"으로 묘사하는 작업, 사소한 것들 속의 "신비"를 드러내는 작업을 하고 있었다.[18] 이 진부한 표현은 낯설어짐, 즉 억압에서 생기고 수수께끼로 복귀하여 낯설어진 무엇을 뜻하는 것 같다. 여기서 수수께끼란 "우리가 항상 스스로 묻게 되는 커다란 질문들—세상은 왜 창조되었는가, 우리는 왜 태어나고 살며 죽는가……"라고 데 키리코가 언젠가 언급한 것이다.[19] 따라서 데 키리코의 "형이상학적인" 용어들은 기원과 관계가 있는 수많은 수수께끼들이다—그러나 "놀람"과 "수수께끼"가 거론하는 기원은 어떤 기원인가? 토대를 제공하면서도 낯설음을 유발하는 기원이라니, 그것은 어떤 기원인가? "예술은 이 기이한 순간들을 포착하는 숙명적 그물"이고, 그런 순간들은 꿈이 아니라고 데 키리코는 말한다.[20] 그렇다면 그 기이한 순간들은 대체 무엇이란 말인가?

데 키리코는 초창기의 글들에서 한 기억을 곱씹는다. 초창기 회화 가운데서도 특히 「어느 가을날 오후의 수수께끼Enigma of an Autumn Afternoon」(1910)와 「어느 날의 수수께끼The Enigma of a Day」(1914)에서 공들여 마무리된 기억인데, 둘 중 1910년의 작품은 이 기억과 직접 관계가 있다.[21] 하지만 어떤 의미에서 그 기억은 데 키리코가 모든 작업에서 세세히 파고드는 것이기도 하다. 이 기억에 대한 첫 번째 이야기는 그가 1912년에 쓴 「어느 화가의 명상Meditations of a Painter」에 나온다.

어느 맑은 가을날 아침, 나는 피렌체의 산타 크로체 광장 한가운데 벤치에 앉아 있었다. 그 광장을 본 것은 물론 처음이 아니었다. 장염을 오래 심하게 앓다가 막 나은 참이라, 내 감수성은 거의 병적인 상태였다. 내게는 온 세상이, 건물과 분수의 대리석마저도 회복기의 환자처럼 보였다. 광장 한가운데는 책을 손에 들고 긴 망토를 떨쳐입은 단테 조각상이 서 있다……. 그때 이상한 생각이 들었다. 이 모든 것을 난생처음 바라보고 있는 것 같은 기분이 든 것이다. 그러자 그림의 구성이 마음의 눈 속에 떠올랐다. 지금도 이 그림을 볼 때면 매번 나는 그 순간을 다시 보게 된다. 그런데도 그 순간은 나에게 수수께끼다. 설명이 불가능하기 때문이다. 그래서 나는 그 수수께끼 같은 순간으로부터 생겨난 이 작품 역시 수수께끼라고 부르고 싶다.[22]

수수께끼 같다고 해도 이 장면은 나름의 의미를 가지고 있다. 광장 공간은 그 안에 공존하는 두 가지 시간성에 의해 변형된다. "처음이 아닌" 사건이 "처음" 같은 기억을 떠올리게 하는 구조인데, 이는 근원적 환상에서 나타나는 지연된 작용의 특징이다. 그래서 또 이 장면은 앞서 말한 의미에서 외상적이다. 즉, 데 키리코에게 이 수수께끼는 내부와 외부 양쪽에서, 장염이라는 증상으로 또 단테 상의 모습으로 다가오는 것이다. 장염만으로는 그 장면을 기원의 "계시"로 만들기가 역부족이다. 장염이 이런 효과를 내는 것은 그 병이 억눌린 회고적 연상—어쩌면 **아픈** 것이 **성적인** 것을, **장**이 **성기**를 떠오르게 하는—을 통해 근원적 환상을 상기시키기 때문이다. 따라서 이 장면은 환상적인 유혹이 전치된 장면으로 읽힌다. 조각상을 아버지로 파악하는 가설인데, 이 가설에서 아버지는 주체를 섹슈얼리티에 눈뜨게 하는 타자다(이 글의 다른 절 제목이 "조각상의 욕망"이다).[23] 그렇다면 여기서 데 키리코는 섹슈얼리티에 눈뜨게 되는 외상적 순간을 미술의

조르조 데 키리코, 「어느 가을날 오후의 수수께끼」, 1910

기원 신화로 개작하는 것이다.

그런데 데 키리코가 기억하는 이 장면이 부분적으로는 유혹적인 것인 이유, 최소한 완전히 외상적인 것은 아닌 이유는 무엇인가? 이 장면과 가장 관련이 많은 두 회화에서 이 장면이 다루어지는 방식을 살펴보자. 1910년 작 「수수께끼」는 "분위기"가 "따뜻하고,"[24] 그림 속 공간은 미술가와 관람자를 환영한다. 하지만 몇 개의 애매한 기호가 이 비교적 평온한 상태를 깨뜨린다. 어두운 입구 두 개, 머리는 없고 거의 남녀양성처럼 보이는 조각상, 고대 의상을 걸치고서 낙원추방 시의 아담과 이브 같은 자세를 취하고 있는 두 작은 인물이 그런 기호다. 여기서 발생하는 긴장이 이 그림의 "수수께끼," 본성상 성적인 이 수수께끼를 어쩌면 조숙한 성경

험 탓이리라고 짐작하게 한다. 프로이트는 레오나르도 다 빈치도 이 비슷한 유혹을 경험했고, 그것이 레오나르도의 형성에 중요한 작용을 했다고 본다. 어머니에 의해 성에 눈뜬 결과 성적으로 양가성을 지니게 되었으며, 이 양가성은 결코 공개적으로는 드러난 적이 없지만 모나리자의 수수께끼 같은 미소와 다른 인물들의 남녀양성 같은 특징으로 나타났다는 것이다. 데 키리코에게도 비슷한 외상이 스며들어 있는 것 같다. 그러나 데 키리코의 경우에는 환상 속의 유혹자가 아버지로 등장하며, 그래서 이 유혹이 낳는 것은 유난히 양가적인 오이디푸스적 주체다. 첫 번째 「수수께끼」에서는 이 양가성이 "긍정적positive"이기보다 "부정적negative"인 측면에서, 다시 말해 아버지를 질투하기보다 사랑하는 주체에 의해 다루어지는 것 같다.[25]

하지만 1914년 작 「수수께끼」에서는 이 양가성이 극적으로 다르게 취급된다. 그림 속 공간은 이제 극단적인 원근법을 취해 미술가와 관람자를 위협하며, 불가사의한 입구들 대신 가파른 아케이드가 있는데, 이는 "불굴의 의지를 나타내는 상징"[26]이다. 아케이드 때문에 우리의 시선은 그림의 장면을 지배하는 가부장적 조각상에 못 박힌다. 한편 아담과 이브의 형상은 이 현대적인 신에 의해 추방된 거나 진배없는 모습이다. 그렇다면, 이두 「수수께끼」에 등장하는 근원적 환상, 즉 유혹 환상은 처음에는 유혹(부정적인 오이디푸스)의 측면에서, 두 번째는 외상(긍정적인 오이디푸스)의 형태로 재생되는 것이다.

1913년의 글 「신비와 창조Mystery and Creation」에서 데 키리코는 유혹 환상을 불안의 측면에서 다시 거론하는데, 이는 두 번째 「수수께끼」 이후 그의 회화에서 표준이 된다.

베르사유에 갔던 어느 청명한 겨울날 기억이 난다……. 모든 것이 신비에

조르조 데 키리코, 「어느 날의 수수께끼」, 1914

찬 탐색하는 눈으로 나를 응시했다. 그때 나는 그 장소의 구석구석이, 모든 기둥과 모든 창문이 어떤 영혼을, 그러나 꿰뚫어볼 수는 없는 어떤 정신을 지니고 있음을 깨달았다. 나는 사방의 대리석 영웅상들을 바라보았다. 석상들은 맑은 대기 속에서, 가차 **없이** 내리쬐는 겨울 태양의 얼어붙은 햇살 아래 미동도 없이 서 있었다……. 그 순간 나는 인간에게 어떤 형태를 창조하도록 부추기는 신비를 알게 되었다. 그러자 창조물이 창조자보다 더 뛰어나 보였다…….

선사시대의 인간이 우리에게 물려준 감각 가운데 가장 놀랄 만한 것은 어쩌면 예감일지도 모른다. 예감은 언제나 지속될 것이다. 예감이란 우주의 비합리성을 보여주는 영원한 증거라고 보아도 무방할 것 같다. 태초의 인간은 언캐니한 기호로 가득한 세상을 떠돌아다녔을 것이 틀림없다. 발자국을 뗄 때마다 그는 벌벌 떨었을 것이다.[27]

이 이야기에서도 나중의 장면이 앞선 사건의 기억을 떠오르게 하는 요소로 등장한다. 그런데 여기서 앞의 사건은 유혹의 수수께끼라기보다 외상의 위협으로 복귀한다. 억압되거나 승화되거나 했어도, 이런 도발의 행위자는 여전히 아버지다. 이 지점에서 이 가설은 정말 터무니없어 보일 수도 있다. 대체 이 환상에서 아버지가 어디에 있단 말인가? 첫 번째 이야기에서는 아버지가 대리인(조각상)의 모습으로 등장하는데, 여기서도 마찬가지다. 이 장면에서는 데 키리코의 시선이 ("대리석 영웅상"들의 모습을 취해) 그를 다시 바라보는 응시로 복귀하며, 바로 이 응시, 거세를 함축하는 응시가 아버지의 대역일 수 있는 것이다. 응시를 할 수 있는 탓에, 대상이 데 키리코보다 더 살아 있는 것 같고, 그래서 데 키리코의 결여를 캐고 든다. 대상을 바라보는 데 키리코의 능동적인 행위가 대상에게 바라보임을

당하는 수동적인 입장으로 역전되었던 것이다.[28]

데 키리코는 응시를 위협으로 보는 이런 형식으로 그의 수수께끼를 물고 늘어지는데, 유령 같은 대상들을 그린 정물화와 편집증적 원근법으로 그린 도시 풍경화가 특히 그런 경우다. 이런 그림들에서는 원근법이 그림에 묘사된 인물의 토대로 작용하기보다 그림을 보게 될 관람자에게 불안감을 조성하는 작용을 한다. 앞쪽으로 심하게 기울어진 원근법을 써서 그림 속 사물들이 마치 우리를 처다보는 듯할 때가 많은 것이다. 따라서 데 키리코는 원근법을 부분적으로 되살려내지만, 그 방식을 보면 원근법을 내부로부터 뒤흔들고 있다.[29] 시선의 두 응집점, 즉 시점과 소실점이 모두 탈중심화되니, 때로는 "보는 사람"이 그림의 장면 **안에서** 시력도 없고 젠더도 없는 마네킹, "눈은 있지만 보지 못하는 메두사"로 등장하기까지 하는 지경이다.[30] 합리적인 원근법이 흐트러지자, 시각적 배열 자체도 언캐니해진다. 섹슈얼리티, 정체성, 차이를 가리키는 도상학적 상징의 숲이 아니라 수수께끼 같은 기표들의 숲인 것이다. 두 번째 이야기에서도 첫 번째 이야기에서와 마찬가지로 데 키리코는 유혹 환상의 의미를 거의 간파한다. 데 키리코는 다시 한 번 기원이 문제임을 감지하지만, 이번에도 또다시 기원을 전치—여기서는 자신의 미술이 아니라 창조 그 자체로—시킨다. 프로이트식의 근원적 환상에서처럼, 데 키리코는 "선사시대의 진리로 개인적인 진리의 빈틈을 메우는 것이다."[31] 다시 말해, 그는 자신의 환상을, 즉 주체를 정립할 뿐만 아니라 주체를 전복하기도 하는 기원에 대한 자신의 혼란을 "선사시대의 인간"에게로 돌린다. 마치 자신의 근원적 환상과 그 환상의 언캐니한 기호들이 언제나 이미 거기서 유혹과 위협을 가하기라도 하는 것처럼.

그러나 이 수수께끼를 왜 근원적 환상으로 보는가? 게다가 더 대담하

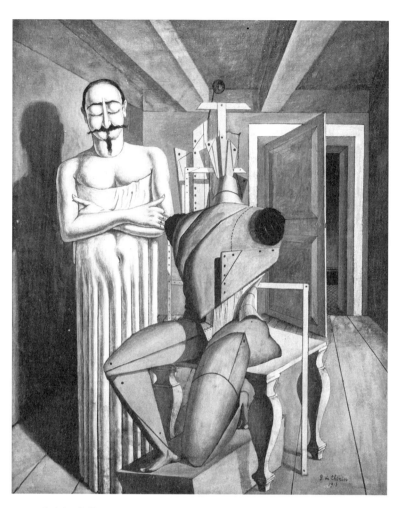

조르조 데 키리코, 「귀환」, 1918

게 유혹 환상이라고까지 주장하는 이유는 무엇인가? 특히나, 데 키리코의 글들이 기원과 관련이 있는 건 분명해도 성적인 경우는 드문데 말이다. 혹자는 억압이나 승화를 들추어낼 수도 있을 것이다. 그러나 이 시기의 데 키리코는 최소한 두 가지 방식으로 유혹을 분명히 나타냈다. 환영받는 유혹이라는 주제 영역과 외상적 유혹이라는 수수께끼 영역이 그 둘인데, 주제 영역에서는 아버지에 해당하는 인물들이 등장하고, 수수께끼 영역에서는 외상적 유혹이 굴절된 기호가 도처에―대상의 응시로, 공간의 부패로, 상징과 형태의 언캐니한 반복으로―산재한다. 첫 번째 영역은 데 키리코가 여러 방식으로 반복하는 주제, 즉 돌아온 탕자에서 가장 뚜렷하게 드러난다. 이 주제에서 환상적인 유혹은 완벽하게 위장된다. 이 전통적인 주제에서 아버지는 완전히 애매한 존재로, 즉 욕망의 대상이자 박해자로 재현될 수 있는 것이다. 예를 들어, 1917년의 한 드로잉에서는 콧수염을 단 인물이 돌처럼 딱딱하게 굳은 여성의 옷을 반쯤 벗은 모습이고, 1917년의 또 한 드로잉에서는 아버지가 조각상인데 대좌에서 내려와 있다. 두 이미지에서 모두 아들은 눈도 없고 팔도 없는 마네킹이지만, 첫 번째 드로잉에서는 순종적이고, 두 번째 드로잉에서는 반항적이다. 이런 정체성들은 여러 다른 모습들로 등장하는 조각상과 마네킹에도 해당되며, 아버지와 아들의 만남은 데 키리코의 작업에서 시종일관 되풀이된다.

수수께끼 영역의 유혹은 주제 영역보다 더 중요하지만 짚어내기는 더 어렵다. 브르통은 언젠가 "우리의 본능적인 삶"을 드러내는 데 키리코식 "계시"가 시공간의 수정을 통해 효과를 발휘한다고 말한 적이 있다.[32] 바로 여기가 그에게서 유혹 환상이 미술로 접어드는 듯한 지점이다. 데 키리코식으로 말하면, 그의 형이상학적 회화의 배열을 "증상"처럼 뒤흔드는 "내 안의 심연,"[33] 또는 우리 식으로 말하면, 데 키리코의 회화 공간을 더

럽히는 심리적 시간(즉, 근원적 환상의 지연된 작용)이 그런 지점이다. 데 키리코는 상징의 견지에서, 심지어는 도상학의 견지에서 시공간을 수정하는 이 기이한 작업을 생각하는 경향이 있다. 데 키리코는 오스트리아인 오토 바이닝거Otto Weininger(1880-1903)가 쓴『성과 성격Geschlecht und Charakter』(1903)에서 영향을 받았는데, 이 책은 기하학적인 형태가 심리에 미치는 영향을 건드린 악명 높은 글이다. 이에 따라 그는 "새로운 형이상학적 사물 심리학," 즉 "선과 각도가 불러일으키는 공포…… 지붕 달린 현관 안에, 거리 구석이나 심지어 방구석 안에, 탁자의 표면 위에, 상자 곽의 면과 면 사이에 숨어 있는…… 기쁨과 슬픔"[34]을 포착해낼 수 있다는 심리학을 옹호한다. 그런데 이 심리학은 외상적인 환영, 즉 양가적인 언캐니한 기호들에 대한 환영을 일으키는 것 같다. 게다가 이런 기호들은 데 키리코의 엔지니어 아버지와 항상 결부되어 등장하고, 아버지의 흔적(도구, 이젤, 드로잉)은 작품 도처에 퍼져 있다.

주체는 기이한 형상의 분신을 갖게 되고, 언캐니한 대상들에게 조사당하고, 불안한 원근법에 위협을 받고, 폐쇄공포를 일으키는 실내로 인해 탈중심화된다. 이 수수께끼 같은 기표들은 성적인 외상, 즉 유혹 환상을 가리킨다. 이런 독법을 지지하는 것은 데 키리코의 작품세계를 지배하는 좀더 명시적인 콤플렉스들, 즉 편집증과 우울증이다. 편집증은 초현실주의자들이 데 키리코와 결부했고, 우울증은 데 키리코 자신이 다양한 제목을 통해 환기했다.[35] 두 콤플렉스가 모두 강조하는 것은 데 키리코의 미술이 바탕을 둔 환상적인 차원이다.

유혹 환상은 주체가 방어 태세를 취하며 피하려 하는 섹슈얼리티를 자극한다. 프로이트에 의하면, 편집증도 섹슈얼리티—동성애homosexuality—를 피하려는 방어일 수 있는데, 편집증에서 주체는 자신이 사랑하는 동성

부모를 박해자로 변형시킨다.[36] 이런 투사가 최소한 부분적으로나마 설명해줄 수도 있는 것이 초현실주의의 애매한 아버지와 양가적인 아들이다. 초현실주의 아버지는 나쁜 대상과 좋은 대상, 무자비한 거세자와 자애로운 보호자로 분열되어 있고, 초현실주의 아들은 아버지를 경멸하면서도 아버지에게 사로잡혀 있다(다른 이들도 몇 사람 꼽자면 에른스트, 달리, 벨머 역시 모두 이런 아들이었다). 편집증이라는 초현실주의의 중심 주제는 다른 작가들에게서 더 명확하게 드러나지만, 시초는 데 키리코이고, 편집증을 그려내는 기본적인 회화 공식을 발전시킨 이도 데 키리코다.[37] 이렇게 보면, 마네킹, 인형, 인체 모형은 위장된 자화상이라고 짐작하게 되는데, 그 편집증적 의미가 암시되어 있는 글이 「언캐니」다. 프로이트는 「언캐니」에서 E. T. A. 호프만Hoffmann(1776-1822)의 이야기 「모래 인간」을 거론한다. 이 이야기에서 아버지는 아들 나타니엘의 오이디푸스적 양가성에 의해 분열되기라도 한 것처럼, 두 종류의 인물상으로 나타난다. 친절한 보호자 아버지와 실명失明을 다짐하는 거세자 아버지 ─ 거세와 실명을 연결하는 것은 흔한 일이지만, 초현실주의에서는 이 연상이 중심을 차지한다 ─ 가 그 둘이다. 그런데 여기서 중요한 것은 좋은 아버지를 바라는 아들의 욕망, 즉 인형 올림피아가 보여주는 "여성스러운 태도"다. "올림피아는 말하자면 나타니엘의 콤플렉스가 분리되어 그의 눈앞에 사람처럼 나타난 것이고, 나타니엘이 이 콤플렉스에 예속되어 있음은 올림피아에 대한 그의 무분별하고 집착에 불타는 사랑으로 표시된다."[38] 이런 것이 아마 초현실주의식 자아 재현에 담긴 심리적 함의일 것이다. 데 키리코의 작품에서 성적으로 애매한 이 인물은 아버지에게 박해 당한다는 환상이 실은 아버지에게 유혹 당하고 싶다는 욕망의 전도된 형태일지 모른다는 점을 내비친다. 또 데 키리코에게서는 박해와 유혹이 실제로 뒤섞이는데, 이는 에른스

트(이 지점에서 데 키리코를 무척 추종한다)도 마찬가지다. 편집증 쪽이 두드러지는 작품들(가령, 데 키리코의 「거리의 신비와 우울」[1914], 에른스트의 「나이팅게일에게 위협받는 두 아이」[1921]가 가장 유명하다)이 있는가 하면, 유혹 쪽이 두드러지는 작품들(가령, 데 키리코의 「어린아이의 두뇌The Child's Brain」[1914], 에른스트의 「피에타, 혹은 밤이 일으킨 혁명Pietà, or the Revolution by Night」[1923])이 있다.**39** 박해와 유혹은 아버지를 상반되게 재현하지만, 둘 다 아마 아버지를 향한 사랑이 교묘하게 위장된 모습일 것이다.

이런 독법을 지지하는 세 번째 심리적 비유는 데 키리코의 작품세계를 지배하는 우울증이다. 죽은 아버지를 끌어들이는 이 우울증은 어떤 점에서 다른 두 시나리오, 즉 환영받는 유혹과 편집증적 투사의 코드를 과장하는 면이 확실히 있다. 데 키리코는 "놀람"과 "수수께끼"로부터 "향수"와 "우울증"으로, 즉 유혹과 박해의 시나리오로부터 죽은 유혹자에게 바치는 경의의 강박적인 반복으로 옮겨간다. 아버지 에바리스테 데 키리코는 아들 조르조가 열일곱 살이던 1905년에 사망했다. 아버지를 열렬히 사랑한 아들이었지만, 데 키리코는 그의 작품세계에 담긴 우울증을 결코 아버지의 상실 탓으로 돌리지 않는다. 그가 배정하는 우울증의 연원은 다른 것들(비평 문헌들은 주로 이 대목을 복창한다)로, 이탈리아, 신고전주의 양식, 옛 거장의 기법 등에 대한 향수다. 이 같은 잃어버린 대상들은 잔해의 지시와 실패한 복원의 형태로 데 키리코의 작업에 스며들어 있다. 하지만 심리적으로 보면, 이런 대상들도 아마 죽은 아버지를 대변하는 함의로 가득 차 있을 것이다.**40**

우울증 환자에게는 잃어버린 사랑의 대상이 부분적으로 무의식적이다. 그는 잃어버린 사랑의 대상을 포기할 수 없기 때문에, "환각 속에 소망을 간직하는 정신이상을 매개로 해서" 그 대상에 계속 매달리고, 그런 정

신 상태에서는 리비도 집중이 심했던 기억이 집요하게 반복된다.[41] 이런 우울증의 과정은 유혹을 승화시키는 과정과 함께, 데 키리코가 그린 장면에 언캐니한 성격을 유발한다. 장면 자체로 환각과 되풀이를 보여주는 것이다. 우울증의 과정은 또한 데 키리코의 장면들이 담고 있는 양가성을 뒤섞기도 한다. 왜냐하면 유혹 환상에 빠진 주체가 유혹자에 대해 양가적인 것처럼, 우울증 환자도 잃어버린 대상에 대해 양가적이기 때문이다. 우울증 환자처럼 데 키리코는 그가 잃어버린 대상을 내면화하면서 그 대상에 대한 양가성도 내면화하는데, 그러고 나면 잃어버린 대상에 대한 양가성이 주체로 전향된다.[42] 주체와 대상 둘 다에 대한 이런 양가성은 데 키리코에게서 가장 분명하게 나타나며, 그는 한동안 이 두 양가성을 모두 유지했다. 하지만 이런 양가성의 파괴적인 면은 곧 두드러지게 된다. 그가 죽은 것들의 이미지(죽은 아버지, 전통적 모티프, 옛 거장의 기법)와 동일시를 하게 되면서인데, 이는 자신을 물화한 「자화상」(1922)에서 명백하게 보인다. 이 작품에서는 우울증이 마조히즘으로 넘어가는 것 같다.

유혹을 되풀이하는 작업, 박해를 투사하는 편집증, 상실을 반복하는 우울증. 데 키리코가 보여주는 이 모든 과정들은 매혹적이다. 그리고 이 과정들이 초현실주의자들을 매혹했음은 확실하다―그러니까 초현실주의자들이 데 키리코가 시체애호증으로 돌아섰음을 더 이상은 무시할 수 없을 때까지는 그랬다. 1926년에 브르통은 이렇게 썼다. "내가, 우리 모두가 데 키리코에게 절망하는 데 5년이 걸렸다. 5년 만에 우리는 데 키리코가 자신이 무슨 일을 하고 있는지에 대해 완전히 감을 잃어버렸다는 사실을 인정했다."[43] 그런데 데 키리코는 정말 감을 잃어버린 것일까? 아니면 그가 자신이 하고 있던 일에 결국 압도당하고 만 것일까? 다시 말해, 그의 치명적인 반복(처음에는 역사적인 모티프를, 다음에는 자신의 이미지를)은

조르조 데 키리코, 「불안을 부르는 뮤즈들」의 아홉 가지 버전

불성실의 고의에 찬 단절이었는가? 아니면 언캐니한 심리가 그의 의지와 상관없이 전개된 것인가? 브르통이 나자를 만나며 깨달았듯이, 분열된 주체는 흥미로울지 몰라도, 진짜 탈융합된 주체는 혐오감을 준다. 그런데 데 키리코와 초현실주의자들이 결국 그리 되었다. 강박적 반복은 강박관념에 사로잡힌 데 키리코의 작업에 언제나 원동력이었다. 한동안은 그가 강박적 반복을 미술의 한 모드로 회복할 수 있었다. 언캐니한 반복들에서 뮤즈를 만들어낸 것인데, 「불안을 부르는 뮤즈들The Disquieting Muses」(1917) 같은 작품이 예다. 그러나 결국 그는 강박적인 반복을 더 이상 활용할 수 없게 되었고, 그의 작업은 결국 우울증적 반복으로 굳어져버렸다. 「불안을 부르는 뮤즈들」의 수많은 판본이 증거다.[44] 그러나 굳어버린 것은 데 키리코 미술의 주제라기보다 그 미술의 상태였으니, 그의 미술은 프로이트가 우울증에 대해 한 말대로, "순전히 죽음 본능만으로 이루어진 문화"를 암시하기에 이르렀다.[45]

1924년 『초현실주의 혁명』 제1호에서 데 키리코는 가장 인상 깊었던 꿈에 관해 말해달라는 요청을 받았다.

> 나는 한 남자와 승산 없는 싸움을 벌이고 있다. 그 남자의 눈빛은 수상쩍으면서도 매우 부드럽다. 매번 내가 붙잡을 때마다 그는 조용히 팔을 벌려 빠져나간다. 믿을 수 없을 만큼 힘이 센 팔, 그 힘을 가늠할 수 없을 만큼 강한 팔이다……. 그 남자는 나의 아버지인데, 이런 모습으로 꿈에서 나에게 나타난다…….

싸움은 나의 **투항**으로 끝난다. **나는 포기한다.** 그러고 나면 이미지가 뒤죽박죽이 된다…….[46]

이 꿈이 실제로 합성하는 것은 유혹 환상의 측면들과 원초적 장면이다. 이 장면에서는 더 이상 박해자의 응시가 복귀하지 않고, 시선은 장면 안에서 구현된다. 주체가 아버지를 "여성적인 태도"로 대하기 때문이다. 그러나 주체와 아버지의 관계는 유혹의 외상적인 도식이 코드를 과부하하고, 그래서 아버지는 여전히 위협적인 존재로 남기도 한다. 이렇게 해서, 유혹과 투쟁, 욕망과 고통의 이미지는 정녕 "뒤죽박죽"이 된다. 그러나 에른스트에게서는 섹슈얼리티, 정체성, 차이에 관한 혼란이 계획적이다. 에른스트는 원초적 장면(아버지와의 관계가 유사한 환상 속에서 펼쳐지는 장면)의 외상을 의식적으로 끌어들이는데, 이는 "우리 시대에 마땅한, 의식의 전반적인 위기를 재촉하기 위해서"(BP 25)다.

1927년 『초현실주의 혁명』 제9-10호에 에른스트는 「반수면 상태에서 본 환영 Visions de demi-sommeil」을 실었다. 에른스트가 1948년에 낸 책 『회화 너머』의 기원이 된 짧은 글이다. 이 책에서 에른스트는 유아기의 시나리오, 가족 로맨스, 은폐 기억을 (레오나르도, 늑대 인간, 슈레버 판사에 대한 프로이트의 연구를 연상시키면서) 활용하고, 이 가운데 많은 것이 그의 미술에서도 환기된다.[47] 『회화 너머』의 표제 글인 「회화 너머」(1936)는 3부 구성이다. 1부는 "자연사의 역사 History of a Natural History"라는 제목으로 "다섯 살에서 일곱 살" 무렵에 본 "반수면 상태의 환영"으로 시작된다.

내 앞에 패널이 하나 있다. 붉은 바탕에 굵고 검은 선들이 매우 거칠게 칠해져 있다. 가짜 마호가니를 그린 것 같고 생물의 형태(굵고 검은 털로 뒤덮

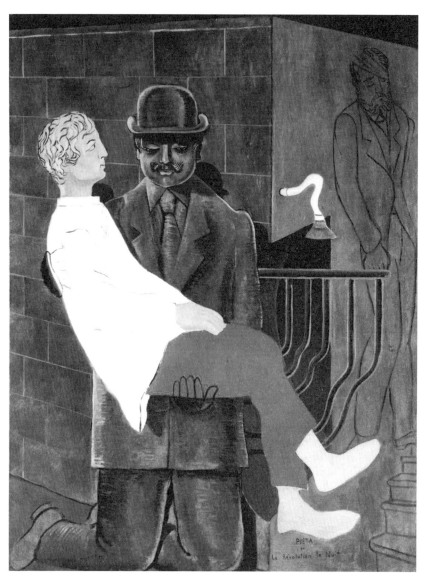

막스 에른스트, 「피에타, 혹은 밤이 일으킨 혁명」, 1923

인 새의 위협적인 눈, 기다란 부리, 커다란 머리 등)를 연상시킨다.

패널 앞에서 피부가 번들번들한 흑인이 몸짓을 하고 있다. 느릿느릿하고, 익살스러우며, 또 어느 시절인지는 매우 불분명하나 그 시절에 대한 내 기억에 따르면, 유쾌하게 외설적인 몸짓이다. 그런데 이 양아치가 우리 아버지처럼 끝을 위로 말아 올린 콧수염을 하고 있다. (BP 3)

새의 위협적인 눈, 기다란 부리, 커다란 머리, 외설적인 몸짓, 양아치 아버지, 이것은 분명 꼬리를 물고 이어지는 기표들의 연쇄다―회화와의 첫 번째 만남이 원초적 장면의 견지에서 주조된 것이다. 지연된 작용을 패러디하는 듯한 이 은폐 기억은 세 순간의 층위로 이루어져 있다. (1) "내가 수태된 순간"(BP 4). 이는 원초적 장면 환상으로, 에른스트가 반수면 상태의 환영에서 회고한 기원이다. (2) 아버지-화가와의 만남이 묘사되는 순간(잠복기). 이는 원초적 장면을 성적인 것으로 떠올리는 동시에 그런 원초적 장면 자체를 억압하는 순간이다. (3) 기억을 해내는 순간("사춘기"[BP 4]). 이 순간에서는 앞의 두 장면이 예술적 시초라는 코드로 재구성된다. 그런데 이런 예술적 기원 또는 정체성은 거부된다. 아버지가 우스꽝스럽고 또 압제적인 모습으로 나타나기 때문이다(에른스트의 아버지는 아카데미풍 그림을 그리는 아마추어 화가였다). 하지만 아버지는 오직 그 자체로만 거부될 뿐이다. 에른스트의 편집증적 몰두가 알려주듯이, 그는 부성에 대해 양가적이다.

이 원초적 장면은 지어낸 것이지만, 그래도 에른스트에게는 여전히 외상이다. 에른스트가 원초적 장면을 여러 번 글에서 파고들기 때문인데―이는 그 장면이 떠안긴 부담을 극복하기 위해서, 그 장면이 일으킨 정동을 변형시키기 위해서, 그 장면의 의미를 재처리하기 위해서다.[48] "자연사의

역사"에서 원초적 장면은 레오나르도에 대한 언급으로 이어진다. 그 역시 외상적 환상을 되풀이해서 다룬다고 하는 예술가다. 특히 에른스트는 레오나르도가 남긴 교훈(초현실주의자들이 애지중지했던 교훈)을 언급한다. 벽 위에 있는 얼룩 하나라도 그림 창작에 영감을 줄 수 있다는 교훈이다. 에른스트는 아버지가 예술의 기원이 아니라고 거부했지만, 자신이 직접 만들어낸 이 기원, 즉 레오나르도의 교훈은 끌어안는다.

> 1925년 8월 10일, 견딜 수 없는 시각적 강박이 일어났는데, 그 결과 발견한 기법적 수단이 레오나르도의 교훈을 확실히 실현하게 해주었다. 어린 시절의 기억(위와 연관된)을 떠올리다가, 내 침대 앞에 놓여 있던 가짜 마호가니 패널이 반수면 상태의 환영을 불러일으키는 시각적 자극의 역할을 했다는 것을 알았다. 그러자 나는 강박에 사로잡혔는데, 수없이 문질러 홈이 깊게 팬 마룻바닥이 나의 들뜬 눈에 자꾸만 보였던 것이다. 그래서 나는 이 강박의 상징성을 조사해보기로 결심했다. (BP 7)

조사는 에른스트의 첫 번째 프로타주, 즉 문지르기 형식(1926년 작품집 『자연사Natural History』로 출판)으로 진행되는데, 이에 대한 에른스트의 반응은 다음과 같다. "나는 환영을 보는 능력이 갑자기 강해진 것에 놀랐고, 모순된 이미지들이 차곡차곡 집요하고도 빠르게 겹쳐지면서 이어지는 환각 때문에도 놀랐다. 그런 집요함과 빠름은 애정 어린 기억의 특성이다"(BP 7). 이 이야기에서도 환영은 관음증에서 생겨난다. 예술의 정체성이 다시 한 번 원초적 장면(환각적인, 모순적인, 애정 어린)의 틀로 제시되는 것이다. 하지만 이 경우에는 원초적 장면이 미학적 발명으로 각색되고 있다. 원래의 사건에 뿌리를 두면서도, 도시증적scopophilic 시선으로, 자기성애

적 문지르기로 그 사건을 만회하는 미학적 발명이다.[49] 프로이트에 따르면, 원초적 장면에 나오는 의미심장한 "문지르기"는 부모의 행위가 아니라 아이의 행위다. 아이가 자기성애 행위를 "숨기려고," 실은 "고상하게 끌어올리려고" 지어낸 환상이라는 것이다. 프로타주 기법은 이 가설적 순간을 되풀이한다. 프로타주는 환상, 섹슈얼리티, 재현을 모두 결합한 예술적 기원으로, 여기서는 은폐와 승격이 동시에 일어난다.

그러나 은폐와 승격, 다시 말해 승화는 어떻게 일어나는가? 여기서 에른스트는 레오나르도에 대한 프로이트의 설명, 즉 다른 경우에는 그가 부응하기도 하고 어쩌면 추종하기도 하는 설명과 갈라선다. 프로이트의 주장은 레오나르도의 탐구 능력이 성적인 호기심, 그런데 아버지가 없었기 때문에 전혀 견제를 받지 않은 성적인 호기심에서 파생되었다는 것이다. 에른스트도 이런 호기심, 즉 최종적으로 기원에 관한 호기심을 가지고 있는지라 「M. E.의 청년기에 관한 몇 가지 자료Some Data on the Youth of M. E.」라는 글에서 그는 이런 초상을 가지고 논다(레오나르도에 대한 프로이트의 설명에서처럼, 에른스트는 동생이 경쟁자로 태어났을 때 마침 자신의 성적 호기심이 시작되었다고 한다). 하지만, 레오나르도에 대한 분석의 핵심은 레오나르도의 조숙한 성경험, 즉 레오나르도의 미술에서 성적인 애매함으로 출현한 외상과 관계가 있다. 에른스트가 재생산하려는 것도 바로 이런 외상이지만—차이가 하나 있다. 에른스트는 외상을 승화시키지 않는다. 오히려 콜라주, 문지르기, 긁기 같은 기법을 써서 에른스트는 그것을 **다시 성적으로 만든다**—부분적으로 이는 자신의 아버지(전혀 부재하지 않았다)를 깔아뭉개기 위해서, 자신이 속한 프티 부르주아 사회에 충격을 주기 위해서다.

프로이트는 이런 성적인 애매함을 레오나르도의 유명한 환상—레오나르도가 아기였을 때 독수리 꼬리가 그의 입술을 스치고 지나갔다는 환상—을

막스 에른스트, 「머리가 100개인 / 0개인 여자」(1929)
"무염수태였을지도 몰라."

통해 분석한다. 프로이트에 따르면, 이 이야기로 레오나르도가 "기억하는"
것은 홀어머니의 보살핌이다—사랑의 기억인데, 이 사랑을 레오나르도는
후일 성모자라는 주제에 몰두하는 것으로 보답한다.[50] 하지만 프로이트는
어머니의 유두에 대한 이 기억이 또한 어머니의 페니스라는 환상을 은폐
하기도 하며, 그래서 레오나르도가 수수께끼 같은 인물들 속에서 되풀이
하는 것은 결국 이런 역설—상냥하면서도 공격적인 유혹, 다정하면서도 두려
운 부모 같은 역설—이라고 주장한다. 앞서 말한 대로, 데 키리코도 방식은
다르지만 이 비슷한 수수께끼를 다룬다. 에른스트도 그런데, 가장 의식적
인 경우가 그의 애매한 페르소나인 로플롭, 즉 새 그리고/또는 인간, 남성
그리고/또는 여성인 로플롭을 통해서다.[51] 그러나 에른스트는 또한 이 성

적인 애매함을 형식 또는 제작방식의 측면에서 되풀이하기도 한다(데 키리코와 마찬가지로, 이는 단순히 도상학적 연결 관계를 만드는 것이 전혀 아니다). 실로, 에른스트의 미학은 레오나르도가 환상 속에서 취하는 "수동적인" (동성애적) 위치에 특권을 준다. 좀 더 일반적으로는 "외상적 섹슈얼리티에서 계속 변화하는 위치들"을 중요시하는 것이 에른스트의 미학이다.[52] 바로 이런 감각적, 성적 이동성이 에른스트가 미술에서 추구하는 것이다.

이런 식으로 에른스트는 외상적 섹슈얼리티를 활용할 뿐만 아니라, 그것을 미학적 실천의 일반론으로 복원하기까지 한다. "작품이 탄생할 때…… 작가는 바로 관람자의 위치에서 조력한다. 화가의 역할은…… **자기 안의 무엇, 즉 자기 안에서 스스로 보는 무언가를 투사하는 것이다**" (BP 9). 이 공식은 복잡하지만, 원초적 장면이 왜 에른스트에게 그토록 중요한지를 내비친다. 왜냐하면 원초적 장면 덕분에 에른스트는 예술가를 능동적인 창조자(미학적 정체성을 만들어내는)이자 수동적인 수용자(오토마티즘 작업을 하는)로, 즉 자신이 그린 장면의 내부에 있는 참여자이자 외부에 있는 관음자로 생각할 수 있기 때문이다. 「매 맞는 아이」의 환상 속 주체처럼, 예술가는 어느 한 위치에 고정되지 않는다. 최소한 가설적으로는, 주체와 대상, 능동과 수동, 남성과 여성, 이성애와 동성애를 대립시키는 통상의 사고가 중지된다. 그러나 정확히 어떤 과정을 통해서 이렇게 되는가? 대체 어떤 심리적 메커니즘이 작용하는 것인가?

에른스트는 원초적 장면에 대한 첫 번째 기억을 능동적이고 심지어는 사디즘적이기까지 한 대상, 즉 아버지-화가에 초점을 맞추었다(아이는 부모의 성교를 아버지의 공격으로 해석하는 때가 많다). 하지만 두 번째 장면에서는 대상으로부터 주체로 전향이 일어나고, 능동으로부터 수동으로 반전이 일어난다. 바라보는 능동적인 입장이 거의 바라봄을 당하는 수동적

인 입장으로 바뀌는 움직임이다(데 키리코에게서 일어나는 것과 같다). 프로이트는 섹슈얼리티가 이 자기성애로의 전환에서 맨 처음 출현한다고 본다. 즉, 최초의 섹슈얼리티는 잃어버린 대상을 보는 환상적인 환각으로 전환이 일어날 때 등장한다는 말이다. 에른스트가 자신의 미술에서 그려내고자 하는 것이 바로 이 시원적 전환이다. 이 전환은 회복될 경우 앞서 언급한 대립, 즉 정체성을 속박하는 대립을 중지시키는 계기다. 프로이트는 『본능과 그 변화』(1915)에서 이런 중간 상태를 다음과 같이 정의한다. "능동태가 수동태로 바뀌는 것이 아니라, 재귀적인^{reflexive} 중간태로 바뀌는 것이다."**53** 여기서 중간태는 언어상의 위치로 이해된 것이지만, 중간태는 시각 및 촉각에서도 뚜렷이 나타난다. 바로 이 시각과 촉각의 견지에서, 에른스트는 중간태를 미술의 기초로 삼는다. 즉, 재귀적인 시각과 자기성애적인 촉각에 바탕을 두는 것이다. 데 키리코가 보기와 보임 사이에서 동요한다면, 에른스트는 그 중간 상태―줄줄이 이어지는 환영적인 이미지에 사로잡혀, "내가 **본** 것에 놀라고 마음을 빼앗긴 채 그것과 완전히 일체가 되기를 바라게 되는"(BP 9) 때―를 특권시한다. 에른스트가 보기에 예술의 이상적인 상태는 이렇다―"이런 활동(수동성)에 푹 빠져 있는 것"(BP 8), 정체성을 뒤흔드는 감각 속에서 욕망과 동일시의 축들이 교차하며 정체성이 발작을 일으키는 상태에 머물러 있는 것이다. 이는 초현실주의자들이 그 무엇보다 찬양했던 "히스테리"의 상태다. 초현실주의자들은 평온한 형태의 히스테리 상태를 유유자적이라 했고, 불안한 형태의 히스테리 상태는 "비판적 편집증"(BP 8)이라 했다.

「회화 너머」의 2부에서 에른스트는 이 미술에 관한 글 겸 자신에 대한 분석을 콜라주와 관련시켜 이어간다(2부의 제목은 "위스키-마린 아래 놓기The Placing under Whiskey-Marine"인데, 이는 그가 다다이즘 콜라주를 선보인

1921년의 개인전 제목이었다). "1919년 어느 비오는 날…… 나는 강박에 사로잡혀 있었다. 내 응시 아래…… 사랑의 기억과 반수면 상태에서 보는 환영 특유의…… 모순되는 이미지들의 환영이 줄줄이 이어지는 강박이었다"(BP 14). 강박, 응시, 모순되는 이미지, 반수면 상태의 환영이라니, 에른스트는 다시 한 번 미학적 발견을 유아기의 발견이라는 틀, 즉 원초적 장면에 대한 시각적 매혹과 (전前)성적인 혼란이라는 틀로 제시하는 것이다. 이 두 요소의 결부가 콜라주에 대한 그의 정의를 결정할 뿐만 아니라, 콜라주의 목적에 대한 그의 이해까지 결정한다. 에른스트에 의하면, 콜라주의 정의는 "외관상 화해가 불가능한 두 현실을 그 세계들과 어울리지 않아 보이는 평면 위에서 **짝짓는 것**"(BP 13)이며, 콜라주의 목적은 "정체성의 원칙"을 교란하고, 심지어 "작가" 개념을 "폐기"(BP 20)하기까지 하는 것이다.[54]

이 정의는 로트레아몽Lautréamont(1846-70)을 따라한 또 하나의 복창에 불과한 것이 아니라, 초현실주의의 토대를 이루는 근간이다. 이 정의가 초현실주의 이미지의 특징을 암시하기 때문인데, 이에 따르면 초현실주의 이미지는 다다 콜라주를 재평가한 것이다. 초현실주의에서 콜라주는 다다에서와 같은 위반의 몽타주라기보다 파열의 몽타주다. 즉, 세계 속에서 사회적으로 구성된 재료(즉, 고급미술과 대중문화의 재료)들을 사용한 위반의 몽타주라기보다, 무의식과 관련된 심리를 전달하는 기표(환상적 시나리오와 수수께끼 같은 사건들의 기표)들을 사용한 파열의 몽타주인 것이다. 초현실주의 이미지는 다다 콜라주가 지시하는 사회적인 내용에서 무의식의 차원을 심화한다. 초현실주의 이미지는 심리적 몽타주로 변해서, 시간적인 동시에 공간적이고(이미지의 지연된 작용에서), 외인성인 동시에 내인성이며(이미지의 원천에서), 주관적인 동시에 집단적인(이미지의 의미작용에

서) 몽타주가 된다. 요컨대, 초현실주의 이미지는 증상, 즉 성심리적 외상을 수수께끼처럼 가리키는 기표를 본뜬 이미지다.

그런데 에른스트에게는 최초의 외상이 곧 원초적 장면이다. 해서, 그의 콜라주 미학이 물고 늘어지는 것도 바로 이 최초의 외상과 원초적 장면을 짝짓는 작업이다. 데 키리코와 마찬가지로 에른스트 역시 이런 짝짓기를 주제에서만 되풀이한 것은 아니다. 오직 그 둘을 해체하기 위해서이긴 해도, 짝짓기는 과정과 형식의 차원에서도 일어난다. 초창기의 작업에서 에른스트는 회화를 거부했지만, 이는 단순히 회화가 부성적이고 전통적인 것이기 때문만은 아니었다. 그가 회화를 "넘어서" 콜라주 모드로 나아갔던 것은 콜라주가 정체성 원칙의 변형에 더 효과적인 방법이었기 때문이다. 그런 짝짓기의 초기 사례로는 하나만 살펴보아도 충분할 것이다. 「집주인의 침실The Master's Bedroom」(1920)이다. 이 작품은 주제 면에서 원초적 장면을 암시하지만, 정작 외상이 거론되고, 주체에게 비난이 쏟아지고, 관람자에게 푼크툼이 각인되는 것은 바로 그 장면의 구축 속에서, 즉 모순된 축적, 불안을 일으키는 원근법, 미친 듯한 병치(식탁, 침대, 고래, 양, 곰)에서다. 제작방식과 연관된 이런 요소들이 모여서 데 키리코식으로 되돌아온 응시의 효과를 내는데, 그것은 관람자를 그림의 안과 밖 모두에 있게 하는 효과, 즉 관람자를 (시조가 된 아이처럼) 장면의 지배자이자 희생자로 만드는 효과다.[55]

이 같은 짝짓기는 에른스트의 콜라주, 프로타주, 그라타주, 데칼코마니에서 반복된다. 이 기법들은 모두 외상이 동인이고 구조는 반복인데, 의식적으로든 아니든, 정체성의 원칙을 변형시키겠다고 다짐한다. 「회화 너머」의 마지막 3부 "순간적 정체성Instantaneous Identity"에서 에른스트는 이 주체성을 바로 원초적 장면의 언어로 말한다. "그[인칭에 대한 지시가 분열되는

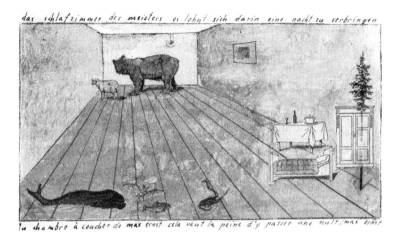

막스 에른스트, 「집주인의 침실」, 1920

특징을 주목할 것]가 보이는 태도는 두 가지(표면상 모순 같지만 실은 그냥 갈등상태에 있는)지만, 그 둘은…… 발작 속에서 하나로 융합된다"(BP 19). 여기서 "히스테리성" 외상이 발작적 정체성으로 만회되고, 이런 만회는 콜라주 이미지가 충격을 줄 때—즉 이미지의 심리적 기표들 사이에서 "에너지의 교환"(BP 19)이 일어날 때—성취된다. 두 장면이 짝지어질 때, 즉 환상의 지연된 작용이 일어날 때, 주체성은 실로 발작을 일으키게 되는 것이다.

이런 발작적 정체성을 계속 유지한다는 것은 물론 어려운 일이다. 그래서 에른스트는 재귀적인 중간태보다 능동태와 수동태, 사디즘 장면과 마조히즘 장면 사이를 오락가락 하는 경향이 있다. 그래서 편집증적 환상(지배 또는 복종의 시나리오, 과대망상 또는 피해망상, 세상의 종말 또는 시작에 관한 환각)이 작품을 지배하게 된다. 이처럼 극단적인 환영은 콜라주 소설에서 특히 눈에 띄지만, 「M. E.의 청년기에 관한 몇 가지 자료」에도 많

막스 에른스트, 『머리가 100개인 / 0개인 여자』(1929)
"제르미날, 내 누이, 머리가 100개 없는 여인(배경의 철창 속 인물은 영원한 아버지)."

이 등장한다. 이 글에서 에른스트가 쓴 바에 의하면, "그는 어머니가 독수리 둥지 안에 낳은 알에서 나왔다." 그리고 "그는 자신이 어린 예수 그리스도라고 확신했다"[BP 27]. 이 두 환상은 가족 로맨스, 즉 이상적인 모습의 가족을 꾸며내는 이야기와 관계가 있다. 알에 대한 첫 번째 환상은 아버지를 밀어내지만, 두 번째 환상은 이것이 아버지에 대한 정신병적인 부인이라기보다 근친상간적인 신격화임을 드러낸다. 어린 에른스트가 그리스도

라니, 그러면 아버지는 바로 신의 위치에 놓이기 때문이다.**56** 하지만 이런 애착 관계는 점차 끊어지는데, 부분적으로 로플롭이라는 인물을 통해서다. 처음에는 로플롭이 욕망의 대상인 아버지가 편집증적으로 투사된 "위협적인 새"로 나타나지만, 결국에는 슈퍼에고로 내사된 합법적 아버지를 대변하게 된다("지배자 새Bird Superior"라는 호칭, "오직 나만의 유령my private phantom"[BP 29]이라는 역할, 심지어 거세를 연상시키는 의성어까지, 모든 것이 이런 암시를 한다). 특히 로플롭은 혼종적인 성격을 상실하면서, 에른스트가 옮겨간 "긍정적" 오이디푸스를 형상화하게 되고, 이를 통해 에른스트는 규범에 맞는 이성애적 위치를 갖게 된다. 다시 말해, 그는 거세에 대해 "불안을 느끼게" 되어 "자발적으로" 아버지와 자신을 동일시한다(BP 29). 이것이 에른스트가 도달한 종착점인데, 하지만 이는 자신의 미학적 신조가 반대해온 방식으로 그가 고정된다는 뜻이다. 그래서 초창기 콜라주 이후 그의 작업은 발작적 정체성을 실행하는 경향보다 그 정체성의 삽화를 그리는 경향이 더 크다.**57**

데 키리코에게서는 형이상학적 회화의 기원이 수수께끼 같은 유혹을 통해 굴절되고, 에른스트에게서는 초현실주의 콜라주의 기원이 원초적 장면을 통해 굴절된다면, 자코메티에게서는 상징적 오브제의 기원이 거세 환상을 통해 굴절된다. 프로이트는 예술적 창작의 뿌리가 어린 시절에 품었던 성적인 의문들일 수도 있다고 보면서, 그중에서도 다음 두 의문을 강조한다. 나는 어디서 왔는가? 그리고 성을 구별하는 기준은 무엇인가, 그러니까 나는 어떤 성인가? 에른스트는 두 질문을 모두 파고드는 데 반해, 자코메

티는 두 번째 질문에 초점을 맞춘다. 에른스트와 같이, 자코메티도 성차를 휘젓는 방식, 즉 관습적인 주체 위치를 의문에 부치는 방식으로 이 수수께끼 같은 질문을 제기한다. 하지만 에른스트와 달리, 자코메티는 이 수수께끼로 인해 심한 혼란에 빠지게 된다. 자코메티의 초현실주의 오브제 중 일부는 성차에 대응한다고 하는 거세를 중지시키려 하거나, 또는 최소한 성차의 지시를 애매하게 만들려는 시도다. 그러나 물신숭배를 통해 거세를 부인하는 것 같은 오브제들이 있는가 하면, 또 여성을 대변하는 형상을 사디즘적으로 처벌하는 것 같은 오브제들도 있다. 초현실주의적 물신은 금세 잔인한 클리셰가 되어버렸지만, 자코메티는 심리적 양가성을 유지할 수 있었고, 그 양가성을 상징적 애매함으로 만회할 수 있었다―최소한 몇 년 간은 그랬다.[58]

나의 독해를 이끌어줄 자코메티의 글은 세 편이다. 첫 번째 글은 시기상으로 치면 가장 나중의 글인데, 「새벽 4시의 궁전The Palace at 4 A.M.」이라는 작품에 관한 유명한 진술로, 1933년 12월 『미노토르』에 실렸다. 그 글에서 자코메티는 자신이 만든 오브제들이 "완전히 완성된 상태로" 그에게 출현하며, 마치 수많은 심리적 레디메이드 같아서 조금이라도 수정을 하면 완전히 잃어버리게 된다고 쓴다.[59] 이 말에서 엿보이는 것은 오토마티즘 편향이지만, 또한 그의 작업이 바탕을 둔 환상적 토대가 드러나기도 하는데, 이 토대를 자코메티는 어딘가 다른 글에서 "투사"와 연관시켜 설명한다.[60] 그런데 사실 그가 좋아하는 포맷, 즉 새장, 게임 판, 물신이 실제와 가상 사이에 있는 어떤 환상적인 공간을 투사하는 것은 분명하다. 그 환상들이 외상적임은 『미노토르』에 실린 글에 함축되어 있다. "일단 오브제가 구축되고 나면 나는 그 안에서, 이미 변형되고 전치된 다음이지만, 나에게 깊은 감동을 주었던 이미지, 인상, 사실 들(알 수 없을 때가 많지만)

알베르토 자코메티, 「새벽 4시의 궁전」, 1932-33

과 내가 지금도 아주 가깝게 느끼는 형태들을 찾아보려 하곤 한다. 하지만
도대체 무엇인지 짚어낼 수 없는 때가 많고, 그래서 그것들은 나를 한층
더 뒤흔드는 것이 된다."[61]

자코메티의 시험 사례는 「새벽 4시의 궁전」이다. 이 작품은 어떤 꿈 또
는 은폐 기억을 되풀이하는 것 같다. 연애 사건이 되살려낸 꿈 또는 은폐
기억인데, 외상의 기억과 관련이 있다. 새의 골격과 척추는 둘 다 자코메
티가 자신의 연인과 연결하는 형상이며, 이밖에도 무대에는 주요 형상이

세 개 더 있다. 탑의 발판, 세 장의 "커튼" 앞에 서 있는 추상화된 여인, "빨간색" 널빤지 위에 있는 콩깍지 형태다. "커튼" 앞의 여인은 그의 어머니와 결부되고, 콩깍지 모양은 자코메티가 자신과 동일시하는 것(여기서도 주체는 환상적인 장면 **속에** 있다)이다. 이 형상들은 오이디푸스식 삼각형 속에 실제로 "전치되어 있다." 왜냐하면 아버지를 나타내는 탑은 "미완성 상태" 혹은 "부서진 상태"인 반면 긴 "검은" 드레스를 입은 어머니가 지배적인 모습이기 때문이다. 그러나 이런 "전치"는 이 작품의 물신숭배적 시나리오를 숨긴다기보다 드러낸다. 어머니에 대한 "최초의 기억" 속의 환영, "어머니 몸의 일부처럼 보였던" 드레스에 꽂혔던 시선 같은 것이 그런 시나리오다. 드레스는 물신숭배적 전치가 일어나는 장소지만, 여전히 "공포와 혼란"을 일으킨다. 이는 그 환영에서 거세 혐의를 무마할 수 없다는 뜻이다. 거세의 위기를 형상화한 것이 척추다. 척추는 절단된 동시에 온전한 상태로 무슨 톱니 달린 남근처럼 줄에 매달려 있다. 이 환상은 단지 각본에 의한 것만은 아닌데, 이 점은 작품 특유의 분절적인 면이 말해준다. 하지만 이 분절적 측면은 의미가 불분명한 것 같고 또 시간의 여러 층위에 걸쳐 있는 것 같다.[62] 말하자면 「궁전」의 시나리오가 외상적 환상의 지연된 작용 속에서 구축된 것 같다는 이야기다.

자코메티는 이 과정을 거의 직관적으로 알아챈 것 같다. 1931년 12월에 출간된 『혁명에 봉사하는 초현실주의Le Surréalisme au service de la révolution』를 보면, 자코메티가 「새장Cage」, 「매달려 있는 공Suspended Ball」, 두 점의 「기분 나쁜 대상」, 「사각형 프로젝트Project for a Square」(모두 1931년 무렵 제작) 같은 작품들의 스케치를 한데 모아 「소리 없이 움직이는 오브제들objets mobiles et muets」[63]이라는 제목으로 선보인 글이 있다. 드로잉 아래에는 오토마티즘 기법으로 만든 설명문이 붙어 있는

OBJETS MOBILES ET MUETS

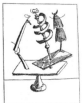

ALBERTO GIACOMETTI.

알베르토 자코메티, 「소리 없이 움직이는 오브제들」, 「혁명에 봉사하는 초현실주의」, 1931. 「새장」과 「매달려 있는 공」이 위쪽에, 아래쪽에는 두 「기분 나쁜 대상」과 「사각형 프로젝트」가 들어 있다.

데, 여러 다른 기억을 섬망의 운율로 모아놓은 것이다. "모든 것…… 가까이, 멀리, 지나가버린 것, 또 앞에서, 움직이고 있는 다른 것들. 그리고 나의 여자 친구들─그들은 변한다(우리는, 아주 가깝게, 스쳐간다. 그들은 저 멀리 있다). 다른 것들은 다가간다, 올라간다, 내려간다……."[64] 이렇게 뒤죽박죽 섞여 있는 말들 속에서 공간의 병치는 시간의 간격을 대변하게 되는데, 바로 이렇게 장면들을 겹치는 것이 자코메티가 오브제를 구축하는 방법이다. 하지만 이 시점에도 최초의 장면 내지 근원적 환상이 과연 무엇일지를 알려주는 단서는 없다. 그 단서는 일 년 반이 지나고 나서야, 즉 관련 오브제가 대부분 만들어진 다음에야 나타난다.

위와 같은 두 편의 짧은 글 사이에 자코메티는 한 편의 회고문을 썼다.

「어제, 모래 늪Hier, sables mouvants」이라는 제목으로 1933년 5월 『혁명에 봉사하는 초현실주의』에 실린 글인데, 작품을 직접 거론한 내용은 없다. 그 대신 잠복기에서 사춘기까지의 기억 몇 가지가 에른스트의 「반수면 상태에서 본 환영」과 비슷하게 나와 있다. 첫 번째 기억은 다음과 같이 시작된다.

> 아이였을 때(네 살에서 일곱 살 사이), 나는 오직 세상에서 나에게 기쁨을 주는 것만 보았다……. 커다란 바위 하나만 바라본 적이 있는데, 최소한 두 해여름 동안 그랬다. 그 바위는 금빛 거석이었고, 아래 끝은 굴의 입구였다. 바위 밑바닥은 전체가 물의 침식 작용으로 구멍이 나 있었다……. 나는 이 바위를 보자마자 친구로 삼았다…… 오래전에 알았고 사랑했으며 다시 만나자 무한한 기쁨과 놀람이 솟구치는 사람처럼……. 바위 밑의 작은 굴로 들어가 그 안에 웅크릴 수 있었을 때 내 기쁨은 이루 말할 수가 없었다. 굴은 나를 거의 담아낼 수 없었다. 하지만 내 소망은 모두 이루어졌다…….[65]

이 이야기는 자궁 내 존재라는 근원적 환상을 가리킨다. 동굴은 곧 자궁인 것이다. 하지만 자코메티의 어머니는 데 키리코나 에른스트의 아버지와 마찬가지로 애매한 존재다. 잃어버린 욕망의 대상인 동시에 이 상실을 수행한 두려운 행위자, 둘 다인 것이다. 이 두 오이디푸스식 역할은 어머니 항과 아버지 항으로 나뉘는 것이 관습이다. 또한 자궁 내 존재 환상, 즉 어머니와 재결합하는 환상은 그보다 **선행하는** 거세 환상, 즉 아버지가 금지하는 환상에 대한 반응처럼 보이는 것도 사실이다―왜냐하면 아버지의 금지가 있어야만 어머니를 향한 욕망이 억압되고, 또 이런 억압이 있어야만 모성적인 것, 가령 동굴의 기억 같은 것의 복귀가 언캐니해지기 때문이다.[66] 요컨대, 거세 환상이 자궁 내 존재 환상을 결정하는 요인일 것 같다

는 말이다. 하지만 자코메티의 은폐 기억에서는 거세 환상이 자궁 내 존재 환상 뒤에 나타난다.

> 언젠가(왜 그랬는지는 기억나지 않는다) 나는 보통 때보다 더 멀리까지 걷다가 어느덧 한 언덕에 이르렀다. 바로 밑에는 덤불이 있었는데, 거기서 커다란 검은 바위, 뾰족하고 좁은 피라미드 모양의 바위가 솟아 있었다. 그 순간 나는 이루 말할 수 없을 만큼 당황했고 분개했다. 그 바위가 어떤 생물체, 적대적이고 위협적인 생물체 같다는 생각이 들었다. 바위는 모든 것을, 그러니까 우리들, 우리의 게임, 우리의 굴 모두를 위협했다. 나는 바위의 존재를 참을 수 없었지만, 그것을 사라지게 할 수 없다면 그것을 무시하는 것, 잊어버리는 것, 아무에게도 말하지 않는 것이 상수일 뿐임을 금방 알아차렸다. 그럼에도 불구하고 나는 바위로 다가갔다. 무언가 비밀스럽고, 의심스럽고, 야단맞아도 싼 짓에 굴복하는 느낌이 들었다. 두렵고 역겨워서 나는 그것을 만질 수조차 없었다. 혹시 구멍이 있나 찾아보려고, 몸을 떨면서도 바위 주변을 걸어보았다. 굴의 흔적은 없었다. 그러자 그 바위는 더더욱 참을 수 없는 것이 되었다. 하지만 그때 어떤 만족감이 들었다. 바위에 구멍이 있었더라면 모든 것이 복잡해졌을 테고, 이미 나는 우리의 굴에서 고독했으니까……. 나는 이 바위를 피해 도망쳤고, 다른 아이들에게는 입도 뻥긋하지 않았으며, 그 바위를 무시했고 다시는 그것을 보러 돌아가지 않았다.[67]

이 이야기에 나오는 거세 환상이 자궁 내 존재 환상이나 마찬가지로 은폐 기억을 통한 것임은 확연하다. 그러나 두 가지 점이 좀 석연치 않다. 두 환상이 어떻게 함께 작용하는가? 또 자코메티는 두 환상을 어떻게 활용하

는가? 프로이트는 아버지의 위협만 가지고는 아이에게 거세를 납득시킬 수 없고, 어머니의 성기를 직접 목격하기도 해야만 아이는 거세를 납득하게 된다고 본다.[68] 이렇게 보면, 굴은 자궁을 지닌 어머니의 환상만이 아니라 거세된 어머니의 환상까지 나타내는 형상일 수 있을 것이다. 이것이 자코메티의 작품세계(가령, 재생을 뜻하는 숟가락 여인 대 거세를 뜻하는 사마귀)에서 나타나는 어머니의 분열된 의미와 더 잘 맞고, 또 성차에 관한 어머니의 변덕스런 애매함과도 더 잘 맞는다. 프로이트는 이성애주의의 관점에서 거세 위협이 남자아이의 오이디푸스 콤플렉스를 해결하는 전형이라고 설명한다. 소년은 사랑의 대상인 어머니를 포기하고, 아버지를 내사하여 슈퍼에고로 삼으며, 욕망과 동일시에서 이성애적인 구조를 받아들인다는 것이다. 그런데 자코메티의 경우에는 모종의 양가성을 계속 유지하는 것 같다. 에른스트처럼 자코메티도 자신의 작업을 환상적 기억의 결과물로 여긴다. 즉, 자신의 작업을 아이가 유아 성욕을 버리고 문화가 요구하는 포기에 반응하는 결정적 순간과 연결하는 것이다. 그러나 자코메티는 그 결정적 순간으로 되돌아가 그 순간에 처음으로 취약하나마 설정된 주체의 위치들을 뒤흔든다. 주체 위치를 다시 양가적으로 만든다는 말이다. 에른스트가 중요시하는 재귀성과 마찬가지로 이런 양가성도 계속 유지하기는 어렵다. 또한 에른스트의 재귀성이 흔히 능동태와 수동태 사이의 지점이었듯이, 자코메티의 양가성도 사디즘 충동과 마조히즘 충동 사이에서 움직일 때가 많다. 그렇더라도, 이런 양가성이 파열적인 "의미의 동요oscillation of meaning"를 산출하는 것은 가능하다.[69]

프로이트는 물신이 (어머니의) 부재하는 페니스를 대신해주는 물건, 페니스의 부재가 남자아이에게 의미하는 거세 위협을 받아넘기는 대체물이라고 본다(소녀의 경우는 더 애매하지만, 이에 대한 논의는 별로 없다).[70] 따라

서 물신숭배는 양가성을 띤 행위, 주체가 거세를 인지하는 동시에 부인하는, 즉 "맞아…… 하지만……"의 행위다. 이 양가성은 에고를 분열시킬 테지만, 만일 부인이 에고의 전체가 되면 정신증이 뒤따르게 된다. 또 이 양가성은 이를테면 대상을 분열시킬 수도 있는데, 그러면 대상도 양가성을 띠게 된다. 결국 물신은 거세를 막는 "보호 장구"이자, 바로 그만큼 거세를 기리는 "기념물"이기도 하다. 다시 말해 물신에서 인지와 부인이 모두 분명히 드러나듯이, 물신을 대할 때도 경멸과 숭배가 모두 분명히 드러난다는 이야기다. (프로이트가 든 각각의 사례는 무화과 잎사귀와 동여맨 두 발인데, 여기서는 특히 동여맨 발이 시사적이다.) 이 양가성은 자코메티의 오브제에서 토대를 이루며, 자코메티는 이를 직관적으로 알고 있는 것 같다. "번갈아 나타나고, 서로 모순되며, 엇갈리면서 계속되는 이 모든 것."[71]

자코메티는 "소리 없이 움직이는" 오브제를 일곱 가지 지명한다. 그중 최소한 다섯 개를 실제로 제작했는데, 나머지 두 개도 「새장」과 「눈을 향해Point to the Eye」(1932) 사이의 어딘가에서 섹스 그리고/또는 제물의 시나리오들을 환기시킨다. 섹슈얼리티와 죽음이 서로 엮여 하나의 난제를 이루고 있는 시나리오들을 환기시킨다는 말인데, 그런 난제가 이제 초현실주의에서 중요한 것임은 분명하다. 「새장」은 두 마리의 사마귀를 추상화한 이미지다. 초현실주의자들이 사마귀를 좋아했다는 것은 잘 알려진 사실인데, 이유는 이 작품에서처럼 암컷이 교미 중 또는 교미 후에 수컷을 잡아먹는다는 점 때문이다. 로제 카유아가 논의한 대로, 사마귀의 형상들은 삶과 죽음의 질서 그리고 실재와 재현의 질서를 둘 다 뒤흔든다.[72] 그런데 여기서 마찬가지로 중요한 것은 사마귀 형상이 수동적인 여성과 능동적인 남성이라고 하는 통상의 대립구도도 뒤흔든다는 사실이다. 에로스와 파괴, 사디즘과 마조히즘으로 욕동들을 선명하게 가르는 엄밀한 이분

법을 상징적으로 해체한다는 점에서 그렇다.

「매달려 있는 공」은 욕동보다 성적 대상과 관계가 있는 비슷한 양가성을 형상화한다. 「새장」의 사마귀들이 이미 소모돼버린 욕망을 나타낸 이미지라면, 「매달려 있는 공」의 구체, 즉 상대편인 쐐기를 건드릴락 말락하는 구체는 영원히 좌절을 되풀이할 욕망의 이미지다.[73] 이와 동시에 「매달려 있는 공」은 성차의 지시를 불확정적으로 만든다. 구체도 쐐기도 단순히 능동적이거나 수동적이거나 하지 않고, 남성적이거나 여성적이거나 하지도 않아서, 이런 항들의 고정이 풀려버리는 것이다.[74] 그렇다면 구체와 쐐기의 "소리 없는 움직임"은 바로 성적인 환기 속에서 일어나는 것이다. 주체도 마찬가지인데, 환상 속에 있을 때처럼 주체는 구체와 쐐기 중 하나와 동일시할 수도 있고 또는 그 둘 다와 동일시할 수도 있다. 역설적이게도 동일시가 멈춰지는 때가 있다면, 오직 그것은 작품에 암시되어 있는 움직임 때문일 것 같다. 구체와 쐐기의 형태들은 성차를 지시하면서 서로 교차할 뿐만 아니라, 시작도 끝도 고정되어 있지 않은 두 계열의 기표들(가령, 공 모양은 고환, 엉덩이, 눈 등을 지시)을 암시하기도 한다. 이 기표들은 언어에서 작용하는 차이의 **유희**에 맡겨져 있는 것이다.[75] 그러나 「매달려 있는 공」의 "둥근 남근 숭배"는 또한 형태의 차이를 **붕괴**시키려는 바타유의 프로젝트를 다짐하기도 한다. 바로 이 역설—언어에는 있지만 형태에서는 지워지는 차이—속에 이 작품의 상징적 애매함이 있다. 이 작품의 심리적 양가성에 대해 말하자면, 이런 양가적 정동도 작품에 함축된 동요, 즉 성애와 자기성애, 사디즘과 마조히즘 사이의 동요에서 나온다. 이 동요는 언어로 표현할 경우 다음 질문만큼이나 수수께끼 같은 것이다. 누가 또는 무엇이, 누구를 또는 무엇을, 어루만지는가? 또는 때리는가? 여기서 역설은 "둥근 남근 숭배"뿐만 아니라 중지된 움직임 또는 움직이는 중지와도

관련되어 있다—즉, 발작적 아름다움과도 관련이 있다는 말인데, 이 아름다움은 섹슈얼리티의 토대가 사도마조히즘임을 다시금 가리킨다. 그런데 사도마조히즘은 초현실주의가 포용하기도 하고 방어하기도 하는 토대다.

이런 양가성은 유지하기 어렵다. 두 점의 「기분 나쁜 대상」에서 이 양가성은 정확히 물신숭배적인 방식으로 다루어진다. 실제로 두 오브제는 모두 성적 물신의 구조를 지닌 시뮬라크럼이다. 그런데 여기서는 두 젠더를 의미하는 두 요소가 분리되어 있지 않고 오히려 결합되어 있다. 그 결과, 성차의 지시가 결정되지 않고 주체의 위치가 동요하기보다는 두 항이 꼼짝없이 얽혀 있는 부동의 모순이 나타난다. 욕망은 더 이상 매달려 있지 않고 물신숭배적 대체물로 고착되는데, 이 대체물은 "기분이 나쁘다." 그것이 거세—또는 거세 위협이 낳는 적개심—를 받아넘기면서도 또한 환기시키기 때문이다. 첫 번째 「기분 나쁜 대상」에서는 「매달려 있는 공」에 나왔던 쐐기 모양이 이제는 분명한 남근 모습이지만, 볼록판을 관통하느라고 절단되어버린 모습이기도 하다. 두 번째 「기분 나쁜 대상」은 좀 더 복잡하다. 여기서는 남근 모양의 쐐기가 눈을 다 갖춘 배아의 몸이 되었다. 그러나 배아의 몸은 매달려 있는 공처럼, 제멋대로 이어지는 기표들의 연쇄(페니스, 배설물, 아기……)를 암시한다. 프로이트가 분리, 즉 상실과 이를 막으려는 물신숭배적 방어 양자의 견지에서 분석했던 연쇄다.[76] 거세에 대한 인지는 몇 개의 가시 형태로 이 남근 대체물에 말 그대로 박혀 있다. 이런 식으로 물신에 대한 "적개심"은 "애정"과 실로 뒤섞여 있다. 나르시시즘 면에서 기분 나쁜 것(거세)과 도착적인 면에서 욕망의 대상(물신)이 뒤섞여 있는 것이다.[77]

「소리 없이 움직이는 오브제들」에서는 물신숭배적 양가성이 상징적 애매함으로 만회되지만, 곧 그것은 분절되어 따로따로 떨어져버리고 만다. (「사각형 프로젝트」에서 이미 자코메티는 젠더를 좀 더 규범적이고 도상학적으

로—음 대 양, 우묵한 공간 대 남근적 형태—대비하는 모습을 보인다.) 마치 자코메티의 작업이 지닌 물신숭배의 구조가 각 구성 요소들로 무너져버리는 것 같은 지경, 성적인 욕동이 사디즘적 충동과 마조히즘적 충동으로 나뉜 것 같은 모양새다. 자코메티의 「붙잡힌 손Hand Caught」(1932), 「눈을 향해」(1932) 같은 일부 오브제는 거세 위협만 형상화하는 것 같고, 「목 잘린 여인Woman with Her Throat Cut」(1932) 같은 다른 오브제는 거세를 대변하는 여인의 형상에 가해진 사디즘적 복수를 상징하는 행위처럼 보인다. 실제로, 사지를 벌린 채 널브러져 있는 이 전갈 여인은 「새장」에 나온 게걸스런 사마귀를 심리적으로 보상하는 오브제다. 이 작품에서 거세 위협은 "사지가 절단된 생물이 보여주는 공포, 또는 그녀를 의기양양 깔보는 경멸"의 모습으로 복귀한다.[78]

「어제, 모래 늪」은 물신숭배적 양가성을 중심에 두는 글인데도, 끝은 이런 환상으로 마무리된다.

> 초등학생 시절 나는 몇 달 동안이나 상상을 하지 않고서는 잠들지 못했던 기억이 난다. 이런 상상이었다. 우선 해질 무렵에 내가 울창한 숲을 지나 아무도 모르는 외딴 곳에 있는 큰 성에 도착했다. 그 성에서 나는 무방비 상태의 남자 둘을 죽였다…… [그리고] 두 여자를 강간했다. 서른두 살 난 여자를 먼저…… 그다음에는 그녀의 딸을. 나는 이 여자들도 죽였다. 아주 천천히……. 그러고는 성을 불태웠다. 그러면 만족감이 들면서 잠이 왔다.

이 글에서는 여성에 대한 경멸이 끝 간 데를 모르지만(어머니, 딸……), 그런 경멸은 집에서 시작된다. 다시 말해, 그것은 남성 주체 속의 결여, 그러나 오직 여성 주체만이 대변하는 결여와 관련된 경멸로서(1933년에 서른두

알베르토 자코메티, 「목 잘린 여인」, 1932

살이었던 사람은 바로 자코메티다), 거세 가능한 주체가 거세는커녕 거세가 불가능한 여성 타자에게 격렬하게 분노하는 자기경멸인 것이다.[79] 이 사디즘은 더 근본적인 마조히즘의 전향 같은데, 이렇게 해서 자코메티의 양가성은 붕괴하는 듯하다. 2장에서 보았듯이, 섹슈얼리티의 변덕 때문에 더 심해진 욕망이 힘들어지자 자코메티는 심리적인 것을 예술적 원천으로 삼

기를 거부했다. 자코메티는 환상적인 것으로부터 모방적인 것으로—사로잡힌 것처럼—돌아갔다. "1935년에서 1940년까지 나는 온종일 모델을 놓고 작업했다."[80] 자코메티도 역시 굴복하여 돌처럼 굳어버린 것이다.

그렇다면 근원적 환상은 이렇게 다양한 방식으로 데 키리코 회화의 증상적 깊이, 에른스트 이미지의 심리적 짝짓기, 자코메티 오브제의 양가적 정동에 스며들어 있는 것 같다. 초현실주의 오브제가 욕망을 가리키는 환유적 질서와 연결될 수 있다면, 초현실주의 이미지는 증상을 가리키는 은유적 질서와 연결될 수 있을 것 같다(욕망과 증상 양자에 대한 라캉의 정의가 초현실주의에서 활용되는 것처럼 보인다).[81] 그렇다고 해도 초현실주의 이미지가 성심리적 외상의 직접적인 흔적인 것은 아니며, 또한 초현실주의의 발견된 오브제가 잃어버린 대상의 단순한 재발견이 아님은 물론이다. 이러한 항목들은 무의식적인 것이라, 초현실주의 미술의 의도적인 지시체나 문자적인 기원이 될 수는 없지만, 초현실주의 미술의 구조를 이해하는 데 다소간 일조하기는 한다.[82] 여기에 비추어 보면, 초현실주의 이미지의 모순적인 성격을 파악할 수도 있을 법하다. 초현실주의 이미지는 이동성 주체가 환상적인 장면을 반복적으로 물고 늘어진 작업의 결과지만, 그 작업이 의지와 전혀 무관한 증상 **아니면** 철저하게 통제된 치료법, 이렇게 양분될 수는 결코 없는 것이다.

그런데 초현실주의 이미지의 다른 중요한 측면에 대해서는 아직 충분히 설명하지 않았다. 초현실주의 이미지가 지닌 시뮬라크럼의 성질, 즉 지시대상이 없는 재현 내지 원본이 없는 사본이라는 역설적 지위가 그것

이다. 초현실주의는 무질서를 부르짖었지만, 1920년대에 질서로의 복귀 rappel à l'ordre가 일어나면서 부분적으로 복원된 미메시스와 관련이 많다.[83] 하지만 초현실주의의 전복적인 모드 속에서 재현은 다른 것, 즉 환상적인 것이 된다—재현은 마치 전성기 모더니즘에서 억압당하고 있다가 초현실주의에서 언캐니하게 복귀하는 것 같고, 재현의 왜곡은 재현이 당한 억압의 표시라도 되는 것 같다.

미셸 푸코Michel Foucault(1926-84)는 1973년에 쓴 마그리트에 관한 글에서 상전벽해와도 같은 이 변화를 지적했다.[84] 푸코는 전통적인 재현이 특권시한 것은 확언affirmation과 유사resemblance(혹은 상사similitude)라고 본다. 재현 미술에서는 지시대상의 실재가 그 대상을 그린 이미지의 도상적 유사성을 통해 확언된다는 것이다. 그러나 모더니즘에서는 이 패러다임의 토대가 두 가지 방식으로 잠식되며, 이 둘을 푸코는 각각 칸딘스키 및 마그리트와 연결한다. 칸딘스키는 추상을 통해 실재에 대한 확언을 실재와의 유사성으로부터 해방시키고, 이렇게 해서 유사 또는 상사는 (대부분) 폐기된다는 것이다. 이 설명은 어느 정도 정확하지만, 칸딘스키의 추상화에서는 지시대상이야 모습을 감출지언정, 실재는 이제 유사성 **너머에** (정신적인 것 또는 플라톤적인 것으로) 위치해서, 여전히 확언된다(말레비치나 몬드리안 등등도 마찬가지다). 따라서 이런 확언 때문에 위와 같은 추상은 통념과 달리, 심지어는 푸코의 생각과도 달리, 전통적인 미메시스와 초월적인 미학 양자에 대해 별로 전복적이지 않다. 반면에 마그리트는 시뮬레이션을 통해 좀 더 급진적으로 반대한다. 그는 유사성을 확언으로부터 해방시킨 것이다. 마그리트에게서는 유사 또는 상사가 유지되지만, 확언되는 실재는 아무것도 없다. 초월적이든 아니든 지시대상, 즉 지시대상의 실재가 증발해버리기 때문이다—그런데 우리의 입장에서는 이 증

발이 캘리그램의 중복과 수사적 반복이라는 장치를 통해 일어난다는 점이 의미심장하다. "마그리트는 과거식 재현 공간이 압도하도록 놔두지만, 오직 표면 위에서만 그렇게 되도록 한다……. 표면 아래에는 아무것도 없다."[85] 마그리트의 초현실주의 미술에서는 재현이 재등장하는 것 같지만, 그것은 단지 그렇게 보일 뿐이고, 사실상 재현은 시뮬레이션이 되어 언캐니하게 복귀한다. 그래서 재현의 패러다임을 전복하는 것은 바로 이 시뮬레이션이다. 추상은 재현을 제거하는 가운데 재현을 보존하는 반면, 시뮬레이션은 재현의 토대를 없애버리며 재현 아래의 실재를 축출해버리는 것이다. 관습적인 사고에서는 재현과 추상의 대립이 현대미술을 쥐락펴락했다고 하지만, 사실상 이 대립을 통째로 결딴내버리는 것은 시뮬레이션이다.[86]

하지만 시뮬레이션이 환상과 무슨 관계가 있는가? 시뮬레이션과 환상은 둘 다 기원을 타파할 수 있고, 그렇게 한다는 이유로 둘 다 모더니즘 내에서 억압당한다. 우리의 미학 전통이 오랫동안 시뮬레이션을 가둬두던 곳이 바로 환상이라는 멸시의 영역이다―그러니까 초현실주의에 와서 부분 방면될 때까지 그랬다. 플라톤은 이미지를 두 종류로 나누었다. 이데아와의 관련성을 정당하게 주장할 수 있는 이미지와 그런 주장이 정당하지 않은 이미지, 즉 이데아와 유사한 도상이라서 좋은 사본과 이데아를 암시하지만 환상이라서 나쁜 시뮬라크럼을 구분했던 것이다. 질 들뢰즈 Gilles Deleuze(1925-95)가 주장한 대로, 플라톤의 전통이 시뮬라크럼을 억압한 것은 단순히 그것이 이데아와의 관련성을 정당하게 주장할 수 없는 이미지여서, 즉 원본이 없는 나쁜 사본이어서가 아니라, 그것이 원본과 사본의 질서, 즉 이데아와 재현 사이의 위계―에른스트식으로 말한다면 정체성의 원리―에 도전했기 때문이다. 억압당하는 와중에 환상적 시뮬라크럼은

악령 같은 성질도 띠게 되었는데, 들뢰즈는 이런 성질을 우리가 초현실주의의 환상에 대해 내린 정의, 즉 "언캐니"와 비슷한 용어로 설명한다.

> 시뮬라크럼은 관찰자가 지배할 수 없는 거대한 차원, 깊이, 거리를 함축한다. 이런 것들이 하도 거대하기에 관찰자는 시뮬라크럼에 통달할 수가 없는데, 바로 이 때문에 그는 시뮬라크럼이 유사하다는 인상을 받는다. 시뮬라크럼 안에는 차별적인 관점이 포함되어 있으며, 관람자는 시뮬라크럼의 일부가 되고, 이런 관람자의 관점에 따라 시뮬라크럼은 변형되고 왜곡된다. 요컨대, 시뮬라크럼 안에 싸잡혀 미쳐가는 과정, 한정 없는 과정이 있는 것이다.[87]

주체는 말하자면 시뮬라크럼 **속에** 있고, 이는 그가 환상 **속에** 있는 것과 마찬가지다. 그러나 둘 사이의 유사성은 여기서 그치지 않는다. 환상처럼 시뮬라크럼도 최소한 두 가지의 상이한 항목 또는 시리즈 또는 사건으로 구성("그것은 비상사성을 내면화한다")[88]되지만, 둘 중 어느 것도 원본 또는 사본, 즉 첫째 또는 둘째로 고정될 수 없다. 어떤 의미에서는 시뮬라크럼 또한 지연된 작용, 즉 내면화된 차이에서 생겨나며, 바로 이 차이가 플라톤식 재현 질서에 파란을 일으킨다. 이 차이는 또한 초현실주의의 환상적 미술을 시뮬라크럼으로 만들 뿐만 아니라, 초현실주의 이미지에 무의지적 기억involuntary memory, 즉 외상적 환상의 기표라는 구조를 부여하기도 한다.[89] 이런 구조를 부여하는 사례 중 가장 난해한 예를 이제 살펴보고자 한다. 한스 벨머의 인형이다.

한스 벨머, 「인형」, 1935

4.

치명적
이끌림

2장과 3장에서 나는 발작적 아름다움 같은 원칙과 상징적 오브제 같은 작업에서 외상적 언캐니가 작용하고 있음을 지적했다. 이런 직관을 통해 나는 초현실주의가 생각하는 사랑과 예술 개념을 복합적으로 이해하게 되었다. 즉, 브르통의 저항에도 불구하고 광란의 사랑에는 치명적인 면이 있음을 알게 된 것이다. 4장에서는 초현실주의가 말하는 사랑과 예술의 한계를 (그 너머로?) 밀어붙이는 일단의 작업과의 관계 속에서 그동안 이해한 것을 더 복합적으로 심화시키고자 한다. 독일인 초현실주의 작가 한스 벨머가 1930년대에 만들고 사진으로 찍은 두 인형이 있다.[1] 여러 면에서 이 인형들은 지금까지 살펴본 초현실주의를 집약한 작품이다. 생물 형상과 무생물 형상이 뒤섞인 언캐니한 혼란, 거세 형태와 물신숭배 형태의 양가적 결합, 에로틱한 장면과 외상적인 장면의 강박적 반복, 사디즘과 마조히즘이 얽힌, 즉 욕망, 탈융합, 죽음이 뒤얽힌 난해한 복잡함 같은 면에서 그렇다. 이 인형들에 이르러, 초

현실과 언캐니는 가장 난감한 탈승화의 방식으로 교차한다─이것이 벨머가 초현실주의에 대한 문헌에서 주변부로 밀려나 있는 한 이유다. 초현실주의를 다루는 문헌은 대부분 브르통의 승화적 관념론에만 몰두하기 때문이다.

그런데 벨머의 인형에서 초현실과 언캐니가 교차한다는 것은 또한 대략 그 말 그대로일 수도 있다. 인형의 제작에 영감을 준 한 요소가 E. T. A. 호프만의 「모래 인간」, 즉 프로이트가 「언캐니」에서 길게 논의한 그 이야기를 각색한 오페라였던 것이다.[2] 그러나 인형은 언캐니에서 그다지 분명하게 드러나지 않는 측면들도 활용한다. 데 키리코, 에른스트, 자코메티처럼 벨머도 리비도 집중이 일어나는 기억을 물고 늘어지는 작업에 관심이 있어서, 그 역시 정체성, 성차, 섹슈얼리티와 관련된 근원적 환상 그리고/또는 외상적 사건을 재상연하는 것이다.[3] 「인형 테마에 관한 기억Memories of the Doll Theme」은 작품집 『인형Die Puppe』(1934)에서 첫 번째 인형을 소개하는 글인데, 여기서 벨머는 까놓고 유혹을 떠벌인다.[4] 게다가 사진을 보면, 두 인형은 죽음뿐만 아니라 섹스도 떠올리게 하는 장면들에서 제시되는 때가 많다. 다른 초현실주의자들처럼 벨머도 성범죄 장면들로 되돌아가, 도착의 힘과 위치의 이동성을 개척하려 한다. 요컨대, 벨머 역시 강박적 아름다움과 발작적 정체성에 몰두한다는 말이다. 그런데 초현실주의의 이런 이상들이 야기하는 난점을 가장 분명하게 드러내는 것도 그의 작업인 것 같다. 이를테면 남성 주체의 심리적 와해(발작적 정체성)를 일으키려면 여성 이미지의 물리적 와해(강박적 아름다움)가 필요할 수도 있다는 생각, 전자가 황홀경에 이르려면 후자의 분산이라는 대가가 필요할 수도 있다는 생각이 그런 난점들이다. 하지만 이것이 사실이라면, 벨머가 집요하게 내세우는 주장, 즉 인형으로 형상화된 에로티시즘이 벨머 자신만을

위한 것은 아니며, "최후의 승리"는 인형들의 것이라는 주장은 대체 어떻게 가능한 것인가?

우리가 기억하듯이, 초현실주의는 상반되는 것들이 만나는 지점을 약속하며, 이 지점에 나는 언캐니의 푼크툼이라는 말을 붙였다. 이 지점이 벨머의 인형에서는 아주 강렬하다. 왜냐하면 분명히 극단적으로 대립하는 것들―성욕을 자극하는 신체와 토막 난 신체 둘 다를 연상시키는 인물상, 순수한 놀이와 사도마조히즘적 공격 둘 다를 암시하는 장면, 등등―을 이 타블로들이 억지로 함께 붙여놓기 때문이다. 이 장에서 나는 벨머의 인형을 초현실주의의 이 언캐니한 지점과 관련지어 살펴보면서, 사랑, (탈)승화, 신체에 관한 어떤 다른 생각들이 이 인형으로 수렴하는지 알아보겠다.

❧

나무, 금속, 석고 쪼가리, 볼 조인트로 만들어진 인형은 과격한 방식들로 조작된 다음, 여러 다른 위치에서 사진으로 촬영되었다. 『인형』에는 첫 번째 인형(1933-34)의 이미지 10장이 들어 있고, 『미노토르』 제6호(1934-35년 겨울)에는 "접합된 소녀 몽타주의 변주Variations sur le montage d'une mineure articulée"라는 제목으로 모은 사진 18장이 실려 있다.[5] 벨머는 이런 변주가 "기쁨, 환희, 공포"를 불쑥불쑥 야기하며 뒤섞는 어떤 혼합적 상태, 물신숭배가 본성인 듯한 강렬한 양가성을 낳는다고 본다. 이는 해부학적 성격이 한결 덜한 두 번째 인형(1935-)이 훨씬 더 명시적으로 드러낸다. 벨머가 이 인형을 아주 공격적으로 조작하기 때문이다. 로절린드 크라우스의 말대로, 새로운 버전은 각각 "토막 절단dismemberment이 **곧** 구축"임을 보여주는 사례로서, 거세(신체 부위들이 떨어져나가니까)와 거세에 대한

한스 벨머, 「접합된 소녀 몽타주의 변주」, 「미노토르」, 1934-35

PÉE

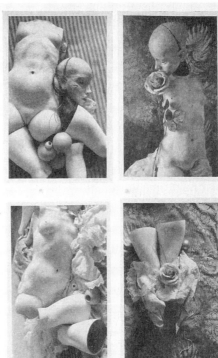

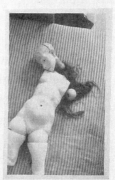

BELLMER

*LE MONTAGE D'UNE
ARTICULÉE*

물신숭배적 방어(절단된 신체 부위들을 남근 대체물로 증식시키니까)를 모두 의미한다.[6]

벨머는 이런 독해를 낙담시키지 않는다. 『인형』에서 벨머는 첫 번째 인형이 어린 시절의 "마법의 정원"을 되찾는 방편이라는 말을 하는데, "마법의 정원"은 거세의 인상이 생기기 전, 즉 오이디푸스 콤플렉스 이전의 단계를 가리키는 흔한 비유다. 나아가, 『육체적 무의식에 대한 작은 해부학 혹은 이미지 해부학Petite anatomie de l'inconscient physique, ou l'Anatomie de l'image』(1957)이라는 글에서는 욕망을 구체적으로 신체의 세부와 연관시킨다. 벨머는 욕망이 신체 부위를 인공적으로 만드는 경우에만—다시 말해, 신체 부위가 물신이 되고 성적으로 전치되며 리비도의 투입이 과도한 경우에만—신체의 세부가 진짜라고 보기 때문이다. 이런 것이 "이미지의 기괴한 사전" "유사함-상반됨의 사전"이라고 벨머는 쓴다.[7]

하지만 벨머의 인형에는 물신숭배를 넘어서는 면이 있다. 인형의 생산이 (물신숭배에 대한 마르크스의 설명에서처럼) 은폐되지 않는 것이다. 첫 번째 인형을 찍은 사진들은 인형의 부품을 공공연히 드러낸다. 더욱이 "유사함-상반됨의 사전"이라는 개념은 (물신숭배에 대한 프로이트의 설명에서처럼) 욕망의 고착을 암시하지 않는다. 오히려 욕망의 이동이 인형의 수많은 재조합을 낳는다.[8] 이 같은 이동을 우리는 앞서 접해보았다. 초현실주의 오브제를 대표하는 『광란의 사랑』의 슬리퍼 숟가락에 대한 이야기에서다(『광란의 사랑』과 벨머의 인형은 대략 같은 시기에 나왔다). 그 이야기에서 브르통은 욕망의 이런 이동을 숟가락이 낳는 연상들의 미끄러짐("슬리퍼=숟가락=페니스=이 페니스를 찍어낸 완벽한 주형") 속에서 생각한다. 벨머도 언어적 연관을 만들어낸다. "애너그램은 내 모든 작업의 핵심"이라는 말을 몇 번이고 한 것이다. "신체는 문장과 같아서 우리에게 재배열

을 하라고 부추긴다."⁹ 그러나 여기에는 중요한 차이점도 있다. 브르통의 경우, 욕망의 이동은 달아나는 기표의 흐름을 따라 일어나고, 기표는 다른 기표를 환기할 수 있을 뿐이다. 그래서 브르통식 욕망의 이동은 잃어버린 대상을 끝없이 찾아 헤매는 초현실주의적 추구를 낳지만, 잃어버린 대상은 결코 발견되지 않고 그저 늘 대체되기만 한다. 반면 벨머의 경우, 욕망의 이동은 이런 식으로 진행되지 않는다. 욕망의 이동은 동일 노선을 왕복하며 갔다가 되돌아오는데, 마치 그 대상을 붙잡기 위해서, 즉 그 대상의 이미지를 만들고, 부수고, 다시 만드는 일을 하염없이 하기 위해서인 것 같다. 브르통은 『나자』(1928)에서 욕망의 기호를 한 번에 하나씩만 차례차례 쫓아다니는 데 반해, 벨머는 바타유가 『눈 이야기』Histoire de l'oeil』(1928)에서 소개한 경로를 택한다. 기호를 여러 개 만들고 교차시키는 경로다.

　롤랑 바르트는 바타유의 『눈 이야기』를 이렇게 읽는다. 어떤 대상(혹은 부분-대상)이 그것을 대체하는 일련의 은유적인 대상들(눈, 달걀, 불알……)을 소환하고, 그다음에는 또 이 은유적인 대상들과 관련된 대상들(이번에는 눈물, 우유, 오줌…… 같은 액체)을 소환하는 이야기라는 것이다. 바르트에 따르면, 바타유식 위반은 이런 은유적 대체물의 두 계열이 환유적으로 교차할 때, 즉 새로운 뜻밖의 만남이 오래된 연상을 대체할 때(가령, "젖가슴처럼 빨리는 눈") 일어난다. "결과는 여러 가지 성질과 행위 사이에서 일종의 전반적인 감염이 일어나는 것"이라고 바르트는 쓴다. 그러면 "세계가 **흐릿**해진다."¹⁰ 바타유의 에로티시즘은 이렇듯 언어적 위반이 보증하는 일종의 물리적 위반, 주체의 한계를 가로지르는 횡단, 감각의 경로들을 넘나드는 횡단이다.¹¹ 브르통이 이런 위반적 에로티시즘에 접근할 때는 오직 거기서 벗어나기 위해서다. 이 에로티시즘은 승화를 중심에

둔 그의 사랑과 예술 개념, 대상과 주체가 모두 지닌 완전성 개념과 너무 다른 것이기 때문이다. 그러나 벨머는 이런 에로티시즘을 추구한다. 애너그램 작업에서 벨머는 부분-대상들을 대체(똑같은 공이 "가슴" 또는 "머리" 또는 "다리"를 의미할 수 있다)할 뿐만 아니라, 신체인지 뭔지 불분명한 것을 만드는 식으로 부분-대상들을 조합하기도 한다. (벨머는 드로잉을 복잡하게 겹치면서 그려, 이 과정을 더 심하게 밀고 간다.) 요컨대, 인형은 슬리퍼 숟가락이 아니다. 인형은 욕망의 위반적 해부학을 다짐하는 "유사함-상반됨의 난해한 사전"에서 생겨나는 것이기 때문이다.

그런데 이 욕망은 정확히 어떤 것인가? 이 욕망이 물신숭배적인 것(만)은 아니다. 성차가 은폐되지 않기 때문이다. 오히려, 탐구의 대상, 그것도 집요한 탐구의 대상은 인형의 성인 것 같다. 「다섯 살배기 꼬마 한스의 공포증 분석Analysis of a Phobia in a Five-Year-Old Boy」(1909)에서 프로이트가 분석한 꼬마 한스처럼, 벨머는 마치 성차의 표시와 출생의 메커니즘을 확인하기라도 하는 것처럼 인형을 조작한다.[12] 이런 식으로 거세는 거의 상연되다시피 하고, 심지어는 처벌되기까지 하는 것 같다. 마치 인형이 거세 상태를 대변할 뿐만 아니라 그 때문에 벌까지 받기라도 하는 것처럼. 이 점에서 벨머는 자코메티와 같다. 에로틱한 환희와 "사지가 절단된 그 피조물에 대한 공포, 또는 그녀를 의기양양 깔보는 경멸"[13]이 뒤섞여 있는 것이다.

요컨대, 벨머의 인형에는 물신숭배만큼이나 사디즘도 각인되어 있다. 그러나 여기서는 물신숭배와 사디즘이 대립하지 않으므로, 양자를 대립시켜서는 안 된다.[14] 벨머의 사디즘은 거의 감춰져 있지 않다. 벨머는 "희생자"를 지배하고 싶다는 욕동을 글에서 공공연히 밝히며, 이 목적을 위해 인형에 대단히 관음증적인 포즈를 설정한다. 두 번째 인형에서는 인형의 여러 미장센을 통해 관음증적 시선이 지배하지만, 첫 번째 인형에서는 관

한스 벨머, 첫 번째 인형의 메커니즘, 1934

음증적 시선이 인형의 메커니즘 내부로도 들어온다. 첫 번째 인형 내부는 미니어처 파노라마로 가득 차 있는데, 이는 "어린 소녀들이 비밀리에 하는 생각들을 끄집어내려는"[15] 의도다. 따라서 가부장적인 통제의 환상이 작용하고 있는데 — 창조뿐만 아니라 욕망 자체도 통제하려는 환상이다. 벨머의 입장에서는 다른 욕망들도 형상화된다고 주장할 수 있을 테지만, 누가 지배하는 주체고 무엇이 지배당하는 대상인지는 명명백백하다.

　하지만 정말 그런가? 그런데 이 욕망은 무엇인가? 이 욕망이 만약 그토록 지배적이라면, 대체 왜 지배**하고 있다**고 부르짖으며 나대는 것인가? 벨머의 인형들은 욕망의 이동을 추적하기만 하는 것이 아니라, 와해를 대변하기도 하는데, 여성 대상의 와해는 물론이고, 남성 주체의 와해까지 대변한다.[16] 그런데 이런 것이 벨머가 "에로틱한 해방"이라는 말로, 또 인형

의 "최후의 승리"라는 말로 의미하는 것일까?[17] 「인형 테마에 관한 기억」에서, 벨머는 역설적이게도 인형이 최후의 승리를 거두는 순간은 인형이 벨머의 시선에, 벨머의 손에 "잡히는" 바로 그때라고 한다. 이 말을 우리는 어떻게 이해해야 하는가?

한 가지 출발점은 인형에 기입된 사디즘이 어떻게 마조히즘도 가리키는지를 살펴보는 것이다. 과거를 회고하는 자리에서 벨머는 "나는 사람들이 본능을 받아들일 수 있게 돕고 싶었다"라고 말했다.[18] 여기서 우리는 벨머의 말을 곧이곧대로 받아들여야 한다. 왜냐하면 벨머의 인형들은 에로틱한 융합과 성적인 탈융합 사이에서 벌어지는 투쟁을, 즉 "욕망이 욕망의 대상에 대한 이미지를 만들어낼 때 따르는 무수한 통합 가능성과 탈통합 가능성"[19] 사이의 투쟁을 정말로 상연하는 것처럼 보이기 때문이다. 초현실주의의 다른 누구보다도 더 단호하게, 벨머는 초현실주의의 특징인 결합과 와해 사이의 긴장 그리고 사디즘과 마조히즘 사이의 동요를 그려낸다. 이런 사도마조히즘의 충동을 브르통은 새로운 아름다움 개념으로 승화시키려 하고, 데 키리코, 에른스트, 자코메티는 새로운 미술 기법으로 굴절시키려 하며 딴전을 피운다. 그러나 벨머에게서는 이런 승화가 미미하며, 그래서 섹슈얼리티의 사도마조히즘적 본성, 실은 초현실주의의 사도마조히즘적 본성이 고스란히 드러난다. 이것이 벨머가 초현실주의 비평 문헌에서 주변부 취급을 당하는 이유인가? 그의 작업이 초현실주의와 이질적이기 때문이 아니라, 오히려 너무나도 핵심적이기 때문에? 결코 완전히 따로따로인 경우는 없지만, 에로스와 타나토스 사이에서 초현실주의적 투쟁을 가장 떠들썩하게 벌이는 것이 벨머의 작업이고, 그 투쟁이 벌어지는 가장 야단스러운 극장이 여성 신체라서 그런가?[20]

여기서 상기해야 할 점이 있다. 프로이트가 보기에는, 대상을 지배하려

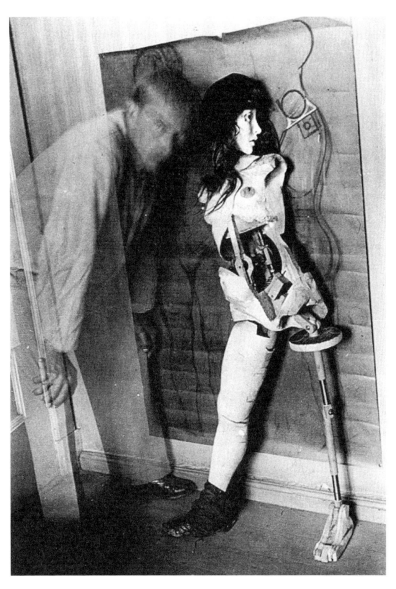

한스 벨머, 한스 벨머와 첫 번째 인형, 1934

는 욕동 가운데 원래는 성적인 욕동이 아니지만 주체의 내부를 향할 경우 성적인 욕동으로 변하는 것이 있다는 점이다. 이 욕동이 다시 외부를 향하게 되면 사디즘적 욕동이 된다. 그래도 주체 내부에는 일말의 공격성이 남는데, 죽음 욕동 이론의 프로이트는 이 공격성을 "본연의 성적 마조히즘"이라고 불렀다.[21] 사디즘과 마조히즘, 성적인 것과 파괴적인 것 사이의 바로 이런 상호관계가 벨머의 인형이 상기시키는 것이다. 왜냐하면 벨머는 사디즘의 장면 속에 마조히즘의 흔적을 남기고, 인형을 파괴하는 가운데 자기 파괴의 충동을 표현하기 때문이다. 그는 자신의 욕망을 해부하지만, 이는 오직 자신의 에로티시즘이 죽음과 관계가 있음을 보여주기 위해서고, 이를 대변하라고 만든 것이 산산조각 난 여성 신체의 이미지다. 이렇게 본다면, 인형은 사디즘적 지배를 넘어서(아니면 내부에?), 남성 주체가 그에게 최대의 공포인 자신의 파편화, 탈통합, 분해를 직면하게 되는 지점까지 나아가는 것일지도 모른다. 그런데 이는 벨머의 가장 큰 소망이기도 하다. "모든 꿈이 남아 있는 유일한 본능으로 다시 되돌아가 자아의 한계에서 벗어난다."[22] 이래서 벨머는 (탈)접합된 여성 신체를 욕망할 뿐만 아니라 그런 여성 신체와 동일시도 하는 것처럼 보이는 것인가? 그래서 벨머는 사디즘적으로 이런 신체를 지배할 뿐만 아니라 마조히즘적으로 이런 신체가 되기도 하는 것처럼 보이는 것인가? (첫 번째 인형을 찍은 한 사진을 보면, 벨머는 인형과 별개인 창조자가 아니라 인형의 유령 같은 분신의 모습이고, 자신의 이미지와 인형의 모습을 뒤섞어놓은 드로잉도 많다.)[23] "이것이 해결책이면 안 되는가?" 벨머는 「인형 테마에 관한 기억들」의 말미에서 자문한다. 그렇다면 벨머는 욕망과 동일시가 이렇게 치명적으로 교차하는 지점으로 우리를 끌어들이는 것은 아닌가? 하지만 이때 여기의 "우리"는 대체 누구인가? 그러니까, 젠더 정체성과 성적인 위치를 이렇게 오락가락

하는 것이 허용되는 주체는 누구이며, 그런 동요로 인해 추방되고 심지어 삭제되기까지 하는 주체는 누구인가?

<center>❧</center>

"자아의 한계에서 벗어나기 위해"라는 이 갈등에 찬 동기를 이해하려면, 우리는 인형이 초현실주의의 사랑 개념을 과도하게 파고든 작품일 뿐만 아니라, 파시즘의 신체 개념에 대한 비판이 내재한 작품이라고도 보아야 할 것 같다.[24] 이것은 위험스러운 지대고, 초현실주의와 파시즘이 교차하는 지점에서 특히 그렇다. 하지만 두 개념의 안내를 받으면 우리가 이 지대를 통과하는 데 도움이 될 것 같다. 승화와 탈승화 개념이다.

프로이트는 승화를 억압, 반동-형성, 이상화 등과 명확히 구분해서 정의하는 법이 없다. 그러나 아주 단순하게 말한다면, 승화는 성적인 욕동들을 문명의 목적(예술, 과학)에 맞게 전환시키는 것, 어떤 면에서 그 욕동들을 순화시키고, 대상(미, 진리)을 통합함과 동시에 주체(예술가, 과학자)를 정화하는 그런 것이다. 욕동들의 무정부상태로부터 주체를 구원하는 것이라고 보든(프로이트가 암시하듯이), 아니면 주체에 의해 파괴될 염려가 있는 대상을 보상하는 것이라고 보든(멜라니 클라인이 암시하듯이), 승화는 "에로스의 주된 목적인 통합과 결합"을 유지한다.[25] 프로이트는 이런 것, 즉 어떤 목표는 포기하고 다른 목표는 승화하는 것이 고통스럽기는 하나, 문명의 길이라고 본다.[26]

그런데 문명의 길은 정반대 방향으로도, 즉 승화가 촉진하는 결합이 풀어지는 **탈**승화의 방향으로도 진행될 수 있다. 예술에서 탈승화는 성적인 것의 (재)분출을 의미할 수 있는데, 이는 모든 초현실주의자들이 지지하

는 것이다. 그러나 탈승화는 또한 대상과 주체 모두를 (재)와해시키는 지점으로 이어질 수도 있는데, 이는 오직 일부 초현실주의자들만 감수하는 것이다. 승화와 탈승화가 대결하는 지점, 바로 여기서 초현실주의는 무너지는데, 이것은 에둘러 하는 말이 아니다. 이와 같은 것이 1929년 무렵 공식적 브르통파와 이단적 바타유파 사이에서 일어난 결렬의 위기, 벨머의 인형이 많은 것을 밝혀주는(또 역으로, 벨머의 인형을 많은 부분 밝혀주기도 하는) 위기다. 브르통파와 바타유파는 둘 다 탈승화가 지닌 언캐니한 힘을 인지하지만, 브르통파 초현실주의자들은 그 힘에 저항하고, 바타유파 초현실주의자들은 그 힘을 파고든다—특히 탈승화의 언캐니한 힘이 죽음 욕동과 겹쳐지는 지점에서 그렇다고 말하고 싶다.

탈승화에 대한 양가성은 브르통파 초현실주의의 특징이다. 브르통은 한편으로 성적인 것을 미적인 것, 즉 무관심성이라는 칸트의 전통적 정의와 융합하고, 에른스트, 자코메티 등이 만들어낸 초현실주의 이미지에 대한 증상 모델symptomatic model을 지지한다. 그러면서도 다른 한편으로는 성적인 것이 상징적인 것을 폭파해서는 안 된다고 주장하며, 퇴행과 위반을 같은 것으로 보아서는 안 된다고 거부한다(브르통은 실제의 도착에 대해서는 분노한다).[27] 그런데 이 같은 위반을 제외한다면 초현실주의 프로젝트는 과연 무엇인가? 이처럼 위반에 대해서도 브르통은 또 양가적이다. 한편으로 그는 위반이 지닌 반문명적 힘에 이끌린다. 그래서 영화 「황금시대」(1930)의 프로그램에서는 후기 프로이트의 신념, 즉 파괴 욕동의 포기를 반박하고, 그의 발작적 아름다움 개념에서는 숭고에서 작용하는 "부정적 쾌락," 즉 성적인 와해를 환기하다시피 한다.[28] 그러면서도 다른 한편으로는 위반으로부터 파생되는 것들, 위반의 핵심에 있는 탈융합, 심지어 죽음 때문에 좌초한다. 이 때문에 결국 브르통은 승화된 형식과 관념

론적 에로스를 귀하게 여기고, 미적인 것의 전통적 기능, 즉 경험의 상반된 모드들(칸트에게서는 자연과 이성, 사실 판단과 가치 판단 등등)을 화해시키는 규범적 기능을 지지한다. 초현실주의의 요점에 대한 브르통의 공식을 다시 한 번 떠올려보자. "삶과 죽음, 실재와 상상, 과거와 미래, 소통 가능한 것과 소통 불가능한 것, 고급과 저급이 더 이상 모순으로 보이지 않게 되는 특정한 지점이 마음속에 존재한다는 믿음을 모든 것이 갖게 하는 것 같다."[29]

브르통의 분신이자 타자인 바타유는 이런 양가성과는 뚝 떨어진 지점에 있다. 브르통의 공식을 지지하는 것 같은 인상을 줄 때가 많지만, 이는 오직 브르통의 공식을 보충하기 위해서인데, 그러다가 브르통의 공식을 전복하고, 쾌락 원칙 너머로 밀어붙이곤 하는 것이다. 바타유는 "선과 악, 고통과 기쁨" "신성한 황홀경과 그 반대인 극한의 공포" "삶의 끈덕짐과 죽음의 끌어당김" 그리고 마지막으로 "삶과 죽음, 존재와 무"를 브르통의 리스트에 추가한다.[30] 브르통은 이런 전복을 참을 수 없고, 그래서 자신의 양가성을 극복한다. 이를 보여주는 가장 유명한 예가 「제2차 초현실주의 선언문」(1929)인데, 거기서 브르통은 "승화"를 옹호하고 "퇴행"을 거부하는 입장을 표명한다(M160). 여기서 퇴행의 이름은 바타유다.[31]

아이러니하게도, 브르통은 자네 일파가 자신을 병자 취급한다고 비웃는데, 그러면서 이제는 자신이 바타유를 병자 취급한다. 바타유의 "반反변증법적 유물론"은 심한 유아적 도착이라는 것이다(M 183). 이 점에서 브르통은 단지 승화를 옹호하는 데 그치지 않는다. 승화를 실천하기도 한다. 이제 단정하고 검소하고 완강한—다시 말해, 자신의 항문성애에 맞서는 고전적인 반동-형성에 휩싸인—브르통은 바타유를 "대변 철학자"(M 185)라고 비난한다. 바타유는 엄지발가락, 물질 나부랭이, 완전 똥을 떨쳐버

리지 않고, 저급을 고급으로, 즉 적절한 형태로 승화된 아름다움으로 끌어올리기를 거부한다는 것이다. 브르통이 바타유의 유물론에 반발하는 것은 정확히, 그 유물론이 삶과 죽음의 일치를 찬양하기 때문이다. 그렇다면 이상한 말이지만, 초현실주의의 이 혁명적인 선언문은 또한 "수치, 혐오, 도덕성"[32]을 늘어놓는 반동적인 선언문이기도 하다. (어떤 지점에서 브르통은 "도덕적 무균처리"를 "초현실주의가 기울이는 노력"의 필요조건으로 설정한다[M 187].) 하지만「제2차 초현실주의 선언문」이 득점을 하는 면도 분명히 있다. 바타유에 대한 묘사는 언캐니하게 정확한 것이다(그가 "더러운 것들 속에서 뒹군다"는 것은 사실 아닌가?[M 185]). 나아가 브르통은 바타유의 딜레마도 간파한다. 바타유는 이성을 이용해 이성에 반대하고, 예술을 승화시키는 형태 속에서 예술을 탈승화시킨다는데, 이것이 어떻게 가능한가?

이제 바타유로 말할 것 같으면, 그도 이 비판을 고스란히 되돌려준다. 만일 브르통파 초현실주의자들이 "저급한 가치"에 그토록 전념한다면, 왜 그들은 "역시나 비천한 이 세계를 그리도 혐오하는가?"[33] 또 왜 "그들은 저급한 가치에 고상한 성격을 부여하고," "아래서 올라오는 요구"를 "위에서 내려오는 요구"라고 위장하는가(V 39)? 이것은 **아래에 존재하는** 전복을 **위에 존재하는** 초현실로 둔갑시키는 것, 탈승화의 미명 아래 승화를 하는 것 아닌가? 바타유가 보기에 브르통의 프로젝트는 "이카루스의 평계"다. 법을 위반하는 것이 아니라 법의 처벌을 유발하는 데 관심이 있는, 즉 "애처럼 희생자 역할"(V 40) 놀이를 하는 오이디푸스 게임이라는 것이다. 어딘가 다른 곳에서 바타유는 브르통의 오이디푸스 게임에 치환 놀이 le jeu des transpositions라는 말을 붙인다. 브르통식 초현실주의는 겉으로야 성적 욕망의 해방을 부르짖지만, 실은 성적 욕망을 승화시켜 상징적 대체

물로 승격시키는 데 전념하며, 이 점에서 여타의 형식적 모더니즘이나 진배없음을 암시하는 말이다. 바타유는 그런 승화의 예술은 어떤 것도 도착 자체의 힘과 상대가 될 수 없다고 본다. "나는 물신숭배자가 신발을 사랑하는 것만큼 그림을 사랑하는 회화 애호가를 경멸한다."[34] 만약 이런 말이 그저 승화에 대한 공격이거나 또는 도착 자체에 대한 찬양에 불과하다면, 브르통의 비판은 그대로 눌러앉아 계속 유효할 것이다. 그러나 바타유는 이런 생각들을 철학적 실천으로 발전시킨다. 죽음 욕동에 대한 직관을 거부하기보다, 브르통의 초현실주의와 결정적으로 다른 지점에서 그 직관을 파고드는 위반을 철학적으로 실천한 것이다. 바타유의 작업은 서로 연관된 두 영역에서 이루어진다. 예술의 기원 신화와 에로티시즘 이론인데, 이 대목과 무척이나 관계가 있다. 이 둘을 함께 살펴보면, 벨머의 인형이 심리에 미치는 효과를 파악하는 데 도움이 될 것이다.

동굴 벽화와 아동 그림을 다룬 초창기의 성찰에서 바타유는 재현에 대해 실재론, 합리주의, 도구주의의 설명과는 전혀 다른 해석을 제시한다. 바타유의 주장에 의하면, 태초에 재현을 부추긴 것은 유사성(이것은 당초 우발적인 것이다가, 나중에야 코드로 자리잡은 것이다)의 명령이 아니라 변형altération의 유희다. 이 말로 바타유가 뜻하는 바에 의하면, 이미지의 형태를 만든다는 것은 곧 이미지의 형태를, 또는 이미지의 모델이 지닌 형태를 **왜곡**한다는 것이다. 그렇다면 바타유가 보기에 재현은 형식적 승화보다 본능의 배출과 더 관계가 있는 것이고, 이런 입장으로부터 그는 아주 예외적인 공식을 도출해낸다. "예술은…… 이런 식으로 파괴의 연속에 의해 나아간다. 예술은 리비도의 본능을 해방시키며, 그런 만큼 리비도의 본능은 사디즘적이다."[35]

재현을 이처럼 탈승화의 과정으로 설명하는 것은 미술사는 물론 문명

사가 가장 소중히 하는 서사들, 즉 미술이나 문명은 본능의 승화, 인식의 연마, 기술의 진보 등을 통해 발전한다는 이야기와 모순된다. 그러나 우리의 주제와 관련된 좀 더 소박한 차원에서 보면, 바타유의 설명은 벨머의 인형을 이해하는 데 도움을 주기도 한다. 벨머의 인형이 승화적 **치환**이 아니라 탈승화적 **변형**의 산물이기 때문이다. 이런 관점에서 특히 적절한 것이 바타유가 변형 개념을 파고드는 가운데 나온 다음 두 가지 생각이다. 첫째, 바타유는 변형에서 작용하는 사디즘에 마조히즘의 성격도 있음을 내비친다. 변형된 이미지를 절단하는 것은 자기절단이기도 하다는 말이다―이 명제는 바타유가 반 고흐를 거론하며 제시한 것이지만, 나는 벨머와 연관해서 고려해온 명제다.[36] 둘째, 원래의 정의에 붙인 주석에서 바타유는 변형이 두 가지 의미를 동시에 가리킨다고 말한다. "시체의 부패와 유사한 부분적 부패" 그리고 신성 및 유령과 관련된 "완전히 이질적인 상태로의 이행"이 그 두 의미다.[37] 벨머의 인형에서 두드러지는 특징이 바로 이런 변형이다. 왜냐하면 많은 인형이 시체, 그것도 조각난 시체로 읽히고, 또 주체성 "이후"의 신체, 즉 완전히 구속된 신체로도 읽히며, 또 주체성 "이전"의 신체, 즉 이질적인 에너지에 양도되어버린 신체로도 동시에 읽히기 때문이다. 이렇게 볼 때 인형은 두 겹으로 언캐니해 보일 수도 있다―한편으로는 과거에 발생한 성욕의 각성을 떠오르게 하는 환상이면서, 다른 한편으로는 미래의 죽음을 떠오르게 하는 환상인 것이다.

이런 식으로 벨머의 인형은 바타유의 에로시티즘에 가담하며, 이는 벨머도 알고 있었다.[38] 바타유는 초기의 소설과 에세이에서부터 『라스코 또는 예술의 탄생Lascaux, ou la Naissance de l'art』(1955), 『에로티즘L'Erotisme』(1957), 『에로스의 눈물Les Lames d'Eros』(1961) 같은 후기의 글에 이르기

까지, 재현에 관한 생각과 함께 이 문제적 에로티시즘 개념을 발전시킨다. 재현과 에로티시즘은 에너지와 소모, 삶과 죽음의 경제에 대한 그의 일반론에서 결합된다. 바타유는 에로티시즘을 죽음에 물든 성행위로 보며, 이런 에로티시즘이 바로 인간을 동물과 구분해준다고 여긴다. 그러나 에로티시즘은 또한 좀 더 심오한 차원에서 죽음과 연결되어 있기에 우리 인간의 구별점을 없애버리기도 한다. 왜냐하면 에로티시즘은 한 순간이나마 우리를 죽음의 연속성으로, 즉 불연속적인 한계로 정의되는 삶에 의해 교란되고, 신체에 묶인 에고로 정의되는 주체성에 의해 단절되는 연속성으로 되돌려 보내기 때문이다.[39] 그렇다고 해서 바타유의 에로티시즘이 삶과 죽음을 단순히 대립시키는 것은 아니다. 오히려, 이 에로티시즘은 죽음 욕동 이론처럼, 삶과 죽음을 밀어붙여 하나의 동일한 정체성으로 다가가게 한다.[40] 따라서 바타유는 에로티시즘을 "죽음에 이르기까지 삶에 동의하는 것"(E ii)이라고 정의한다. 여기서는 불연속성이 연속성과 다시 이어지는 지점까지 불연속성을 강화하는 것이라고 이해해도 무방할 말이다. "에로티시즘의 최종 목표는 모든 장벽이 사라진 융합"(E 129)이라고 바타유는 주장한다. 벨머가 동의하는 주장이다. 사실 인형은 바타유가 제안하는 이 역설적 "에로틱한 대상"을 집약한 전형이다. "모든 대상들의 한계가 철폐되었음을 암시하는 대상"(E 140)인 것이다. 여기 나오는 "최종 목표" "자아의 한계로부터 벗어나려는" 본능은 반드시 죽음 욕동의 견지에서 이해되어야 한다. 그러나 도대체, 왜 이런 목표, 이런 본능은 여성의 신체를 강박적으로 (탈)접합한 이미지 위에서 실행되어야 하는가?

답을 찾으려면, 역사 속에서 벨머와는 다른 틀로 인형을 바라본 나치즘을 살펴보는 것이 좋을 것이다. 인형은 분명 나치즘에 반기를 드는 작품이었다. 제1차 세계대전 당시 벨머는 아직 어려서, 파시즘에 동조하는 엔지니어였던 벨머의 아버지는 벨머를 베를린 기술학교에 보냈다(거기서 벨머는 여러 사람을 만났는데 그중에는 조지 그로스George Grosz와 존 하트필드John Heartfield도 있었다). 벨머는 언론계에 뜻을 품고 아버지가 명한 직종을 거부했으나, 나치가 정권을 잡자 언론계 또한 거부했다. 나치에 휘말리는 것을 우려한 것이다. 벨머가 인형으로 눈을 돌린 것이 그때였다. 즉, 인형은 파시스트 아버지와 파시스트 국가에 대한 공격을 표명한 작업이었던 것이다. 그런데 이 공격을 우리는 어떻게 이해해야 할까? 벨머가 공언하는 정치적 입장과 인형의 명백한 사디즘이 화해 가능한 것인가? 인형으로 형상화된 환상들과 파시즘의 상상계 사이에는 어떤 관계가 있는가? 인형은 그와 비슷하게 손상된 에고를 환기시키는 것일까? 남성 신체를 보호하는 무장을 통해서, 또 왠지 여성적으로 치부된 다른 신체들(유대인, 공산당원, 동성애자, "대중")에 대한 공격을 통해서 신체적 안정감을 추구하는 손상된 에고를?[41] 아니면 인형은 파시즘이 박멸하겠다고 장담하는 바로 그 힘, 즉 파시즘의 상상계에서는 또한 여성적이라는 코드로도 통하는 무의식과 섹슈얼리티를 가지고 파시스트가 추구한 신체와 심리의 무장에 도전하는 것인가?

벨머의 인형을 사디즘적이라고 본다면, 이 사디즘의 대상은 분명하다. 여성이다. 그러나 인형을 사디즘의 재현으로 본다면, 그 대상은 좀 불분명해진다.[42] 여기서 나에게 도움을 줄 것 같은 두 개의 언급이 있다. 첫 번

째 언급은 발터 벤야민의 것으로, 벨머가 대면했던 것과 똑같은 파시즘의 와중에 나온 것이다. "유기체의 기계적 측면을 드러내려고 하는 것은 사디스트의 끈덕진 경향이다. 사디스트는 인간 유기체를 기계의 이미지로 대체하려 한다고 말할 수 있다."[43] 제2차 세계대전이 종결될 무렵 테오도르 아도르노와 막스 호르크하이머는 벤야민의 견해에 다시 초점을 맞추었다. 나치는 "신체를 움직이는 기계 메커니즘, 즉 관절은 부속품으로, 살은 골격을 보호하는 완충물로 본다. 나치는 신체와 각 부분을 마치 이미 분리된 상태인 것처럼 사용한다."[44] 이런 관점에서 본다면, 벨머의 기계적인 인형이 나타내는 사디즘은 적어도 일부는 이차적 사디즘, 즉 파시스트 아버지와 파시스트 국가의 사디즘을 폭로하는 것이 목표인 성찰적 사디즘이라고 볼 수도 있을 법하다. 이렇게 본다고 해서 벨머의 인형이 지닌 문제의 소지가 줄어드는 것은 아니다(이 "오이디푸스적" 도전의 바탕은 여전히 여성의 신체고, "여성"은 여전히 다른 것들에 대한 비유다). 그러나 이렇게 보면 벨머의 인형이 무엇을 문제 삼고자 하는지가 분명하게 드러난다.

벨머는 첫 번째 인형을 제작할 때 어린 사촌 동생에게 품고 있던 에로틱한 심정에서 영감을 받았고, 형에게 기술적 도움을 받았으며, 어머니가 챙겨준 어린 시절의 물건들을 재료로 사용했다. 그렇다면 인형은 제작 과정 자체에서 아버지를 공격하는 근친상간의 성격을 지닌 것이다. 벨머의 친구 장 브룅Jean Brun이 생생하게 묘사하듯이, 이는 파시스트 엔지니어의 연장을 거꾸로 돌려 그를 겨누는 공격이다.

아버지가 패배했다. 아버지는 아들이 핸드 드릴을 들고, 형의 무릎 사이에 인형의 머리를 끼워 넣고는, "나 대신 꼭 잡아줘. 나는 콧구멍을 뚫어야 해"라고 말하는 것을 본다. 아버지는 창백한 얼굴로 나가버리고, 아들은

이 딸, 금지되어 있던 숨을 이제야 내쉬는 딸을 바라본다.[45]

인형을 만들면서 이렇게 근친상간적 위반을 할 때 벨머는 "비할 데 없는 쾌락,"[46] 즉 아버지의 남근적 특권에 도전하는 주이상스를 경험한다. 여기서 인형에 대한 **도착**은 바로 아버지를 **등지고 돌아서는 것**, 즉 아버지의 생식기가 독점하는 권력을 부정하고 아버지가 선점한 법에 도전하는 것인데, 이는 "성차와 세대차라는 이중의 차이에 대한 잠식"[47]을 통해 이루어진다. 이런 잠식을 벨머는 여러 방법으로 실행한다. 아버지의 창조적 특권을 빼앗기, 여성 형상과 자신을 동일시하거나 심지어는 뒤섞어버리기, 기억 속의 "어린 소녀"를 유혹하기 등이다. 성차와 세대차를 이런 식으로 잠식하는 것은 대단히 충격적인데, 왜냐하면 그것이 욕동들의 태곳적 질서, 즉 "분화되지 않은 항문-사디즘의 차원"[48]을 폭로하기 때문이다. 초현실주의는 이 차원에 이끌린다는 것이 나의 주장이었다. 그러나 브르통은 이 차원에 반발하고("수치, 혐오, 도덕성" 때문에), 바타유는 이 차원을 가지고 철학을 한다(배설물을 내던지며). 벨머는 초현실주의를 이 차원과의 관계 속에서 가장 충실하게 본 미술가다.

그런데 이 모든 것이 나치즘과 대체 무슨 관계가 있는가? 벨머는 나치즘이 만들어낸 남성 주체성 내부에서 나치즘과 싸우는데, 여기서 그 방식을 엿볼 수 있다는 것이 내 생각이다. 벨머는 나치즘의 남성 주체성이 억압 그리고/또는 혐오하는 것을 가지고 나치즘과 싸우는 것이다. 클라우스 테벨라이트Klaus Theweleit가 『남성 환상Male Fantasies』(1977/78)에서 1920년대와 30년대의 독일인 파시스트 남성에 대해 설명한 것을 보자. 테벨라이트는 정신장애아동을 설명하는 용어를 주저 없이 쓰면서 이 주체에 대한 생각을 펼친다. 파시스트 남성은 자신의 신체 이미지에 리비도 집중

을 하기는커녕 신체 이미지를 결합할 능력도 없는지라, 그의 형태는 내부로부터 만들어져 나가는 것이 아니라, **"외부로부터,"** 즉 위계질서가 엄격한 아카데미, 사관학교, 실제 전장 등과 같은 "제국주의 사회의 훈련기관에 의해서" 만들어진다.[49] 그런데 이런 훈련기관은 파시스트 남성 주체를 결합해주는 것이 아니라, 그의 신체와 심리를 무장시킨다. 파시스트 남성 주체는 이런 무장이 자기정의와 자기방어 둘 다를 위해 꼭 필요하다고 보는데, 이는 자신의 신체 이미지가 분해되는 환상에 그가 끊임없이 시달리기 때문이다. 테벨라이트는 파시스트 남성이 바로 이 이중의 요구 때문에 그의 사회적 타자들(즉, 유대인, 공산당원, 동성애자)을 공격할 수밖에 없다고 본다. 부분적으로 이는 그런 사회적 타자들이 그가 두려워하는 분해의 모습처럼 보이기 때문이다. 그러나 공격을 하다 보면 파시스트 남성이 겨냥하는 표적은 그의 사회적 타자들이나 마찬가지로 파편적이고 유동적이며 여성적이라는 코드로 구성된 자신의 무의식과 섹슈얼리티, 자신의 욕동과 욕망이 된다.

그래서 파시즘이 챙기는 무장은 섹슈얼리티가 촉구하는, 또는 죽음이 야기하는 모든 혼돈에 맞설 것을 다짐한다. 그 무장이 정신적인 것임은 확실하지만, 또한 신체적 무장이라는 면도 있다. 사실, 이 무장은 파시즘의 미학에서 신체적 이상으로 재현된다—아르노 브레커Arno Breker(1900-91)와 요제프 토락Joef Thorak(1889-52)처럼 나치가 추앙한 조각가들이 만들어 낸 철제 남성상들이 예인데, 그 상들은 순수성을 전파하는 수단임에도 불구하고 남근처럼 빵빵하게 부풀어 있다. 나치 미술은 모더니즘 미술과 대조되는 반대 유형으로 꼽힐 때가 많지만, 주요 미학은 겉보기만큼 괴상하지 않다. 나치 미술은 1920년대와 1930년대에 유럽에서 나타난 다른 고전주의들, 즉 입체주의, 표현주의, 다다이즘, 초현실주의 같은 파편화 경

아르노 브레커, 「만반의 준비」, 1939

향의 모더니즘에 맞서 반동으로 일어난 질서로의 복귀라는 흐름들과도 공통점이 많은 것이다. 그러나 반동이라는 면에서는 나치판 고전주의가 가장 극단적이다. 왜냐하면 나치 미술은 이런 모더니즘 미술들을, 그리고 제1차 세계대전이 낳은 절단된 신체들을 차단하고자 할 뿐만 아니라, 나치 남성을 위협하는 "여성적인" 힘, 즉 섹슈얼리티와 죽음도 차단하고자 하기 때문이다.[50]

나치즘은 섹슈얼리티와 죽음 같은 여성적인 힘을 묵과할 수 없는데, 이는 나치즘의 예술적 이상뿐만 아니라 모더니즘에 대한 반론에서도 분명하게 드러난다. 예를 들어, 1937년에 열렸던 〈퇴폐 미술Entartete Kunst〉 전시회는 모더니즘 미술을 단죄하는 전시회였지만, 그 전시회에서 가장 맹비난을 받았던 작품이 꼭 가장 추상적인 미술이었거나, 또는 가장 무정부주의적인 미술이었던 것은 아니다. 가장 큰 파문은 신체를 재현한 미술에 쏟아졌다─신체를 재현하나, 그 형상을 왜곡하고, 신체가 지닌 이질적인 에너지를 이미지에 담으며, 섹슈얼리티와 죽음 같은 "여성적인" 힘을 신체의 형태에 각인하고, (가장 중요한 것은) 나치 남성을 "타락하게" 만들 위험이 있는 사회적 형상들(여기서는 유대인, 공산주의자, 동성애자뿐만 아니라, 아이, "원시인," 광인까지도)과 이 여성적인 힘을 연결한 미술이 가장 큰 비난의 대상이었다. 그런데 이런 의미에서 가장 맹렬한 비난을 받은 것은 또한 나치와 가장 가까운 작품들─표현주의 같은(여기에는 에밀 놀데Emil Nolde 같은 나치 지지자들도 있었다)─이었다. 왜냐하면 이런 미술에서 형상의 훼손, 분해, "퇴폐"가 가장 두드러지고, 섹슈얼리티와 죽음 같은 이질성이 신체에 가장 직접 각인되기 때문이다. 알기만 했었더라면, 벨머의 인형은 나치의 부아를 훨씬 더 심하게 돋우었을 것이다. 왜냐하면 그의 인형은 승화적 이상주의를 산산조각 낼 뿐 아니라, 섹슈얼리티의 효과를 가지고 파

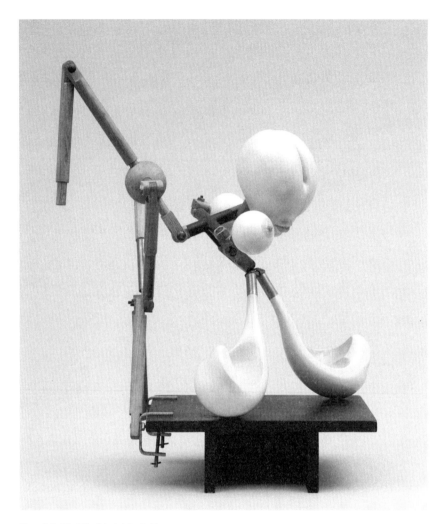

한스 벨머, 「우아한 여성 기관총 사격수」, 1937

시스트가 갖춘 무장을 공격하기도 하기 때문이다. 인형은 이렇게 무장한 공격성에서 작용하는 사디즘을 비유적으로 보여준다. 뿐만 아니라 인형은 신체의 분리를 주장하는 파시즘을 혼돈에 빠뜨리고, 욕망을 박해하는 파시즘에 도전하기도 한다. 파시즘의 분리와는 반대로 벨머의 인형은 "자아의 한계"를 벗어나는 해방을 암시한다. 파시즘의 박해와는 반대로, 벨머의 인형은 "육체적 무의식"을 대변한다.[51]

　테벨라이트에 따르면, 파시스트 남성은 무장을 필수적으로 해야 하지만, 또한 동시에 무장을 벗어던지려고 애를 쓰기도 한다. 따라서 파시스트 남성은 모든 종류의 뒤섞임을 두려워하지만, 동시에 그런 혼돈에 끌리기도 한다. 이런 양가성을 거론하는 데 최적인 상황이 전쟁이다. 전쟁에서는 이 주체가—마치 자신이 무기인 것 마냥—정의될 수도 있고 방어될 수도 있고 해방될 수도 있기 때문이다. 테벨라이트는 주체를 무기로 형상화하는 이런 심리가 파시스트 공격의 토대라고 본다. 주체가 무기가 되면 "욕망의 생산"을 "살인의 생산"으로 표현하는 것이 허용되기 때문이다. 벨머의 「우아한 여성 기관총 사수Machine-Gunneress in a State of Grace」(1937)는 주체를 무기로 보는 이런 심리를 비판적으로 비유하는 작품이다. 이 인형은 테벨라이트의 주장, 즉 파시스트 남성이 확인될 수 있는 경우는 오직 그가 여성적 타자에게 폭력을 가할 때뿐이라는 점을 보여주는 이미지나 진배없다. 그러나 이 작품은 또한 이런 사디즘 안에 마조히즘도 겹쳐져 있다는 것을, 즉 여기서 공격을 당하는 타자는 "자기 안의 여성적 자아"일 수도 있다는 것을 내비친다.[52] 이런 주장을 발전시키려면, 마조히즘 심리의 측면(이 심리를 프로이트는 여성적이라고 묘사하는데, 문제가 많은 묘사다)에서 이 자아를 살펴보는 것이 한 방법일 것 같다. 내부의 여성성에 대한 공포는 내부의 이런 분산 또는 파괴 욕동에 대한 공포다. 그리고 다시 이 공

포는 벨머의 인형이 파시즘의 상상계에 가장 깊이 가담하는 지점, 그러면서도 오직 그 상상계를 가장 효과적으로 폭로하는 지점일지도 모른다. 왜냐하면 인형을 통해 이 분산과 파괴에 대한 공포는 명시됨과 동시에 성찰의 대상이 되기 때문인데, 그 공포를 여성성과 관련시켜 극복하고자 하는 시도도 마찬가지다. 이와 같은 것이 벨머가 만든 인형이 일으키는 추문이자 교훈이다.[53]

이 작업에는 문제들이 있다. 말끔한 해결이 불가능한 문제들이다.[54] 벨머의 인형은 여성혐오증의 효과를 산출하고, 이는 그 모든 해방적 의도를 압도해버릴 수도 있다. 인형은 또한 여성적인 것에 관한 성차별주의적 환상(가령, 파편적인 것과 유동적인 것, 마조히즘적인 것과 치명적인 것을 여성적인 것과 결부시키는 연상)을 악화시키기도 한다. 심지어 이런 환상을 벨머의 인형은 비판적으로 활용한다고 해도 마찬가지다. 그래서 또 인형은 위반을 성심리적 퇴행과 연관 짓는 아방가르드의 작업에서 끈덕지게 되풀이된다. 즉, 이런 연관이 여성 신체에 대한 난폭한 재현을 통해 일어날 때가 많은 것이다.[55] 마지막으로, 인형은 남성적인 것과 여성적인 것의 대립을 뒤흔든다지만, 아무리 그래도 양자를 융합하는 조치는 그것 자체가 다른 형태의 전치일 수도 있다. 다시 말해, 히스테리 환자라는 인물과 동일시를 한 초현실주의에서처럼, 마조히즘의 위치를 둘러싼 차용이 일어날 수 있는 것이다.[56] 내 분석에도 역시 문제가 있을 수 있다. 특히 인형의 사디즘을 이차적이라고 읽는 나의 해석은 받아들이기 어려울 것이다. 하지만 이 위험부담을 나는 기꺼이 무릅쓰고 싶었다. 왜냐하면 인형은 언캐니와 죽

음 욕동에 묶여 있는 초현실주의 주체의 욕망과 공포를 다른 어떤 작품보다도 더 직접 폭로하기 때문이다. 이 같은 욕망과 공포를 일반적으로 가리키는 두 가지 범용 암호가 있다. 자동인형과 마네킹이라는 초현실주의적 형상들인데, 이제 두 형상에 대해 살펴보고자 한다.

Aboutissements de la mécanique

La protection des hommes

"인간 보호," 『바리에테』(1930) 수록 사진

5.

정교한
시체

2장과 3장에서 주장한 내용은 초현실주의의 정의와 실제가 펼쳐져 나간 핵심 축이 언캐니이며, 이런 언캐니는 삶과 죽음의 혼란, 반복 강박, 억압된 욕망 내지 환상적 장면들의 복귀를 가리키는 수많은 기호로 나타난다는 것이었다. 그런데 이런 경이로운 혼란 때문에 내부와 외부, 심리적인 것과 사회적인 것 사이에 구분이 흐려진다. 어느 하나가 다른 하나보다 앞선다거나 원인이라고 볼 수 없다는 이야기다(공식적인 마르크스주의가 제시했다가 철회한 여러 통찰 중 하나다). 그래서 4장에서는 이렇게 불분명해진 사태를 살펴보다가 초현실주의의 언캐니는 사회적 과정과 맞물려 있다는 생각을 제시하게 되었다. 특정하자면, 벨머의 인형에서 나타나는 언캐니함은 파시스트 주체의 치명적인 성격과 동렬이지만 그에 대한 비판으로 볼 수 있다는 생각이 그것이다. 이제 5장과 6장에서는 초현실주의의 언캐니가 지닌 이런 역사적 차원을 더 깊이 다뤄보고자 한다. 먼저, 초현실주의의 언캐니는 개인적인 경험의 외상

뿐만 아니라 산업자본주의의 충격과도 관계가 있음을 주장한 다음, 둘째, 초현실주의의 언캐니는 억압된 심리적 사건의 복귀뿐만 아니라 퇴색한 문화적 잔재의 회복과도 연관이 있음을 주장하겠다.

2장에서 나는 브르통이 「초현실주의 선언문」(1924)에서, 생물과 무생물이 뒤섞인 경이로운 혼란의 예로 두 개의 수수께끼 같은 대상을 제시한다고 언급했다. 현대의 마네킹과 낭만주의의 잔해가 그 둘인데, 현대의 마네킹은 인간과 비인간이 교차하는 예고, 낭만주의의 잔해는 역사와 자연이 혼합되는 예다. 이 장에서는 이 두 상징적인 물건이 초현실주의자들의 관심을 끈 또 다른 이유를 제시하고자 한다. 마네킹과 잔해는 자본주의 전성기에 신체와 사물이 겪은 두 가지 언캐니한 변화를 보여주는 형상들이었기 때문에 그들의 관심을 끌었던 것이다. 한편으로, 마네킹은 신체(특히 여성의 신체)를 상품으로 개조하는 과정을 연상시킨다. 초현실주의의 이미지 레퍼토리에서 자동인형은 마네킹의 보완물인데, 그 자동인형이 신체(특히 남성 신체)를 기계로 개조하는 과정을 연상시키는 것과 꼭 마찬가지다. 다른 한편, 낭만주의의 잔해는 이런 기계 생산 및 상품 소비 체제가 특정한 문화적 형태들을 밀어내는 과정을 상기시킨다―그런데 쫓겨나는 것은 봉건시대의 고색창연한 문화 형태만이 아니다. "한물간" 자본주의 시대의 문화 형태도 밀려난다. "한물간"이라는 용어는 벤야민에게서 빌려온 것인데, 그는 브르통 일파가 "'한물간 것'에서 보이는 혁명적 에너지를 감지한 최초의 사람들이었다"고 여겼다. 여기서 브르통 일파의 눈에 뜨인 한물간 것들이란 "최초의 철골 구조물, 최초의 공장 건물, 최초의 사진, 멸종되기 시작한 물건들"로―어딘가 다른 글에서는 벤야민이 "지난 세기의 소망이 담긴 상징" "부르주아 계급의 잔재"라고 묘사하기도 했던 물건들이다.[1]

여기서 강조해야 할 점은 두 가지다. 첫째, 브르통이 현대의 마네킹과

낭만주의의 잔해를 짝지은 데서 보이듯이, 기계를 통해 상품화된 것과 한물간 것은 변증법적으로 관련이 있다. 기계로 만든 상품이 밀어내기를 통해 한물간 구식 물건을 만들어내고, 그러면 이 구식 물건은 다시 기계생산품이 주류라고 정의를 내려주는 것이다—또한 구식 물건이 기계생산품 자체에 상징적으로 이의를 제기하기 위해 이용될 수도 있다.[2] 둘째, 기계생산품과 구식 물건, 즉 마네킹과 잔해는 둘 다 언캐니하지만 방식은 다르다. 전자는 악령의 세계에 속하는 언캐니고, 후자는 아우라의 세계에 속하는 언캐니인 것이다. 기계와 상품은 전통적인 사회 관행을 무너뜨렸기 때문에, 오랫동안 지옥의 힘이라고 간주되었다(마르크스는 종종 속어를 써서 자본 일반을 흡혈귀 같다고 묘사하곤 한다).[3] 그러나 기계와 상품은 본성 자체가 악령 같기도 하다. 둘 다 삶과 죽음이 뒤섞인 언캐니한 혼란을 자아내기 때문이다. 그런데 초현실주의자들을 매혹했던 것이 바로 이 혼란이라서, 그들은 마네킹, 자동인형, 밀랍상, 인형―모두 언캐니의 화신이자 초현실주의 이미지 레퍼토리의 주역들[4]―의 (비)인간적인 기이한 성격에 사로잡혔다. 한편, 6장에서 주장하겠지만, 한물간 구식 물건은 다른 방식으로 언캐니하다. 그것은 친숙했던 이미지와 사물이 역사의 억압에 의해 생소해지는 언캐니, 즉 19세기에는 낯익었던 것들이 20세기가 되자 낯선 것으로 복귀하는 언캐니다.

기계를 통해 상품화된 것과 한물간 것은 서로가 서로를 정의하므로, 그 둘을 구별하는 것이 언제나 가능하지는 않다(가령, 초현실주의자들이 애지중지했던 구식 자동인형은 두 범주 모두에 속할 것이다). 그렇지만 기계생산품과 구식 물건은 서로 다른 생산양식과 사회구성체에 속하는지라, 두 물건을 상기시키는 형상들이 서로 다른 정동을 일으키는 것은 분명하다. 일단 이 차이는 수공예품이 지닌 아우라와 물신성 기계나 상품이 발산하는

매력의 차이로 볼 수 있다. 수공예품에는 인간의 노동과 욕망이 아직 새겨져 있다. 반면, 물신성 기계나 상품에서는 저런 생산의 면모가 이미 통합되어버렸거나 아니면 삭제되어버린다.[5] 초현실주의가 주목했던 구식 물건과 기계생산품의 변증법적 관계는 보들레르가 아우라와 충격 사이에서 본 변증법적 관계를 그대로 되풀이한 것인데, 적어도 벤야민이 해석하는 바로는 그렇다. "아우라[즉, 미술의 제례적 요소]가 충격[즉, 산업적-자본주의적 지각 모드]의 경험으로 붕괴되는 것"에 대해 보들레르가 숙고하듯이,[6] 보들레르의 전통을 따랐던 초현실주의자들도 한물간 구식 물건을 구해내 기계생산품을 조롱하려 한다.

초현실주의의 여타 활동들(가령, 원시부족의 물건과 민속품을 모으는 기묘한 수집)이 정치적인 활동으로 간주될 때는 많지 않다. 마찬가지로, 저런 이미지와 형상을 활용하는 초현실주의 활동도 자본주의 전성기를 지배하는 사물의 질서─산업생산과 소비가 투사된 총체성의 질서, 즉 인간의 신체와 대상의 세계가 모두 기계 그리고/또는 상품으로 변해가는 질서─에 방향전환을 일으키려는 수사학적 시도다. 초현실주의에서는 기계로 생산된 상품의 형상들이 자본주의적 물건을 바로 그 물건이 내세우는 야심을 가지고 패러디하는 때가 많다. 신체를 기계나 상품의 모습으로 보여주는 경우(가령, 에른스트의 「모자가 남자를 만든다」처럼, 이는 다다로부터 넘겨받은 장치다)가 예다. 마찬가지로, 한물간 이미지들은 자본주의 이전의 과거에 억압된 이미지나, 아니면 자본주의가 미치는 범위 바깥에 억압된 이미지를 가지고 자본주의적 물건에 도전할 수도 있다. 오래된 또는 이국적인 구시대 또는 이국에서 온 물건, 즉 상이한 생산양식, 상이한 사회구성체, 상이한 감정구조를 생각나게 하는 물건이, 말하자면, 저항의 의미로 소환되는 경우가 예다. 기계생산품을 조롱하고 구식 물건을 복원해서 자본주의 전

성기의 질서를 이렇게 이중으로 반박하는 입장은 브르통이 초현실주의 오브제에 대해 쓴 글들에 암시되어 있다. 1924년에 쓴 「리얼리티 결핍에 대한 논의 서문Introduction to the Discourse on the Paucity of Reality」과 1936년에 쓴 「오브제의 위기Crisis of the Object」가 그런 글들이다. 「리얼리티 결핍에 대한 논의 서문」에서는 초현실주의 오브제(1924년에야 등장했다)가 기계생산품과 구식 물건의 두 축을 따라 사유된다. 브르통은 한편으로는 "매우 특수하게 구축되었지만 할 일이 없어 놀고 있는 기계" "완벽하게 조립되었지만 아무 의미가 없어 부조리한 자동인형"을 찾고, 다른 한편으로는 꿈의 세계에서 세공된 환상적인 책 같은 물건을 찾는다.[7] "나는 이런 종류의 물건들을 유통시키고 싶다. '이성'이 낳은 피조물과 사물에 심대한 불신을 더하기 위해서"라고 브르통은 쓴다.[8] 「오브제의 위기」에서는 쓸모없고 유별난 초현실주의 오브제(1936년까지 만연했다)가 효율적이고 수열적인 상품에 맞서 제시된다.[9]

우리의 논의에서는 구식 물건과 기계생산품의 두 사례가 이미 사용되고 있다. 『광란의 사랑』에 나오는 벼룩시장의 물건들, 즉 "농부가 만들어" 아우라가 있는 슬리퍼 숟가락과 전쟁 산업이 만들어 악령 같은 군대용 마스크가 두 예다. 아우라가 있는 구식의 형상들과 정동들에 관해서는 6장에서 다룰 것이니, 여기서는 악령 같은 기계생산품의 경우에 초점을 맞추고자 한다.

프로이트는 가장 언캐니한 물건들로 "밀랍상, 마네킹, 자동인형"을 꼽는다.[10] 그의 설명에 따르면, 이런 형상들은 생물과 무생물, 인간과 비인간

이 뒤섞이는 원초적인 혼란을 도발할 뿐 아니라, 실명, 거세, 죽음에 대한 유아기의 불안을 떠오르게도 한다.[11] 초현실주의에서 나타난 실명과 거세의 연관성에 대해서는 3장에서 간단히 다루었다. 이 장에서 내가 관심을 두는 것은 이 같은 형상들의 지위, 즉 죽음을 부르는 분신이라는 지위다. 프로이트의 계통발생학적인 사고(이 대목에서 프로이트는 오토 랑크를 따른다) 속에서, 분신 내지 도플갱어는 원래야 에고의 수호자지만, 억압된 결과 현재는 저승사자로 복귀하는 존재다. 이 비슷한 이중성을 가지고 있는 것이 바로 기계화된 도구와 상품화된 물건이고, 바로 이런 언캐니함을 초현실주의자들은 자동인형과 마네킹에서 직관적으로 알아챘다. 그런데 이 직관을 살피다 보면 즉시 다음과 같은 생각도 해볼 수 있을 것 같다. 언캐니에 대한 인식은 프로이트에게서나 초현실주의에서나 매한가지로 나타나는데, 바로 이 인식 자체가 물화라는 역사적 발전에서 나왔던 것은 아닐까? 그러니까, 언캐니를 깨닫게 된 것은 기계생산품이, 즉 **사물**이 인간의 유령 같은 분신으로 등장하게 된 역사적 변화 때문이 아니었을까?[12]

마르크스는 상품 물신숭배를 정의하면서, 자본주의에서는 생산자와 생산물이 서로 유사해진다고 주장했다. 생산자의 사회적 관계는 "사물 간의 관계라는 환상적 형태"를 띠고, 상품은 생산자를 대리하는 능동적 수행자 노릇을 한다는 것이다.[13] 실제로, 상품은 우리의 언캐니한 분신이 되고, 그러면서 점점 더 활기에 넘치는데, 바로 그만큼 우리는 점점 더 활력이 없어진다. 기계의 경우, 악령처럼 받아들여졌다는 이야기는 이미 했지만, 이 대목과 또한 관계가 있는 것은 마르크스가 기술사적인 측면에서 언급한 기계의 아이러니한 반전이다. 현대 이전의 사례에서는 인간이 기계의 모델이고, 그러니 기계가 인간(또는 동물) 신체의 유기적인 동작을 모방한다고 생각되었다(이런 생각은 초창기에 기차를 "철마鐵馬"라고 묘사했던

어법에 남아 있다). 또한 현대 이전에 기계는 도구라서, 장인에게 맞추어진 물건이자 장인의 뜻을 따르는 물건이었다. 하지만 현대의 사례에서는 기계가 모델이 되고, 인간의 신체는 기계의 세부사항에 따라 길들여지는데, 처음에는 기계의 측면에서(인간-즉-기계라는 18세기의 모델에서처럼), 다음에는 동력의 측면에서(인간 모터라는 19세기의 패러다임에서처럼) 훈육된다. 여기서는 노동자가 기계를 닮아가므로, 기계가 노동자를 지배하기 시작하고, 이렇게 해서 노동자는 기계의 도구, 기계의 보철물이 된다.[14]

따라서 현대의 기계는 언캐니한 분신일 뿐만 아니라 악령 같은 지배자로 출현한다. 상품처럼, 기계도 두 가지 이유에서 언캐니하다. 기계가 우리 인간처럼 활력을 띠기 때문이기도 하고, 우리가 기계처럼 무덤덤한 사실성을 띠기 때문이기도 한 것이다. 따라서 기계와 상품은 인간의 노동과 의지, 생기와 자율성을 끄집어낸 다음, 이런 것들을 이질적인 형태의 독립된 존재로 만들어 되돌려준다. 이러니 기계와 상품은 둘 다 인간의 타자면서도 타자가 아니고, 낯설면서도 낯익은 것, 산 자를 지배하러 돌아온 "죽은 노동"인 것이다. 이런 언캐니함이 선포되는 자동인형과 마네킹에서는 기계와 상품이 몸마저 갖춘 듯한 모습으로 등장한다. 이런 형상들이 있었기에 초현실주의자들은 기계화와 상품화의 언캐니한 효과를 강조할 수 있었다. 나아가 그들은 이런 도착적인 효과를 비판적 목적으로도 이용할 수 있었다. 여기서 알 수 있는 것은 초현실주의가 최우선시한 정치학(공식적 마르크스주의도 거부한 정치학)이다. 자본주의가 합리화한 객관적 세계에 자본주의가 **비**합리화한 주관적 세계를 대립시키는 정치학이 그것이다.

초현실주의자들은 이 (비)합리화의 과정을 여러 방식으로 내비쳤다. 한 예로, 『미노토르』 1933년 호에 실렸던 벵자맹 페레의 풍자문 「유령의 낙

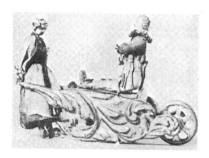

GROUPE D'AUTOMATES — AU CENTRE, UN CORDONNIER TIENT SUR UN ÉTABLI TIRE LE FIL DE SA COUTURE, IL DANSE LA TÊTE ET OUVRE LA BOUCHE. À SA DROITE INCLINANT LE CHEF UN PHYSICIEN SOULÈVE LE COUVERCLE D'UN TONNEAU D'OÙ ÉMERGE UNE TÊTE DE NÈGRE. À GAUCHE, UNE BERGÈRE... PROBABLEMENT UN BERGER... PORTE SUR SON DOS UNE HOTTE DE LAQUELLE SORT PAR INSTANTS UNE PETITE CHÈVRE. AU SECOND PLAN, UNE FEMME AUX CHEVEUX DE CRIN, COIFFÉE D'UN CASQUE, PORTE UNE SORTE DE CORBEILLE DONT, DE SA MAIN DROITE, ELLE SOULÈVE LE COUVERCLE, FAISANT APPARAÎTRE UN OISEAU. PUIS, LE CASQUE SE RABATTANT SUR SON VISAGE, ELLE PRÉSENTE UNE FIGURE MASCULINE. DANS LE FOND, LES BRANCHES D'UN PALMIER LAISSENT VOIR LORSQU'ELLES S'ENTROUVRENT UN COUPLE ENLACÉ CACHÉ DANS L'ARBRE.

SINGE MUSICIEN HABILLÉ EN MARQUIS ET COIFFÉ D'UN BONNET ROUGE À COCARDE TRICOLORE. JOUE LA MARSEILLAISE ET LA CARMAGNOLE. FIN DU XVIIIe SIÈCLE (COLLECTION CONTI)

FEMME POUSSANT UNE BROUETTE SUR LAQUELLE EST ASSIS UN HOMME (MUSÉE DE CLUNY)

MÉCANISME DES YEUX DE L'« ÉCRIVAIN » DE JAQUET-DROZ

MÉCANISME DE L'« ÉCRIVAIN » DE JAQUET DROZ

Nous devons à l'obligeance de M. Édouard Gélis, auteur, avec M. Alfred Chapuis, du remarquable ouvrage « Le Monde des Automates » (Paris, 1928) la plupart des illustrations de cet article.

「미노토르」에 실린 자동인형과 마네킹 사진, 1933

M. KERLY'S, L'HOMME AUTOMATE.

LA DANSEUSE (MUSÉE DES MASQUES DE CIRE.
MOULIN-ROUGE.)

HOMME AUTOMATE.

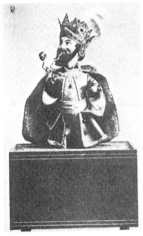

LE JOUEUR D'ÉCHECS DE KEMPELEN.

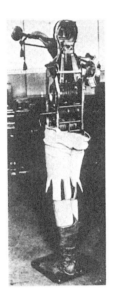

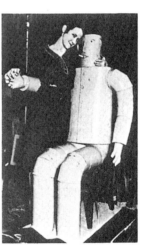

L'HOMME.

원에서 Au paradis des fantômes」를 살펴보자. 풍자문의 전형적인 수법으로 인간과 기계를 결부시키는 이 글에서는 고대 알렉산드리아 시대부터 계몽주의 시대까지의 발명가 몇 사람이 자동인형들과 대면한다.[15] 페레는 이런 자동인형을 유령이라고 보는데, 기계적이고 합리적인 것이라기보다 경이롭고 비합리적인 것이라고 본다는 말이다. 페레의 결론은 이렇다. "이 움직이는 스핑크스는 아직도 멈추지 않고 인간에게 수수께끼를 내고 있으며, 수수께끼를 풀어도 그 답은 다시 새로운 수수께끼를 불러낸다."[16] 하지만 글 속에 나오는 이미지는 이런 비합리적 유령을 현대적 **합리화**와 연결한다—유령은 수수께끼 같고 정녕 언캐니하지만, 이유는 정확히 그런 유령이 산업자본주의 체제하의 남성과 여성을 닮았기 때문이라는 뜻이다.

펼침면의 첫 번째 쪽에 나오는 이미지는 자동인형의 전성기였던 18세기 말에 만들어진 네 가지 사례를 보여준다. 네 개 중의 세 개는 그 격동기의 계급 위치와 젠더 관계를 풍자하는 자동인형들이다(가령, 후작 차림으로 프랑스 국가 「라 마르세예즈」를 연주하는 원숭이, 거만한 남자를 태운 이륜수레를 밀고 가는 순종적인 여자). 하지만 가장 중요한 것은 그 유명한 「소년 작가」(1770년경)다. 피에르 자크드로가 만든 것인데, 그는 자크 보캉송 Jacques Vaucanson(1709-82) 이후 가장 뛰어난 자동인형 제작자였다. 페레에 의하면, 초현실주의자들이 아주 애지중지했던 그 언캐니한 인물상은 경이롭다 merveilleux라는 단어를 하염없이 쓰고 있다—마치 경이란 정의상 무엇보다 합리적 인과율에서 벗어나는 것임을 확인이라도 하는 것처럼. 그러나 「소년 작가」가 페레의 글에 나와서 강조하는 것은 자동인형의 경이가 아니라 자동인형의 메커니즘이다. 이 자동인형은 머리와 팔의 장치들을 드러낸 모습이라, 그 자체가 기계적 인간의 형상인 것이다. 이런 연관

관계는 글의 펼침면 두 번째 쪽에 연이어 나오는 이미지들에서도 암시된다. 18세기의 자동인형이 두 개 더 나오고, 거기에 현대의 자동인형-마네킹(야회복을 입은 남자, 카페에 있는 여자, 사파리 복장의 남자) 세 개와 로봇 하나가 병치되어 있는 것이다. 여기서 계몽주의 시대의 자동인형들은 현대의 생산자 및 소비자의 역사적 원형이라는 함의로 제시되어 있다. 자동인형은 로봇과 분명히 다르지만, 그래도 여전히 로봇의 선조다. 자동인형은 구식의 진기명기로서, "기계 노예"[17]의 원형이기도 하다.

계몽주의 시대의 자동인형과 자본주의 시대의 생산자-소비자 사이에는 역사적으로 매우 밀접한 연관관계가 있다. 1748년에 쥘리앙 오프레 드라 메트리Julien Offray de La Mettrie(초현실주의자들이 애호한 인물)는『기계 인간L'Homme machine』을 출판했다. 인간을 기계의 법칙에 따라 재정의하려는, 즉 인간은 자동인형임을 제시하려는 체계적인 시도였다. 이런 유물론적 합리주의는 데카르트(그는 "인간 신체를 하나의 기계로 생각할 수도 있다"라고 썼다)로부터 시작되어 디드로와 달랑베르 같은 백과전서파가 발전시킨 것으로,[18] 구체제의 봉건적인 기관들이 입각했던 형이상학적 주장들에 도전하는 견해였다. 그러나 이 유물론적 합리주의는 신체에 대한 새로운 규율, 즉 합리적이고 그물처럼 촘촘한 규율을 정당화하기도 했는데, 이런 새 규율은 절대주의 권력의 과거식 통치, 즉 자의적이고 직접적인 통치를 보충하는 것이었다. 미셸 푸코가 쓴 바에 의하면, "라 메트리의『기계 인간』은 정신에 대한 유물론적 환원론이자 길들이기dressage에 대한 일반론으로, 그 중심을 지배하는 개념은 '양순함'이며, 이에 따라 분석 가능한 신체는 조작 가능한 신체와 합류한다."[19] 이 양순한 신체를 분해해서 재조립한 것은 물론 학교, 군대, 병원, 감옥 등 여러 상이한 기관들이었다. 그러나 이 양순한 신체의 자동적 행동이 완벽하게 마무리된 곳은 공장이었고,

그 자동적 행동의 상징이 된 것은 자동인형이었다.

자크 보캉송의 경우를 보면 이 두 항, 즉 자동인형과 공장은 직접 연관되어 있다. 보캉송은 1738년에 자신이 만든 유명한 자동인형들(플루트 연주자, 북치는 사람, 오리)을 왕립과학아카데미에 제출했는데, 그것은 이야기의 시작에 불과했다. 보캉송은 1741년에 비단 방적업 감독관으로 임명되자, 그 자격으로 직물 생산을 기계화하는 작업을 했고(보캉송이 기계화한 직조기는 1801년에 나온 자동 자카드식 직조기의 기초가 되었다), 1756년에는 리옹 근처에 설계와 동력을 합리화해서 흔히 최초의 현대적인 산업 공장으로 여겨지는 비단 공장을 설계했기 때문이다. 그렇다면 바로 이 한 사람을 통해, 자동인형 내지 기계-즉-인간은 현대적인 공장, 그러니까 인간-즉-기계, 노동자-즉-자동인형이 생산되는 중심지를 선포하는 것이다. 이는 계몽주의 시대의 자동인형과 양순한 노동자 사이의 관계를 특징짓는 패러다임이었지만, 19세기의 이론가들에게도 좋든 나쁘든 영향을 미쳤다. 반동적인 앤드루 유어Andrew Ure는 그 관계를 생산적 효율성의 이상이라고 찬양했지만, 반면에 급진적인 마르크스는 자본주의적 예속을 보여주는 형상이라고 비난했던 것이다.[20]

하지만 자동인형이 산업에 응용되면서 그 효율성의 이상理想에 이상한 일이 일어난다. 자동인형이 합리적인 사회의 귀감이라기보다 "인간의 삶을 위협"[21]하는 물건이 되어가고, 계몽을 가리키는 형상이라기보다 언캐니를 나타내는 암호가 되어가는 것이다. 19세기 전환기의 낭만주의 문학에서는 이런 기계적 형상이 위험과 죽음을 암시하는 악령 같은 분신이 된다(E. T. A. 호프만의 이야기는 가장 명백한 사례일 뿐이다). 더구나 자동인형은 악령 같다는 코드로 분류되자마자, 여성이라는 젠더로 분류되기도 한다. 이런 식으로 기계에 관한 사회적 양가성은 여성에 관한 심리적 양가성

과 결합하게 된다. 즉, 지배의 꿈 대 통제력 상실에 대한 불안이 공포와 뒤섞인 욕망과 연결되는 것이다.[22] 이와 비슷한 가부장적 불안이 상품에 대해서, 실은 대중문화 일반에 대해서 19세기 내내 나타나는데, 상품과 대중문화 역시 여성과 결부되었다.[23] 이렇게 젠더를 고정시키는 것은 초현실주의에서(또는 이 문제에 관한 한 다다에서도) 나타나지 않지만, 기계와 상품에 대한 양가성이 이런 식으로 형상화된 것은 분명하다. 즉, 기계와 상품에 대한 양가성이 여성성의 견지에서는 유혹**이자** 위협의 형상으로, 여성의 견지에서는 에로틱**하면서도** 거세를, 심지어 죽음을 떠올리게 하는 형상으로 나타난 것이다. 이 점에서 초현실주의자들은 다른 대다수의 사람들처럼 이성애주의적 주체를 전제하지만, 그러나 이성애주의 주체의 물신숭배를 한층 악화시킨다. 또 초현실주의자들은 기계와 상품을 대면하는 이 이성애주의적 주체의 불안을 활용하기도 한다―이는 초현실주의자들이 기계와 상품 같은 형태들을 찬양하는 현대와 모더니즘에 반항하는 와중에 물꼬를 튼 역사적 유산이다.[24]

그런데 이런 물신숭배적 양가성은 역사가 유구하고, 초현실주의적 자동인형과 마네킹의 선례가 되는 예술작품 또한 많이 있다. 보들레르와 마네의 이미지 레퍼토리에서 가장 낯익은 것이 넝마주이와 매춘부다. 이 둘은 기계적인 것–상품화된 것을 의미하는 연관된 암호인데, 초현실주의의 환경에서 벤야민이 이 암호들을 해독해낸 결과 넝마주이와 매춘부는 초현실주의의 상상계에서도(특히 도시의 표류와 버려진 공간을 다룬 글과 이미지에서) 활발하게 나타난다. 넝마주이와 매춘부는 사회적인 것에 대해 질문을 던지는 스핑크스로서, 사회의 변두리에 위치하는 넝마주이와 사회의 교차로에 위치하는 매춘부는 현대의 예술가에게 위협이자 유혹이자 분신이었다.[25] 한편으로 예술가는 넝마주이처럼 산업화 과정에서 주변으로 밀

려났고 넝마주이처럼 문화의 쓰레기를 교환가치 때문에 복원했다.[26] 다른 한편, 예술가는 매춘부처럼 시장으로 나갔다. "시장을 관찰하기 위해서라는 생각이었지만, 실은 이미 구매자를 찾기 위해서"였다. 이 점에서 예술가가 양가적으로 동일시하는 매춘부는 "판매자와 상품이 한 몸을 이룬" 존재다.[27]

하지만 이 인물들은 기계화와 상품화가 심화되면서 변형된다. 아라공은 『파리의 농부Le Paysan de Paris』에서 매춘부를 "살아 있는 시체"와 혼동하고, 브르통은 『나자』에서 실제 매춘부보다 매춘부 밀랍상으로부터 더 강한 인상을 받는다("내가 알기로 눈을 가진, 도발하는 눈 등을 가진 유일한 인물상").[28] 여기서 이것은 단지 매춘부 형상의 상품에 대한 양가적 감정이입의 문제나, 또는 넝마주이로 재현된 산업 폐기물과의 애매한 동일시의 문제인 것만은 아니다. 물화가 더욱 곧이곧대로 진행되어, 매춘부는 마네킹이 되었고, 넝마주이는 이제 기계로, "총각 기계"로 대체되었던 것이다.[29] 첫 번째 형상인 마네킹에서는 성적 물신숭배가 상품 물신숭배를 중층결정해서, 결과는 "무기물의 섹스어필,"[30] 즉 몇몇 초현실주의자들이 탐닉한 언캐니의 효과다. 두 번째 형상인 총각 기계에서는 인간의 특성(신체, 섹슈얼리티, 무의식)이 기계의 특성(조립, 반복, 고장)을 따라 개조돼서, 결과는 또 하나의 물신숭배적 중층결정인데, 이를 몇몇 초현실주의자들은 실제로 수행한다. 에른스트가 예다. 앤디 위홀보다 훨씬 전에, 에른스트는 기계를 페르소나("스스로 구축된 작은 기계 다다막스Dadamax"에서처럼)로 삼았는데, 이는 같은 쾰른 출신의 동료 알프레트 그륀발트Alfred Gruenwald가 자신을 상품과 동일시("현찰"이라는 뜻의 가명 "바르겔트Baargeld"로)했던 것과 마찬가지다. 이 미술가들이 기계화와 상품화의 외상을 이런 페르소나로 떠안은 것은 그 외상을 배가하기 위해서, 폭로하기 위해서였다 — 요컨

198

대, 기계화와 상품화의 외상이 낳은 심리적 · 육체적 결과들을 활용해서 바로 그런 결과들을 생산한 질서에 대항하려 했다는 말이다. 그렇다면 기계생산품을 활용한 초현실주의의 전개 같은 미술사적 계보보다 더 중요한 것은 이런 초현실주의의 사회심리적 논리다. 즉, 초현실주의가 물고 늘어진 신체와 심리의 변형이 더 중요한데, 여기서도 초현실주의 미술을 외상의 반복으로 보는 모델이 역시 유용할 것 같다.[31]

그런데 신체가 기계 그리고/또는 상품으로 변하는 이 외상적 사태가 초현실주의에서 단순하게 또는 그 자체로 형상화되는 경우는 별로 없다. 초현실주의 이미지 레퍼토리에서 더 흔하게 나타나는 것은 동물로 변하는 것(가령, 사마귀나 미노타우로스)이며, 이런 하이브리드들의 의미에 대해서는 초현실주의자들이 저마다 다르게 생각한다. 어떤 초현실주의자들(특히 브르통 주변)은 이런 하이브리드들이 인간을 성적이고 무의식적인 견지에서 재정의하는 입장을 선언한다고 본다. 다른 초현실주의자들(특히 바타유 주변)은 이런 하이브리드들이 인간을 비천하고 이종적인 견지에서 재정의하는 것과 관련된 입장을 개진한다고 본다. 그러나 이 괴기스러운 하이브리드들은 또한 인간의 신체와 심리 모두의 기계화 그리고/또는 상품화를 나타내기도 한다.[32] 실제로, 이런 심리생리학 차원의 재정의는 사회학 차원의 변형과 분리될 수 없어서, 초현실주의에서는 그 둘이 종종 상대편의 언어로 표현되곤 한다. 무의식은 곧 자동 기계, 섹스는 곧 기계적 행위, 성욕의 상품화는 곧 상품에 성욕을 주입하는 것, 남성과 여성의 차이는 곧 인간과 기계의 차이, 여성에 대한 양가성은 곧 기계생산품에 대한 양가성, 등등이다.

제1차 세계대전 직후 몇 년 동안은 신체가 기계 그리고/또는 상품으로 변하는 모습이 절단된 그리고/또는 충격에 빠진 군인의 형상으로 집중되

었다. 그 후 1920년대에는 산업계의 신체 훈육 규율인 테일러주의와 포드주의가 널리 퍼지면서, 노동자가 이 과정을 단적으로 보여주는 예로 등장했다. 마지막으로 1930년대에는 파시즘과 더불어, 새로운 형상인 윙거Jünger식 노동자-군인, 즉 무기-기계로 변한 무장한 신체가 등장해 군인과 노동자라는 다른 두 형상을 중층결정했다. 이 세 형상은 모두 초현실주의가 개발한 기계적 그로테스크의 변증법적 공격 대상이 되는데, 다다의 뒤를 이어 발전한 이 기계적 그로테스크는 현대를 풍미한 기계 숭배를 반박하기 위한 것이었다. 기계 숭배는 다양한 모습으로 널리 퍼져 있었다. 미래주의, 구축주의, 순수주의, 중기 바우하우스 같은 과학기술 친화적 미술 운동에만이 아니라, 자본주의, 공산주의, 파시즘을 불문하고 포드주의를 따른 모든 나라의 일상적인 이데올로기에도 들어 있었던 것이다.

~

이런 유형들이 항상 뚜렷하게 구분되는 것은 아니지만, 나는 초현실주의 환경에서 세세히 파헤쳐진 두 번째 유형, 즉 기계로서의 노동자 유형에 집중하고 싶다. 이를 위해 내가 주목할 이미지들은 초현실주의의 정전에서는 벗어나 있는 상당히 엉뚱한 것들이다. 『바리에테Variétés』에 실린 사진 에세이에 나오는 자동인형, 마네킹 등의 사진 모음인데, 『바리에테』는 1928년 5월부터 1930년 4월까지 초현실주의의 영향 아래 "당대의 정신을 담은 월간 화보 비평지"를 표방하며 브뤼셀에서 발간된 잡지다. 『바리에테』의 초현실주의는 한 발짝 떨어진 초현실주의, 즉 세련되게 멋을 부린 초현실주의다. 하지만 초현실주의의 복잡한 면모는 일부 사라졌어도, 초현실주의의 일부 관심사는 분명하게 드러나 있다. 사진은 미술가가 찍은

것이든 일반인이 찍은 것이든 촬영자를 거의 알 수 없는 복합적인 형식으로 무리지어 있다.[33] 이런 복합 형식은 당시 문화와 정치 전반을 넘나들었던 잡지들의 전형이었지만, 특히 초현실주의에 중요했다. 초현실주의자들은 이런 복합 형식으로 병치 작업을 하며, 병치 작업에서 초현실주의는 콜라주의 변형 요소인 접착제 같은 역할을 하는 것처럼 보이기 때문이다.

1929년 초에 나온 『바리에테』의 펼침면들을 보면, 마르크스와 프로이트의 설명에 모두 들어 있는 물신숭배에 관한 명제가 하나 등장한다. 우리 현대인은 물신숭배자이기도 하다는 것, 나아가 우리가 숭배하는 기계 물신과 상품 물신은 우리를 비합리화하고, 심지어 재의례화한다는 것을 주장하는 명제다.[34] 브르통과 아라공이 편집한 『바리에테』 특별호 "1929년의 초현실주의Le Surréalisme en 1929"를 보면, "물신"이라는 제목 아래 공예미술관 소장의 여자 자동인형과 북서 태평양 연안의 토템 형상이 병치되어 있다. 신체를 기계로 보는 이 물신숭배는 1929년 3월 15일자에서는 신체를 상품으로 보는 관점으로 전개된다. 여기에는 사진 네 점이 나오는데, "파리 시가지의 패션을 보여주는 남성 마네킹"을 찍은 사진과 "라이프치히 박람회의 샌드위치맨" 두 사람을 찍은 사진이 가면을 찍은 사진 두 점과 병치되어 있다. 두 가면 중 하나는 벨기에령 콩고의 가면(할례의식을 거행하는 성직자가 사용했던)이고, 다른 하나는 그리스 비극 공연의 가면처럼 보인다. 이 펼침면은 자본주의 전성기의 사회로 진입할 때 첫 번째 관문은 상품이 되는 희생의식을 치르는 것임을 암시한다. 사회적 존재가 된다는 것은 상품의 조건을 따른다는 것, 말 그대로 상품의 성격을 받아들이는 것이라는 말이다.[35] 1929년 후반에 나온 복합 형식 사진 모음(10월 15일자)도 비슷한 요지를 기계, 특히 의료 설비와 과학기술이 집약된 인공 보철과 관련시켜 제시한다. 한 면에는 현대 여성이 시력 검사 장치를 착용하고 있

Masques

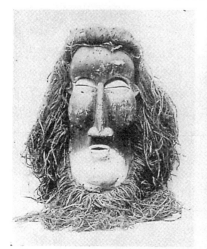

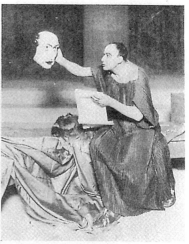

Masque du grand-prêtre des rites de l'initiation
et de la circoncision
Congo Belge — Coll. Musée de Tervueren

N. V. Photobureaux, Amsterdam
L'acteur hollandais Van Dalsum
avec un masque du sculpteur Hildo Krop

Mascarade publicitaire

Photo A. Dubreuil
Le mannequin-élégant dans les rues de Paris

Hommes-sandwich à la foire de Leipzig

『바리에테』에 실린 사진들, 1929

Masque de clinique

Photo Melnopou-Russ

Danseur thibétain

Photo Germaine Krull

Mascarade d'atelier

Scaphandre

Children's Corner *Photo Herbert Bayer* *Masque servant à injurier les esthètes* *E. L. T. Mesens*

『바리에테』에 실린 허버트 베이어와 E. L. T. 메젠스의 사진, 1929

Voir ou entendre

『바리에테』에 실린 사진, 1929

는 사진과 티베트 무용수가 무시무시한 가면을 쓰고 있는 사진이 짝을 이루고 있다. 또 다른 면에는 심해 잠수부 사진과 괴기스런 인물을 표현주의적으로 찍은 사진이 나란히 놓여 있다.

이 사진들의 캡션이 "가장masquerade"이라는 용어를 자주 강조하는 것으로 미루어, 사진들이 보여주는 정체성은 연기임을 짐작할 수 있다. 그런데 몇몇 이미지가 강조하는 것은 상품과 기계로 길들여지는 훈육이 자발적으로 일어나는 일은 아니라는 사실이다. 한 이미지에서는 콜라주된 광고가 뒤덮어버린 현대 여성의 얼굴이 예쁘게 치장된 인형과 짝지어져 있다(10월 15일자). 또 다른 이미지에서는 두 사람의 머리가 사진기 같은 장치로 변했다(12월 5일자). 첫 번째 이미지("유미주의자의 염장을 지르기"라는 캡션이 붙은)에서는 상품이 더 이상 여성의 신체하고만 결부되거나 여성의 신체에 의해서만 지지되지 않는다. 상품은 여성의 얼굴, 한때 유일무이한 주체성을 나타내는 기호였던 얼굴 자체에 새겨져 있다. 두 번째 이미지("보기 또는 듣기"라는 캡션이 붙은)에서는 기계가 더 이상 단지 기술적 인공 보철물에 그치지 않는다. 기계는 신체기관을 대체하는 기관이 된다. 현대의 시각은 사진을 찍는 총photographic gun이라는 것이다. 첫 번째 이미지가 현대의 상품세계를 포용하는 팝의 원형일 리는 별로 없고, 마찬가지로 두 번째 이미지도 기술이 장착된 새로운 시각을 찬미하는 바우하우스식 입장일 리도 거의 없다. 이 이미지들이 내비치는 것은 상품과 기계의 저변에 깔려 있는 언캐니고, 이 이미지들이 조롱하는 것은 상품과 기계를 찬양할 법한 세계관들이다.

『바리에테』의 복합 형식 사진 모음 중에서 기계 및 상품과 특별히 관련이 있는 모더니즘 미술이 등장하는 것은 딱 두 개(1930년 1월 15일자)인데, 두 경우 모두 그런 미술의 원형은 기계생산품이 된 신체라고 간주한다. 첫

Man Ray : Le penseur

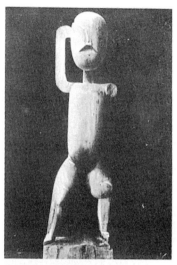

Brancusi : Enfant

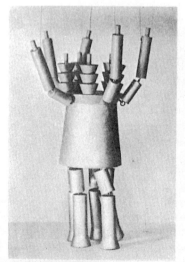

Sophie Arp-Taeuber : Les soldats

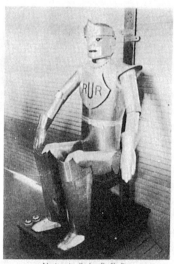

L'automate d'acier R. U. R.
qui accomplit au commandement les mouvements humains

『바리에테』에 실린 만 레이, 브란쿠시, 조피 토이버아르프의 작품 사진들, 1930

번째 사진 모음이 펼쳐지는 면에는 모더니즘 작품이 세 점 나온다. 만 레이의 추상화된 꼭두각시 인형(그의 작품세계에서 되풀이되는 요소다), 브란쿠시의 원시주의적 「아이Child」, 그리고 조피 토이버아르프Sophie Taeuber-Arp(1889-1943)의 마리오네트 「군인들Soldiers」이다. 이 세 이미지는 모두 네 번째 이미지로 이어진다. "명령에 따라 인간의 동작을 수행하는 강철 자동 인형"(가슴 판에서 보이는 R.U.R.이라는 글자는 1920년대에 "로봇"이라는 단어를 대중화시킨, 체코 작가 카렐 차페크Karel Capek(1890-1938)의 1920년 작 희곡 『R.U.R(로섬의 만능 로봇Rossum's Universal Robots)』를 암시한다)이다.[36] 여기서 모더니즘 오브제의 패러다임은 기계가-된-노동자다. 미술사가 통상 결부시키는 원시부족이나 민속이나 유년기의 물건들은 밀려난다—마치 이런 물건들은 이제 아카데믹하고, 심지어는 신비화를 부추기는 물신이라고 보기라도 하듯이(그런 형상들을 모아놓은 사진들에 붙은 캡션이 "물신들의 아카데미"다).

두 번째 사진 모음은 모더니즘의 이런 원형적 형상뿐만 아니라 여러 다른 모더니즘이 기계와 맺은 관계도 거론한다. 제목은 "기계가 낳은 결과"고, 인간-기계의 하이브리드를 보여주는 세 점의 사진으로 시작된다(184쪽). 두 사람은 방독면을 쓰고 있고, 나머지 한 사람은 시력검사 장치를 쓰고 있다. "인간 보호"가 캡션인데, 신랄한 아이러니가 담겨 있다. 여기서 기술은 신체의 사지와 감각기관을 보호하기는커녕 확장하지도 않고, 오히려 속박하며, 심지어는 변형시키기까지 하는 것이다. 사진 속의 인간들은 기계적 곤충으로 변했다.[37] 이런 결과는 뒤이어 나오는 네 이미지의 배열에서도 미묘하게 드러난다. 마르셀 레르비에Marcel L'Herbier(1890-1979)의 영화 「비정한 여인L'Inhumaine」(1923)의 실험실 세트장에 있는 페르낭 레제Fernand Léger(1881-1955)의 사진, 메이예르홀트Meierkhol'd가 제작한 「오

Cinéma:
Le peintre Fernand Léger dans le décor du film « L'Inhumaine »

Rapphoto

Théâtre:
Décor pour « Le Cocu Magnifique » de Fernand Crommelynck
au Théâtre Meierhold, à Moscou

"기계가 낳은 결과" 『바리에테』에 실린 사진들, 1930

Trafic

Peinture:
« Usine de mes pensées » par Suzanne Duchamp (1920)

쟁이를 지려고 안달이 난 사내The Magnanimous Cuckold」(1922)에 나오는 류보프 포포바Lyubov Popova(1889-1924) 디자인의 무대장치, 쉬잔 뒤샹Suzanne Duchamp(1889-1963)의 회화「나의 생각 공장Usine de mes pensées」(1920)이 있고, 이 세 이미지가 모두 나머지 사진 한 점으로 이어지는데, "운송"이라는 캡션이 붙은 몇 대의 군용 비행선을 찍은 사진이다. 앞의 세 미술 이미지는 기계 친화적 모더니즘들이 일부 표시된 지도 같다. 그다음, 과학기술적 현대성은 네 번째 이미지인 비행선으로 재현되었다. 이 비행선은 새로운 형태의 이동성, 시각성, 공간성을, 즉 신체의 새로운 자유를 상징하는 물건이다. 그러나 선언하는 자가 곤충같이 변한 인간인지라, 이 이미지는 찬사가 아니다. 이 이미지에서 자유는 오로지 겉모습일 뿐이다. 그 자유는 사실 자본주의와 군국주의에 바탕을 둔 것으로, 무기와 군인, 생산품과 사람들을 나르는 **운송**을 뜻할 뿐이다.

이 지도는 잠시 후에 다시 살펴보겠고, 먼저 이 두 사진 모음이 마무리되는 기묘한 방식을 살펴보자. 비행선이 든 사진 모음은 "폐기물"을 찍은 두 점의 사진으로 끝난다. 그리고 로봇이 든 사진 모음은 말미잘과 문어, 두 개의 "수중 생물" 이미지로 끝난다. 겉보기에는 앞뒤가 안 맞는 것 같지만, 이 마무리는 사실 언캐니의 논리를 담고 있다. 자본주의 과학기술은 신체를 보호하기보다 신체를 위협한다는 점을 보여준 것처럼, 자본주의 과학기술이 가져온 결과도 순전히 쓰레기, 파괴, 죽음임을 드러낸 것이다. "폐기물"은 기계생산품의 타자가 아니라 그 결과물이다. 이와 비슷하게, 수중 생물 이미지도 로봇 같은 이미지와 대립하지 않는다. 즉, 수중 생물 이미지는 기계와 대립하는 유기체라기보다 오히려 기계생산품에서 작용하고 있는 언캐니한 죽음의 그림자를 가리킨다. 그렇다면, 이 두 사진 모음에서 자본주의 과학기술의 "욕동"이 암시하는 것은 현재의 쓰레기와

원초적 상태다. 현재의 쓰레기는 그 어떤 기술 유토피아와도 모순되는 파괴성이고, 원초적 상태는 그 어떤 초월적인 신인류와도 모순되는 퇴행성이다. 매우 미약하기는 하지만, 이 사진 모음들에 담긴 암시는 모더니즘이 합리주의적 과학기술의 동력하고만 밀접한 관계가 있는 것이 아니라, 바로 이 동력을 통해서 죽음 욕동과도 밀접한 관계가 있다는 것이다. 그리고 이런 함의를 살피다 보면, 우리는 다음과 같은 생각도 다시 해볼 수 있을 것 같다. 기계화와 상품화를 통해서 언캐니를 깨달을 대비를 할 수 있다면, 마찬가지로 기계화와 상품화를 가지고 죽음 욕동의 공식을 만들어볼 수도 있지 않을까? 나아가 죽음 욕동은 기계화와 상품화 과정이 내면화된 것일 수는 없을까?—프로이트는 죽음 욕동을 강박적 반복과 에너지의 엔트로피 둘 다에 사로잡혀 있는 어떤 메커니즘, 실로 어떤 동력이라고 생각했는데,[38] 죽음 욕동이 단지 이런 의미에 국한되지 않고 그 이상을 의미할 수는 없을까? 마지막으로, 총각 기계라는 강박적인 형상에서 언뜻 보이는 것이 기계 친화적 모더니즘들과 죽음 욕동 간의 연관관계인가?[39]

그러나 여기서 제시되는 기계 친화적 모더니즘들의 지도는 어떤 것인가? "기계가 낳은 결과"에 나오는 쉬잔 뒤샹, 포포바, 레제의 작품들은 문화가 산업화되는 것(회화의 기계적 드로잉, 연극의 구축주의 디자인, 아방가르드 영화)에 대해 각기 다른 입장을 대변한다. 뒤샹의 이미지 「나의 생각 공장」은 표현 방식과 제목 둘 다를 통해, (무)의식적 사고의 기계화뿐만 아니라 예술적 수작업의 기계화도 암시한다. 하지만 이는 전통적인 재현과 모더니즘의 표현성을 조롱하기 위해서지, 산업 생산을 그대로 받아들이기 위해서는 아니다. 다다 작업에서 기계는 패러디의 성격을 띤다. 그런데 여기 뒤샹의 이미지를 보면 패러디가 여전히 회화라는 기존 코드 속에서 이루어지고 있고, 그래서 만약 다른 방식으로 패러디를 했더라면 댄디

풍으로 비웃었을 바로 그 질서를 긍정하고 만다.[40] 이 점에서 뒤샹의 회화는 포포바의 구축과 변증법적으로 대립한다. 도무지 패러디라고는 보기 어려운 이 구축주의 무대 세트는 다가올 산업공산주의를 긍정하는 스케치고, 이를 메이예르홀트식 배우는 생체역학적인 동작들로 환기시킨다(메이예르홀트는 생체역학적 동작의 기초를 테일러주의의 노동 연구에 두었다). 여기서 포포바의 작업은 산업을 예술의 부속 주제로 만드는 것이 아니라 그 반대—"미학의 지평에서 생산주의의 지평으로 과업을 옮기는 것"이다.[41] 레제의 입장은 뒤샹과도, 포포바와도 다르다. 레제가 제안하는 것은 패러디도 아니고, 산업에 포섭된 미술도 아니며, "대량생산 제품"에 바탕을 둔 대중주의 미학이다.[42] 사실 그는 자본주의를 모더니즘이 다소간 회복해야 할 원동력이라고 본다. 미술은 자본주의가 요구하는 "분업"의 원리로 인해 추상화되었으니, 미술가가 "인간-스펙터클을 기계적으로 갱신"하기 위해서는 반드시 기계와 상품을 개조해야 하고, 자본주의의 "스펙터클"과 산업의 "충격"을 반드시 거론해야 한다는 것이다.[43]

레제의 입장은 이 부분 지도에 부재하는 네 번째 항 초현실주의 입장의 타자다. 다다와 구축주의가 변증법적 대립 관계의 한 쌍이라면, 초현실주의의 고장 난 기계 장치와 레제(르코르뷔지에, 중기의 바우하우스 등은 말할 것도 없고—이들은 분명 서로 다르지만, 이런 대립 관계에서는 모두 같은 축에 선다)[44]의 기계 친화 모델 역시 변증법적 대립 관계의 한 쌍이기 때문이다. 다다의 기계 이미지가 자율적인 제도 예술을 패러디하면서도 이 예술의 개인주의적 관행은 긍정하는 데 그치는 반면, 구축주의의 생산주의 분파는 산업문화를 집단적으로 생산함으로써 자율적인 제도 예술을 초월하고자 한다. 그런데 레제 일파는 자본주의가 만든 물건의 합리적인 아름다움을 강조하는 반면, 초현실주의는 이 현대적 합리성이 억압한 언캐니,

즉 욕망과 환상을 강조한다. 초현실주의의 응시 아래서는 비행선이 수많은 환상적인 물고기와 무해한 폭탄이 될 수도 있고, 공기를 채운 페니스와 부풀려진 가슴—대상성에 대한 대중적 패러다임이라기보다 욕망의 부분 대상—이 될 수도 있다. 로제 카유아는 1933년에 쓴 글에서 "모든 [합리적인] 물건 속에는 비합리적인 잔재가 남아 [있다]"**45**라고 했는데, 초현실주의의 응시는 바로 이 잔재를 포착한다. 이는 물건을 엄격한 기능성과 총체적 대상성으로부터 구해내기 위해서, 아니면 적어도 신체의 흔적이 완전히 삭제되지는 않음을 확증하기 위해서다. 요컨대, 초현실주의는 물건을 (비)합리화하는 가운데 "환상 속에서 '해방된' 주체성 자체"**46**를 모색한다. 포포바와 레제의 입장은 서로 다른 사회경제 질서에 속하지만, 두 입장 모두 산업주의적 대상성을 중시하는 모더니즘들을 대변한다. 그래서 이들이 승리에 차 선언하는 것은 새로운 과학기술의 세계, 새로운 합리적 인간이다. 초현실주의의 시각은 이와 다르다. 기계화가 생산하는 것은 새로운 대상적 존재가 아니다. 기계화는 언캐니한 하이브리드 짐승, "기계가 낳은 결과"에 나오는 곤충처럼 변한 인간 같은 것을 창조한다.

　기계 친화적 모더니즘들은 거의 대부분 기계 오브제나 기계 이미지에 물신숭배적 고착을 보인다. 기계를 사회적인 과정 속에 위치시키고 바라보는 적은 거의 없다. 심지어 초현실주의의 비판조차 자본주의가 기계를 활용하는 방식보다 기계 자체를 (잘못) 겨냥하는 때가 많다. 그럼에도 불구하고, 초현실주의의 비판을 또 하나의 자유주의적 휴머니즘이나 낭만주의적 반자본주의라고 무시해서는 안 될 것이다. 초현실주의는 자연 상태의 인간에 대해 반동적인 향수를 품고서 신체의 기계화 그리고/또는 상품화를 거부하는 입장이 아니기 때문이다(이와는 반대로, 표현주의는 대개 거부하는 입장이다). 초현실주의가 거부를 할 때도 왕왕 있지만, 이는 변증법

적인 위트 속에서 신체의 기계화와 상품화가 미치는 심리적 영향, 신체의 기계화와 상품화가 야기하는 심리적 손상을 부각하는 것이다. 아마도 테오도르 아도르노처럼 초현실주의를 비판한 비평가만이 이렇게 누덕누덕 비판도 하고 또 구제도 하는 수법을 간파할 수 있었던 것 같다. 아도르노가 회고한 바에 의하면, "초현실주의는 신즉물주의의 보완물로서, 같은 시점에 등장했다……. [초현실주의는] 신즉물주의가 인간 존재에게 허락하지 않은 사물들을 주워 모은다. 그 일그러진 사물들이 증명하는 것은 금지가 욕망의 대상들에 가한 폭력이다."[47]

초현실주의는 기계생산품을 이런 식으로 조롱하기에 알맞은 위치에 있었다. 대량생산과 소비의 효과는 초현실주의의 시대에 와서야 처음으로 널리 퍼지게 되었기 때문이다.[48] 그래서 1922년 초현실주의가 등장하던 바로 그 시점에, 게오르그 루카치 Georg Lukács(1885-1971)는 "자본주의 생산의 '자연법칙'[즉 주체와 대상 모두의 파편화]이 사회에서 표명된 모든 현상 또는 모든 생활에 통할 정도로 확장되었다"라고 썼다.[49] 그리고 1939년 초현실주의가 사실상 막을 내린 시점에, 벤야민은 자본주의 생산의 파편화된 리듬, 즉 반복되는 충격과 충격에 대한 반응이 이어지는 파편화된 리듬이 자본주의 도시에서 지각의 규범이 되었다고 주장했다―가장 간단한 행위(성냥을 켜고, 전화를 걸고, 사진을 찍는)조차도 자동화되었다는 주장이었다.[50] 이런 주장은 심리적 메커니즘에도 역시 해당된다. 지크프리트 기디온 Sigfried Giedion(1888-1968)에 따르면, 기계화가 "인간 심리의 중심부까지 침범해 들어온 것"[51]도 바로 이 시기였기 때문이다. 초현실주의

가 묘사한 것이 바로 이 "침범"이다. 기디온에 의하면, 오직 초현실주의만이 이런 과정들에서 생산된 "심리적인 불안을 해독할 열쇠를 우리에게 주었다."[52]

그런데 이렇게 된 데는 몇 가지 구체적인 이유가 있다. 초현실주의는 1920년대의 사회경제적 위기—호황과 불황의 주기가 최소한 두 번이나 반복되었다—와 시대를 같이했는데, 그 위기는 전쟁, 즉 170만 명의 목숨을 앗아갔고 국고의 30퍼센트를 갉아먹은 전쟁 때문이었다.[53] 이 시기에 프랑스 자본은 도시, 지방, 제국(이 시점부터 떨어져나가기 시작했지만)[54]의 상이한 요구들에 따라 분산되어 있었고, 뿐만 아니라 산업 생산과 수공 제조업 사이에서도 분산되어 있었다—이것이 초현실주의가 기계생산품과 구식 물건에 관심을 두고 다룬 모순이다. 자본의 이런 분산에도 불구하고 생산의 성장률은 1920년대 내내 높았는데(연간 5.8%), 이런 성장의 기반은 노동생산성이었다(1920년과 1938년 사이에 두 배로 뛰었다). 이렇게 높은 생산성은 새로운 합리화 기법, 즉 노동의 기계화, 생산품의 규격화, 조업 계획, 조립 라인 제조, 사무실의 조직화 등으로 얻은 것이었다. 심지어는 전쟁 이전에도 프랑스 노동계급은 테일러주의와 포드주의 관행이 노동자를 "영혼 없는 기계", 경제 전쟁의 "최전선에 선 병사"로 축소했다고 보았다. 또는 1913년에 한 노동운동가가 『노동자 생활Vie ouvrière』에서 쓴 대로, "지성은 공방과 공장에서 쫓겨났다. 남은 것은 오로지 머리 없는 팔, 그리고 쇠와 강철로 만들어진 로봇에 적응한 살이 덮인 로봇뿐이다."[55]

노동자를 로봇처럼 만든 천재들에 대해서는 잘 알려져 있다. 프레더릭 테일러Frederick W. Taylor(1856-1915)는 수십 년에 걸친 노동시간 연구 끝에, 1911년 『과학적 관리의 원리Principles of Scientific Management』를 출간했고, 그 직후 테일러의 제자인 프랭크 길브레스Frank B. Gilbreth(1868-1924)는 동

작 연구를 덧붙였다. 같은 시기 프랑스에서도 이와 비슷한 심리공학적 작업절차가 개발되었고(가령, 에티엔쥘 마레$^{Etienne-Jules\ Marey}$, 앙리 파욜$^{Henri\ Fayol}$), 속속 다른 작업절차들도 여러 나라에서 발전했다(가령, 독일에서는 후고 뮌스터베르크$^{Hugo\ Münsterberg}$의 산업심리학이, 미국에서는 엘턴 메이오$^{Elton\ Mayo}$의 산업사회학 또는 "인간관계론"이 개발되었다). 그러나 가장 큰 영향을 미친 것은 물론 헨리 포드$^{Henry\ Ford}$(1863-1947)의 생산 원리로, 그는 1913년 하이랜드 파크 공장에서 컨베이어 조립 라인을 최초로 가동했다. 하지만 포드의 생산원리와 거의 맞먹을 만큼 중요했던 것은 앨프리드 슬론$^{Alfred\ Sloan}$(1875-1966)의 소비 원리였는데, 그는 1920년대 중반 제너럴 모터스에서 생산의 흐름을 통제하는 방편으로 시장의 반응을 도입했다. 이 소비 원리로 자본은 소비까지도 통합하고, 실로 소비마저 "자동화"하는 데까지 나아갔다. 루카치가 1922년에 이론화한 것이 생산하는 신체의 로봇화다. 그리고 벤야민이 1939년에 역사화한 것은 소비하는 신체의 로봇화. 그런데 초현실주의자들은 이 시기 내내 두 신체 모두의, 즉 생산하는 신체와 소비하는 신체의 로봇화를 배가하고, 과장하고, 조롱했다.

이 모든 심리공학적 작업절차는 노동비용을 절감하여 자본가의 이윤을 증대하기 위해 고안되었다. 마르크스가 예견했듯이, "완강하지만 애처롭기도 한 자연의 장벽인…… 인간의 저항을 최소화하기"[56] 위한 것이었다. 테일러는 이 목적을 명시했다. 노동의 과학적 관리란 불필요한 동작과 개인적인 몸짓을 제거하는 것이 목적이었다. "우연하거나 우발적인 요소"도 역시 근절되어야 했다.[57] 그때부터 이런 것들은 **"단지 실수의 원천에 불과한 것"**으로 간주되었다.[58] 그런데 초현실주의가 **가치**를 둔 것이 바로 이런 실수의 원천에 불과한 것, 우연하고 우발적인 요소라고 무시당한 것 — 초현실주의자들이 정확히 합리화를 방해하기 위해 포용한 것이다. 이 저항

은 원리에서야 아닐지 몰라도, 실제에서는 선재하는 인간의 본성이라는 이름으로 이루어지지 않았다. 오히려 초현실주의의 저항은 합리화를 뚫고 지나간다. 합리화의 내부에서 합리화의 기이한 효과, 합리화가 만들어낸 하이브리드 주체를 사용하여 합리화를 비판한 것이다. 이런 관점에서 보면, 합리화는 단지 우연, 우발적 사건, 실수를 제거하지 않을 뿐만 아니라, 어떤 면에서는 합리화가 그런 것을 **만들어내기도** 한다. 기계생산품에 대한 초현실주의의 풍자는 바로 이 변증법적인 지점을 회전축으로 해서 돈다.

우연의 전략은 합리화에 내재하는 것이라기보다 합리화와 대립하는 것으로 생각되기가 일쑤다. 하지만 독창성이라는 모더니즘의 가치를 고무한 것이 복제가 점증한 세계인 것처럼, 특이함과 기괴함이라는 초현실주의의 가치도 반복과 규제가 점증한 세계에 대항해서 현저해진 것이다. 따라서 우연, 우발적 사건, 실수는 관리사회의 도래와 밀접한 관련이 있고 (관리사회의 통치는 통계와 확률 같은 우연의 "과학"에 의존한다), 그래서 관리사회의 삶에 이질적인 것이 아닌지라, 심지어는 우리에게 그런 사회를 맞이할 준비를 시키는 것일 수도 있다. 벤야민은 언젠가 "우연의 게임이 교환가치에 공감하도록 하는 길을 닦았다"라는 말을 한 적이 있다. 나중에 아도르노와 호르크하이머는 여가 활동이란 기계화된 노동의 "잔상"이라고 덧붙였다.[59] 우연의 게임이 (증권) 시장에 혹시나 하는 기대를 품게 만든다면, 여가 활동은 일터의 판에 박힌 일과를 견딜 수 있게 해준다. 내 주장의 요지는 모든 것을 회복시켜 주는 어떤 가차 없고 총체적인 체계에 관한 것이 아니라, 모종의 내재적인 비판의 가능성과 관계가 있다. 우연, 꿈, 표류 등에 대한 초현실주의의 탐색은 기계생산품의 세계와 직접 맞설 수 있는데, **왜냐하면 그것들이 이미 그 세계 속에 각인되어 있기 때문이다.**

기계생산품의 세계는 오로지 그 지점에서만 방향전환을 할 수 있다. 앞서 내가 한 이야기는 초현실주의의 탐색이 심리적인 메커니즘을 드러낸다는 것이었다. 이제 우리는 초현실주의의 탐색이 사회의 기계화와도 밀접한 관련이 있음을 알게 된 것 같다. 초현실주의의 탐색을 이렇게 자리매김하면, 그 탐색이 취소된다기보다 변증법적으로 예리해진다. 정교한 시체 cadavre exquis라는 유명한 초현실주의 게임을 생각해보자. 정교한 시체는 드로잉이나 시의 일부를 여러 사람이 그리거나 짓는데, 다른 사람들이 이미 해놓은 것은 모르는 채로 진행되는 게임이다. 흔히들 하는 이야기는 이런 협업이 개인 예술가의 의식적인 통제를 벗어나게 해주었다는 것이다. 그러나 이 협업은 또한 대량생산의 합리화된 질서를 조롱하는 것이기도 하지 않는가? 이 재치 있으면서도 기괴한 협업은 또한 조립 라인을 비판하는 도착적인 형태─자동화의 세계를 패러디하는 오토마티즘의 한 형태가 아닌가?[60]

기계와 상품의 언캐니는 기계와 상품의 형태에 들어 있는 것이 아니다. 그것은 특정한 주체가 투사한 것이다─프로이트에게서처럼 초현실주의에서도 그 주체는 불안에 찬 이성애적 남성이다. 그러므로 기계생산품에 대한 역사적 양가성과 여성에 대한 심리적 양가성 사이에 만들어진 물신숭배의 연결고리─이런 형상들을 지배하려는 욕망과 그것들에게 예속될 것을 두려워하는 공포가 뒤섞여 있는─를 다시 강조하는 일이 중요하다.[61] 그러나 이 연결고리만으로는 여성과 기계생산품을 결부시키는 끈덕진 연상 작용이 설명되지 않는다. 가부장적 주체의 관점에서는 여성의 (비)타자성이

막스 에른스트, 「스스로 만들어진 작은 기계」, 1919

기계생산품의 (비)타자성을 가장 잘 나타내는 패러다임 같은 것인가? 아니면, 이 모든 형상들—여성, 기계, 상품—은 섹슈얼리티와 죽음을, 즉 무기물의 섹스어필을 중층결정하면서 환기시킨다는 점을 통해 한데 모이는 것인가?

남성 모더니스트들 가운데 어떤 이들은 새로운 합리적 사회질서가 약속하는 것보다 더 내밀한 약속을 기계가 제안한다고 보았다. 여성 없이도 가능한 창조, 성차와 무관한 정체성, 죽음 없는 자아개념이 그런 약속이다. 이것은 모든 욕망 중에서도 가장 물신숭배적인 욕망인데, 초현실주의에도 그런 욕망이 없지 않다. 자동인형에 경탄하는 초현실주의에서는 물론, 인형에 매혹된 초현실주의(벨머의 예에서 보았듯이)에서도 저 물신숭배적 욕망은 활발하게 작용하고 있다. 실제로, 초현실주의자들 중에는 이런 환상을 주제로 삼은 사람들이 있다(페레는 「유령의 낙원에서」에서 "아이가 난생처음으로 말을 할 때는 '엄마' 또는 '아빠'라고 하지만 자동인형은 '경이롭다'는 글자를 쓰는데, 그 이유는 자동인형 자체가 본질적으로 경이롭다는 것을 스스로 알고 있기 때문"이라고 쓴다). 초현실주의의 선구자 중에는 이런 환상을 아이러니로 다룬 사람들도 있다. 가령, 피카비아의 「어머니 없이 태어난 소녀Girl Born without a Mother」(1916–17)와 에른스트의 「스스로 만들어진 작은 기계Self-Constructed Small Machine」(1919)를 보면, 두 작가 모두 신체가 기계로 변하는 과정을 바로 그 문턱에서, 그런 신체가 탄생하는 순간에 숙고하고 있다. 이 이미지들은 특이한 가족 로맨스를 떠오르게 하는데, 그 로맨스에서는 기계의 꿈이 생물학적인 기원을 대체한다. 즉, 어머니 없이 과학기술을 통해 자기창조가 이루어진다는 가부장적 환상이 표명되는 것이다—그러나 이 표명은 조롱을 위한 것이지 포용을 위한 것은 아니다. 기계들이 멋진 신세계를 나타내는 형상이 아니라, 오히려 새로운 불

모의 상태를 나타내는 형상이라서 그렇다. 아이러니한 위트가 만발하는 가운데 이 작품들은 특정한 역사적 통찰을 내비친다. 자본주의가 개발한 기계화되고 상품화된 신체의 **발전**은 자폐나 다름없는 상태로 후퇴하는 언캐니한 **퇴행**을 증진할 수 있다는 것이 그 통찰이다.

라울 위박, 「에펠탑의 화석」, 1939

6.

한물간
공간

　　　　　5장에서는 초현실주의의 경이를 상징하는 현대의 마네킹과 낭만주의의 잔해가 하나의 변증법적 과정, 즉 현대화가 또한 잔해를 만들고, 진보가 또한 퇴보로 이어지는 변증법적 과정에서 생겨난 쌍둥이 형상임을 읽어냈다. 6장에서 관심을 두는 것은 잔해로 형상화된 한물간 것인데, 마네킹으로 형상화된 기계생산품을 다룰 때와 마찬가지로, 한물간 것 속에서도 언캐니의 역사적 차원을 찾아내고자 한다. 따라서 3장에서는 과거 상태의 언캐니한 복귀를 개인적인 측면에서 논의했지만, 여기서는 이 복귀가 사회적인 영역에서도 일어날 수 있으리라는 이야기를 할 텐데, 이는 초현실주의가 억압된 심리적 요소뿐만 아니라 억압된 역사적 요소도 회복시킨다는 말이다. 억압된 역사의 회복은 파열을 위한 복귀로 의도되는 때가 많다. 그러나 간혹은 억압된 역사의 회복이 변형을 위한 돌파를 암시하는 때도 있다. 여기서 몇 가지 까다로운 질문이 생겨난다. 언캐니가 이런 식으로 벌충될 수 있는가? 반복 강박, 실은

죽음 욕동의 방향전환이 가능한가? 아니면, 저런 구제란 의심스러울 뿐만 아니라 불가능하기까지 한 것인가?[1]

그래서 다시 나는 발터 벤야민의 한물간 것이라는 개념을 빌린다. 벤야민은 과거의 인용과 현재의 인용을 몽타주하는 방식으로 역사를 실천했는데, 거기에는 초현실주의가 속속들이 배어 있었다(아도르노와 브레히트 같은 벤야민의 경쟁자들은 이를 매우 못마땅하게 여겼고, 때로는 벤야민 자신도 그랬다).[2] 5장에서 일부 인용했던 벤야민의 문구를 더 길게 살펴보면, 브르통과 초현실주의자들은,

> "한물간 것veraltet," 즉 최초의 철골 구조물, 최초의 공장 건물, 최초의 사진, 멸종되기 시작한 물건들, 살롱의 그랜드피아노, 5년 전의 의상, 유행이 물러가기 시작한 때의 상류층 스탠드바 같은 것들에서 보이는 혁명적 에너지를 감지한 최초의 사람들이다. 이런 사물들이 혁명과 어떤 관계가 있는지를 이 작가들보다 더 정확하게 아는 이는 아무도 없다. 사회적 빈곤뿐만 아니라 건축상의 빈곤, 실내장식의 빈곤, 노예화된 사물들과 노예화시키는 사물들이 어떻게 해서 혁명적 허무주의로 반전하는지를 이 예언자들과 기호해석자들 이전에 알아챈 이 또한 아무도 없다……. 그들은 이러한 사물들 속에 숨겨진 "분위기"의 엄청난 괴력을 폭발시킨다.[3]

이러한 통찰에서 즉시 주목해야 할 것은 두 가지 측면이다. 첫 번째는 시간의 범주가 공간의 형태에, 즉 낡은 건물과 실내 같은 공간에 기입되는 역설과 관계가 있다. 기계로 만든 상품이 주로 신체에 영향을 미친다면, 한물간 것은 주로 건축물에 기록되며, 그래서 건축물은 "시간의 교차나 역사의 변화를 보여주는 공간의 알레고리"가 된다.[4] 두 번째는 벤야민

이 한물간 사물들을 줄줄이 늘어놓으면서도, 이 비범한 목록에서 진짜로 태고의 것the truly archaic, 마성을 띤 오래된 것the magically old, 단순히 유행에 뒤떨어진 것the simply démodé을 구분하지 않는다는 점이다—그래서 자본주의 이전 시대의 생산양식으로 만들어진 물건, 초현실주의자들의 유년기를 풍미한 물건, 유행에서 탈락한 "5년 전"의 물건이 뒤섞여 있다. 그런데 초현실주의자들은 원칙을 세운 것까지야 아니라도 실제로는 한물간 사물들 사이에 분명히 구분을 둔다. 한편으로, 그들은 한물간 물건에서 아우라를 본다. 『광란의 사랑』(1937)에서 브르통이 입수한 농부의 숟가락, 아라공이 『파리의 농부』(1926)에서 세세히 묘사한 19세기 초의 아케이드, 에른스트가 콜라주 소설들(1929-34)을 지을 때 차용한 19세기 말의 삽화 같은 것들이다. 다른 한편, 초현실주의자들은 유행에 뒤떨어진 형태들에도 눈을 돌린다. 달리가 (1930년대 초의 글에서) 흠뻑 빠져 있었던 아르누보 건축물 같은 것인데, 그러나 이런 형태들에 눈을 돌린 이유를 분간하기는 어렵다. 직전 과거에 대해 캠프처럼 외설적인 복고풍 모드를 취하는가 하면 또한 이를 "성욕억제제"처럼 상기시키기도 하고, 세련된 스타일로 변한 모더니즘에 대해 안티모더니즘의 제스처를 취하는가 하면 또한 이에 맞서는 도발을 일으키기도 하기 때문이다.[5]

하지만 아무리 이런 활용 사례들을 살펴보아도, 한물간 것이 어떻게 급진적일 수 있는지, 아우라가 폭발하는 것 또는 문화적 빈곤이 어떻게 "혁명적 허무주의"로 변할 수 있는지는 분명해지지 않는다. 한물간 것이 태고의 것을 뜻할 때는 전통적인 것, 심지어는 반동적인 것과 결부되는 것 같고, 한물간 것이 유행에 뒤떨어진 것을 뜻할 때는 그냥 패러디와 결부되어서, 궁극적으로는 긍정적인 의미를 지니는 것 같다. 아우라와 충격도 비슷한 대립 양상을 보이는 듯하다. 다른 가능성이 있겠는가? 답을

찾기 위한 방편으로, 나는 한물간 것이라는 용어를 뜯어보려는데, 벤야민은 지지하지 않을 수도 있는 방식으로 살펴보고자 한다. 그것은 한물간 것에서 모드를 중시하는 방식으로서, 이때 모드는 패션과 연관된 의미뿐만 아니라 생산양식과 연관된 의미도 지닌다(독일어 veraltet은 영어 "obsolete"와 더 가깝다). 초현실주의자들은 심지어 벤야민보다 더, 예술, 패션, 또는 문화 일반이 경제적 토대를 표현하는 상부구조라는 생각을 받아들이지 않았다(공식적 마르크스주의와 갈등을 빚은 진정 근본적인 지점이다).**6** 오히려 그들은 문화적 대상과 사회경제적 힘 사이에 존재하는 긴장, 즉 패션의 모드와 생산수단의 모드 사이에 존재하는 긴장을 가지고 놀았다. 실제로, 초현실주의의 한물간 것은 자본주의에 남은 과거 문화의 부스러기를 당시 자본주의가 누리고 있던 사회경제적 자족감에 맞서서 제시했다. 그것도 세 가지 다른 종류의 인용을 통해서 그리 했는데, 장인의 손길이 담긴 유물, 부르주아 문화 속의 낡은 이미지, 구식이 된 패션이 그 세 종류다.

이러니, 벼룩시장이 초현실주의적 표류의 고전적 장소가 되는 것이다. 벼룩시장은 시간적으로 한물간 것이 마침내 종착하는 공간적 주변부다. 브르통은 『나자』(1928)에서 생투앙 벼룩시장에 대해 이렇게 쓴다. "나는 그곳에 자주 간다. 다른 곳에서는 발견할 수 없는 물건들을 찾아서. 구식에다가 고장 나고 쓸모없으며 거의 불가해하고 심지어 괴상하기까지 한…… 누렇게 빛바랜 19세기 사진, 쓸데없는 책, 무쇠 숟가락을 찾으러 가는 것이다."**7** 그래서 브르통이 『광란의 사랑』에서 묘사한 슬리퍼 숟가락을 발견한 곳도 1934년의 벼룩시장이었다. 그런데 이런 물건을 회수하는 것, 즉 추상적 교환을 위해서가 아니라 자신이 직접 사용하려고 "농부가 만든" 물건을 회수하는 것이 (2장에서 논의한 것처럼) 개인적인 욕망에

『나자』(1928)에 실린 생투앙 벼룩시장 사진

반응하는 행위만은 아니었다. 은근히 그것은 또한 사회를 비판하는 제스처이기도 했다. 이는 지배적인 상품교환 체제에 질문을 던지는 제스처, 그것도 상품교환 체제가 밀어내버린 수공업 시대의 미미한 유물 하나를 가지고 질문을 던지는 상징적인 제스처였던 것이다.[8] 따라서 슬리퍼 숟가락은 초현실주의적 한물간 것의 첫 번째 범주에 드는 사례다. 상품교환이 추방했거나 수몰해버린 자본주의 이전의 관계를 대변하는 증표인 것이다. 그래서 이런 숟가락을 되찾는 일은 과거의 생산양식, 과거의 사회구성체, 과거의 감정구조를 퍼뜩 일깨우는—직접 제조, 단순 물물교환, 직접 사용이 이루어지던, 역사적으로 억압된 시점이 언캐니하게 복귀하는—세속적 계시의 불꽃을 지필 수도 있다. 이것은 과거의 경제 양식을 낭만적으로 미화하는 것이 아니라, 어떤 사회적 산물을 통해 심리 차원과 역사 차원을 연결하는 불을 댕기는 일인 것이다—이런 연결은 아무리 사적인 경우라도 현재 속에서 비판과 치유의 역할을 모두 할 가능성도 있다. 5장에서 제시한 대로, 자본주의적 사물의 질서를 흩뜨리는 이 작은 파열들은 초현실주의의 정치적 입장을 구성하는 중요한 부분으로, 재현과 언어를 흩뜨리는 지엽적 혼란들을 보완한다. 농부의 숟가락 같은 물건의 경우, 초현실주의자들은 팽창성 자본주의의 결과—산업화에 의해 한물간 것이 된 장인의 물건뿐만 아니라 제국주의로 인해 본향을 떠나게 된 부족사회의 물건까지—를 바로 그 자본주의의 상품교환 체제에 대한 공격에 활용한다. 이런 식으로 초현실주의자들은 부르주아 사회가 착취한 외부("원시적인 것")뿐만 아니라 부르주아 사회가 억압한 과거(한물간 것)를 나타내는 증표들을 가지고 부르주아 사회의 질서와 대결한다.[9]

하지만 자본주의 이전 시대의 물건은 한물간 것에 대한 초현실주의의 성찰을 구성하는 작은 일부에 불과할 뿐이다. 벤야민의 말처럼, 한물간 것

을 바라보는 응시의 초점은 19세기가 남긴 흔적들이다. 벤야민이 1935년 의 『아케이드 프로젝트Passagen-Werk』에 실린 「파리—19세기의 수도Paris— the Capital of the Nineteenth Century」에서 쓴 바에 따르면, "부르주아 계급의 잔 해에 대해 이야기한 최초의 작가는 발자크다."

> 그러나 그 잔해를 시야에 낱낱이 드러낸 것은 오직 초현실주의뿐이었다. 생산력의 발달은 지난 세기의 소망이 담긴 상징들을 대변하는 기념비들이 부서지기도 전에 그 상징들을 산산조각 내버렸다⋯⋯. 이 모든 산물들은 상품이 되어 바야흐로 시장으로 나갈 채비를 하고 있다. 그러나 아직은 문 턱에서 서성이고 있다. 그 시대에서 나온 것이 파사주, 실내장식, 박람회 장, 파노라마다. 이것들은 꿈의 세계의 잔재들이다.[10]

그렇다면 초현실주의의 한물간 것이 초점을 맞추는 두 번째 범주는 이 런 것이다. "중산층이 쇠퇴의 첫 징조를 보이는 시점에 중산층이 처했 던 상황"을 보여주는 물건들로, 중산층이 귀하게 여기던 형태들, 즉 "소 망의 상징들"이 부서지기 시작하는 때, 사전에 이미 잔해로 변하기 시작 하는 때―요컨대, 중산층 고유의 진보적 가치와 유토피아적 투사가 상 실되기 시작하는 때(여기서 벤야민은 『루이 보나파르트의 브뤼메르 18일The Eighteenth Brumaire of Louis Bonaparte』[1852]의 마르크스를 따르고 있다)의 상 황이 담긴 것이다.[11] 이런 성격의 한물간 형태를 환기시키는 것은 자본주 의 전성기의 문화에 대한 이중의 내재적인 비판을 개진하는 것이다(장인 의 물건이나 부족의 물건을 통해 자본주의 이전 시대를 거론하는 저항은 좀 더 초월적인 비판이다). 한편으로, 자본주의 시대에 속하는 한물간 물건은 부 르주아 문화의 상대성을 알려주고, 부르주아 문화가 자연적이고 영구적

인 체하는 이 문화의 가식을 부인하며, 부르주아 문화의 고유한 역사, 실로 부르주아 문화의 고유한 역사성을 밝혀낸다. 실제로 이런 물건은 부르주아 문화가 상품의 주술에 홀려 오히려 역사를 갖게 된다는 역설을 활용한다.[12] 다른 한편, 자본주의 시대에 속하는 한물간 물건은 부르주아 문화가 상실해버린 원래의 꿈을 가지고 부르주아 문화에 도전하며, 스스로 손상시킨 가치들, 즉 정치적 해방, 기술적 진보, 문화적 기회균등 같은 가치들에 비추어 부르주아 문화를 시험한다. 심지어 이런 물건은 역사적 형태들 안에 갇혀버린 유토피아의 에너지를 끌어내는 방법, 그 에너지를 현재의 다른 정치적 목적들을 위해 끌어내는 방법을 암시할 수조차 있다. 이렇게 "과거에 대한 관점을 역사 대신 정치로 바꾸면"[13] 문화적 빈곤을 혁명적 허무주의로 전환시킬 수 있을 법한데, 여기서 그 연유를 일별할 수 있을 것 같다. 초현실주의의 한물간 것이 "빈곤," 즉 욕망을 낳는 상실 또는 결핍을 환기시킴은 분명하지만(주류 정신분석학이 설명하는 대로), 이 빈곤은 "사회적"이고 "구조적"인 빈곤인지라, 즉 이 결핍은 역사적이고 물질적인 결핍인지라, 이 욕망의 충족이 **필연적으로** 불가능(이 또한 주류 정신분석학이 설명하는 대로)한 것은 아니기 때문이다. 하지만 여기서도 욕망이 충족되기 위해서는 거의 불가능에 가까운 수를 쓰지 않으면 안 된다. "역사의 자유로운 하늘 아래로" 뛰어나가는 혁명적 도약이 그런 수다.[14]

그런데 이 모든 것이 언캐니와 무슨 상관이 있는가? 나는 경이와 언캐니에 대한 초현실주의의 관심이 한물간 것들과 비동시적인 것들에 대한 마르크스주의의 관심과 연관이 있다고 말하고 싶다. 즉, 억압 때문에 낯설

어져버렸지만 원래는 낯익은 이미지들의 복귀에 대한 초현실주의의 관심이 생산양식과 사회구성체의 불균등 발전으로 인해 끈덕지게 살아남는 과거의 문화 형태들에 대한 마르크스주의의 관심과 관계가 있음을 제시하고 싶다는 말이다. 나아가, 초현실주의가 마르크스주의로서는 빠뜨릴 수 없는 것, 즉 주체의 차원을 제공한다는 이야기도 하고 싶다.[15] 심리적인 것과 역사적인 것을 이렇게 연결하는 시도는 문제를 일으킬 때가 많고, 벤야민에 대한 낯익은 비판도 그가 이런 시도를 하다가 융의 집단무의식이라는 수상한 개념에 굴복했다는 것이다. 그래도 벤야민은 융의 집단무의식 개념보다 역사적 기억 **속의** "이미지 공간image sphere"을 더 고수했고, 이는 초현실주의자들도 마찬가지다. 「초현실주의 선언문」에서 브르통은 이 언캐니한 이미지 공간을 비동시성의 견지에서 언급한다. "경이는 시대마다 다르게 나타난다. 경이는 어떤 알 수 없는 방식으로 나타나는 일종의 일반적 계시 같은 기미를 띠는데, 우리에게 떨어지는 것은 그런 계시의 파편들뿐이다. 낭만주의의 잔해, 현대의 마네킹이 그런 파편들이다."[16] 그런 이미지 파편은 벤야민이 이른 대로, "꿈 세계의 잔재"일지도 모른다. 그러나 초현실주의자들은 이 꿈의 세계에서 계속 잠만 자고 있고자 하지 않았다. 벤야민이 가끔 했던 말대로, 초현실주의자들도 또한 한물간 이미지들을 사용하여 이 세계를 잠에서 깨우려 했던 것이다.[17]

벤야민과 초현실주의자들은 모두 이 꿈의 세계에 아우라가 있다고 본다. 초현실주의의 한물간 것에서는 현재가 과거로 소환되는 경우가 많다. 특히 어린 시절의 이미지를 인용할 때 그렇다. 브르통에 의하면, "어느 날 어쩌면 우리는 평생 우리가 가지고 논 장난감, 예를 들어 어린 시절 가지고 놀던 장난감을 다시 보게 될지도 모른다."[18] 벤야민도 한물간 것이라

는 특권적인 영역을 그렇게 생각한다. 한물간 것은 "우리의 어린 시절 이야기를 들려준다"는 것이다.**19** 벤야민에게도 또 초현실주의에게도 한물간 것은 어머니의 목소리로 말을 건다. 정녕, 초현실주의의 한물간 것은 그것이 존재하는 아우라의 영역에서 어머니와 심리적으로는 친밀감을 느끼고 신체적으로는 일체감을 느끼는 모성적 기억(또는 환상)을 환기시키는 것 같다.

한물간 것이 자아내는 이 친근한 정동은 아우라에 대한 벤야민의 정의에도 이미 새겨져 있는데, 이 정의에는 역사의 차원뿐만 아니라 주체의 차원도 있다. 한편으로, 어떤 대상이 아우라가 있는 경우는 그 대상이 우리의 응시에 응답하는 듯한 때인데, 이렇게 응답하는 응시의 전형은 어머니의 응시다. 다른 한편, 어떤 대상이 아우라가 있는 또 다른 경우는 그 대상이 "작업한 손의 흔적"을 가지고 있는 때다―즉 인간 노동의 표시가 간직되어 있는 때라는 말이다(하지만 벤야민은 아우라를 이렇게 한정하는 것에는 또다시 망설였다).**20** 이 두 가지 성질―응시의 기억과 손길의 흔적―은 기계로 만든 상품과 정반대되는 것으로, 한물간 것에서 흔히 활발하게 작용하며, 신체의 신비 속에서 교차한다. 망각되었던 인간적 차원이 심리적인 영역에서는 어머니와 연결되고 역사적인 영역에서는 장인과 연결되는 것이다. 초현실주의자들이 애지중지한 물건들(여기서도 슬리퍼 숟가락은 들기 좋은 사례다)에서는 대개 이 두 항이 서로 수렴한다. 잃어버린 대상을 나타내는 심리적 증표와 장인의 노동 방식이 남긴 사회적 유물이 한데 모여 대상을 중층결정하면서 대상에 에너지 집중이 강하게 일어난다.**21** 초현실주의의 한물간 것에서 활발하게 작용하는 이 모성적 에너지 집중은 또한 좀더 직접적인 경우, "선사시대"보다 좀 더 가까운 경우에도 가능한 것 같다. 한물간 것의 두 번째 범주가 그런 경우다―즉, 장인의 유물이 아니라, 초

현실주의자들이 어린 시절 가지고 놀았던 부르주아 계급의 잔해에도 에너지 집중이 일어나는 것이다. 『밝은 방』에서 바르트는 이렇게 쓴다. "나의 어머니가 **나보다 앞서** 살았던 시간, 그 시간이 **역사**다(더욱이 나에게 가장 역사적으로 흥미로운 것도 바로 그 시기다)."[22] 초현실주의자들의 생각도 바르트와 같다.

하지만 벤야민은 아닐지 몰라도 초현실주의자들은 한물간 것에 순전히 아우라만 있다고 보지는 않는다. 왜냐하면 한물간 것이 현재를 과거로 소환하기만 하는 것은 아니기 때문이다. 한물간 것은 과거를 현재로 복귀시킬 수도 있으며, 그럴 경우에는 한물간 것이 악령 같은 모습을 띨 때가 많다. 그래서 아라공은 구식 아케이드가 "세이렌" "스핑크스" 같은 욕망과 죽음의 암호들로 넘쳐난다고 여기며, 에른스트의 콜라주 소설에 나오는 19세기 실내 공간에도 괴물과 그로테스크한 것들이 들끓는다. 프로이트의 언캐니를 생각해보면 이유를 알 수 있을 것이다. 과거는 일단 억압되면 아무리 축복받은 과거였더라도 복귀할 때는 그다지 온화하고 아우라에 빛나는 모습일 수가 없다—억압으로 인해 손상되어버렸기 때문이다. 그렇다면 회복된 과거가 보이는 악령 같은 면모는 바로 억압의 기호, 즉 어린 시절의 장난감과 느꼈던 일체감이든, 아니면 (궁극적으로) 어머니의 신체와 느꼈던 일체감이든, 그 축복의 상태로부터 따돌림을 당한 소외를 가리키는 기호다. 그래서 초현실주의에서는 이런 악령 같은 면모가 종종 장난감, 신체 같은 사물에 왜곡된 형태로 새겨지곤 한다. 다시 아도르노의 공식을 따르자면, 이 왜곡은 "금지가 욕망의 대상에 가했던 폭력을 증언해준다."[23]

하지만 이런 심리적 정동들 가운데 어떤 것도 한물간 것에 대한 관심이 1920년대와 1930년대에 솟구친 이유를 설명해주지는 않는다. 자본주의에서는 한물간 것을 만드는 과정이 계속 이어지는데, 하필 왜 그 시기에 초점이 된 것인가? 이유는 기계생산품이 당시에 부각되었던 사연과 같다. 즉, 제1차 세계대전이 끝난 후 급속하게 진행된 현대화가 이유인 것이다. 1920년대와 1930년대가 중심을 차지하는 이 시기는 현재, 제2차 기술혁명의 물결이 길게 이어졌던 때라고 간주된다. 기술적으로는 전기와 연소가 새롭게 사용되는 것이 특징이고, 문화적으로는 교통과 복제가 새로운 형태를 갖춘 시기였다.[24] 이 같은 새로운 기술들이 일상생활에 침투하면서, 한물간 것이 하나의 범주로 의식에 포착되었던 것이다.

그러나 벤야민의 인식은 특정하다. 한물간 것을 의식하는 이 비판적 인식─이런 인식을 통해 옛 문화의 이미지는 그것이 안 보이게 되는 순간에야 비로소 변증법적으로 파악된다─은 일반적인 통찰이 아니다. 그것은 초현실주의적인 인식이고, 특히 아라공의 생각이었다.[25] 일찍이 아라공은『파리의 농부』(이 제목 자체가 서로 다른 사회-공간의 질서들을 병치한다)에서 낡은 파사주를 이렇게 묘사한다.

비록 당초 파사주에 활기를 불어넣었던 생명력은 사라졌지만, 그럼에도 불구하고 파사주는 몇 가지 현대적 신화가 저장된 비밀 장소로 여겨질 자격이 있다. 곡괭이가 위협을 가하는 오늘날에야 비로소 파사주는 마침내 덧없는 것을 숭배하는 진정한 성지, 저주할 만한 쾌락과 직업이 즐비한 유령 같은 풍경이 되었다. 어제는 알 수 없었던 장소였고, 내일은 결코 알지

못할 장소다.[26]

여기서 아라공은 현대성에 대한 보들레르의 유명한 정의를 되풀이한다. "'현대성'이라는 말로 내가 의미하는 것은 덧없는 것, 사라져버리는 것, 우발적인 것인데, 이것이 예술의 절반이고 나머지 절반은 영원한 것, 변치 않는 것이다."[27] 단, 지금은 예술의 초월적 절반이 증발해버렸고, 현대적 절반은 신화로 굳어져버렸다. 보들레르의 만보자에게 기쁨을 주었던 쾌락과 직업의 "광대한 그림 갤러리"가 초현실주의의 유령에게는 잔해만 남은 밀랍인형 박물관, "유령 같은 풍경"으로 변해버린 것이다. 여기서 잔해는 발전의 곡괭이가 만들어낸 진짜 잔해다. 그러나 잔해는 또한 초현실주의의 역사관이 빚어낸 효과이기도 하다. "모든 것이 내 응시 아래서 부서지고 있다"(P 61). 이 응시는 우울증과 관계가 없다. 초현실주의자들은 19세기의 유물에 집착하며 매달리지 않는다. 오히려 그것은 그런 유물의 정체를 밝히는 응시로서, 재주술화를 **통한** 저항이 목적이다. 잔해의 생산, 복구, 저항의 이 변증법을 이해할 수 있다면, 초현실주의가 역사를 실천하면서 품은 은밀한 야심을 이해할 수 있을 것이다.[28]

이 점에 관해 엿볼 수 있는 글이 1939년에 뱅자맹 페레가 쓴 「잔해—잔해 중의 잔해Ruines: ruine des ruines」라는 제목의 단편이다. 아라공이 보들레르의 현대성이란 신화임을 드러냈다면, 페레는 자본주의적 혁신의 동력이란 잔해를 만들어내는 과정임을 드러낸다. 페레에 따르면, "하나의 잔해가 그 앞의 잔해를 몰아내고 그것을 말살한다."[29] 그런데 이렇게 잔해를 만드는 것은 초현실주의자들의 역사 사용법이 아니다. 그것은 파시즘과 전체주의 체제의 역사 남용법에 더 가깝다. 무솔리니가 고대 로마를 찬양하지만 그것은 단지 로마 공화정의 가치를 배신하기 위해서일 뿐이고, 스탈린

이 레닌을 기리지만 그것은 단지 레닌의 전망을 배신하기 위해서일 뿐이 라는 점, 이 점을 생각해보라는 것이 페레의 말이다. 억압을 야기하는 기억, 그런 기억을 불러일으키는 역사는 초현실주의의 역사 개념과 정반대 다. 초현실주의도 역사에서 잔해를 동원하지만, 그것은 억압된 것의 능동 적 복귀를 통한 복구가 목적이다.

페레는 이런 초현실주의적 사고의 언캐니를 강조하는 데 라울 위박 Raoul Ubac(1910-85)이 찍은 사진을 든다. 파리증권거래소(1808/27-1902/3), 오페라하우스(1861-74), 에펠탑(1889)을 찍은 것인데, 모두 즐비한 화석 들로서 "부서지기도 전에 이미 잔해가 되어버린 부르주아 계급의 기념물" 이다.[30] 여기서 페레와 위박은 역사주의와 기술공학주의가 뒤섞인 이 모 순적인 기념물들을 동물학의 잔해처럼 간주한다. 자연재해로 인한 것인 양 시간 속에 억류된 모습이라는 것이다. 벤야민도 실행했던 낯설게 하기 defamiliarization의 제스처를 취하면 현대적인 것도 원초적인 것으로 보이고, 문화사는 자연사로 개조된다.[31] 초현실주의의 이런 시각을 취하면 부르주 아 체제의 역사성은 가속화되어가는 형태들의 의고주의가 잔뜩 담긴 이미 지로 나타난다. 잔해로 변한 부르주아 체제의 소망 상징들을 제시해서 바 로 그 부르주아 체제가 품은 초월적인 야심을 반박하는 것이다. 그래서 이 런 시각에서는 현재 또한 잔해임이 드러난다. 현재도 과거와 마찬가지로 반드시 복구되어야 하는 잔해(1939년경이면 아마 초현실주의의 잔해도)인 것이다. 이렇게 보면, 초현실주의의 시각은 벤야민의 역사 모델과 관련되 지만, 그다음에는 양자를 당시 존재하던 제3의 역사관, 즉 알베르트 슈페 어Albert Speer(1905-81)가 「잔해의 가치론A Theory of the Value of Ruins」(1938) 에서 제시한 유명한 공식과 대조해보아야 한다. 이 글에서 슈페어는 잔해 를 확보하기 위해 파괴를 자초할 줄 아는 문화를 옹호한다. 그래야 그 잔

해가 수백 년 후 "수많은 영웅적인 사상으로 남아 오늘날 영감을 주는 고대의 모델들처럼 영감을 줄 수 있다"[32]는 것이다. 여기서 잔해는 그 역사주의적 연속성을 깨뜨려 폭로하는 수단이라기보다 역사의 지배를 지속하는 수단으로 제시되고 있다.

바로 이 지점을 우리는 초현실주의의 한물간 것이 던지는 수수께끼를 푸는 출발점으로 삼아도 될 것 같다―가끔 초현실주의자들은 미래의 해방에 헌신하는 공산당원일 때도 있었는데, 이런 사람들이 왜 역사의(그것도 부르주아의 잔해마저!) 재생에 관심을 가졌단 말인가? 내 답의 한 부분은 이런 역사의 재생이 부르주아 계급의 질서를 상대화하고 문화 혁명의 문을 연다는 것이었다.[33] 내 답의 나머지 부분은 이런 역사의 재생이 억압된 계기들을 부르주아 계급의 질서 속에서, 그것도 부르주아 계급의 공식적인 역사 속에서 거론한다는 것이다. 이러니, 그 같은 역사적 요소를 반복하면서 초현실주의가 자임한 것은 현재를 파열시키는 작업뿐만 아니라 과거를 돌파하는 작업이기도 하다.

이렇게 읽으면 달리 볼 때는 불분명했던 벤야민의 언급, 즉 "초현실주의는 지난 세기의 죽음을 보여주는 희극"이라는 말도 설명이 될 법하다.[34] 마르크스는 『루이 보나파르트의 브뤼메르 18일』(1852) 서두의 유명한 문장으로 헤겔을 풀이하며, 모든 위대한 사건과 인물은 두 번 등장하는 경향이 있는데, 첫 번째는 비극으로, 두 번째는 소극farce으로 온다는 취지의 말을 했다.[35] 그러나 1844년 『경제학-철학 초고』에서는 제3의 계기인 희극에 관해서도 이야기했다. 그리고 비극으로부터 소극을 거쳐 희극으로 나아가는 이 아이러니한 움직임은 대체 어떤 목적에 이바지하는가라는 수사학적인 질문에 대해 마르크스는 이렇게 답했다. "인류가 과거와 **즐겁게 결별할 수 있도록**."[36] 마르크스의 이 논평은 초현실주의에 대한 벤야민의

언급에 길잡이가 되어, 초현실주의는 19세기의 희극적인 죽음이라는 말을 해석할 수 있게 해준다. 초현실주의는 19세기의 죽음에 대한 은유인데, 이는 초현실주의가 예술과 정치, 주체성과 섹슈얼리티에 관한 19세기의 지배적 가치관과 단절한다는 뜻이다. 그러나 초현실주의의 단절은 희극을 통해서, 즉 집단적 재통합이라는 수사학적 모드로 일어난다. 그래서 초현실주의는 또한 19세기를, 즉 파기된 정치적 약속, 탄압된 사회운동, 좌절된 유토피아적 욕망과 관련된 19세기의 이미지 영역을 상징적으로 돌파하기도 한다.[37] 따라서 초현실주의가 19세기의 이미지를 반복한다면, 그것은 19세기의 이미지를 억압된 순간들의 암호로 보고 이를 돌파하기 위해서다. 19세기의 이미지를 정확히 완성해서 단절이 일어날 수 있게, 즉 20세기가 19세기의 미몽(또는 벤야민의 말대로, 상품이 뿌린 마법의 주문)으로부터 깨어나 그와는 다른 20세기로 변형될 수 있게 하려는 것이다. 이러니, 역사적 재현물을 반복한 초현실주의는 비판적인 동시에 희극적이다. 3장에서 우리는 초현실주의가 여러 다른 장면이나 시공간을 병치시킨 이미지를 가지고 심리적 외상을 돌파하는 작업에 관심이 있었다는 것을 알게 되었다. 이 장에서는 초현실주의가 역사적 외상을 돌파하는—이번에도 과거와 현재를 변증법적으로 병치시키는 방법을 통해—작업에도 또한 관심이 있다는 것을 알게 될 것 같다. 그러나 이 프로젝트의 어려움은 브르통이 언젠가 한 발언의 역설적인 성격이 증언한다. 초현실주의 콜라주는 "시간의 **틈새**slits in time"로서, **"진정한 깨달음의 환영"**을 만들어내고, "그 환영 속에서 과거의 삶, 현실의 삶, 미래의 삶은 함께 녹아 하나의 삶이 된다"[38]라는 것이다.

이런 "시간의 틈새"가 연결해주는 역사적 순간들은 어떤 것인가? 재생의 패턴, 주목을 끄는 시대는 어떤 것인가? 초현실주의자들은 흔히 유럽

의 미술, 문학, 철학에서 주변부에 위치하거나 미심쩍은 인물들을 찬양하곤 했다. 그러나 이런 인물들에 대한 열광에는 주변부에 대한 물신숭배 이상이 들어 있다. 이는 로트레아몽의 복원 및 랭보Rimbaud(1854-91)와의 친밀한 관계가 분명하게 보여준다.**39** 브르통은 『초현실주의란 무엇인가』(1936)에서 이 시인들과 나눈 특별한 공명에 관해 고찰했다.

> 1868-75년: 그토록 **시적으로** 풍부하고 승리에 찬 혁명적인 시기, 그래서 아득한 의미로 가득한 시기를 제대로 이해하기란…… 불가능하다……. 그러나 로트레아몽과 랭보의 작품을 정확한 역사적 배경 속에서, 즉 1870년 발발한 전쟁과 거기서 직접 야기된 결과의 맥락에서 복원한 다음 읽고 싶다는 소망이 부질없는 것은 아니다. 1870년의 전쟁이 불러일으킨 군사적, 사회적 격변은 파리 코뮌을 박살낸 잔인무도한 사건으로 일단락되었지만, 다른 유사한 격변이 일어나는 것을 막을 수는 없었다. 로트레아몽과 랭보가 전 시대의 격변에 휘말려 들었던 바로 그 나이에 우리도 시간상으로는 최후의 격변에 사로잡혔고, 우리 시대의 격변은 복수의 칼날을 휘둘러 볼셰비키 혁명의 승리로 일단락되었다—그런데 이것은 새롭고도 중요한 사실이다.**40**

여기서 엿보이는 두 가지 중요한 점이 있다. 첫째, 브르통은 정치적 "격변"과 시적인 "격변" 사이에 인과적 관계도 우연적 관계도 아닌 일반적인 관계를 설정한다. 이는 "혁명에 봉사하는 초현실주의"의 가능성에 결정적인 관계다. 둘째, 브르통은 특정한 의미의 역사적 상응관계를 주장한다. 로트레아몽 및 랭보와 초현실주의 사이의 상응관계만이 아니라, 1870년의 프랑스-프로이센 전쟁 및 파리 코뮌이라는 한 축과 제1차 세

계대전 및 볼셰비키 혁명이라는 다른 축 사이의 상응관계까지 주장한다는 말이다. 이렇게 보면, 역사는 분명 시간 속의 틈새, 앞선 과거의 시점들과 이어지는 하이픈이 된다—벤야민과 블로흐의 말을 빌린다면 정치적 지금시간Jetztzeit, 즉 "지금의 현존the presence of the now"[41]으로 충만한 시간이 되는 것이다. 지금의 현존은 예술과 정치 모두에서 급진적인 목적으로 포착될 수 있다. 바로 이런 이중의 효과를 위해 초현실주의는 로트레아몽과 랭보를 복원하려 한다—과거의 혁명기와 현재의 혁명기 사이에 공명 관계를 세우려는 것이다.[42] 그런데 역설적이게도 공명이 일어나려면 어느 정도 거리가 있어야 한다. 그래서 로트레아몽과 랭보는 초현실주의에서 복귀했어도 여전히 "아득한 의미로 가득 차 있다." 그러나 아득한 의미로 가득한 이 거리, 아우라가 빛나는 이 차원[43]이 바로, 과거와 현재 사이의 공명을 혁명적인 충격으로 전환시키며, 이 전환을 통해 앞 시대의 순간은 역사적 연속체로부터 폭발하여 튕겨 나오고, 이와 동시에 초현실주의 당대의 순간에는 정치적 깊이가 부여되는 것이다. 이러니, 한물간 것은 혁명의 원형 구실을 할 수 있으며, 아우라가 있는 것은 폭발성을 띨 수 있다.

이 두 상이한 시점은 예술과 정치에 한정되지 않는 그 이상의 위기로 들끓던 시대들이다. 초현실주의가 제2차 기술혁명의 와중에 등장하는 것처럼, 로트레아몽과 랭보의 시대 역시 제1차 기술혁명이 산출한 긴 경제적 파동과 섞여 있다.[44] 프랑스 자본은 1860년대와 1870년대에 독점자본의 질서를 갖추기 위해 개편되기 시작했다. 이에 따른 사회경제적 격변은 파리의 탈바꿈에서 명백하게 나타났다. 19세기 초까지만 해도 현대 이전 단계에 머물던 도시 파리가 19세기 말이 되자 오스만에 의해 스펙터클한 도시로 변했던 것이다.[45] (앞으로 보게 될 테지만, 이 과정은 초현실주의의 한물

간 것이 특권적으로 여긴 사례를 낳았다. 아라공이 기록한 구제불능의 오페라 파사주Passage de l'Opéra 얘기다.) 이런 식으로 초현실주의자들은 이전의 혁명적인 순간을 되돌아보았을 뿐만 아니라, 그 순간이 흔적조차 남지 않을 정도로 사라져버리려고 하는 시대에 그 순간을 재활용하려고 하기도 했다.

물론 초현실주의의 응시는 그 순간 너머로도 펼쳐진다—부르주아 현대성의 "'신화'가 잠복해 있다는 가장 중요한 증거"[46]가 발견되는 곳이라면 어디든 응시하는 것이다. 아라공의 영향이 느껴지는 벤야민의 이 발언은 지크프리트 기디온의 언급으로 보충되어야 한다. 에른스트의 영향을 받은 기디온은 19세기 건축이 초현실주의자들에게 "잠재의식의 역할"을 한다고 썼다.[47] 심리의 상태와 건축의 형태와 사회의 "신화"를 연결하는 이런 생각은 정녕 초현실주의적인 통찰이다. 이 통찰을 이제 나는 초현실주의의 한물간 것을 대변하는 세 시험 사례 속에서 발전시키고자 한다. 아라공이 바라본 파사주, 에른스트가 바라본 부르주아 실내공간, 달리가 바라본 아르누보 건축물이 그 세 사례다.

아라공, 에른스트, 달리는 이런 건축물들을 심리적 공간으로 본 초현실주의자들이다. 아라공은 파사주를 "꿈의 집"이라고 한다—상품이 환등상처럼 펼쳐지는 최초의 무대 장치, 벤야민의 말로는 "소비의 원-풍경"일 뿐만 아니라, "마치 꿈처럼 바깥이 없는"[48] 공간이기도 하다는 뜻이다. 에른스트는 부르주아 실내공간이 무의식을 보여주는 형상, "호수의 밑바닥"[49]에 있는 랭보의 살롱이라고 한다. 마지막으로, 달리는 아르누보 건축물을 "응고된 욕망," 마치 무의식이 히스테리 속에서 돌출해 빚어낸 형태인 것처럼

샤를 마빌, 오페라 파사주(1822-1935) 사진, 1866년경

본다.[50] 그다음, 이 세 초현실주의자들이 함께 내비치는 것은 19세기의 공간 속에서 화석처럼 굳어버린 부르주아의 가부장적 주체성을 발굴하는 부분 고고학인데, 이는 그 주체성이 무의식으로 변해간 세 단계를 파헤치는 고고학이다.

동시에 이 부분 고고학은 부르주아의 가부장적 주체성의 변화 과정을 보완하는 또 하나의 과정, 즉 부르주아 사회의 산업화 과정도 세 단계로 기록한다. 파사주가 산업기술(철과 유리를 쓴 건설)의 자신감을 보여주는 초창기의 사례라면, 부르주아 실내공간은 산업사회로부터 도망칠 수 있는 피난처를 의미했다. 부르주아 실내공간은 이제 도덕적, 물리적 위협의 장소로 간주되기에 이른 산업사회를 피할 수 있는 성소로 만들어진다. 마지막으로, 아르누보가 내비치는 것은 사적인 영역과 공적인 영역 사이에 결과적으로 생겨난 틈을 메워보려는 시도다. 아르누보는 현대적인 소재로 환상적인 형태를 만들어 예술과 산업의 모순되는 요구를 화해시키려 하는 것이다.[51] 그렇다면 이 세 한물간 건축물 속에서 산업은 맨 처음 포용되었다가 그다음에는 억압되고 결국에는 언캐니한, 심지어 환등상 같은 모습으로 복귀한다.

이 과정에서 미래의 것과 태고의 것이 이 공간들에서 뒤섞이는 희한한 혼합이 일어난다. 벤야민이 쓴 대로, "꿈속에서는 모든 시대가 뒤따라올 시대의 이미지를 보는데, 뒤의 시대는 앞 시대의 요소들과 짝을 지은 모습으로 나타난다."[52] 여기서도 마찬가지다. 현대적인 것이 원초적인 것 또는 유아적인 것과 뒤섞여, 아라공의 파사주에서는 "현대의 신화"를 보여주는 장소가 되고, 에른스트의 부르주아 실내공간에서는 근원적 환상의 장소가 되며, 달리의 아르누보에서는 "유아 신경증"의 장소가 되는 것이다.[53] 벤야민은 이처럼 앞 시대의 것으로 눈을 돌리는 시도가 무계급 사

회를 열망하는 유토피아적 욕망을 전한다고 본다. 그러나 이런 시도는 또한 사회적 기피나, 어쩌면 심리적 퇴행까지 의미할 수도 있다. 궁극적으로 초현실주의의 한물간 것이 언캐니와 가장 직접 연결되는 지점은 바로 이 사회적이기도 하고 심리적이기도 한 과거를 향해 문을 연 시도에 있을 것이다.[54]

아라공에 따르면 아케이드는 "낭만주의 시대의 끝물에 태어났다"(P 109). 그래서 아라공이 100년 후 『파리의 농부』(1926)에서 아케이드를 누비고 다니는 시점이 되면, 아케이드는 이미 낭만주의의 잔해로 변해 있었다. 한물간 것이라는 초현실주의적 경이를 고스란히 보여주는 이미지였다는 말이다. 아라공은 환각이라도 불러일으킬 것 같은 세세한 묘사 속에서 오페라 파사주를 "별난 것들이 즐비한 장터"(P 114), 옛날식 가게와 물건과 입주자가 살던 언캐니한 집이라고 한다. 아라공이 제시하는 역사는 골동품 취미를 드러낼 때가 많지만 비판적인 면모도 있는데, 오스만가건물협회Boulevard Haussmann Building Society가 오페라 파사주 철거 날짜를 잡자 이 면모가 절박하게 나타난다. 아라공은 이 "진정한 시민전쟁"(P 40)에서 대치하는 세력들을 정확하게 보았다. 그것은 소규모 상인 대 대기업과 부패 정부의 대치, 자본주의의 상이한 시대를 각각 대변하는 아케이드 대 백화점(아라공은 갈르리 라파예트를 구체적으로 거명한다)의 대치였다. 비록 "이 싸움은…… 패배가 이미 예상되지만"(P 80), 그래도 승리의 여지는 있다. 왜냐하면 "이 경멸스러운 변화"(P 24) 속에서 "현대의 신화"(P 19)가 드러날 것이기 때문이다. 40년도 더 지난 후에 아라

공은 『나는 글쓰기를 배운 적이 없다Je n'ai jamais appris à écrire』에서 이 구절을 해설한다.

> 사람들이 더 이상 신화를 믿지 않게 되자마자 과거의 모든 신화가 소설로 바뀌는 것을 보고, 나는 그 과정을 뒤집어 신화가 될 수 있는 소설을 써보면 어떨까라는 생각을 하게 되었다. 물론 이때 신화는 현대의 신화다.[55]

그런데 이 신화의 의도는 현대적인 것을 신비화하는 것(벤야민이 생각했던 것처럼)이 아니라, "일상의 존재"(P 24) 속에 들어 있는 경이를 드러내 보이는 것이다. 2장에서 본 대로, 아라공은 경이를 "실재 속에 들어 있는 모순의 분출"(P 216), 즉 여타의 경우에는 그런 모순을 은폐하는 어떤 실재의 분출이라고 본다. 이런 식으로, 자본주의가 만들어낸 이 "경멸스러운 변화"는 자본주의 질서 **내부의** 갈등―제조업, 건축, 행동거지에서 구식과 신식 사이의 갈등―을 드러낼 수도 있고, 이 "욕망의 비동시성asynchronism"(P 66)은 다시 자본주의 질서에 **대항하는** 수단으로 사용될 수도 있다.[56] 왜냐하면 그 같은 "비동시성"은 자본주의가 결코 완전할(또는 완전히 합리적일) 수 없음을 보여줄 뿐만 아니라, 자본주의의 과거 속에 억압되어 있는 계기들이 복귀해서 자본주의의 현재를 파열시키고 어쩌면 변화까지 시킬 수 있는 방식으로 자본주의를 펼쳐놓기도 하기 때문이다. 이런 것이 경이를 둘러싼 현대적 신화의 함의인데, 이를 아라공은 다른 글에서 "상실된 또다른 절박함이 낳은 변증법적 절박함"이라고 이른다.[57] 벤야민은 이 "유물론적이고 인류학적인 계시"[58]가 초현실주의 예술과 미학의 가장 큰 성취, 즉 초현실주의 미학의 정치학이라고 본다. 그것은 콜라주에서 언뜻 보이는 것 같은 계시로, 이를 아라공은 『파리의 농부』에서 정확히 한물간 이미

지와 현대적 이미지의 병치를 통해 실천한다.

아라공은 파사주에서 오디세우스처럼 방랑하는 사람의 자세를 취하지만, 그는 초연한 만보자라기보다 능동적인 고고학자다. 자격이 고고학자이므로, 아라공은 그가 탐색하는 장소와 떨어져 있지 않다. 그가 병치시키는 것들이 역사적 계시를 일으킬 뿐만 아니라 "도덕적 혼란"(P 122)도 일으키기 때문이다. 파사주는 아라공에게 꿈의 공간이기만 한 것이 아니다. 좀 더 언캐니한 지대에서 "파사주라는 심란한 이름의 장소"(P 28)는 자궁이면서 무덤이기도 한 곳, 모성적인(심지어 자궁 속인) 동시에 지하세계 같기도 한 곳이다. 이런 의미에서 파사주는 실로 "[그의] 본능의 계시를 받는"(P 61), 즉 "리비도가 벌이는 사랑과 죽음의 이중게임"(P 47)에서 계시를 받는 곳이다.

여기서 중요한 것은 아라공이 이런 심리적 갈등을 역사적 모순의 관점에서, 또 역사적 모순은 심리적 갈등의 관점에서 이해하게 된다는 점이다. 아라공에 의하면, "우리 도시에는 정체를 숨긴 스핑크스들이 살고 있는데"(P 28) 만일 현대의 오이디푸스가 "이 스핑크스들에게 질문을 던진다 해도, 그 얼굴 없는 괴물들이 줄 답변은 그가 다시 나락으로 떨어지리라는 것뿐이다"(P 28). 한물간 것의 역사적 수수께끼와 언캐니한 것의 심리적 수수께끼가 이렇게 연결되는 것은 아라공에게 본질적이어서, 『파리의 농부』에서 양가성을 산출한다. 언캐니가 한물간 것에 생기를 불어넣고, 현재를 파열시키는 힘을 지니게 한다지만, 그것은 주체를 위협하고 압도하기도 하기 때문이다. 실제로 파사주에 대한 결론 부분에서 아라공은 언캐니에 압도당해버리고 만다. "내가 그리도 귀하게 여겼던 나의 가련한 확실성에 무슨 일이 일어난 것인가? 헤아릴 수 없는 심연의 심층 말고는 아무것도 의식하지 못하는 이 어마어마한 현기증 속에서, 나는 영원한 추락의

한 순간에 불과하다"(P 122-23). 이것이 언캐니가 회복되지 않을 때 초현
실주의적 주체가 맞이하는 운명이다.

아라공이 『파리의 농부』에서 19세기의 파사주로 돌아간다면, 에른스트는
세 편의 콜라주 소설에서 19세기의 실내공간을 회상한다. 『머리가 100개
인/0개인 여자La Femme 100 têtes』(1929)◆, 『카르멜 수녀원에 들어가기를
원했던 소녀의 꿈Rêve d'une petite fille qui voulut entrer au carmel』(1930), 『자선
주간Une Semaine de bonté』(1934)이 그 세 편이다. 이 소설들에서 에른스트
는 19세기의 삽화들을 콜라주한다. 대부분 통속 소설과 살롱 회화에서 따
온 것이고, 일부는 오래된 상품 카탈로그나 과학 잡지에서 가져온 것도 있
는데, 이런 삽화들을 도무지 알 수 없는 이야기에다가 섞어 넣었다. 『머리
가 100개인 여자』를 기디온은 "19세기를 상징하는 이름"으로 읽는데,**59** 이
소설은 폭력적인 장면들로 가득하다. 교권에 반대하는 초현실주의의 면모
가 듬뿍 배어 있는 『카르멜 수녀원에 들어가기를 원했던 소녀의 꿈』과 『자

◆ 이 소설의 제목을 그대로 옮기면 '머리가 100개인 여자'다. 그런데 에른스트의 부인
 도로시아 태닝(Dorothea Tanning)이 옮긴 영역본 제목은 'The Hundred Headless
 Woman'이다. 불어 원제가 동음이의어, 즉 '100'을 뜻하는 'cent'과 '없음'을 뜻하는
 'sans'을 활용한 초현실주의적 언어유희임을 내비치는 제목이다. 태닝이 영역본에 짧
 은 편지 형식으로 붙인 「막스에게(To Max)」를 보면, 그녀는 자신이 옮긴 영역본 제목
 이 "머리가 100개이면서 또 하나도 없는" 여자를 담아내기에 더없이 안성맞춤인 표현
 이라고 확신하고 있다. 좀 과한 확신 같다. 'Hundred Headless'가 애매성을 살리지 못
 한 탓이다. 즉, 이 표현에서는 100개 머리가 하나도 없음이 어순상 불가피 강조된다.
 어색하더라도 'Hundred Head/less'라고 했으면 좋았을 것이다. 나의 번역에서는 원
 제의 cent/sans을 살려 '100개인/0개인' 여자로 옮겼다.

선 주간』은 관습적인 면에서 더 큰 추문을 일으킨다.『소녀의 꿈』에 나오는 소녀는 신께 삶을 바치는 것이 꿈이지만 이 꿈이 성직을 비꼬는 기괴한 패러디로 변질되는 이야기이고,『자선 주간』은 일곱 가지 대죄를 늘어놓은 것으로, 기도서에 반항하는 책 또는 성무일과서를 조롱하는 패러디다. 하지만 이 소설들의 의의는 이런 단편적인 줄거리에 있지 않다. 그것은 무의식을 암시하는 미장센과 상관이 있다.

에른스트는 이런 한물간 이미지를 책의 벼룩시장이라 할 수 있는 헌책방과 센 강변의 잡지 가판대 같은 곳에서 찾아냈다. 그리고 이 이미지들을 소설에서 활용하는데 그 지점이 정확히 언캐니의 영역이다. 한때는 친근한 재현이었으나 현대의 억압 때문에 서먹해진 이미지로 활용한 것이다. 이미지 가운데 많은 것은 그야말로 언캐니하다―시간상 멀리 떨어져 있고 콜라주로 뒤죽박죽이 된 빅토리아 시대의 집이 예다. 이런 방법으로 에른스트는 역사적으로 한물간 것과 심리적으로 억압된 것을 바로 재현의 차원, 특히 초현실주의자들의 유년 시절, 즉 프로이트가 섹슈얼리티와 무의식을 "발견"한 시대가 남긴 재현물의 차원에서 연결한다.

에른스트의 소설에는 한물간 실내공간의 이미지들이 계속 등장하는데, 이 이미지들은 주체성을 구성하는 외상적 타블로(예를 들어 원초적 장면과 거세 환상)를 암시하기 위해 개조되어 있다. 이는 은근히 그런 특정한 장면들을 섹슈얼리티와 무의식의 구성체 속에서 재상연하는 것일 뿐만 아니라, 섹슈얼리티와 무의식을 발견한 프로이트의 이론을 후기 빅토리아 시대의 실내공간이라는 일반적인 역사의 무대 위로 되돌려놓는 것이기도 하다.[60] 한물간 것과 억압된 것을 연결해서 프로이트의 발견을 시각적으로 보여주는 고고학이 나온 것이다. 아라공이 아케이드를 "지금까지 금지되어온 영역"(P 101), 즉 무의식과 유사하다고 본 것처럼, 에른스트도 실

막스 에른스트, 『자선 주간』(1934)에 나오는 콜라주

내공간에서 무의식과 유사한 또 다른 것을 제시한다. 그러나 아라공은 아케이드와 무의식의 관계를 은유적이라고만 여긴 데 반해, 에른스트는 콜라주 소설에서 주체성이 무의식으로 변해간 과정의 역사적 전제조건을 내비친다.

에른스트의 콜라주 재료 중에는 내놓고 통속적인 삽화가 많다. 『자선 주간』에 나오는 이미지 중에는 『파리의 저주받은 자들Les Damnées de Paris』에 실린 쥘 마리Jules Mary(1851-1922)의 삽화를 기초로 한 것이 여럿 있다. 1883년에 나온 『파리의 저주받은 자들』은 살인과 상해로 얼룩진 소설이었다.[61] 쥘 마리의 삽화들은 치정극을 묘사한 것으로, 예를 들어 남자에게 감시당하는 여자라든가 자살 장면 같은 것이다. 이런 이미지를 차용하면서 에른스트는 그 장면들을 초현실주의적인 무의식의 형상으로 대체하여 심리적 현실 안에 재배치한다. 여자가 남자에게 감시당하는 이미지에는 이스터섬의 두상이 나오고, 자살하는 이미지에는 사자 머리가 나오며, 두 이미지 모두 동물로 변해가는 모습을 보여준다. 그런데 이런 변형은 에른스트가 찾아낸 삽화에 들어 있는 함축을 분명하게 드러낸 것에 불과하다. 멜로드라마라는 것이 이미 무의식에 양도된 장르, 즉 억압된 욕망이 히스테리로 표현되는 장르이기 때문이다. 『자선 주간』에서는 특히, 억압된 것의 멜로드라마식 복귀가 괴물로 변해가는 형상들뿐만 아니라 히스테리하게 변해가는 실내공간에도 기록된다. "도착적" 욕망(가령, 남색, 사도마조히즘)을 떠올리게 하는 이미지들이 이런 방들에서 분출하는데, 벽에 걸린 그림이나 거울 같은 재현의 공간 속에서 가장 자주 나타난다. 거울은 지각적 현실을 반영하므로 사실주의 회화의 패러다임이지만, 여기서는 심리적 현실로 통하는 창문이 되어 초현실주의 미술의 패러다임이 된다.

요컨대, 이 빡빡한 실내 공간은 말 그대로 발작이 일어난 상태다. 그런

데 발작의 요인은 정확히 무엇인가? 이런 방들에 기록되어 있는 모습으로, 빅토리아 시대의 건축에, 빅토리아 시대에 억압된 것은 무엇인가? 한 가지 답은 성적 욕망이라는 것인데, 이는 너무나 분명하다.[62] 마치 억압된 것의 증상을 부각시키기라도 하듯이, 그래서 무의식의 고고학을 완성이라도 하듯이, 에른스트는 그의 마지막 소설인 『자선 주간』의 대미를 샤르코의 『라 살페트리에르 병원의 사진 도상학』에 나오는 히스테리 환자들의 이미지로 장식했다.[63] 에른스트가 잘 알고 있었던 대로, 정신분석학은 히스테리 환자의 신체를 집중 탐구한다. 무의식의 작용이 처음으로 설정되었던 곳, 오늘날에도 여전히 이미지와 신체, 지식과 욕망 사이의 관계가 종종 탐색되는 곳이 바로 히스테리 환자의 신체다. 에른스트가 무의식과 실내공간의 장면들을 가지고 언캐니와 한물간 것을 연결한다면, 그 연결이 가장 정확하게 이루어지는 곳은 바로 여기 히스테리가 일어나는 장소다―후기 빅토리아 시대의 집뿐만 아니라, 샤르코의 진료실, 분석가의 소파처럼, 여성의 신체가 증상의 대상으로 검사를 받는 곳이라면 어디나 그런 장소다.[64]

언캐니한 파열이 일어나는 에른스트의 실내공간은 다른 유형의 억압된 내용을 기록하기도 한다. 19세기의 실내라는 역사적 공간 속에, 말하자면, 퇴적되어 있는 사회적 내용이 그것이다. 에른스트가 콜라주 소설을 쓰던 당시 19세기 문화를 비판적으로 연구했던 다른 사람들에게도 부르주아 실내공간은 특별한 장소다. 키에르케고르를 다룬 1933년의 논문에서 아도르노는 내면의 정신 공간이라는 키에르케고르의 생각이 이데올로기적인 실내공간 이미지, 즉 천박한 물질세계와 동떨어진 도피처라는 지위를 실내공간에 부여하는 사고에 바탕을 둔 것이라고 주장했다. "의식의 내재성 자체, 즉 의식을 실내공간처럼 여기는 것은 19세기에 일어난 소

막스 에른스트, 『머리가 100개인/0개인 여자』(1929)에 나오는 콜라주
"경찰, 가톨릭신자, 또는 브로커가 될 예정인 원숭이."

외를 나타내는 변증법적 이미지다."[65] 이렇게 정신성으로 오인되는 소외를 에른스트의 콜라주 소설은 여러 이미지로 환기시킨다.『머리가 100개인/0개인 여자』의 한 이미지를 보면, 소외가 미술가나 미학자의 전제조건이라는 암시가 들어 있다.

벤야민 역시「파리―19세기의 수도」(1935년 개요)에서 부르주아 실내 공간을 일터의 현실 원칙으로부터 벗어날 수 있는 도피처로 분석했다. 벤야민은 이 실내공간이 새로운 이데올로기적 구분을 구현한다고 보는데, 이 구분은 삶과 노동, 집과 사무실을 갈라놓을 뿐만 아니라, 사적인 것과 공적인 것, 주관적인 것과 사회적인 것도 갈라놓는다. 사적인 공간에서는 노동 세계를 지배하는 산업적 측면과 공적인 영역에 출몰하는 적대의 측면이 모두 억압된다―그러나 결국에는 언캐니의 공식에 따라 전치된 환

252

상의 형태로 복귀할 뿐이다. 부르주아 실내공간에서는 사회 세계를 피해 물러나는 은거의 실상이 이국적이고 역사적인 세계를 끌어안는 상상으로 보상되기 때문이다. 그래서 부르주아 실내공간의 배열은 여러 다른 물건들을 절충적으로 버무려놓은 양식이 전형이다.

> 이 [사회적인 것의 억압] 때문에 실내공간에서는 환등상이 펼쳐졌다. 실내공간은 시민이 사적인 개인일 때 그의 우주를 대변했다. 자신만의 우주에 그는 시공간적으로 먼 거리에 있는 것들을 모았다. 그의 거실은 세계 극장 안에 있는 칸막이 좌석이었다.[66]

그러나 이런 식의 포용은 착각에 불과한데, 벤야민에 의하면 이는 실내공간이 드러내는 다른 주요 특징에서 엿보인다. 실내공간이 하는 "포장 상자" 기능이 그 특징이다. 다시 말해, 실내공간은 부르주아 계급이 자본주의의 공적 질서가 생산하는 비영속성에 맞서 사적인 가족의 자취를 지켜내려 하는 방어용 껍질의 기능을 한다는 것이다.[67] 에른스트는 소설에서 실내공간의 이 두 측면을 모두 보여준다. 어떤 콜라주에서는 역사를 환등상처럼 펼쳐놓은 실내공간의 아래 깔린 억압을 가리키는가 하면, 다른 콜라주에서는 자연의 형태를 그야말로 화석처럼 만들어 실내공간이란 사적인 포장상자라는 점을 패러디하기도 하는 것이다. 그러나 좀 더 일반적인 차원에서 보면, 에른스트는 실내공간이 부르주아 주체성을 나타낸 형상임을 드러낼(아도르노가 암호를 푼 방식으로) 뿐만 아니라, 부르주아의 실내공간을 그런 모습이 되도록 규정하는 외부로, 즉 부르주아 주체성의 성적, 문화적 타자에게 실내공간을 개방하기도 한다. 이런 이미지의 전형 하나를 보면, 중산층의 점잖은 부인이 거울을 들여다보고 있는데, 거울 속에

막스 에른스트, 『자선 주간』(1934)에 나오는 콜라주

비친 모습은 원시적인 두상뿐이고, 그녀의 화장대 위에서는 두 마리의 사마귀가 교미를 하고 있는데, 창 밖에는 벌거벗은 젊은 여자 한 명이 어슬렁대고 있다.

아도르노도 벤야민도 에른스트가 이런 콜라주에서 건드린 부르주아 실내공간의 "심리적 불안"[68]을 완벽하게 이해하지는 못했다. 이 불안의 해명은 기디온에게 남겨졌는데, 그는 에른스트의 콜라주 소설이 드러낸 것은 부르주아 실내공간이 산업세계를 회피하는 도피처 역할을 하는 데 실패했다는 점이라고 본다. 1948년의 역사서 『기계화가 지배한다Mechanization Takes Command』에서 기디온은 "막스 에른스트가 만든 지면을 보면 기계화된 환경이 우리의 잠재의식에 어떻게 영향을 미쳤는지 알 수 있다"라고 썼다.[69] 기디온의 관점에서는 이런 효과가 산업생산이 야기한 "상징의 가치 저하"와 관계가 있는데, 상징의 가치가 떨어진 것은 부르주아 실내공간이 명백하게 드러낸다.[70] 부르주아 실내공간은 카펫과 커튼, 조각품과 장식품으로 가득 차 있었고, 이런 물건들은 모두 역사적인 양식과 자연의 모티프로 치장되어 있었다. 그러나 이렇게 귀족적인 체 위장을 했다고 해서 그 물건들을, 그 소유자는 말할 것도 없고, 산업생산으로부터 지킬 수 있었던 것은 아니다. 벤야민, 아라공, 기디온 모두가 동의하듯이, 산업생산은 이런 물건들에도 뚫고 들어가 그것들의 "속을 파내서" 키치로 만들어버리는 것이다. 이런 소외의 과정을 거쳐 그 물건들은 "소망과 불안"[71]의 암호로 변한다. 에른스트의 실내공간에는 이 불안한 욕망들이 명시되어 있다. 에른스트가 제작한 이미지 가운데 많은 것이 오래된 상품 카탈로그와 패션 카탈로그(가령, *Catalogue de grand magasin du Louvre, Magasin des nouveautés, Attributs de commerce*)에서 나온 것이다. 이런 카탈로그들이 물신으로서 지녔던 광채는 빛바랜 지 오래다. 남은 것은 그것들이 한때

의도했던 소망과 불안뿐이다. 에른스트는 콜라주에서 그런 흔적들을 포착한다. 그 결과, 19세기 부르주아 계급의 물건들은 그의 콜라주 속에서 잔해라기보다는 유령 같은 모습으로 등장한다—이 유령은 가부장적 주체에게 흔히 여자의 형상으로 나타난다.[72]

따라서 에른스트는 기계로 생산된 상품이 부르주아 실내공간을 지배하기 시작했던 순간으로 되돌아간 것인데, 그 시점(1930년경)은 그런 물건들과 실내공간이 한물간 것으로 변하기 시작했던 때다. 에른스트와 거의 같은 때 달리는 산업적 요소와 한물간 것의 변증법에서 좀 더 나중의 시점에 초점을 맞추며, 특히 당시 현대적인 것과 구식이 된 것 사이 어딘가에 위치했던 한 형태에 주목했다. 아르누보 건축이다. 달리는 아라공과 에른스트가 암시적으로 내비치기만 했던 것—아케이드와 실내공간은 무의식과 유사한 공간이라는 암시, 실로 억압된 욕망들이 히스테리처럼 표명된 것이라는 암시—을 명시적으로 드러낸다.

> 지금껏 어떤 집단적 노력도 "현대 양식"의 건물처럼 순수하고 마음을 뒤흔드는 꿈의 세계를 만들어내지 못했다. 이 양식의 건물은 건축이기 이전에 본질적으로 단단하게 응고된 욕망이 실현된 진정한 사례다. 그 고도로 난폭하고 잔인한 오토마티즘에서는 현실에 대한 증오와 이상 세계에서 피난처를 찾으려는 욕구가 새나온다. 이는 유아신경증에서 벌어지는 일과 똑같다.[73]

여기서 달리는 아르누보 건축물을 무의식과 연관시킬 뿐만 아니라, 그것도 사회 현실의 기피라는 관점에서 연관시킨다―하지만 아도르노나 벤야민에게서는 보기 힘든 방식이다. 왜냐하면 달리는 사회 현실의 기피를 일종의 퇴행으로 받아들이며 **찬양**하고, 산업화에서 그런 기피의 역사적 조건을 파악하기보다 그런 역사적 조건에 "유아적으로" 반응하기 때문이다. 또 달리가 요지부동으로 아르누보는 "기계이후postmechanical"[74]의 성격을 지닌다고 여기기 때문이기도 하다. 하지만 사실 아르누보는 산업적 요소를 물신숭배의 방식으로 대한다. 아르누보는 산업 소재를 사용하면서도, 특이한 디자인을 써서 소재의 산업적 성격을 대부분 완화시키며 예술로 흡수하는 것이다. 19세기 초에는 산업이 아케이드에서 예술과 경쟁을 하고, 19세기 중반에는 기계화가 실내공간으로 침투해 들어온다면, 19세기 말에는 아르누보가 "기술적 진보에 수감된"[75] 예술을 드러낸다.

아르누보가 기술을 방어한 방식은 실내공간의 경우와 비슷하다. 역사적 양식과 자연의 모티프를 애호하는 이중의 편향이 그것이다. 달리는 이런 방어를 병리 현상으로 이해하는데, 이는 그에게 큰 기쁨을 주는 병이다. 1933년 『미노토르』에 실은 글 「끔찍하고 먹을 수 있는 아름다움에 관하여, 현대 양식의 건축에 관하여De la beauté terrifiante et comestible, de l'architecture modern'style」에서 달리는 이렇게 쓴다. "'현대 양식'의 건물에서 고딕 양식은 헬레니즘 양식으로, 극동의 양식으로, 그리고…… 르네상스 양식으로 변신한다…… 모두 '희미한' 시공간 속에 있으며…… 거의 알 수 없고 진정 현기증 나는 시공간인데, 이는 다름 아닌 꿈의 시공간이다."[76] 아르누보에서 펼쳐지는 역사적 환등상은 자연과 관련된 환상과 짝을 이룬다. 철조 꽃문양(가령, 엑토르 기마르Hector Guimard[1867-1942]), 콘크리트 조 건물

CONTRE LE FONCTIONNALISME IDÉALISTE, LE FONCTIONNEMENT SYMBOLIQUE-PSYCHIQUE MATÉRIALISTE…

IL S'AGIT ENCORE D'UN ATAVISME MÉTALLIQUE DE L'ONGLET DE MUGUET

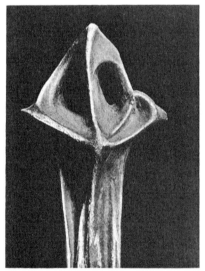
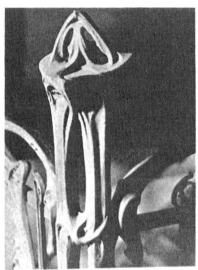

MANGE-MOI!

AVEZ-VOUS DÉJÀ VU L'ENTRÉE D'UN MÉTRO DE PARIS

브라사이, 파리 지하철역 세부의 사진, 1933

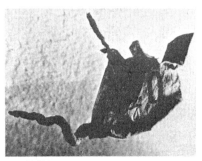

SCULPTURES INVOLONTAIRES

브라사이와 살바도르 달리, 「무의지적 조각」, 1933

정면의 물결 형태(가령, 안토니오 가우디^{Antonio Gaudí[1852-1926]}) 등과 같은 것이다. 이런 장식은 보상적인 성격의 것이지만 그래도 달리는 무척 좋아했는데, 이는 그가 글에 넣은 이미지들—기마르가 디자인한 파리 지하철역 입구와 가우디가 바르셀로나에 지은 건물을 찍은 브라사이와 만 레이의 사진—이 증언하고 있다.

달리는 『미노토르』에 아르누보 건축물에 관한 글을 실으면서, 위치를 그의 「무의지적 조각」과 「황홀경 현상」 사이에 둔다. 「무의지적 조각」은 (브라사이의 사진에 달리가 캡션을 붙인) 일련의 사진들로, 잠재의식상에서 이상한 모양으로 주물러져 때로는 아르누보 장식물같이 보이기도 하는 사소한 물건들을 찍은 것이다. 「황홀경 현상」은 "황홀경 상태"를 찍은 사진 몽타주가 곁들여진 짧은 글로, 주로 여성의 얼굴들과 신체측정학에서 보는 것 같은 귀들이 아르누보식 세부 하나와 병치되어 있다(97쪽 도판 참고). 달리가 시각적 텍스트들을 이런 식으로 배열한 것은 아르누보의 "오토마티즘"과 "히스테리" 측면을 강조하기 위해서인데, 어쩌면 심지어 아르누보가 사용하는 역사주의적 형태와 자연의 형태가 그 자체로 언캐니하다는 뜻을 내비치기 위해서일지도 모른다.⁷⁷ 하지만 에른스트의 경우와 마찬가지로 히스테리와의 연관은 그 이상을 암시한다. 달리가 아르누보 양식에서 거론한 심리적 동요는 또한 역사적 모순에도 뿌리를 박고 있다는 것, 즉 이 기묘한 건축물은 사회적 억압을, 말하자면 히스테리처럼, 표현한다는 것이 그런 암시다. 달리는 이 억압을 모더니즘 미술과 건축의 "기능주의적 이상^{理想}"이 아르누보의 "상징적-심리적-유물론적 기능"에 가한 것이라고 본다.⁷⁸

그러나 여기에는 양식보다 더 중요한 문제가 걸려 있다. 아르누보에서는 부르주아 문화의 태생적 모순—부르주아 문화가 점점 더 기술공학적으로

변해가는 동시에 점점 더 주관주의적으로 되어간다는 모순―이 극에 달하기 때문이다. 한편으로, 아르누보는 "기술 진보"를 예술의 범주 속으로 흡수하려 한다. 그래서 콘크리트 같은 새로운 공법을 전통적인 장식 관행에 사용하는 것이다. 다른 한편, 아르누보는 벤야민이 주장하는 대로, 기술 진보에 맞서 "내면의 모든 힘"을 동원하려 한다. 그래서 아르누보는 "숨김없는 식물성 자연……의 상징인 꽃에서 영매의 역할을 하는 선禪의 언어"를 강조하는 것이다.[79] 달리는 기술적인 면과 주관적인 면 사이의 문화적 충돌을 직관적으로 깨닫는다. 바로 이 충돌이 그가 아르누보의 "도착성"이라고 부르는 것이다. 하지만 달리는 아르누보의 파열적 잠재력에 관심을 두면서도, 아르누보의 비판적 효과에는 한계를 둔다. 그가 묘사하는 아르누보는 도착적인데, 이런 묘사는 대부분 기능주의의 견해, 모더니즘의 청교도주의, "지성주의 미학"의 염장을 지르기 위한 것이다.[80]

이렇게 해서 달리는 한물간 것을 폭발적인 것이 아니라 정도를 벗어난 것으로 만들고, "비동시적인asynchronous"(이것도 한물간 것을 이르는 아라공의 표현이다) 것이 아니라 시대착오적인 것으로 만든다. 실제로 달리는 초기의 글에서 시대착오 개념을 개발하여 예술 작업에서 계속 사용한다. 이렇게 보면 그가 사용한 퇴보적 기법은 그가 시뮬레이트한 퇴행(가령, 편집증, 구강 사디즘, 호분증)의 보완책이다. 달리는 기법 면에서는 시대착오를, 심리 면에서는 원초적 상태로의 회귀를 시도하는데, 이 이중의 수행은 그의 작품세계와 페르소나 둘 다에 실로 중요하다. 아마 이 때문에 달리는 파시즘을 먼저 지분대다가 그다음에는 패션을 집적대게 되는지도 모른다. 이런 불장난은 여기서 우리에게도 중요하다. 왜냐하면 초현실주의의 한물간 것이 위치하는 지점은 결국 파시즘과 패션이라는 이 두 구성체와의 관계 속에 반드시 설정되어야 하기 때문이다.

달리는 1934년에 쓴 글에서 시대착오를 "감정의 격변" "외상의 갱신"이라는 말로 정의한다.[81] 내가 초현실주의의 한물간 것을 억압된 것의 파열적 회귀라고 설명했던 것을 연상시키는 정의다. 하지만 여기서도 그의 목적은 전위주의의 감수성을 격분시키는 것이라, 아라공이나 에른스트처럼 역사와 정체성의 기존 구조를 뒤집는 면은 약하다. 달리는 시대착오를 "뿌리 뽑힌 단명함"[82]이 생성되는 과정으로 설정하는데, 거기에는 끊임없는 혁신의 과정을 추구하는 모더니즘에 대한 반대가 함축되어 있다. 그러나 모더니즘 예술이 상품 생산과 결속되어 있음을 꼬집는 이 초기의 비판마저도 수상하다─그 비판이 틀려서가 아니다. 또는 그 비판을 내놓은 사람이 후일 키치 보석, 예술품, 쇼윈도 진열 디자인까지 발 벗고 나서는 "달러걸신Avida Dollars"[83]이어서도 아니다. 달리의 비판이 수상쩍은 이유는 시대착오가 상품의 혁신을 돕기 때문이다. 이는 유행에 뒤진 것이 선풍적인 유행으로 복귀하는 형태로, 즉 복고풍이 대담한 것으로 회복되는 형태로 일어난다. 오늘날 이런 동태는 고급, 저급을 가리지 않고 문화 생산 전반에 스며들어 있다(고급, 저급이라는 구분을 없애는 작용을 한다). 그러나 예술에서 이 동력을 처음 표현한 사람은 달리였고, 그를 통해 한물간 것을 활용하는 초현실주의 작업은 유행에 뒤진 것을 애호하는 초현실주의풍의 취향으로─원한다면 캠프라고 해도 좋다─확 바뀌었다.[84] 현재를 언캐니하게 파열시키고 과거를 희극적으로 돌파하는 대신, 달리식의 시대착오는 과거의 형태를 "뿌리째 뽑아" "하루살이" 같은 현재가 써먹을 수 있게 한다. 분리된 생산양식들에 초점을 맞춘 문화 혁명 대신, 소비의 주기를 원활하게 하려는 강박적인 반복을 부추기는 것이다.

초현실주의자들은 초현실주의 내부에 이런 경향이 있음을 알고 있다. 한물간 것이 복고풍으로 만회되고, 오래된 것의 아우라가 공감 가는 상품

을 만들어내는 데에 이용되는 것을 알고 있다는 말이다. 1929년에 이미 로베르 데스노스는 "시간 또는 시장가치가 물건에 부여하는 사이비 신성화"를 언급했다.[85] 그로부터 50년 후, 좀 늦게 초현실주의자들의 친구가 된 클로드 레비스트로스^{Claude Lévi-Strauss(1908-2009)}가 한 회고록에서 설명한 대로, 초현실주의의 한물간 것은 초현실주의가 한때 비판했던 바로 그 교환체계 속으로 복구되었다. 벼룩시장에서 찾아낸 뜻밖의 오브제가 패션 부티크의 장신구로 변한 것이다.[86] 달리는 유행의 현상유지에 열광하면서 이렇게 복구된 "한물간 것의 혁명적 에너지"를 활용하지만, 그러다가 스스로 그런 유행의 희생양이 되는 때가 많다.

달리는 연결이 금지된 또 다른 항목을 건드려 종종 희생양이 되기도 한다―초현실주의와 파시즘의 연결, 특히 초현실주의가 사용하는 한물간 것과 파시즘이 악용하는 원초적인 것 사이의 연결이 그런 항목이다.[87] 왜냐하면 달리는 패션산업에 종사하게 될 뿐만 아니라, 한때지만 나치즘에 대한 관심을 과시하기까지 하기 때문이다―달리는 히틀러와 스와스티카 형상에 관심을 보였는데, 히틀러의 형상은 "위대한 마조히스트의 완벽한 이미지"라고 간주하고, 스와스티카의 형상은 "적대적인 경향들"이 혼합된 초현실주의풍 "합성물"이라고 여긴다.[88] 나치즘에 대한 관심 때문에 달리는 1934년 초현실주의로부터 1차 추방을 당했다. 달리의 추방은 일종의 방어책이었다. 달리가 나치즘에 관심을 두자 초현실주의와 나치즘이 고색창연한 것을 공유한다는 비밀이 건드려진 것인데, 최소한 그런 한에서는 방어가 필요했기 때문이다.[89] 물론 나치라도 초현실주의와 이런 공통점이 있다는 점은 부인했을 것이다. 나치는 퇴행을 혐오했지만, 실은 퇴행을 자행했기 때문이다(실제로 나치는 〈퇴폐 예술〉 전시회 등에서 초현실주의 같은 모더니즘들에 퇴행의 죄를 물었다). 따라서 그 모든 피상적인 추문들에도 불

구하고, 이런 맥락에서는 적어도 달리가 시전한 과장된 퇴행이 비판적인 면모를 지닐 수도 있을 것 같다.

⌒

4장에서 이야기했듯이, 벤야민이 기계생산품을 악용하는 파시즘의 측면을 초현실주의의 환경에서 사유할 수 있었던 것은 부분적으로 초현실주의가 기계생산품의 활용을 변증법적으로 상이한 목적을 향해 전환시켰기 때문이다. 파시즘이 악용한 한물간 것 또는 비동시적인 것의 경우도 마찬가지다. 초현실주의가 이런 것들을 사용하자 파시즘의 남용이 선명하게 부각되었던 것이다. 그런데 이 대목에서 벤야민과 에른스트 블로흐 사이에 중요한 견해차가 생긴다. 두 사람은 파시즘을 비판하고 초현실주의를 옹호하는 점에서 동지지만, 벤야민은 한물간 것이 파시즘의 악용으로 인해 오염되었다고 본 반면, 블로흐는 한물간 것이 바로 파시즘 **때문에**, 그야말로 파시즘에도 불구하고 훨씬 더 긴요해졌다고 본 것이다. 그런데 이 점에서는 벤야민보다 블로흐에게서 배울 점이 더 많을 것 같다.[90]

블로흐는 1935년의 글 『우리 시대의 유산Erbschaft dieser Zeit』에서 비동시적인 것에 대해 논의한다. 『우리 시대의 유산』은 초현실주의의 영향을 심대하게 받고 쓴 책이다(책 속에는 "초현실주의를 생각한다"라는 제목의 절도 있다). 벤야민처럼 블로흐도 이 개념을 마르크스의 사고, 즉 생산양식들과 사회구성체들의 발전은 불균등하다는 생각으로부터 도출하며, 요지도 간단하다. "모든 사람이 동일한 지금Now에 존재하는 것이 아니다"라는 것이다.[91] 블로흐가 관심을 가장 많이 둔 비동시성은 "미완의 과거, 즉 자본주의가 아직 '지양하지' 못했는데," 현재 파시즘이 악용하고 있는 과거

다.[92] 블로흐는 파시즘이 자본주의 체제에서 밀려나고 그리고/또는 공산주의 체제가 위협하는 계급분파(가령, 몰락한 청년, 농부, 프티 부르주아)를 먹잇감으로 노린다고 생각했다. 이 분파는 파시즘이 꼬드기는 "원시적-원초적 '참여 신화'"[93]에 넘어간다. 하지만 그것은 비동시성을 통해 태고의 감정 구조("피와 땅"이라는 악명 높은 슬로건에 포착된 것과 같은)로 되돌아가는 집단 퇴행에 다름 아니다. 나치 권력에 맹목의 충성을 바치게 한다는 목적에 이바지하는 퇴행이다. 실제로, 파시즘은 그 주체들의 심리적 결속을 위해 한물간 것의 힘을 원초적인 것이라는 형식으로 포괄하는 작업을 한다. 이런 식으로 파시즘 이데올로기는 "모든 문화 단계에 있는 병적인 요소들을 통합하려"[94] 한다.

그러나 블로흐는 원초적인 것 자체를 비난하지는 않았다. 원초적인 것의 힘이 그처럼 간단히 무시될 수 없다는 사실이야말로 나치의 교훈이라는 것이다. "과업은 비동시적 모순의 요소들, 즉 반감과 변형을 일으킬 수 있는 요소, 다시 말해 자본주의에 적대적이고 자본주의 체제 내에 정착하지 못한 요소들을 추론하고, 그 요소들을 상이한 맥락에서 기능하도록 재배치하는 것"[95]이라고 블로흐는 쓴다. 블로흐에 따르면 공식 마르크스주의는 이 과업에서 실패했다. 주요 전략이 비동시성의 지양을 **가속화**하는 것이었기 때문이다.[96] 그 결과, 마르크스주의는 "도취의 에너지"를 파시즘에게 빼앗기고 말았다. 벤야민과 블로흐는 초현실주의의 가장 큰 덕목이 "혁명을 위해" 그런 에너지를 만회하려 한 조치였다고 본다.[97] 그런데 실제로 한물간 것을 사용한 초현실주의 작업, 즉 초현실주의 예술의 변증법적 이미지가 최종적으로 맞서는 것은 비동시적인 것을 남용한 파시즘의 작업, 즉 파시즘 이데올로기의 고색창연한 이미지임에 틀림없다.[98] 그래서 다시 한 번 초현실주의는 파시즘을 비판하는 파시즘의 분신임이 드러

나는데, 이 분신은 파시즘을 예고하고, 파시즘과 협력하는 부분도 있지만, 대개는 파시즘을 반박한다.[99] 파시즘은 언캐니를 악용해서 현재와 미래를 모두 원초적인 구조의 심리와 사회가 반복되는 비극 속에 가두려고 했다. 현재와 미래를 죽음 욕동이 지배하는 반복 속에 감금하려 한 것이다.[100] 반면 초현실주의는 언캐니를 활용해서 현재를 파열시키고 그래서 미래를 열려고 했다―비록 억압된 것의 강박적 복귀를 희극적으로 해소해서 주체를 탈융합과 죽음으로부터 어떻게든 해방시키는 데까지는 나아가지 못했지만, 그래도 최소한 초현실주의는 억압된 것의 힘을 사회와 정치에 비판적으로 개입하는 작업으로 전환시키기는 했다.

초현실주의자들은 낡은 건축물을 무의식과 연관시켰는데, 부분적으로 그 이유는 건축물이 구식으로 취급되는 것을 그들이 건축물에 대한 억압이라고 이해했기 때문이었다. 아라공은 그 억압이 현대화, 특히 오스만의 파리 재건사업 탓이라며 은근히 비난한다. 한편 달리는 이 억압이 모더니즘, 특히 "기능주의적 이상" 탓이라며 노골적으로 비난한다. 모더니즘이 억압적이라는 비난은 대개 반동적일 때가 많지만(오늘날 이 비난은 포스트모더니즘을 가장한 여러 안티모더니즘들의 구호다), 그 비난에는 일말의 진실이 있어서, 이를 통해 우리는 초현실주의를 다시 한 번 기능주의의 변증법적 반대항의 위치에 세울 수 있게 된다. (벤야민이 쓴 대로, "브르통과 르코르뷔지에를 한데 에두른다는 것은 오늘날 프랑스의 정신을 활처럼 당겨 지식을 이 시대의 심장부로 쏜다는 의미일 것이다.")[101] 기능주의는 훈육과 관계가 있다. 그것은 길들여진 신체를 기능으로 분해하고, 각 기능을 무균 상태의 공간

266

속에 배치한다. 그 결과는 대개 역사도, 섹슈얼리티도, 무의식도 좀체 허락되지 않는 유형의 집이다.[102] 반면 초현실주의는 **욕망**과 관계가 있다. 건축물에 욕망을 다시 불어넣기 위해서 초현실주의는 한물간 것과 장식적인 것에 매달리는데, 이런 것들은 역사 및 환상과 결부될 뿐만 아니라 유아 및 여성과도 결부된다고 해서 기능주의가 금기시한 형태들이다.[103] 실제로 초현실주의는 "거주용 기계"에 맞서, 집을 히스테리가 일어난 신체로 제시한다. 그러면서 초현실주의는 욕망이란 축소될 수 없다고 주장할 뿐만 아니라, "왜곡"은 욕망의 "금지" 때문에 생기는 것이라서 말소될 수 없다는 점도 드러낸다.

그러나 이 점을 통해 이르게 되는 두 번째 요점, 즉 초현실주의가 공간에 부여한 젠더에 대해서는 좀 더 따져볼 필요가 있다. 나는 모더니즘에 억압된 힘들이 초현실주의에서 종종 악령 같은 여성의 모습으로 복귀하곤 한다고 주장해왔다. 그런데 이런 모습, 즉 여성과 무의식을 결부시키는 사고는 왜 그토록 자동적인 것인가? 일견 이런 연상은 가부장적인 심리 탓이라고 보일 수 있으나—이는 그 심리가 가부장적인 사회 공간 탓이라고 간주되는 조건에서만 가능한 생각이다. 시초에 모더니즘의 회화적 가능성은 현대성의 공적 공간, 즉 자본주의 전성기의 사업과 쾌락이 펼쳐지는 신세계의 공적 공간에 접근할 수 있는 기회에 달려 있었다. 그리젤다 폴록Griselda Pollock(1949-)이 주장했듯이, 부르주아 여성은 그런 공간에 대부분 접근이 불가했고, 대개 가정 공간에 갇혀 있었다.[104] 그래서 부르주아의 삶에서는 공간의 대립체계—사무실과 집, 공적 장소와 사적 장소, 실외와 실내—가 생겨났으며, 이는 젠더의 대립, 즉 남성과 여성의 대립이라는 코드로 자리 잡았다. (정신분석학이라면 이 젠더의 대립이 다른 모든 대립들의 위계를 관통하는 지배 코드로 이미 주어진다고 설명할 법하다.) 그러면서

실내는 여성과 동일시되었을 뿐만 아니라, 내면성은 영적이든, 정서적이든, 아니면 "히스테리적"이든 간에 여성성과 결부되기도 했던 것이다.

이런 코드를 뒤흔들기 위해 초현실주의가 한 일은 아무것도 없다. 오히려 그 코드를 더 악화시키기만 한 것 같다. 지금까지 살펴본 세 명의 초현실주의자들은 파사주, 실내공간, 아르누보를 여성화하는데, 이는 그들이 무의식을 여성화하는 것과 마찬가지다. 그들은 또한 파사주, 실내공간, 아르누보를 히스테리와 관련시키는데, 이는 그들이 무의식을 역사화하는 것과 매한가지다. 그런데 무의식과 여성을 이렇게 관련시키던 와중에 이상한 일이 벌어진다. 역사적으로 볼 때, 부르주아 여성은 실내에 감금되다시피 하지만, 부르주아 남성에게도 실내는 외부를 피해 숨어드는 성소 같은 것이어서, 그럴 때 부르주아 남성은 이 성소를 자신의 의식과 유사한 공간으로 차용한다(여기에도 여성적 코드가 들어 있을 수 있다). 우리가 살펴본 초현실주의자들도 이런 차용을 드러내지만, 결국은 그것을 넘어설 뿐인데, 왜냐하면 이들이 실내공간을 차용할 때는 그 공간을 자신의 **무의식**과도 또한 유사한 공간으로 여기기 때문이다. 하지만 이렇게 한다고 해서, 여성과 무의식을 연관 짓는 구습에 그들이 의문을 품게 된 것은 아니다. 앞서 살펴본 대로, 초현실주의는 이런 연관에 **매달리는** 입장이라, 히스테리를 대략 심미화해서 발작적 아름다움을 만드는 식이다. 하지만 이런 차용, 이런 심미화라 해서 파열의 효과가 없는 것은 아니다. 여성 주체는 초현실주의 이미지 및 히스테리 증상과 유비되면서 대상화된다—이만큼은 사실이다. 그러나 이와 동시에 남성 주체도 이렇게 대상화된 여성에 의해, 그 히스테리성 아름다움에 의해 파열된다. 그 결과 남성 주체 역시 히스테리에 빠지게 되는데, 이는 그의 정체성과 욕망의 축들이 혼란에 빠지기 때문이다(히스테리 환자가 묻는 고전적인 질문처럼, 나는 남자인가 아니면 여자

268

인가?).**105** 이렇게 해서 젠더의 대립은 혼란스러워지고, 마찬가지로 젠더의 대립과 엮여 있는 사회공간적 대립, 즉 실내와 실외의 대립, 무의식과 실재 세계의 대립도 상징적 혼란에 빠진다―"내부"와 "외부"를 가르는 모든 구분, 이것이야말로 초현실주의가 비록 없애지는 못해도 흐릿하게 무마해보려 한 것이다. 이제, 공간을 이렇게 이해하는 초현실주의를 떠받친 저변의 심리적 토대를 살펴보고자 한다.

브라사이, 「안개 속에 서 있는 사령관 네의 상」, 1935

7.

아우라의
흔적

이 책의 여러 곳에서 나는 초현실주의가 일반적으로 억압된 것의 복귀 주변을 맴돌지만, 뿐만 아니라 특정하게는 두 가지 언캐니한 환상 사이를 오락가락하기도 한다는 이야기를 했다. 어머니의 충만함에 대한 환상과 아버지의 처벌에 대한 환상이 그 둘인데, 전자는 어떤 분리나 상실도 겪기 이전의 시공간, 즉 신체적으로 친밀하고 심리적으로 일체감을 느끼는 시공간에 대한 환상이고, 후자는 분리와 상실이 야기하는 외상에 대한 환상이다. 나는 또한 초현실주의가 이 두 환상을 재상연하는 작업을 한 것이 대체로 그 환상에 뿌리를 둔 주체성과 재현의 구조를 뒤흔들기 위해서였다는 주장도 했다.

초현실주의자들이 언캐니한 생기(가령, 브르통, 데 키리코, 에른스트의 경우, 수수께끼 같은 신호, 물건, 박해자의 형태를 취한)를 세계에 투사하자, 세계도 그들을, 말하자면, 응시하는데, 이 응시 또한 자애로운 응시와 거세의 응시라는 두 영역 사이에서 오락가락한다. 이런 동요에서 산출되는 것

271

이 상이한 주관적 효과와 상이한 공간적 이해다. 나는 이제 이 두 유형의 응시, 효과, 공간을 두 개념의 견지에서 간략히 생각해보려고 한다. 벤야민의 **아우라** 개념과 프로이트의 **불안** 개념이 그 둘인데, 언캐니와 결합되어 있는 이 두 개념은 초현실주의 당대에 또는 초현실주의 환경에서 사유된 것이기도 하다.

불안과 언캐니의 관련은 명확하다. 불안은 언캐니가 빚어내는 효과 중 하나인 것이다.[1] 아우라와 언캐니 또한 연관이 있다. 억압으로 인해 낯선 것이 되어버렸으나 원래는 낯익은 것의 복귀가 언캐니에 포함되어 있듯이, 아우라도 "공간과 시간의 기묘한 짜임, 아무리 가까이 있어도 멀리 있는 것처럼 보이는 독특한 모습"과 관련이 있기 때문이다.[2] 그렇다면 어떤 의미에서는 아우라와 불안이 언캐니 안에서 출발점 또는 교차점을 공유하는 것인데, 이 지점을 발전시킨 것이 초현실주의다.

프로이트는 적어도 두 가지 다른 불안 개념을 제시했다. 본래 프로이트는 거의 생리학적인 관점에서, 불안이란 에고에 의해 방출되는 성적 긴장이라고 보았다. 하지만 『억제, 증상, 그리고 불안Inhibitions, Symptoms and Anxiety』(1926)에서는 에고가 불안의 원천으로 설정됐다. 이 글에서 불안은 위험을 알리는 동종의 신호가 되는데, 즉 에고가 예상되는 외상을 피하거나 최소한 대비하기 위해 기억을 누그러뜨린 형태로 과거의 외상을 반복하는 것이 불안이라는 것이다.[3] 이 설명은 부분적으로 오토 랑크에 대한 반박이다. 랑크는 『탄생의 외상The Trauma of Birth』(1924)에서 모든 불안을 탄생이라는 원-외상ur-trauma 탓으로 돌린다. 반대로 프로이트는 외상이 여러 가지 형태를 띤다고 주장한다. 탄생 외에도 여러 형태로 일어나는 어머니와의 분리, 거세 위협, 조숙한 성 경험, 심지어는 필멸성의 암시조차도 외상이라는 것이다. 하지만 이러한 외상들도 탄생과 마찬가지로

무력감Hilfiosigkeit을 산출하고, 이 무력감에서 불안이 발생한다. 심리적 반복 강박 법칙에 따르면, 최초의 불안은 탄생의 무력감에 의해 발생한 다음 외상적 상황이 닥치면 반복된다. 예를 들어, 유년기에 성적 흥분을 느낄 때가 그런 외상적 상황이다. "묘하게도, 섹슈얼리티의 요구를 이른 시기에 접한 경우 그리고 외부세계와의 접촉이 조숙한 시기에 일어난 경우, 이 둘이 에고에 미치는 효과는 비슷하다."[4] 실제로 불안은 주체가 과도한 자극을 제어할 수 없을 때면 언제나 반복된다. 이런 자극은 외부에 있고 외인성이며 세계와 관계가 있는 것(현실적인 불안realistic anxiety)일 수도 있고, 내부에 있고 내인성이며 본능과 관계가 있는 것(신경증적 불안neurotic anxiety)일 수도 있으며, 혹은 둘 다일 수도 있다—외상의 상황이 둘 다인 경우인데, 여기서는 내부적인 것이 투사되어 마치 외부적인 것처럼 보이는 때가 많다. 그렇다면 결국 불안은 포르트/다 놀이와 마찬가지로 위험에 의해 발동되는 반복의 장치이며, 불안의 목적은 상실이 감지되는 외상적 상황을 완화시키려는 것이다.[5]

이런 불안 개념은 초현실주의를 "외상"의 측면에서 접근하는 나의 설명과 잘 맞는다. 초현실주의 예술은 많은 부분이 외상을 떨쳐내려는 시도들이고, 이 예술의 최우선 감정 기조는 불안이라는 것이 지금까지 내가 해온 독해였기 때문이다. 이론적인 차원에서 보면, 외상이 기억을 일깨우는 상징으로 변형된다는 것을 초현실주의는 징후화와 상징화 사이의 유비를 통해 직관적으로 알고 있다. 그리고 심리적인 차원에서 본다면, 초현실주의에 존재하는 다양한 작품세계는 프로이트가 지적했던 외상의 여러 다른 계기들을 개괄해서 보여준다. 어머니와 분리되는 두려움(특히 브르통), 섹슈얼리티에 눈뜨면서 발생하는 외상(데 키리코), 성차를 알게 될 때의 충격(에른스트), 페니스의 상실에 대한 환상(자코메티), 마조히즘의

요구 앞에서 느끼는 탈융합 상태의 무력감(벨머) 등등. 더욱이, 불안의 속성은 초현실주의적 경험에서 두드러지게 나타난다. 초현실주의적 경험은 가령, 발작적 아름다움에서처럼, 내인성 또는 "강박적인" 자극을 외부로 투사해서 외인성 또는 "발작적인" 기호가 되게 하는 내부와 외부의 혼란이고, 또 객관적 우연에서처럼, 과거와 미래, 기억과 예언, 원인과 결과가 묘하게 합성되는 반복과 기대의 이어달리기이며, 그리고 앞서 언급한 초현실주의자 모두의 작업에서 드러나듯이, 일반적으로는 근원적 사랑의 대상을 잃어버리고는 그 외상을 방어하거나 돌파하거나 하는 식으로 애매하게 그 상실을 되풀이하는 것이다. 마지막으로, 초현실주의가 이렇게 대처한 외상의 원천은 개인적인 경험뿐만 아니라, 자본주의 사회이기도 하다. 도시의 과도한 자극, 신체의 기계화 그리고/또는 상품화 등도 외상의 원천인 것이다.[6] 이 가운데 많은 것을 상기시키는 것이 브르통의 공식, "해석의 섬망은 미처 대비를 잘 갖추지 못한 인간이 **상징의 숲**에서 불현듯 공포에 사로잡힐 때, 오직 그때에만 시작된"라는 말이다. 이 공식은 초현실주의의 여러 개념, 즉 데 키리코가 일깨운 "놀람," 에른스트가 옹호한 발작적 정체성, 달리의 편집증적 비판법, 좀 더 일반적으로는 애매한 기호들의 세계 앞에서 유유자적하는 태도 등의 개념들을 정확히 불안의 관점에서 포착해낸다.[7]

그런데 초현실주의에서는 아우라의 경험도 불안 못지않게 다루어진다. 앞에서 나는 "독특한 거리감의 표명"인 아우라가 억압된 것의 복귀인 언캐니와 유사한 점이 있음을 지적했다. 이 유사성은 다시 아우라의 이 거리감이 시간적인 것임을, 즉 그 거리감이 "잊어버린 인간적 차원"[8]에 대한 지각을 일으킴을 내비친다. 벤야민은 이 차원이 최소한 세 영역을 포괄한다고 본다. 하나는 자연적인 영역이다. 인간이 물질적인 사물과 연결되면서

감정을 이입하는 순간의 아우라인데, 이를 벤야민은 나뭇가지의 그림자를 드리운 채 누워 있는 신체와 산맥의 선을 따라가는 손의 이미지들을 통해 환기한다.[9] 초현실주의자들은 자연에서 발견된 물건들이 지닌 이런 아우라에 민감하게 반응했고, 그런 오브제들을 자주 전시하곤 했다. (브르통, 카유아, 마빌은 특히 "돌의 언어"에 매혹되었다.)[10] 또 하나는 문화 및 역사의 영역이다. 이는 "작업한 손의 흔적"이 여전히 살아 있는 제례용 미술작품 및 장인의 제작품이 발하는 아우라다.[11] 앞서 언급한 대로, 이 아우라는 한물간 것에 대한 초현실주의의 관심에서 특히 활발하게 나타난다. 마지막으로, 세 번째는 앞의 두 영역에 심리적 강렬함을 부여하는 주관적인 영역이다. 이는 신체, 즉 **어머니의** 신체와 맺었던 근원적인 관계에 대한 기억이 발하는 아우라다―이 관계는 자코메티의 조각 「보이지 않는 대상」에서 환기되지만, 또한 초현실주의자들을 그토록 매혹했던 유년기의 이미지들에서도 환기되는 것이다. 초현실주의에서도 벤야민에서와 마찬가지로 아우라의 이 세 영역은 알레고리적으로 뒤얽혀 있다. 그래서 아라공의 『파리의 농부』, 에른스트의 『자선 주간』 등의 많은 시각적 텍스트들에서는 자연적(또는 선사적) 이미지와 역사적(또는 계통발생적) 참조와 주관적(또는 심리적) 효과가 연결되어 있다.[12]

벤야민이 아우라를 가장 자세하게 실명한 내목을 보면 이런 영역들 가운데 일부를 찾아볼 수 있다.

그러니까 아우라의 경험은 보통 인간들 사이의 관계에서 나타나는 반응을 무생물 내지 자연물과 인간 사이의 관계로 옮기는 치환에 의지한다. 우리가 바라보는 사람, 또는 누군가 자기를 보고 있다고 느끼는 사람은 우리를 바라보며 시선을 되돌려준다. 우리가 바라보는 어떤 대상에게서 아우라를

감지한다는 것은 그 대상에 우리를 바라보며 시선을 되돌려줄 수 있는 능력을 부여한다는 의미다. 이 경험은 무의지적 기억의 자료들과 상응한다.[13]

벤야민의 아우라는 응시를 포함하고 있지만, 이 응시가 데 키리코와 에른스트에게서 보이는 불안한 시선과 다른 것임은 분명하다. 그러나 먼저 짚어야 할 두 가지 다른 점이 있다. 벤야민은 아우라를 마르크스와 프로이트의 물신숭배 개념과 연관시켜 밝힌다. 아우라의 정의는 상품 물신숭배에 대한 정의를 뒤집은 것이다. 인간이 물건에 공감을 느껴 인간 사이에서 성립하는 친밀한 관계가 물건과의 관계로 "치환"되는 것이 아우라의 정의다. 그런데 물신숭배의 정의는 인간과 사물을 도착적으로 뒤섞은 혼란, 즉 생산자는 물화하고 생산품은 의인화하는 것이다―이렇게 보면 마치 아우라는 상품 물신숭배를 해독할 마법의 묘약이라도 되는 것 같다. 아우라를 경험할 때는 대상이, 말하자면, 인간으로 변하는 반면, 상품 물신숭배에서는 인간이 대상화되고, 사회적 관계가 "사물들 간의 관계라는 환상적 형태"를 띤다.[14] 따라서 아우라를 경험할 때와는 반대로, 상품 물신숭배에서는 인간적 차원이 계속 망각된다. 아마 인간적 차원의 망각이 가장 심하게 일어나는 형태가 상품 물신숭배일 것이다. 하지만 인간적 차원의 망각은 아우라에서도 매우 중요하다. 인간적 차원의 망각이야말로 인간적 차원을 간직하고 있는 한물간 이미지를 아우라가 있는 것으로 만드는 요소인 것이다. 왜냐하면 한물간 이미지가 현재로 복귀할 때, 그것은 소외되기 전의 시간을 일깨우는 언캐니한 요소로 복귀하기 때문이다. 이런 이미지는 소외 때문에 생겨난 거리를 가로질러 우리를 바라본다. 그러나 한물간 이미지는 여전히 우리의 일부이고 또는 우리가 여전히 그 이미지의 일부인지라, 그것은 우리를 바라볼 수 있고, 말하자면, 눈 맞춤을

할 수 있는 것이다.[15]

아우라와 성적 물신숭배의 관계도 역시 복잡하다. 망각된 인간적 차원에 대한 무의지적 기억을 아우라가 포함한다면, 아우라는 또한 남근적 어머니라는 망각된 인물도 포함할 것이다. 우리가 오이디푸스 이전 단계에 이 인물과 맺었던 관계에 대한 기억, 즉 그녀와 우리가 주고받았던 시선에 대한 기억이야말로 아우라의 토대인 공감의 관계와 상호 응시의 패러다임인 것 같다(하지만 벤야민은 이런 말을 하지 않는다―사실 그는 이 대목에서 정신분석학의 틀에 저항한다).[16] 언뜻 보면, 아우라의 경험에서 상기되는 일체화된 신체 및 상호 응시는 성적 물신숭배에서 작용하는 파편화된 신체 및 고정된 시선과는 매우 다른 것처럼 보인다. 그러나 이 최초의 신체, 즉 어머니의 신체는 상실되었고 망각되었고 **억압**되었다. 그리고 바로 이 억압이 아우라의 본질인 언캐니한 거리감 혹은 소원감을 만들어내는 것이다.[17] 최초의 신체가 억압되는(프로이트가 특권시하는 소년의 경우에는 최소한 그렇다) 이유는 어머니의 신체가 상실된 오이디푸스 이전 단계의 일체감을 가리킬 뿐만 아니라, 현재의 오이디푸스적 결여, 즉 거세를 가리키기도 하는 이미지이기 때문이다. 좀 더 정확히 말하자면, 어머니의 신체는 거세를 대변하는데, 이는 어머니와 아이 사이에 아버지가 끼어들어, 종종 거세가 함축된 응시도 동원하면서 거세의 위협을 구체화하사마자 일어나는 일이다. 이런 위협을 당하면 어머니의 신체는 기억 속에 갇히고, 어머니의 응시는 애매해지며 상호적이지 **않게** 되고 불안해지는 등, 전과는 전혀 다른 모습을 보이게 된다. 벤야민은 아우라가 있는 대상이 주는 이 이상한 거리감을 "접근 불가능성"이라는 용어로 이야기하기도 하고, "제례에 사용되는 이미지의 최우선 성질"이라고 부르기도 한다.[18] 그런데 프로이트에 따르면, 접근 불가능성은 토템 형상의 최우선 성질이기

도 하며, 의미심장하게도 프로이트는 토템 형상이 근친상간을 금지하는 아버지의 명령을 나타내는 증표라고 본다.[19] 그렇다면 아우라가 어머니의 구출에 대한 약속과 묶여 있는 한, 바로 그만큼 아우라는 아버지의 거세 위협을 상기시키기도 한다. 그래서 아우라의 경험은 제례 이미지나 토템을 경험할 때와 마찬가지로, 금지 때문에 생긴 욕망의 경험, 즉 반발과 끌림이 뒤섞인 경험이다.[20] 이 양가성을 벤야민과 브르통파 초현실주의자들은 행복을 여성화한 이미지를 통해 극복하려는 모색을 자주 했다. 이 여성적인 상상계에는 구출된-어머니의 아우라라는 측면이 있었지만, 그러나 이 아우라가 치명적인-에로틱한 불안의 측면으로부터 완전히 놓여난 적은 한 번도 없다.

<p style="text-align:center">❧</p>

이렇게 아우라는 양가성의 산물이라서 불안과 단순히 대립할 수는 없는데, 적어도 아우라가 초현실주의에서 파악된 것인 한은 그렇다.[21] 초현실주의가 파악한 아우라는 본질적으로 벤야민의 세 영역, 즉 자연 이미지, 역사 이미지, 어머니 이미지에 대한 관심을 따라간다. 예를 들어 아라공은 『파리의 농부』(1926)에서 "일상용품"의 "신비," "어떤 장소들"의 "거대한 힘"에 대해 쓰는데, 이런 물건이나 장소는 자연(뷔트 쇼몽 공원처럼)에 속할 수도 있고 또는 역사(오페라 파사주처럼)에 속할 수도 있으나, 반드시 "인간 정신의 여성적 요소," 망각된 "애무의 언어"를 상기시켜야 한다.[22] 『나자』(1928)를 보면 브르통도 특정 대상이나 장소에서 아우라를 발견(비록 브르통의 경우에는 불안의 기미가 더 많기는 해도)하지만, 여기서도 다시 이 무생물에 이입되는 감정은 특정 인간과의 친밀한 관계가 치환된 것이

다. 그래서 브르통은 나자에 대해 이렇게 쓴다. "나는 그녀 가까이에 있지만, 그녀 가까이에 있는 물건들과는 더 가까이 있다"(N 90). 이런 양가적인 아우라는 데 키리코와 달리도 포착한 것이라, 데 키리코가 공간 자체의 응시로 가득 채워놓은 공간의 분위기Stimmung 또는 달리가 "제 나름의 실제 삶…… 완전히 독립적인 '존재'"를 부여한 "현실 또는 상상 속의 물건들"에서도 볼 수 있다.²³ 앞으로 보겠지만, 이 모든 양가성을 지닌 아우라는 초현실주의가 부족의 물품을 수용할 때도 활발하게 작용한다(가령, 뉴기니의 가면을 "나는 항상 사랑했고 또 두려워했다"라고 브르통은 『나자』에서 쓴다[N 122]).

『광란의 사랑』(1937)에서 브르통은 구체적으로 아우라에 대해 말한다. 아우라를 그는 특정 모티프에서 느껴지는 강렬한 감각과 연결하는데, 이런 감각은 대부분의 생산품에서 보이는 반복의 "진부함"과 대조적인 것이다.²⁴ 브르통이 『광란의 사랑』에서 집중하는 것은 세잔의 다소 이상한 그림 한 점이다. 「목매단 사람의 집The House of the Hanged Man」이라는 설명조의 제목이 붙은 그림인데, 이 그림은 살인과 관련된 브르통 자신의 불안한 암시와 공명한다. 이 연상에서 다시 엿볼 수 있는 것은 아우라가 어떤 식으로든 외상과 관련이 있다는 것, 더 정확하게는 외상적 사건이나 억압된 상태에 대한 무의지적 기억과 관련이 있다는 것이다―그러니까 아우라의 경험에 필수적인 거리감 또는 소원감을 만들어내는 것은 바로 억압이라는 말이다. 그러므로 예를 들어 만일 브르통이 나자와의 친밀감 때문에 사물들과도 친밀감을 느낀다면, 이 친밀감의 힘은 역설적으로 억압이 만들어낸 거리에 달려 있는 것, 즉 근원적인 사랑의 대상이 억압되면서 생겨난 거리에서 나오는 것이다. 자코메티도 이 가까운 것과 먼 것, 낯익음과 낯설음의 언캐니한 변증법을 환기하는데, "소리 없이 움직이는 오

브제들"에 관한 글에서는 에로틱한 용어들로 환기하고,「어제, 모래 늪」에 나오는 동굴과 바위의 알레고리에서는 오이디푸스 콤플렉스의 용어들로 환기한다. 벤야민은 이 변증법을 시각의 견지에서 사유한다. "눈길이 극복해야 하는 거리가 멀수록, 응시에서 발산되는 마법의 힘은 강력해질 것이다."[25] 하지만 이 변증법은 또한 이미지에서 아우라를 감지할 때(벨기에의 초현실주의자 폴 누게Paul Nougé가 환기하듯이, "이미지는 뒤로 물러나면 날수록 점점 더 커진다")만이 아니라, 언어에서 아우라를 감지할 때(카를 크라우스Karl Kraus가 환기하듯이, "단어를 가까이 들여다보면 볼수록 그 단어가 되돌려주는 시선의 거리는 점점 더 멀어진다")도 지배한다.[26] 마찬가지로, 이 변증법은 역사에서 아우라를 감지할 때도 지배한다. 파리 코뮌의 시기, 즉 "아득한 의미로 가득 차 있는" 로트레아몽과 랭보의 시대 같은 역사가 예다.

　여기서도 다시 아우라와 불안은 억압된 것의 복귀를 통해 서로 밀접하게 엮인다. 초현실주의에서 이 둘은 시종일관 혼합되며, 이는 다른 곳에서 언급한 사례들을 간단히 요약하기만 해도 증명될 것이다. 브르통은 객관적 우연이 일으키는 정동을 **공황상태를 유발하는** 공포와 기쁨의 혼합"(AF 40)이라고 묘사하는데, 이런 정동은 벼룩시장에서 뜻밖에 찾아낸 물건들에서 가장 강렬하게 경험된다. 슬리퍼 숟가락과 금속 가면은 어머니의 신체와 연결되어 아우라와 불안을 동시에 일으킨다. 예전의 상실을 상기시키면서도 일체감의 회복을 약속하기 때문이다. 이와 유사한 아우라와 불안의 혼합, 유혹하는 즐거운 응시와 위협하는 무서운 응시가 뒤섞인 혼합은 데 키리코, 에른스트, 벨머에게서도, 즉 이들이 미술에서 탐색하려하는 근원적인 "언캐니한 기호들의 세계"에서도 활발하게 나타난다. 마지막으로, 초현실주의자들은 또한 이 양가성을 한물간 이미지에 투사할 뿐

만 아니라 사회적 암호들에도 투사한다. 사회적 암호들은 자동인형—기계와 마네킹—상품 같은 것인데, 여기에 투사된 양가성은 욕망과 죽음의 수많은 형상들로 나타나며, 한물간 이미지는 어린 시절의 물건들과 연결되어 구원과 악령의 두 면모를 모두 보이게 된다. 이런 여러 방식으로 아우라와 불안은 초현실주의에서 결합되며, 아우라의 에너지는 시간적인 충격, 발작적인 역사를 촉발(벤야민이 보았던 대로)하는 데 자주 사용되고, 불안의 양가성은 상징적인 애매함, 발작적인 정체성을 유발(에른스트가 옹호했던 대로)하는 데 자주 사용되곤 한다.

 궁극적으로, 초현실주의에서 아우라와 불안이 맺고 있는 관계는 보들레르를 참고할 때 가장 잘 포착될 수 있을 것 같다. 보들레르는 데 키리코의 "언캐니한 기호들의 세계"부터 브르통의 **상징의 숲**에서 불현듯 사로잡히는 두려움"에 이르기까지 초현실주의의 실제 전반을 관통한다. 내가 염두에 두고 있는 것은 벤야민의 아우라 이론에 너무나 중추적인 『악의 꽃Fleur du mal』의 시 「상응Correspondences」에 나오는 유명한 구절들이다.

 자연은 하나의 신전, 거기서는 살아 있는 기둥들로부터
 이따금씩 뭔지 모를 말소리가 새어나오고
 인간이 그곳 상징의 숲을 가로지르면
 숲은 친근한 눈길로 그를 지켜본다.

 기나긴 메아리들이 먼 데서 어우러지며
 밤처럼 또 빛처럼 아득하고
 그윽한 심연 속에서 하나가 되듯이,
 향기와 빛깔과 소리가 서로 어우러진다.**27**

여기서 아우라를 조성하는 상응은 자연의 눈길과 어머니의 눈길 사이의 상응, 옛 시대의 메아리와 심리의 메아리 사이의 상응이다—이 상응을 보들레르(와 프루스트)는 직관적으로 알았고, 프로이트(와 벤야민)는 이론화했으며, 초현실주의자들은 발전시켰다. 초현실주의자들은 이런 상응을 많은 사물들에서 탐지했지만, 아마도 대부분은 부족의 물건, 그중에서도 특히 오세아니아와 태평양 북서 해안에서 나온 물건이었던 것 같다. 이런 물건들을 초현실주의자들은 상호 응시라는 아우라의 견지에서 고찰하곤 했다. 자코메티는 언젠가 이런 말을 한 적이 있다. "뉴헤브리디스 제도의 조각은 진실하다. 아니 진실 그 이상인데, 그 조각은 응시를 가지고 있기 때문이다. 그것이 눈을 모방했다는 말이 아니다. 그것은 정녕 응시 그 자체다."**28** 그리고 레비스트로스는 제2차 세계대전 중 뉴욕으로 피신한 초현실주의자들이 즐겨 가던 곳, 즉 미국 자연사박물관의 북서해안 전시관에 대해 다음과 같이 쓴다.

> '살아 있는 기둥들'이 빽빽하게 들어차 있는 이 전시관을 한두 시간 거닌다. 또 다른 상응이 일어나, 집의 대들보를 받치는 데 쓰인 조각된 기둥들을 지칭하는 원주민의 말을 그 시인의 언어가 정확히 번역해낸다. 그 기둥들은 물건이 아니라 '친근한 눈길'을 지닌 살아 있는 존재다. 왜냐하면 의심과 고뇌가 닥쳐오는 나날들에는 그 기둥들도 '뭔지 모를 말소리'를 쏟아내며, 집의 거주자에게 길잡이가 되어주고, 조언과 위안을 주면서, 고난에서 벗어날 수 있는 길을 가리켜주기 때문이다.**29**

자코메티는 이런 응시를 진실과 연결하고, 레비스트로스는 이런 상응을 "고난"과 연결하는데, 이는 의미심장하다. 왜냐하면 벤야민 역시 아우라는

진정한 경험의 표시이자 또한 그 진정한 경험을 "위기 방지용"으로 만드는 수단이라고도 보았기 때문이다.[30] 여기서도 다시 아우라는 은근히 외상과 연결된다. 이는 무의지적 기억에서 아우라가 생기려면 극복해야 할 시간적 거리감, 즉 상실 또는 억압이 창출한 거리감이 반드시 있어야 하기 때문이고, 뿐만 아니라 아우라는 그런 상실 또는 억압, 그런 "고난" 또는 "위기"를 달래주는 위안 역할을 하기 때문이기도 하다.[31] 이런 통찰은 보들레르로부터 브르통에 이르는 모더니즘의 중추를 이루는데, 모더니즘이 아우라가 있는 (또는 상징주의적인) 상응을 특별하게 보는 한도 내에서는 적어도 그렇다. 왜냐하면 문제의 상응은 자연과 인간, 또는 어머니와 아이 사이에 존재하는 "근원적인 유대관계"인 것만은 아니기 때문이다―브르통의 말처럼 그 유대관계는 우리 모두 너나할 것 없이 다 "끊어져버렸다."[32] 그러나 또한 상응은 그런 유대관계를 퇴행적이지 않은 새로운 방식으로 되살려보려는 수많은 시도로 사후에 오기도 하는 것이다.[33] 내 생각에는 이것이야말로 최우선적인 심리적 명령으로서, 어쩌면 예술이 일반적으로 추구하는 것이겠지만, 특정하게는 이 모더니즘의 전통에서 추구하는 것임이 확실하다―게다가 이 심리적 명령이 꼭 나르시시즘적 구제救濟일 필요는 없는데, 이는 재건되어야 하는 유대관계가 또한 사회적인 것이기도 하다고 이해되는 한, 적어도 그러하다.

　"근원적인 유대관계"의 절단, 즉 우리가 어머니의 신체, 자연계 등으로부터 분리되는 여러 다른 상황은 아우라에 필수적이지만 불안에도 마찬가지로 필수적이다. 실로, 초현실주의에서는 보들레르의 경우처럼 바로 이런 절단, 거세가 "상징의 숲"을 "불현듯 두려움"을 산출하도록 하면서도 기억 속의 즐거움을 되살려내기도 하고, "친근한 눈길"을 친근한 만큼이나 낯설게 만드는 장본인이다. 궁극적으로 초현실주의의 본질적인 주제는 바

로 이런 "언캐니한 기호들의 세계"다. 그것은 불안과 아우라가 뒤섞인 세계이며, 프로이트가 아버지의 금지 때문에 낯설어진 어머니의 신체와 연결했던 바로 그 세계다. 그 구절을 마지막으로 한 번 더 인용한다면, "이 경우에도 언캐니는 한때 고향이었던 것, 오래 전에 낯익었던 것이다. 여기서 'un'이라는 접두사는 억압의 표시다."[34]

~⟶

이러니, 주체를 아우라로 감싸는 "친근한 눈길"은 주체를 불안으로 좀먹는 무서운 시선과 별로 멀리 떨어져 있지 않다. 하지만 이 두 응시가 상이한 공간들을 만들어내는 것은 분명한데, 최소한 초현실주의에서는 그렇다. 첫 번째 친근한 눈길이 만들어내는 공간은 벤야민이 이론화한 것으로, 브르통과 아라공 등에게서 특히 명백한 반면, 두 번째 무서운 시선이 만들어내는 공간은 라캉이 이론화한 것으로, 데 키리코와 에른스트 등의 작품에서 가장 눈에 띈다.[35] 거세 환상과 연관되어 있는 불안한 공간, 즉 라캉의 시나리오는 3장에서 다루었으므로, 이제 우리가 잘 아는 이야기다. 실제로, 주체가 거세의 응시에 의해 쫓겨나면, 주체 주변에 잘 정돈되어 있던 공간도 그 응집점이 교란됨에 따라 마찬가지로 밀려나게 된다. 이런 위협의 영역에서 그런 공간은 초현실주의적인 방식으로 왜곡되는데, 전형은 이렇다. 달리나 탕기에게서 자주 나타나는 것처럼 공간이 쭈그러드는 모습, 심지어는 "원상복귀 중"[36]인 모습을 보이거나, 또는 데 키리코와 에른스트에게서 자주 나타나는 것처럼 공간이 석회화한 모습, 심지어 "돌처럼 굳어버린" 모습을 보인다. (초현실주의 회화 공간의 가장 큰 유형적 특징은 아마 이 두 공간을 결합한 모순어법의 유형일 것이다. 무력하고 경직된 공간

이 때로는 왜상을 빚어내기도 하면서 초현실주의 주체의 모순적인 주체 위치들과 어울리는 효과를 낸다.)[37] 이 특수한 공간성은 편집증적인데, 지연의 방식으로 라캉의 『정신분석의 네 가지 근본 개념』(1964)에 영향을 미쳤던 것 같다. 응시를 논의하면서 라캉은 『미노토르』 제7호에 실렸던 로제 카유아의 글 「의태와 전설적인 신경 쇠약증Mimétisme et psychasthénie légendaire」(1935)에 의지하는 것이다. 그 글에서 카유아는 유기체가 공간에 의해 쫓겨나는 "정신분열성" 상태를 이론화한다. 이런 정신분열성 주체에 관해 카유아가 쓴 바에 따르면, "공간이 모든 것을 삼켜버리는 힘인 것 같고" "그는 자신이 공간으로 변해간다고 느낀다……. 그래서 그는 공간을 발명해내고 거기에 '발작적으로 사로잡힌'다."[38] 이것이 초현실주의의 공간성 가운데 한쪽 극단에 있는 공간이다.

다른 쪽 극단에 있는 아우라의 공간, 즉 벤야민의 시나리오는 모성적 친밀함의 환상, 심지어 자궁 내 거주 환상과 결부되어 있다. 이 공간은 이미지에서보다는 건축의 형태나 도시 속의 표류를 다룬 글에서 더 많이 환기되지만, 가끔은 자연에도 투사되곤 한다.[39] 이 공간들은 지극히 애매─어머니와의 재결합, 물질로 돌아가는 복귀에는 삶만큼이나 죽음도 포함되어 있기 때문에─하지만, 지하나 해저의 공간들로 재현될 때가 많다. 그래서 보들레르의 영향을 받아 초현실주의자들이 그린 파리의 초상은 "인간 수족관"(P 28), "꿈의 늪"으로서, 여성의 형상과 죽음의 형상이 서로 뒤섞이는 모습이 전형이다.[40] 나는 아라공, 에른스트, 달리가 한물간 파사주, 부르주아 실내공간, 아르누보 구조물 같은 "히스테리성" 건축물들의 언캐니를 명기한 방법에 관해 거론했지만, 이런 언캐니한 공간성에 가장 민감했던 이는 아마 브르통이었던 것 같다. 실제로, 브르통의 글들은 파리의 옛 모습 위에다가 어머니의 신체를 지도처럼 표시한다.[41] 예를 들어 『광란의

사랑』에서는 시청을 이 모성적 도시의 "요람"(AF 47)으로 지명하고, 『자유La Clé des champs』(1953)에서는 도핀 광장을 파리의 "성징"으로 묘사한다.[42] 이 "깊숙이 격리되어 있는 장소"(N 80)는 자궁의 형태와 더 유사하지만, 그렇다고 해서 브르통이 그 장소를 순전히 아우라의 공간으로만 여기는 것은 아니다. 실상 그 장소의 "포옹은 너무 숨 막혀서 결국은 압사 지경"(N 83)이 되는데, 브르통이 그곳에서 불안을 경험한다면, 나자는 그 장소를 곧장 죽음과 연관시킨다. 이러니, 모성적 공간이라도 언캐니로부터 자유롭지 못한 것이다. 엘렌 식수Hélène Cixous(1937-)는 "모성적 풍경, 고향 같은 것, 낯익은 것들이 왜 그리도 불안을 부르는 것이 되는가?"라고 묻는다. "답은 생각보다 깊은 데 묻혀 있지 않다. 모든 분리의 삭제, 즉 욕망의 실현이란 본질적으로 경계의 삭제라는 것이 답이다."[43]

그럼에도 불구하고 브르통은 모성적 공간을 계속 하나의 이상으로 여긴다. 예를 들어, 우체부 슈발Facteur Cheval(1836-1924)의 이상적인 궁전 Palais idéal(1879-1912)을 브르통은 찬양하는데, 이는 『연통관』(1932)에 실린 사진 한 장이 보여준다. 거기서 브르통은 그 궁전의 입 또는 목구멍 속에 앉아 있다.[44] 2년 뒤, 『미노토르』 제3-4호에서 트리스탕 차라Tristan Tzara(1896-1963)는 이 모성적 공간이라는 이상을 강령으로 삼았다. 차라(아돌프 로스가 설계한 실내수영장이 딸린 집에 살았다)는 기능주의 건축이 "주거지"를 거부한다고 본다—이런 거부를 그는 기능주의 건축의 "거세 미학" 탓으로 돌린다.[45] 차라가 거세를 연상시키는 건축과 자궁 속을 연상시키는 건축을 대조적으로 보는 것은 명백하다. 왜냐하면 그는 저런 "자기 징벌적인 공격성"에 맞서 "탄생 전의 안락함"을 담은 건축, 즉 동굴과 천막, 요람과 무덤 같은 집의 원형에 민감한 건축을 요청하기 때문이다.[46] 하지만 이 강령은 언캐니한 직관이기보다는 의식적인 호소의 측면이 더

만 레이, 「무제」, 1933

크다. 그래서 차라의 강령은 모성적 공간을 언캐니한 파사주라는 심리적
으로 난해한 용어로 그리기보다, 고향 같은 은신처라는 퇴행적으로 단순
한 용어로 그려낸다.

따라서 모성적 공간을 언캐니한 파사주로 보는 다른 한 시각은 초현실
주의의 원조 만보자 브르통과 아라공 특유의 시각으로 남는다. 이들은 파
리를 배회하면서 파리 전체를 하나의 파사주로 이해했다. 이 만보자들은
때로 "세이렌"에게 유혹당하는 오디세우스와 동일시하기도 하고, 때로는
"스핑크스"와 대결하는 오이디푸스와 동일시하기도 하지만(P 37, 28), 이
초현실주의자들의 신화적 모델은 궁극적으로 미로에 갇힌 테세우스다. 그
런데 이 테세우스는 자신의 타자인 아리아드네가 아니라 자신의 분신인

미노타우로스에 더 열중하는 인물이다.**47** 아라공은 사랑과 죽음의 "이중 게임," 구원자와 악령이 벌이는 이중게임을 언급하며, 그 이중게임이 파사주에서 벌어지면 파사주는 꿈의 공간인 동시에 "유리관"이 된다고 쓴다(P 47, 61).**48** 두 초현실주의자는 파사주에서 배회할 때 겪는 이런 양가적 항목들의 긴장을 대부분 유지할 수 있다. 그런데 배회를 통해 생겨나는 미로 속이야말로 초현실주의가 오락가락하는 모순적인 응시들이 최소한 순간적으로나마 중지되는 곳이다. 왜냐하면 미로는 내부인 동시에 외부인 곳이라, 주체를 모성적 포옹으로 감싸는 동시에 편집증의 시각으로 위협하기도 하기 때문이다.**49** 초현실주의자들이 애호한 이 공간적 비유에서는, 잃어버렸던 집을 되찾는 것이 곧 치명적인 끝을 직면하는 것이다. 이 두 항은 미로 안에서 서로 소통한다. 그 두 항 사이의 소통이 바로 미로인 것이다.**50**

마지막으로, 무의식을 은유하는 바로 이런 공간 속에서 초현실주의의 토대가 된 수수께끼 중 몇 가지가 형성된다. 섹슈얼리티가 삶의 욕동과 죽음 욕동에서 하는 애매한 역할, 상실만 거듭할 뿐 결코 회복할 수 없는 대상을 찾아 헤매는 행위, 정체성과 예술에 터전을 깔아주기보다 무너뜨리는 환상을 토대로 삼아 정체성과 예술을 정립하려는 시도, 욕망과 동일시에 대한 오이디푸스식 질문들을 던지며 어머니와 아버지의 환상적 이마고 사이에서 방황하는 가운데 이루어지는 주체의 이행이 그런 수수께끼다. 초현실주의에서는 이 같은 모순들 앞에서 얼어붙어버린 것처럼 보이는 이미지가 몇 가지 반복된다―너무나 낯익어서 실은 얼마나 낯선 것인지를 잊곤 하는(또는 그 반대인가?) 이미지들인데, 자동인형-작가와 마네킹-뮤즈, 박해자 아버지와 사마귀 같은 이미지들이 그런 예다. 그러나 이런 이미지들의 저변에는 특정한 한 형상이 있다. 욕망과 죽음을 암시하는 초현

실주의적 미로 속에서 어머니와 아버지의 이미지, 오이디푸스 이전 단계와 오이디푸스 단계를 응축시키는 형상이자, 또한 초현실주의적 심리를 신화, 역사, 당대의 관심사들과 연결시키는 형상이기도 하다. 바로 미노타우로스다.

막스 에른스트, 「스포츠를 통한 건강」, 1920년경

8. 초현실주의 원칙 너머?

그래서 오늘날 초현실주의는 어떻단 말인가? 초현실주의를 써먹고 있기는 학계나 문화산업계나 매한가지다. 미노타우로스가 배트맨이 되어 돌아오는 이 마당에, 아직도 초현실적인 것에 남은 것이 있는가? 또 언캐니는 어떤가?―언캐니에도 역사성 같은 것이 있는가?

지금까지 내가 살펴보았던 여타의 문제들은 초현실주의의 성 정치학과 주로 관계가 있었다. 초현실적인 것이 프로이트식 언캐니와 밀접한 관련을 맺는 지점은 거세 불안인데, 그렇다면 초현실적인 것은 남성 중심적 영역인가? 여성은 초현실적인 것을 대변하는 형상으로 사용될 때가 많은데, 바로 이 때문에 여성은 초현실적인 것을 다루는 현역에서 배제되는 것인가? 그런데 초현실주의자들이 이런 여성의 형상들과 동일시를 할 때는 어떤 일이 일어나는가? 남성적 정체성에 진짜로 문제가 생기는가, 아니면 여성적인 것(예를 들어, 히스테리 환자, 마조히스트)과 애매하게 결부되는

입장들을 그저 차용하는 것에 불과한가? 나는 히스테리 환자나 마조히스트 같은 여성적 형상들이 초현실주의의 변동, 즉 초현실주의가 아름다움을 승화시키는 작업으로부터 떠나게 되는 변화에 결정적이라고 주장해왔다. 그러나 숭고를 탈승화의 방식으로 사용하는 초현실주의의 전략이 여성의 신체 이미지를 위반하는 다른 모더니즘들에 진정한 대안이 될 수 있는가?―아니면 그 전략은 이 끈덕진 상상계가 집약된 섬뜩한 축소판인가?[1] 이와 동일한 의심의 영역에서, 초현실주의의 역사적 한계들과 관계가 있는 몇 가지 다른 질문들을 제기하며 결론을 내리고자 한다.

초현실이 실재가 되는 것, 즉 초현실주의가 모두에게 해방의 효과를 미쳐 초현실과 실재의 대립을 극복하는 것, 이것이 브르통의 희망이었다. 그러나 실제로 일어난 일은 정반대가 아닐까? 그러니까, 선진 자본주의 아래 펼쳐진 포스트모던의 세계에서는 실재가 초현실이 되었고, 우리가 발을 디딘 상징의 숲은 언캐니를 일으켜 파열을 낳기보다 섬망을 일으켜 훈육을 가하는 것이 아닐까? 초현실주의가 추구한 것은 무엇보다도 두 가지 대립을 극복하는 일이었다. 깨어 있는 상태와 꿈꾸는 상태의 대립, 자아와 타자의 대립이 그 둘이다. 하지만 일찍이 1920년대에도 초현실주의자들은 파리의 꿈-공간들에서 첫 번째 대립의 분해를 엿볼 수 있었다. 그리고 오늘날, 이 분해는 포스트모던 도시에서 펼쳐지는 환등상으로 완성된 듯하다―단, 그 분해의 해방적 효과는 뒤집힌 채로. 자아와 타자의 대립이라는 두 번째 경우에 대해서도 똑같은 주장이 가능할 것 같다. 발작적 정체성이라는 초현실주의의 이상은 최소한 고정된 부르주아 에고와의 관계 속에서는 전복적이었다. 그러나 당시에는 비판적이었던 자아의 상실이 이제는 비주체성 asubjectivity의 일상적 조건일지 모른다. 로제 카유아를 떠올려보자. 그의 묘사에 따르면, 공간을 정신분열증식으로 파악하는 것은 주

체를 삼켜버리는 것 같은 "발작에 사로잡히는 것"이다. 이 특정한 심리적 조건에서는 주체가 외부에 그냥 무방비 상태로 개방되는데, 많은 비평가들은 이런 심리적 조건이 오늘날 사회 전반에서 나타나는 병적 특징이라고 본다. 그리고 이러한 조건에 대해 반작용이 일어나면 주체는 그런 모든 개방에 맞서 무장을 갖추게 되는데, 이런 반작용은 개인 관리와 정치운동 두 측면 모두에서 뚜렷한 모습을 드러내고 있다.[2]

주체성과 공간성에서 일어난다고들 하는 이 모든 변형은 포스트모더니즘에 대한 담론의 친숙한 이념소ideologeme다. 그러나 만약 이 같은 문화적 시기 설정이 설득력을 가지려면, 그런 설정의 추적 과정에서 초현실주의의 위치를 고려하는 것이 중요하다. 이미 40년 전에 브르통은 그 위치에 대해 한 가지 설명을 제시했다. "오늘날 세계가 드러내는 병증은 1920년대에 드러났던 병증과 다르다……. 그 당시 정신을 위협했던 것이 **경직**figement이었다면, 오늘날은 **분해**가 정신을 위협한다."[3] 여기서 브르통이 암시하는 것은 이렇다. 초현실주의가 일어선 것은 주체와 사회의 관계들을 "경직시키는" 요인을 파괴하기 위해서, 즉 이러한 관계들을 해방의 흐름 속으로 방면하기 위해서였지만, 결국에 파괴는 수습되었고, 해방의 흐름은 "분해"라는 코드로 재구성되고 말았을 뿐이라는 것이다. 이 독법을 따르면, 첫 번째 계기에서는 초현실주의가 혁명에 봉사했지만, 두 번째 계기에서는 "혁명적인" 자본주의에 봉사했다. 아마도 초현실주의는 그것이 반대했던 바로 그 합리성에 언제나 의존했는지 모른다—초현실주의가 실천한 병치의 관행은 애당초 자본주의 교환의 등가성에 의해 기틀이 잡힌 것이었고, 이제는 등가성이 초현실주의적 실천을 능가하는 상황에 이른 것이다. "초현실주의가 널리 퍼졌다는 것은 초현실주의가 성공을 거두었다는 충분한 증거다." 초현실주의를 창조적으로 확장시킨 몇 안 되는 예술

가 중 한 명이었던 작가 J. G. 밸러드$^{Ballard(1930-2009)}$가 25년 전에 쓴 말이다. 밸러드에 의하면, "이제 에로틱해지고 정량화되어야 할 것은 **외부** 세계다."**4** 그러나 이미 대략 그렇게 되지 않았는가? 그렇다면 어떤 의미에서 그것은 성공으로 여겨져야 하는가?

자본주의에는 더 이상 외부라는 것이 없다는 믿음, 이는 모든 것 중에서도 가장 중요한 포스트모던 이념소로서, 외부 공간의 차폐, 그런 서사의 종말에 대한 다른 주장들과 대응하는 믿음이다. 그러나 이런 의미의 포스트모던한 종말이 그 자체로 하나의 서사임은 분명하지 않은가? 그것은 분명, 결코-존재한-적이-없었던 여러 다른 과거들(가령, 고정된 부르주아 에고, 진정 위반적인 아방가르드)을 투사하곤 하는 서사가 아닌가? 그것도 도래할-가능성이-있는 대안적 미래들을 방해할 수도 있을 방식으로 과거를 투사하는? 이 경고를 염두에 두면, 언캐니가 차폐되는 오늘날의 상황에 대해서는, 억압되는 것이 있는 한 그것은 언캐니하게 복귀할 것이라는 답을 내놓을 수 있을 것이다. 그리고 포스트모던이 초현실의 "실현"이라는 주장에 대해서는, 자본주의가 펼치는 꿈의 세계란 너무나 일관된 또는 너무나 완전한 공상 속의 세계라는 반박을 내놓을 수 있을 것이다. 요컨대, 초현실주의는 완전히 한물간 것이 아니라고 주장할 수 있다는 말이다.

앞서 언급했지만, 벤야민은 아우라가 있는 것뿐만 아니라 한물간 것도 파시즘에 오염되었다고 보았고, 그래서 이 때문에 초현실주의에 대한 옹호를 살짝 밀쳐놓게 되었다. 지금 이런 말을 하는 건 심하게 안이하지만, 부분적으로 그것은 실수였는데, 최소한 태고의 것이 지닌 힘을 반대편 파

시즘에 양도했던 만큼은 실수였다. 그것은 또한 벤야민 자신의 이론을 왜곡시키기도 했다. 왜냐하면 비판성은 기계 복제와 기술 혁신 자체에 있는 것이 아니라, 이런 가치들을 아우라가 있는 것 및 한물간 것과 변증법적으로 접합하는 데 있기 때문이다. 실제로, 벤야민은 이 변증법을 규명하다가 그것을 균등하게 축소해버렸다. 그런데 이 실수는 50년 후, 포스트모더니즘 미술에 대한 담론을 주도한 좌파의 입장에서 반복되었다. 다시 말해, 사진적인 것, 텍스트적인 것, 반(反)아우라적인 것을 총체적으로 포용한 좌파 포스트모더니즘 담론에서 벤야민의 실수가 반복된 것이다. 공정하게 말하면, 이러한 입장(나 자신의 입장)은 역사적 파시즘 이후 가장 강제로 되살려진 사이비 아우라 때문에 도발된 것이었다. 말하자면, 시장, 미디어, 미술관, 아카데미라는 실험실에서 그 모든 프랑켄슈타인 같은 괴물들—포스트모던 건축, 신표현주의, 예술 사진 등등—이 제조되었던 것이다. 그러나 이런 과학기술적 편향은 또한 포스트모던 문화에 대한 체계적 분석에서 개진된 것이기도 했다. 그 결과, 선진 미술에서는 아우라가 있는 것이 금기시되었고, 뿐만 아니라 선진 자본주의에서는 한물간 것이 쓸모없다고 천명되었다. "포스트모던의 특징은 살아남은 것, 잔여적인 것, 연장된 것, 고색창연한 것이 마침내 자취도 없이 소탕되어버린 상황이라고 여겨져야 한다." 이것은 프레드릭 제임슨의 말이다.[5] "기능주의가 고립된 오브제를 졸업한 다음, 체계로 나아간 오늘날, …… 초현실주의는 단지 민담으로만 살아남을 수 있다." 이것은 장 보드리야르의 말이다.[6] 하지만 제임슨과 보드리야르가 뜻하는 "포스트모던"은 누구의 포스트모던인가? 실로, "오늘"은 누구의 오늘인가?

한물간 것은 문제가 있지만, 그것은 한물간 것이 이제 회복되었거나 삭제되었기 때문이 아니라, 한물간 것이 역사적 전개라는 단일한 논리에 지

나치게 묶여 있기 때문이다. 이는 포스트모던의 유형 대부분의 경우도 마찬가지다. 하지만 이런 상황은 또한 한물간 것과 포스트모던한 것, 이 두 항이 가질 수 있는 힘의 원천이기도 하다. 왜냐하면 생산양식, 사회관계, 문화양식 들 사이의 긴장, 바로 이것을 한물간 것은 폭로할 수 있고 포스트모던한 것은 묘사할 수 있기 때문이다. 그러나 오늘날, 이런 긴장은 또한 반드시 비동시적으로, 실로 "다양한 지역들에 걸친 주제로" 이해되어야 한다. 왜냐하면 모든 사람이 현재를 살고 있어도 그 현재는 동일하지 않고, 그러니 서로 다른 현재들은 서로 다른 공간들을 점유하기 때문이다. 그래서 현재 비판적으로 환기될 수 있는 것은 바로 이렇게 서로 다른 시공간들이다―이런 것이 다문화주의가 정체성주의로 빠지지 않는 최선의 상태에서 추구할 수 있는 하나의 프로젝트다. 그러나 이처럼 정체성주의를 멀리하는 다문화주의에 반발하는 수많은 입장들이 또한 증언하듯, 이런 차이들은 공포로 취급될 수도 있다. 이렇게 보면, 옛날에 있었던 초현실주의와 파시즘의 대립은 부분적으로 복귀한 것이다. 언캐니하게?

마지막으로 한마디만 더 하면 이렇다. 한물간 것의 힘은 비동시성뿐만 아니라 유토피아에도 달려 있다. 이 둘은 브르통이 초현실주의적 병치를 "시간의 틈새"라고 정의할 때 거론한 것이다. 시간의 틈새는 "과거의 삶, 현실의 삶, 미래의 삶이 한데 녹아 하나의 삶이 되는 진정한 깨달음의 환영"을 산출한다.[7] 그러나 이런 극복은 정신분석학적 시각에서 보면 너무나 전적인 구제를 바라는 것이다. 억압이 그처럼 쉽게 풀어질 수는 없고, 언캐니가 그처럼 쉽게 만회될 수는 없으며, 죽음 욕동이 그처럼 쉽게 방향을 달리할 수는 없다. 초현실주의가 분투하는 지점이 바로 여기라는 것이 내가 해온 주장이었다. 초현실주의가 구제하고자 하는 것은 오직 갈가리 찢어질 수밖에 없는 것이라는 말이다―적어도 개인적인 차원에서는 그런

데, 이는 초현실주의가 그 모든 야심에도 불구하고 대부분 머물렀던 차원이다. 그러나 이런 극복이 유토피아의 차원에서, 즉 집단의 차원에서 불가능한 것은 아니다. 벤야민은 이 유토피아의 지평을 한물간 것에서만이 아니라 유행에 뒤떨어진 것에서도 엿볼 수 있다고 보았다. 한물간 것을 잠시 사색한 끝에 벤야민은 참으로 수수께끼 같은 질문을 던진다. "길거리에서 인구에 회자되던 노래가 어떤 결정적인 순간에 결정해버린 삶, 그런 삶은 어떤 형태를 취할 것 같은가?"[8] 이것은 의식의 상품화에 대한 이미지, 떠오르는 문화산업이 양산한 수많은 소비주의 자동인형들의 이미지일 것이다. 그러나 아무리 왜곡된 상태라도, 그것은 또한 하나의 신체를 지닌 어떤 집단성의 이미지, 즉 "집단적인 신체 자극"을 한 몸처럼 수용할 준비가 되어 있는 집단의 이미지이기도 하지 않은가? 앞으로 올 혁명은 다른 형태로 일어날 테지만, 새로운 운동들을 위해 열광의 에너지를 끌어내는 것은 한물간 과업이 될 수 없다.

주

서문

1. 이 책에서 내가 다루는 주제는 대부분, 1919년부터 1937년까지 파리에서 활동한 브르통파 남성 초현실주의자들임을 즉시 밝혀 두어야겠다.

2. 초현실주의를 이렇게 묘사하는 것은 내가 보기에도 대략 맞는 것 같다(이런 평가에는 동의하지 않지만). Clement Greenberg, "Towards a Newer Laocoon"(1940)과 "Surrealist Painting"(1944-45), in *Clement Greenberg: The Collected Essays and Criticism*, vol. 1, ed. John O'Brian(Chicago, 1986) 같은 글에 듬성듬성 나오는 언급들을 참고.

3. 예컨대, Peter Bürger, *Theorie der Avantgarde*(Frankfurt, 1974), translated by Michael Shaw as *Theory of the Avant-Garde*(Minneapolis, 1984) 참고. 뷔르거가 초현실주의를 무시한다고 하기는 어렵지만, 초현실주의와 다다를 합체로 보는 경향은 있다.

4. 역사의 이런 편향으로부터 얻을 수 있는 교훈은 두 가지인 것 같다. 형식주의와 네오 아방가르드가 정확히 반대의 입장은 아니라는 것(두 입장은 모두 모더니즘을 오브제 중심으로 바라본다), 그리고 과거의 미술을 꿰뚫어보는 모든 새로운 통찰에는 그 통찰을 따라다니는 맹목도 있다는 것, 이 둘이 교훈이다. 미니멀리즘이 공감한 역사를 살펴본 글로는 Maurice Tuchman, "The Russian

Avant-Garde and the Contemporary Artist," in Stephanie Barron and Maurice Tuchman, eds., *The Avant-Garde in Russia 1910-1930*(Los Angeles, 1980), pp. 118-21 참고. 초현실주의는 또한 패션과 광고에 관여했다는 이유 때문에도 금기시되었다. 패션과 광고에 직접 관여한 예는 만 레이, 달리, 마그리트 등이고, 간접적인 관여는 패션과 광고에 초현실주의의 여러 장치들이 차용되는 방식으로 이루어졌다.

5. 이런 경향에서 벗어나 있는 뚜렷한 예외가 로절린드 크라우스의 작업이다. 이에 대해서는 "Giacometti," in William Rubin, ed., *"Primitivism" in 20th-Century Art*: *Affinity of the Tribal and the Modern*, vol. 2(New York. 1984), pp. 503-34; "Photography in the Service of Surrealism" and "Corpus Delicti," in *L'Amour fou: Photography & Surrealism*(Washington and New York, 1985), pp. 15-114; "The Master's Bedroom," *Representations* 28(Fall 1989), pp. 55-76을 참고. 오랫동안 크라우스는 브르통파 공식적인 초현실주의에 중심을 둔 설명에 이의를 제기하면서 반대파 바타유의 초현실주의를 옹호해왔다. 나도 이런 구분을 받아들이지만, 나의 독해는 그 구분을 횡단하기도 한다.

6. 많은 초현실주의자들, 특히 브르통의 이성애주의 편향("Recherches sur la sexualité," *La Révolution surréaliste* 11[March 15, 1928], pp. 32-40을 보면, 고상을 떠는 프티부르주아식 행태가 자기모순도 거의 감지하지 못한 채 으스대며 펼쳐진다)을 생각하면, 이 선회는 비판적인 것이었음에 틀림없다. 그래도 초현실주의의 성정치적 입장은 통념만큼 편견에 사로잡혀 있지는 않으며, 주체 위치도 고정되어 있지 않다—혹은 이것이 내가 말하려는 바다.

7. 이 문제에 대해 더 보려면, 나의 "L'Amour faux," *Art in America*(January 1986)와 "Signs Taken for Wonders," *Art in America*(June 1986) 참고.

8. 우리는 계속되는 공격에 맞서야 하지만, 그러면서도 우리가 경계해야 할 것은 이렇게 모더니즘에 대항하는 입장을 옹호한다는 것이 어느덧 정통으로 자리 잡게 되는 사태다.

9. 거울단계 이론과 초현실주의(그리고 파시즘)의 관계에 대해 더 보려면, 나의 "Armor Fou," *October* 56(Spring 1991) 참고.

10. 여러 사람이 있지만, 크라우스는 초현실주의에서 프로이트/라캉의 연관관계를 고찰했고, 수전 벅모스는 마르크스/벤야민의 축을 *The Origin of Negative Dialectics: Theodor W. Adorno, Walter Benjamin and the Frankfurt Institute*(New York, 1977), pp. 124-29와 *The Dialectics of Seeing: Walter Benjamin and the Arcades Project*(Cambridge, 1989) 여기저기에서 제안했으며, 제임스 클리퍼드는 모스/바타유의 관련성을 *The Predicament of Culture: Twentieth Century Ethnography, Literature, and Art*(Cambridge, 1988), pp. 117-51에서 언급했다.

11. Louis Aragon, *La Peinture au défi*, Galerie Goemans catalogue(Paris, 1930). Max Ernst, "Au-delà de la peinture," *Cahiers d'art* 2, nos. 6-7(1936). 앞으로 보게 될 테지만, 두 사람 가운데 누구도 회화가 콜라주만큼 적절하게 심리적 또는 사회적 모순에 관여할 수 있다고 여기지 않았다.

12. André Breton, "Le Surréalisme et la peinture," *La Révolution surréaliste* 4(July 1925), pp. 26-30. 초현실주의와 회화의 대비를 발전시킨 브르통의 글들은 *Le Surréalisme et la peinture*(Paris, 1928)에 맨 처음 수록되었고, 이 대비를 재창조한 것은 윌리엄 루빈의 *Dada, Surrealism, and Their Heritage*(New York, 1968)다. 이 대비를 해체한 작업으로는, Krauss, "The Photographic Condition of Surrealism," *October* 19(Winter 1981), pp. 3-34 참고.

13. Max Morise, "Les Yeux enchantés," *La Révolution surréaliste* 1(December 1, 1924), p. 27. 여러 해 동안 이 비판은 초현실주의자들(가령 에른스트)과 비평가들(가령 테오도르 아도르노)에 의해 되풀이되었다. 브르통은 나중에 오토마티즘 방식의 회화를 애호하게 되지만, 그 역시도 이 회화의 모순적인 측면을 알고 있었다. 좀 더 최근에는 J.-B. Pontalis가 "Les Vases non communicants," *La Nouvelle revue française* 302(March 1, 1978), p. 32에서 브르통의 정의가 전제하는 무의식("이미 형상화가 가능하고 이미 언어로 서술된 무의식이라는 것")에 의문을 제기했다.

14. Pierre Naville, "Beaux Arts," *La Révolution surréaliste* 3(April 15, 1925), p. 27. 이런 도전이 제기되자 브르통은 나빌에게서 『초현실주의 혁명』의 편집권을 빼앗아버렸다.

15. *Situationist International Anthology*, ed. and trans. Ken Knabb(Berkeley, 1981), pp. 1-2, 18-20, 41-42, 115-16, 171-72를 보라. 또한 Peter Wollen, "From Breton to Situationism," *New Left Review* 174(March/April 1989), pp. 67-95도 보라. 상황주의는 초현실주의에 대해 비판적이었지만, 그럼에도 브르통의 측면과 바타유의 측면 모두를 발전시켰다.

16. 나는 초현실주의에서 중요한 제3의 용어로서 편집증을 3장에서 논의하지만, 달리의 "편집증적 비판법"은 따르지 않는다. 이 주제에 대해서는 더 많은 작업이 진행되어야 하는데, 달리와 라캉이 주고받은 것에 대해서는 특히 그렇다.

17. 이러한 방법들에 대한 나의 경계는 단순하기는 해도 최소한 직설적이기는 할 것이다. 미술의 사회사 가운데는 현대 이전의 재현 모델로 되돌아가는 경향도 일부 있다. 예컨대, 계급이 그림의 대상으로 저기 어딘가에 있다고 친다든가, 혹은 사회적 갈등이 미학적 파열에 어떤 식으로인가 등재되어 있다고 치는 식이다. 그런가 하면 기호학적 미술사 가운데서는 정반대의 경향이 일부에서 보인다. 가령, 이런 미술사는 의미의 고정을 풀고 싶어 한 나머지, 의미가 역사적으로 중층결정된다는 사실을 이따금 간과하는 것이다.

18. 한물간 것이라는 개념은 벤야민이 마르크스에게서 힌트를 얻어 개발한 것으로, 마르크스는 (이를테면 사전[事前]에) 역사에서 작용하는 언캐니한 반복 강박에 대해 말했다. Jeffrey Mehlman, *Revolution and Repetition: Marx/Hugo/Balzac*(Berkeley, 1977), pp. 5-41 그리고 Ned Lukacher, *Primal Scenes: Literature, Philosophy, Psychoanalysis*(Ithaca, 1986), pp. 236-74 참고. 6장에서 나는 초현실주의자들이 언캐니를 이 방향으로 몰아갔다고 주장한다.

 프로이트는 "원시적인 것"을 예컨대 『토템과 터부』(1913)에서 언캐니와 관련지어 생각하는데, 이 책은 「언캐니」(1919)의 전조를 보여주는 중요한 저서다. 여기서도 초현실주의자들은 언캐니를 이 방향으로 몰아가지만, 이에 대한 논증까지는 내가 이 책에서 발전시킬 수 없다. 초현실주의의 원시주의라는 문제는 대단히 복잡하다. 초현실주의는 인종주의에 반대하지만, 원시주의적 가정들도 여전히 가지고 있다. 원시적인 것과 근원적인 것(the primal)을 연관시키는 대목에서 특히 그런데, 근원적인 것을 유아적이거나 신경증적인 것이라고

이해하든(브르통식 초현실주의) 또는 퇴행적이거나 비천한 것이라고 이해하든 (바타유식 초현실주의) 마찬가지다. 이 연관은 모더니즘 특유의 것이라, 나는 이에 대해 탐구한 책을 나중에 쓸 작정이다.

19. 뒤의 두 사람을 나는 종종 편의적으로 사용한다. 예를 들어, 라캉은 프로이트의 언캐니에서 아주 중요한 계통발생학의 차원을 무시한다. "무의식은 원초적(primordial)이지도 않고 본능적이지도 않다. 기본적인 것에 대해 무의식이 아는 것이라고는 단지 기표의 요소들뿐이다("The Agency of the Letter in the Unconscious or Reason since Freud," in *Écrits*, trans. Alan Sheridan[New York, 1977], p. 170). 라캉과 초현실주의의 관계에 대해서는 연구가 더 필요하다. 여기서 나는 역사적인 이유에서 프로이트를 주로 다룬다.

20. 초현실주의 비평가들도 마찬가지다. 예를 들면, 장 클레르는 "Metafisica et unheimlichkeit"(in *Les Réalismes 1919-39*[Paris, 1981], pp. 27-32)에서 언캐니를 조르조 데 키리코와 관련시켜 논의하지만, 언캐니와 초현실주의 사이의 관련성은 거부했다. 크라우스는 "Corpus Delicti"와 "The Master's Bed-room"에서 언캐니 개념을 진지하게 발전시키지만, 이것이 그녀의 분석에서 중심을 차지하지는 않는다.

21. Breton, "Second manifeste du Surréalisme," *La Révolution surréaliste* 12(December 15, 1929): translated by Richard Seaver and Helen R. Lane in *Manifestoes of Surrealism*(Ann Arbor, 1972), pp. 123-24.

22. Breton, *L'Armour fou*(Paris, 1937), translated by Mary Ann Caws as *Mad Love*(Lincoln, 1987), p. 15.

23. 이 말에 대한 해설로 볼 수 있을 법한 것이 프루스트에 대한 벤야민의 다음과 같은 말이다. "그는 침대에 누워 향수병에 몸부림쳤다. 세상에 대한 향수병이었는데, 그것은 유사한 상태지만 왜곡되어 있는 세계, 존재의 초현실주의적 면모가 마침내 진정한 모습을 드러내는 세계를 그리워하는 몸부림이었다"("The Image of Proust"[1929], in *Illuminations*, ed. Hannah Arendt, trans. Harry Zohn[New York, 1969], p. 205).

1. 쾌락 원칙 너머?

1. André Breton and Louis Aragon, "Le cinquantenaire de l'hystérie," *La Révolution surréaliste* 11(March 15, 1928). 엄밀한 의미의 초현실주의 잡지에 실린 프로이트의 텍스트로는 *La Révolution surréaliste* 9-10(October 1, 1927)에 실린 *The Question of Lay Analysis*(1926)의 발췌문이 유일했다.

2. 내가 간략하게 설명하는 초현실주의와 정신분석학의 만남은 Elisabeth Roudinesco, *La Bataille de cent ans: Histoire de la psychanalyse en France*, vol. 2(Paris, 1986), pp. 19-49를 참고한 것이다. Jefferey Mehlman의 *Jacques Lacan & Co.: A History of Psychoanalysis in France, 1925-1985*(Chicago, 1990)는 이 책을 옮긴 번역서다. 루디네스코에 의하면, 프랑스의 의사들이 정신분석학에 저항한 것은 부분적으로 프랑스의 심리학파를 보호하기 위해서였다(이 학파는 골 민족의 무의식이라는 것을 선포하는 지경까지 나아갔다). 따라서 루디네스코는 초현실주의자들을 중요하게 본다. 의학계의 통로가 막혀 있었을 때 예술계에서 통로를 튼 것이 초현실주의자들이었다는 것이다. 하지만 나는 그녀가 은근히 내비치는 생각, 즉 초현실주의가 단지 "정신분석학에 이바지"하기만 했다는 생각에 대해서는 의문을 품고 있다.

3. 브르통은 Régis와 Hesnard의 *Précis de psychiatrie*(1914)에 주석을 달았다. 또한 그는 1920년의 논문선집 *Origine et développement de la psychanalyse*는 물론 1906년 Maeder의 요약판도 알고 있었을지 모른다. (정신분석학에 심취한 또 한 명의 초현실주의자 에른스트에게는 번역 문제가 없었다. 그는 제1차 세계대전 전에 본대학교에서 심리학을 공부했으며, 그때 프로이트를 처음 읽었다.) 프로이트가 불어로 번역된 시점에 대해서는 Roudinesco, *La Bataille*, vol. 1, 부록을 참고.

4. 빈 방문을 회고한 글은 "Interview de professeur Freud à Vienne"(*Littérature* n.s. 1[March 1922])에 실렸고, 자기검열에 대한 비난은 *Les Vases communicants*(1932)에서 제기되었다. 이 비난에 대해 프로이트는 세 통의 편지로 응수했다. (브르통은 또한 프로이트가 꿈의 이론을 개척한 선구적 작업을 인정하지 않았다고 비난하기도 했는데, 이는 부주의한 번역 때문에 빚어진 오해였다.)

5. 프로이트가 최면술 기법으로부터 떠난 것은 브로이어의 카타르시스 요법과 갈

라서기 위해서였다. 이는 정신분석학의 개시를 알리는 단절인데, 그 함의에 대해서는 Mikkel Borch-Jacobsen, "Hypnosis in Psychoanalysis," *Representations* 27(Summer 1989), pp. 92-110 참고.

6. 프로이트가 슈테판 츠바이크에게 한 유명한 말을 주목하라. 초현실주의자들은 "절대적인(말하자면 알코올로 치면 95도짜리라고 하자) 괴짜들"이라는 것이다 (*Letters of Sigmund Freud 1873-1939*, ed. Ernst L. Freud, trans. Tania and James Stern[New York, 1960], p. 449). 꿈에 대한 프로이트와 브르통의 견해차를 밝힌 최고의 텍스트는 J.-B. Pontalis, "Les Vases non communicants," *La Nouvelle revue française* 302(March 1, 1978), pp. 26-45다.

7. 바타유의 입장은 브르통과 정반대라고 할 만하다. 나는 이 삼각관계를 4장에서 다룬다. 프로이트와 브르통은 예술이 외상을 처리하는 일과 관계가 있다는 생각에서 분명히 같은 입장인 것 같지만(3장 참고), 이 점은 그들에게조차도 별로 분명하지 않다.

8. Breton, "Manifesto," in *Manifestoes of Surrealism*, trans. Richard Seaver and Helen R. Lane(Ann Arbor, 1972), p. 26. 자네는 그의 저서 *L'Automatisme psychologique*를 1893년에 출판했다. 오토마티즘이라는 용어의 출처가 자네라는 사실은 1976년의 갈리마르판 *Les Champs magnétiques*에서 필리프 수포가 확인했다.

9. Breton, *Nadja*(Paris, 1928), trans. Richard Howard(New York, 1960), p. 139. 편지는 *La Révolution surréaliste* 3(April 15, 1925)에 실렸다.

10. 브르통은 또한 나자의 분열에 대한 책임에서 벗어나기 위해 정신의학을 공격하기도 했다. 그러나 의학-심리학회(Société Médico-Psychologique)는 격분했고, 이 반격은 의학-심리학 연보에 실렸는데, 바로 이 글을 발췌해서 브르통은 「제2차 선언문」에 실었다. 이 선언문에서 브르통도 의학계의 반격을 반격했으며, 이는 *Le Surréalisme au service de la révolution* 2(October 1930)에 실린 "La Médecine mentale devant le surréalism"에서 했던 반격과 마찬가지였다. 정신의학에 반대했던 1950년대와 1960년대의 운동에 초현실주의가 미친 영향에 대해서는 더 많은 작업이 이루어져야 한다.

11. Jean Starobinski, "Freud, Breton, Myers," *L'Arc* 34(special issue on Freud,

1968), p. 49에서 인용한 자네의 말. 오토마티즘은 자네만 유일하게 관심을 둔 것이 아니라, 19세기 말 신 심리학 전반의 관심거리였다. Jan Goldstein, *Console and Classify: The French Psychiatric Profession in the Nineteenth Century*(Cambridge, 1987) 참고.

12. Starobinski도 "Freud, Breton, Myers" pp. 50–51에서 이런 생각을 내비친다. 오토마티즘을 이렇게 재평가하는 데 있어 브르통은 오토마티즘의 심령술 전통, 특히 F. W. H. Myers와 Théodore Flournoy의 "고딕 심리학"에 의지했다 (그는 또한 Alfred Maury, Hervey de Saint-Denys, Helene Smith에게도 의지했다). 초현실주의가 이렇게 비술에 매혹되었다는 사실은 오랫동안 (발터 벤야민을 위시한) 비평가들을 당혹하게 한 점이지만, 여기서는 중요하다. 비술에 매혹된 데서 프로이트가 정식화한 범위를 벗어나는 언캐니 현상에 대한 상상과 관심을 엿볼 수 있기 때문이다.

13. Breton, "Le Message automatique," *Minotaure* 3–4(December 14, 1933): translated as "The Automatic Message" in Breton, *What Is Surrealism? Selected Writings*, ed. Franklin Rosemont(New York, 1978), pp. 97–109. 여기 인용은 pp. 105, 109. 무의식에 대한 생각을 발전시킬 때 브르통에게 영향을 준 것은 마이어스의 "서브리미널 에고(subliminal ego)"일지도 모른다. 어쨌거나 "원시"와 아동에 관한 입장에서 브르통은 프로이트보다 훨씬 더 낭만적이다.

14. 위의 글, p. 98.

15. 브르통은 "의식적 요소"의 개입을 일찍이 "Entrée des médiums"(*Littérature* n.s. 6, November 1922)에서 언급했다. 다음 해가 되면 브르통은 오토마티즘 글쓰기뿐만 아니라 최면술 모임과 꿈 보고회까지 단념했고, 수면의 시대는 점차 사라졌다. 오토마티즘의 가치에 대한 모순적인 평가는 여전했지만, 「제2차 선언문」(1929)과 「오토마티즘의 메시지」(1933)에서 브르통은 오토마티즘을 "하나의 지속적 불운"이라고 보았다.

16. Breton, "Max Ernst"(1920), in Max Ernst, *Beyond Painting*(New York, 1948), p. 177, 그리고 Ernst, "Instantaneous Identity"(1936), in *Beyond Painting*, p. 13 참고. 브르통이 여기서 쓴 바에 의하면, 에른스트의 콜라주는

1921년 5월 파리에서 전시되었을 때 당시 막 등장하고 있던 초현실주의자들에게 어마어마한 영향을 미쳤다. 이 탈중심화에 대해서는 3장에서 더 논의한다.

17. Breton, *Surrealism and Painting*, trans. Simon Watson Taylor(New York, 1972), p. 68. 의미심장하게도 그는 이런 심리 상태가 "오직 쾌락 원칙"하고만 관계가 있다고 여긴다―마치 쾌락 원칙 **너머에 있는** 모든 원칙에 방어 태세라도 취하듯이.

18. Breton, "The Automatic Message," p. 105, "Preface," *La Révolution sur-réaliste* 1(December 1, 1924). *La Révolution surréaliste* 3(April 15, 1925)은 갑옷을 입은 마네킹 이미지를 첫 페이지에 실었다.

19. 이 형상은 또한 프로이트가 무의식에 대해 비유로 사용한 표현, 예를 들면 "신비한 서판"과도 차이가 있다.

20. Breton, "The Automatic Message," p. 98.

21. 이 구절은 롤랑 바르트처럼 라캉식으로 읽을 수도 있을 것이다. 바르트는 다음과 같이 썼다. "오토마티즘……의 뿌리는 '자발적인' '야성의' '순수한' '심연의' '전복적인' 것이 전혀 아니다. 오토마티즘의 기원은 반대로 '엄격한 코드로 구성된' 것이다. 기계적인 것이 시킬 수 있는 것은 오직 **타자**의 발화뿐이고, **타자**는 언제나 **일관성이 있다**"("The Surrealists Overlooked the Body"[1975], in *The Grain of the Voice*, trans. Linda Coverdale[New York, 1985], p. 244).

22. 라캉은 "반복 강박(Wiederholungszwang)"을 "반복의 오토마티즘"으로 번역한다. 그래서 아리스토텔레스에게서 나온 용어인 자동인형을 그는 다름 아닌 반복의 형상으로 발전시키기도 한다. (라캉의 *Les quatres concepts fondamentaux de psychanalyse*[Paris, 1973], translated by Alan Sheridan as *The Four Fundamental Concepts of Psychoanalysis*[New York, 1977], pp. 53-64, 67 참고.) 라캉의 이 번역은 프로이트가 구분했던 "강박"과 "오토마티즘"의 차이를 삭제할 수도 있다. 프로이트가 이 둘을 구분한 것은 특정하게는 정신분석학과 최면술을 분리시키기 위해서였고, 일반적으로는 정신분석학과 프랑스 심리학을 분리시키기 위해서였다. 하지만 내 주장은 초현실주의자들도 이 구분을 삭제했다는 것이다. 즉, 그들은 "프랑스식" 오토마티즘에서 "프로이트식" 강박을 직관적으로 알아챘지만, 인정하기를 거부했다는 말이다.

23. Freud, "The Uncanny," in *Studies in Parapsychology*, ed. Philip Rieff(New York, 1963), p. 54.

24. 위의 글, pp. 21-30. 같은 뜻의 불어로 프로이트가 제안한 것은 inquiétant과 lugubre다—초현실주의에서 작품 제목에 등장하는 단어들인데, 특히 데 키리코와 달리가 많이 썼다.

25. 위의 글, p. 51.

26. 위의 글, p. 55. 프로이트는 유아기의 상태와 원시적인 상태가 "언제나 뚜렷하게 구별될 수 있는 것은 아니"라고 본다(p. 55). 그는 계통발생학적으로 사유하므로, 유아기의 상태는 원시적인 상태를 요약하고, 원시적인 상태는 유아기의 상태를 보존한다고 여기는 것이다. 유아기, "원시", 광기를 이처럼 은근히 결부시키는 관점은 모더니즘의 많은 부분에서 나타났는데, 초현실주의도 그중 하나다. 초현실주의자들은 이 이데올로기 3종 세트를 다르게 접합했을지는 몰라도(그들은 우리 역시 어린아이들이고 "원시적"이며 광인들이라고 말한다), 이 3종 세트의 접합을 해체한 적은 단연코 없다.

27. 위의 글, pp. 40-50. 이런 믿음들이 언캐니하다는 언급을 프로이트가 처음 한 것은 『토템과 터부』(1913, 불어 번역은 1923)에서다.

28. 사악한 눈에 대한 논의는 인류학자 Marcel Griaule의 "Mauvais oeil," *Documents* 4(1929), p. 218과 Kurt Seligmann의 "The Evil Eye," *View* 1(June 1942), pp. 46-48에 있다. 다른 초현실주의자들(가령 바타유, 데스노스)도 사악한 눈의 매력에 대한 글을 썼다. 앞으로 보게 될 테지만, 초현실주의 회화와 저술은 라캉이 『정신분석의 네 가지 근본 개념』(「대상 a로서의 응시」)에서 이론화한 응시의 심리적 효과들과 맞물릴 때가 많다. 초현실주의는 라캉의 이 글에 지연된 영향을 미쳤는데, 이 점이 고려되어야 한다.

29. 위의 글, p. 40. 프로이트는 여기서 *Imago*에 실린 Otto Rank의 글 "Der Doppelganger"(1914)를 언급한다.

30. 이것이 바로 프로이트가 E. T. A. 호프만의 이야기 「모래 인간」을 「언캐니」에서 그처럼 길게 논의하는 이유다—「모래 인간」에는 언캐니한 인물들(가령, 살아 있는 것도, 죽은 상태도 아닌 "자동인형" 올림피아)이 나올 뿐만 아니라, 주인공 나타니엘에게 죽음의 위협을 가하는 언캐니한 분신들을 통해 오이디푸스

콤플렉스를 재상연하기 때문이기도 하다. 이 이야기에서 나타니엘은 모래 인간이라는 환상 속의 인물을 코펠리우스/코펠라라는 두려운 인물과 혼동한다. 두 인물은 모두 그에게 거세를 위협하는 나쁜 아버지를 대변하기 때문이다. 의미심장하게도, 이 언캐니한 인물들에게서는 거세 공포가 실명(失明)의 불안으로 돌아온다. 이 이야기에 대한 프로이트의 설명은 3장에서 다시 다룬다. 「언캐니」를 다룬 최근의 많은 글들 가운데서 가장 눈에 띄는 글들은 다음과 같다. Neil Hertz, "Freud and the Sandman," in Josué Harari, ed., *Textual Strategies: Perspectives in Post-Structuralist Criticism*(Ithaca, 1979), pp. 296–321, Hélène Cixous, "Fiction and Its Phantoms: A Reading of Freud's Das Unheimliche," in *New Literary History* 7(Spring 1976), pp. 525–48, Jacques Derrida, "The Double Session"(1972) 그리고 "To Speculate-on 'Freud'"(1980) in *A Derrida Reader*, ed. Peggy Kamuf(New York, 1991).

31. 위의 글, p. 44.

32. 외상에 대한 프로이트의 이해는 시간이 흐르며 달라졌다. 그는 1897년에 히스테리의 유혹 이론을 포기했는데, 그다음에는 전쟁 때문에 생긴 외상적 신경증을 직면하게 될 때까지 이 주제에 유념하지 않았다. 나의 설명을 위해 중요한 점은 다음과 같다. 초현실주의자들은 이 두 외상적 사례, 즉 히스테리와 충격 모두에 관심이 있었고, 프로이트와 마찬가지로 외상의 요인에 대해, 즉 외상과 관계가 있는 것이 내부의 자극인지 아니면 외부의 자극인지 아니면 둘 다인지에 대해 언제나 애매한 입장을 취했다. 이 두 입장에 대해서는 2장에서 더 논의한다.

33. Freud, *Beyond the Pleasure Principle*, trans. James Strachey(New York, 1961), p. 9. 이 사례는 재현이 하는 보상의 기능도 가리킨다. "포르트/다" 놀이에 대한 라캉의 해설을 보려면, "The Function and Field of Speech and Language in Psychoanalysis," in *Écrits: A Selection*, trans. Alan Sheridan(New York, 1977), pp. 30-113과 *The Four Fundamental Concepts*, pp. 62-63 참고. Samuel Weber의 *The Legend of Freud*(Minneapolis, 1982), pp. 95-99, 137-39에서는 가장 도발적인 분석 가운데 하나를 볼 수 있다.

34. Freud, *Beyond the Pleasure Principle*, p. 61. 프로이트는 경악(Schreck), 공

포(Furcht), 불안(Angst)을 다음과 같이 구별한다. 공포의 상태에서는 위험한 대상이 알려져 있다. 불안은 대상이 미지의 상태인 채 위험만 예상되는 상태다. 경악의 상태에서는 저런 경고나 대비가 존재하지 않는다—그래서 주체는 충격을 받게 된다.

35. 위의 글, p. 23. 프로이트에 따르면, 이 "방패"는 생리적이기도 하고 심리적이기도 한데, 외부에서 유기체 안으로 들어오는 흥분을 걸러낸다. 왜냐하면 "**자극에 대한 방어**가 자극의 **수용**보다 대부분 더 중요한 기능"이기 때문이다(p. 21). 이 용어에 대한 해설을 보려면, Jean Laplanche and J.-B. Pontalis, *The Language of Psychoanalysis*, trans. Donald Nicholson-Smith(New York, 1973), pp. 357-58 참고.

36. 위의 글, pp. 30, 32. 잘 알려져 있듯이, 영어 표준 번역에서는 Trieb를 "instinct"로 옮긴다. 원어에는 없는 생물학적 함의가 있는 번역어다. 하지만 이 경우에는 프로이트가 그런 생물학적 바탕을 실제로 강조한다. 이 이론의 개발 배경에 있던 19세기의 과학은 현재 구식이 되어 쓸모가 없지만, 그때 과학의 시험은 과학적 진리보다 심리적 설명에 치중했다. 프로이트: "본능 이론은 말하자면 우리의 신화다. 본능이란 엄청나게 막연한 신화적 실체다."(*New Introductory Lectures on Psychoanalysis*[1933], trans. James Strachey[London, 1964], p. 84). 정신분석학의 과학적 바탕에 대해서는 Frank J. Sulloway, *Freud, Biologist of the Mind*(New York, 1979) 참고.

37. Freud, *An Outline of Psychoanalysis*(1938), trans. James Strachey(New York, 1949), p. 5.

38. Freud, *Civilization and Its Discontents*(1930), trans. James Strachey(New York, 1961), pp. 73-77. 프로이트는 *The Ego and the Id*(1923, trans. James Strachey[New York, 1960])에서 이미 "이 두 집합의 본능들은 서로 융합되어 있고, 뒤섞여 있고, 혼합되어 있다"라는 말을 했다. Leo Bersani는 *The Freudian Body*(Berkeley, 1986)에서 성적인 것과 (자기)파괴적인 것이 어찌 해도 풀어낼 수 없을 만큼 난맥상으로 얽혀 있음을 주장한다.

39. 이것이 질 들뢰즈가 *Masochism*, trans. Jean McNeil(New York, 1989), pp. 103-21에서 개진하는 주장의 본질이다. 라캉에게서 이 "분해"는 조각난 신체

(corps morcelé) 환상이 되는데, 이는 에고 이미지가 발달하기 이전 시절로 되돌아가 투사된 환상이다.

40. Jacque Derrida, *La Carte postale: De Socrate à Freud et au-delà*(Paris, 1980) 참고. Jacqueline Rose, "Where Does the Misery Come From? Psychoanalysis, Feminism, and the Event," in Richard Feldstein and Judith Roof, eds., *Feminism and Psychoanalysis*(Ithaca, 1989)도 참고.

41. Freud, *Beyond the Pleasure Principle*, p. 57.

42. Freud, *Instincts and Their Vicissitudes*(1915), in *A General Selection from the Works of Sigmund Freud*(New York, 1957). ed. John Rickman, p. 74.

43. 위의 글, p. 77. 프로이트는 욕동이란 언제나 능동적이라고 본다. 오직 목표가 수동적일 수 있을 뿐이다. 그런데 이 글들에 대한 나의 요약은 필연적으로 도식적일 수밖에 없다.

44. Freud, "The Economic Problem of Masochism"(1924), in *General Psychological Theory*, ed. Philip Rieff(New York, 1963), p. 194. 물론 여기서 "주체"라는 말을 하는 것은 썩 정확한 언급이 아니다.

45. 사드가 초현실주의자들에 의해 복원된 일은 우연이 아니다. 특히 마르셀 하이네는 사드의 글 여러 편에 주석을 달아 『혁명에 봉사하는 초현실주의(Le Surréalisme au service de la révolution)』 제2,4,5호(1930년 10월, 1931년 12월, 1933년 5월 15일)에 실었다. 사드에 대한 열광은 초현실주의의 모든 분파에서 나타났다.

46. 『초현실주의 혁명』 제1호(1924년 12월 1일자)의 「서문」에는 이런 부분이 있다. "어떤 대상이나 현상의 본성, 목적을 변경하는 발견이라면 어떤 것이든 초현실주의적 사실을 구성한다."

47. Freud, "Fetishism"(1927), in *On Sexuality*(New York, 1977), ed. Angela Richards, pp. 356-57 참고. 여성 대상이 남성 주체에게 이전부터 존재하던 상실 또는 "거세"를 대변한다는 수정된 견해를 보려면, Kaja Silverman, *The Acoustic Mirror: The Female Voice in Psychoanalysis and Cinema*(Bloomington, 1988), pp. 1-22와 나의 "The Art of Fetish-

ism," in Emily Apter and William Pietz, eds., *Fetishism as a Cultural Discourse*(Ithaca, 1993) 참고.

48. 이런 비판은 예컨대 Xavière Gauthier의 *Surréalisme et sexualité*(Paris, 1971)와 Whitney Chadwick의 여러 책 및 논문에서 볼 수 있다.

49. 이 관심사에서 특출하게 두각을 나타낸 사람들이 몇 있다. 예컨대, 다다풍의 댄디로 청년 브르통에게 대단한 영향을 미친 자크 바셰, 자살에 대한 글을 쓴 자크 리고, 초현실주의-공산주의의 화해가 불가능함에 절망하여 자살한 르네 크르벨, 그리고 오스카르 도밍게스다. *Jacques Lacan & Co.*에서 루디네스코 역시 "초현실주의의 자살 숭배"를 언급하며 다음과 같이 덧붙인다. "초현실주의자들은 독일에서 출판된 『쾌락 원칙 너머』에서 '영향을 받지' 않았다. 이 책은 1927년에나 불어로 번역되었다.……그럼에도 죽음 애호가……프로이트의 죽음 본능 개념이 이식되는 데 유리한 토양을 만들었다"(p. 15). 다른 사람들에게는 아마 유리했을 것 같지만, (브르통파) 초현실주의자들의 경우는 애매하다.

50. *La Révolution surréaliste* 2(January 15, 1925), p. 11.

51. "생명에 앞서 비유기체가 있다. 유기체는 가까스로 태어나며, 그러고도 이 앞 단계의 상태를 재정립하기 위해 모든 흥분을 중화하려고 기를 쓴다"("Les Mobiles inconscients de suicide," *La Révolution surréaliste* 12[December 15, 1929], p. 41). 「마조히즘의 경제적 문제」는 1928년에 번역되었지만, 프루아비트만은 사디즘을 이론적으로 우선시하는 입장을 유지한다. "제 명을 끊으려는 에고의 욕망은 에고에 대한 사디즘의 전향에서 나올 뿐이다……"(p. 41).

52. Frois-Wittmann, "L'Art moderne et le principe du plaisir," *Minotaure* 3-4(December 14, 1933), pp. 79-80.

53. 정치적 프로이트주의자들도 같은 시점에 비슷한 문제를 직면했다. "The Masochistic Character"에서 Wilhelm Riech는 죽음 욕동 이론이 파괴를 생물학적으로 정당화한다고 반박했다. "사회 질서에 대한 비판"의 설자리를 없앤다는 문제 제기였는데, 프로이트는 아랑곳하지 않았다. 또 "A Critique of the Death Instinct"에서 Otto Fenichel 역시 죽음 욕동 이론의 정신분석학적 기초, 예컨대 본능들에 대한 다른 정의들과 이 이론의 모순, (탈)융합에 관해 애매한 입장, 마조히즘이 우선한다고 보는 가정에 의문을 제기했다. Reich,

Character Analysis(1933; New York, 1949), pp. 214, 225 그리고 Fenichel, *The Collected Papers of Otto Fenichel*, ed. Hanna Fenichel and David Rapaport(New York, 1953), vol. 1, pp. 363-72 참고.

54. Program to *L'Age d'or*(Paris, November 1930). n. p. 이 무렵이면 브르통이 두 욕동들에 대한 이론을 펼쳐보이는 『쾌락 원칙 너머』 그리고/또는 『에고와 이드』(다시 말하지만, 두 책은 모두 1927년에 번역되었다)를 읽었음에 틀림없고, 아니면 요약본이라도 읽었을 것이다.

55. 프루아비트만도 1929년에 쓴 자살에 대한 글에서 죽음 욕동과 지배계급의 데 카당스를 결부시켰다.

56. 브르통에게서 이 방어는 과도한 형태들로 나타난다. 그가 매혹된 것들은 푸 리에(매력, 자연적 재생, 성적 해방, 우주적 휴머니즘 같은 개념들), 남녀양성의 신 화, 유추적 사고 등이다. 초현실주의에 대한 "철학적" 분석은 이 형이상학을 해 체하기보다 되풀이한다. 가령, Michel Carrouges, *André Breton et les don-nées fondamentales du surréalisme*(Paris, 1950)과 Ferdinand Alquié, *Philosophie du surréalisme*(Paris, 1955)이 예다.

57. 그렇다면 **정신분석학**은 얼마나 충실하게 이 점에 이바지하는가? 이 또한 마찬 가지로 검토되어야 할 문제다. 초현실주의가 자기모순적이라 스스로 충돌을 일으킨다면, 정신분석학도 매한가지다―게다가 비슷한 방식으로 그럴 때가 많다.

58. 브르통, Roudinesco, *Jacques Lacan & Co.*, p. 32에서 인용. 이것은 브르통 의 전형이지만, "너무 많은 빌어먹을 관념론자들"이라는 바타유의 반응도 마 찬가지다. 브르통의 관념론에 대한 바타유의 비판을 보려면, "The 'Old Mole' and the Prefix Sur"(1929-30?), in *Visions of Excess*, trans. Allan Stoekl et al.(Minneapolis, 1985), pp. 32-44와 4장을 참고. 브르통은 1930년대에 알렉 상드르 코제브의 헤겔 강의를 들었지만, 촉매 역할을 한 이 강의를 바타유(또 는 이 문제에 관한 한 라캉)만큼 유심히 듣지는 않았다.

59. 이 선언은 『초현실주의 혁명』 제1호 표지에 등장했다. (포스트)구조주의 사상 은 이런 휴머니즘을 물론 받아들일 수 없다. 바르트: "초현실주의 담론에서 나 를 괴롭히는 것은 언제나 이런 기원, 깊이, 원시성, 요컨대 **자연**의 관념이다"

("The Surrealists Overlooked the Body," p. 244).

60. 이 긴장은 1960년대의 좌파에게서 약간 다르게, 즉 마르쿠제의 해방주의와 라 캉의 회의주의 사이에서 반복된다.

61. 브르통의 공식적인 초현실주의와 바타유의 이단적인 초현실주의는 이런 질문 들을 둘러싸고 가장 극적인 차이를 보인다. 앞으로 보게 되겠지만, 전자는 욕 망을 죽음의 탈융합에 맞서는 종합의 힘이라고 보는 반면, 후자는 욕망과 죽음 둘 다를 삶에 의해 산산조각이 난 연속성으로 돌아가는 황홀경적 복귀라고 본 다(특히 *L'Erotisme*[Paris, 1957] 참고. 이 책에서 바타유는『쾌락 원칙 너머』에 동 의할 때가 많다[하지만『쾌락 원칙 너머』에 대한 언급은 없다]). 나아가 브르통의 초현실주의는 삶과 죽음 같은 대립항들을 초현실적인 것 안에서 관념론적으로 화해시키려 하는 반면, 바타유의 초현실주의는 그런 대립항들의 구조를 비정 형으로 깨뜨려 유물론적으로 해체하려고—헤겔식 승화를 이종적인 혐오로 반 박하려고—한다. 따라서 예상할 수 있듯이, 브르통파 초현실주의자들은 죽음 욕동의 부산물에 저항하려 했고, 바타유파 초현실주의자들은 그런 부산물을 발전시키려, 심지어는 악화시키려고까지 했다. 하지만, 결국 이런 대립이 썩 단 순하지는 않다. 언캐니의 치명적 매력이 때때로 이 대립을 관통하기 때문이다.

2. 강박적 아름다움

1. 초현실주의자들 가운데는 브르통보다 경이를 먼저 논한 사람(가령 아라 공. 이에 대해서는 아래서 간단히 다룬다)도 있고, 늦게 논한 사람(가령, 피에 르 마비유)도 있지만, 경이가 가장 중요한 의미를 갖게 된 것은 브르통을 통 해서다. 내가 참고한 이 소설들의 판본은 다음과 같다. *Nadja*(Paris, 1928), trans. Richard Howard(New York, 1960), 이후 N으로 표시, *Les Vases communicants*(Paris, 1932; 1955), 이후 VC로 표시, *L'Amour fou*(Paris, 1937), trans. Mary Ann Caws(*Mad Love*, Lincoln, 1987), 이후 AF로 표시.

2. 중세의 경이에 대해서는 Jacques Le Goff, *L'Imaginaire médiéval*(Paris, 1980), pp. 17-39와 Michael Camille, *The Gothic Idol*(Cambridge, 1989), p. 244 참고. "Le Merveilleux contre le mystère"에서 브르통은 "신비 자체

를 위해 추구된 신비"보다 "그냥 경이에 빠지는 것"을 더 특별하게 본다(*Mino-taure* 9[October 1936], pp. 25-31).

3. 고딕 문학은 금기와 위반, 억압된 것과 그것의 복귀에 관심을 두었던지라 프로이트보다 훨씬 전에 언캐니를 거론했다. 고딕 문학 맥락의 언캐니를 라캉식으로 읽은 글 가운데 두 편이 특히 눈에 띈다. Mladen Dolar, "'I Shall Be with You on Your Wedding-Night': Lacan and the Uncanny," and Joan Copjec, "Vampires, Breast-Feeding, and Anxiety," *October* 58(Fall 1991) 참고.

4. 5장에서 제시하겠지만, 때로 초현실주의자들은 이런 과정들을 대립적이라고 보지 않고 변증법적이라고 보기도 한다. 즉, 합리화가 곧 비합리화하는 것이라고 보는 때도 있는 것이다.

5. Louis Aragon, *La Révolution surréaliste* 3(April 15, 1925), p. 30. 이런 아포리즘은 *Le Paysan de Paris*(Paris, 1926), translated by Simon Watson Taylor as *Paris Peasant*(London, 1971), p. 217에서도 반복된다.

6. Aragon, "La Peinture au défi"(Paris, 1930), Lucy R. Lippard가 "Challenge to Painting"이라는 제목으로 일부 번역. Lippard, ed., *Surrealists on Art*(Englewood Cliffs, N.J., 1970), pp. 37-38에 수록. 아라공이 경이를 "부정"으로 생각하는 것이 바로 이 부분이다. 미셸 레리스 역시 경이를 "관계의 파열, 극심한 무질서"라고 본다("A Propos de 'Musée des Sorciers,'" *Documents* 2[1929], p. 109). 이런 사고 속에서 경이는 불가사의한 대상들을 그러모은 일람표로부터 사물의 현대적 질서에 일어난 파열로 재구성되는데, 초현실주의의 많은 아상블라주, 타블로, 콜라주에서 작용하는 것이 바로 이런 사고다.

7. Walter Benjamin, "Surrealism: The Last Snapshot of the Intelligentsia" (1929), in *Reflections*, ed. Peter Demetz, trans. Edmund Jephcott(New York, 1978), p. 179. 벤야민은 초현실주의를 고취한 이 "영감"과 심령술적 영감을 구분하려고 애를 쓴다.

8. Breton, "Max Ernst," in Max Ernst, *Beyond Painting*(New York, 1948), p. 177.

9. Breton, "The Manifesto of Surrealism"(1924), in *Manifestoes of Surreal-*

ism, trans. Richard Seaver and Helen R. Lane(Ann Arbor, 1972), p. 15. 이후 M으로 표시.

10. 그런데 「언캐니」는 1933년에야 번역되었다. 그러니까 경이와 발작적 아름다움이 「초현실주의 선언문」과 『나자』에서 명시된 다음 몇 년 후다. 그러나 브르통은 1934년과 1935년에 『광란의 사랑』의 일부를 출판했는데("La beauté sera convulsive"와 "La nuit de tournesol" in *Minotaure* 5와 7[February 1934, June 1935], "Equation de l'objet trouvé" in *Documents* 34[June l934]), 1936년의 한 후기를 보면 그가 1927년에 번역된 『에고와 이드』(1923)를 읽었음을 알 수 있다. 『에고와 이드』의 짤막한 한 장이 「본능의 두 종류(The Two Classes of Instincts)」고, 이 1927년 번역판에는 『쾌락 원칙 너머』도 들어 있었다. 브르통은 『광란의 사랑』(1937)을 쓸 무렵이면 『쾌락 원칙 너머』도 읽었을지 모른다. 또한 그는 『문명 속의 불만(Civilization and Its Discontents)』도 읽었을지 모른다. 1934년에 번역된 이 책에는 죽음 욕동에 대한 설명이 들어 있다. 그러나 브르통이 언제 무엇을 읽었는가는 이 문제에 대한 그와 프로이트의 관계, 즉 프로이트와 그의 입장 사이의 친소관계보다 중요하지 않다. 경이와 언캐니를 대립시키는 유형학을 보려면, Tzvetan Todorov, *Introduction à la littérature fantastique*(Paris, 1970) 참고.

11. 이 관계에 대한 논의는 5장에서 더 자세히 다룬다.

12. 브르통은 이 두 발견된 오브제를 마술이 펼쳐지는 상황 같은 것에 포함시키지만, 이 오브제들은 또한 베일에 가린 에로틱한 것이기도 하다.

13. 브라사이와 만 레이의 사진들은 *Minotaure* 3-4(December 1933)에 실렸다. 브라사이의 사진은 달리의 글 "Sculptures involontaires"(6장 참고)에 들어간 삽화였고, 만 레이의 사진은 차라의 글 "D'un certain automatisme du goût"에 들어간 삽화였다.

14. 이 예들은 대개 무생물 상태로 돌아간 생물 형태라기보다 유기적인 모습을 띤 비유기적 실체들과 관계가 있지만, 언캐니함은 이 두 상태가 뒤섞인 **혼란**에 있다. "Mimétisme et psychasthénie légendaire"(*Minotaure* 7[June 1935])에서 로제 카유아는 이런 혼란을 자연의 의태와 관련지어 사유한다. 자연의 의태는 유기체와 환경 사이의 구별을 무너뜨리는 작용을 촉진한다. 인간에게서는

이와 같은 것이 자아의 상실, "발작에 사로잡히는 것"이다. 정신분열증과 가까운 이런 상태를 카유아는 초현실주의 미술(특히 달리의 미술)이 일으킨다고 본다. 의미심장하게도, 카유아는 발작에 사로잡히는 것을 죽음 욕동―혹은 죽음 욕동과 유사한 "포기(renunciation) 본능"―과 관계 짓는다. 포기 본능은 "자기 보존 본능과 나란히" 작용한다. 카유아의 이 글이 브르통에게 영향을 주었는지는 확실치 않지만, 라캉에게 영향을 준 것은 확실하다. 30년 후『정신분석의 네 가지 근본 개념』에서 응시를 논의할 때 라캉은 카유아의 이 글을 다시 들추었다. 라캉의 응시 논의는 초현실주의를 "통해" 읽는 것이 생산적일 것 같다(7장 참고).

15. 그런데 이런 구조를 짓는 것이 오직 가부장 주체만을 위한 것일까?

16. 아무런 설명도 없이『광란의 사랑』에 실리지 않은 이 이미지는 벵자맹 페레의 짧은 글 "La Nature dévore le progrès et le dépasse" in *Minotaure* 10(Winter 1937)에 실렸다. 제목과 날짜를 볼 때 페레의 글은 고정된 채 폭발하는 것에 대한 해설로 읽히는데, 실제로 페레는 이 개념과 관련이 있는 이미지들을 몇 가지 묘사한다. 가령, 정글에 끊어진 채 버려진 전선, 꽃에 의해 "살해당한" 권총, 뱀에 의해 "뭉개진" 엽총 같은 것이다. 페레의 비유에서 기관차와 숲은 처음에는 적이었다가 나중에는 연인이 된다. "그러면 서서히 흡수가 시작된다."

17. Sigmund Freud, *Civilization and Its Discontents*(1930), trans. James Strachey(New York, 1961), pp. 73-77. 그리고 이 책의 1장 참고.

18. Leo Bersani and Ulysse Dutoit, *The Forms of Violence: Narrative in Assyrian Art and Modern Culture*(New York, 1985), p. 34. 베르사니와 뒤투아는 "사도마조히즘적 섹슈얼리티가 명백한 통제 불능 상태로 움직일 때, 그때의 움직임에 대한 공포"를 언급한다.

19. 크라우스는 "The Photographic Conditions of Surrealism"과 "Corpus Delicti"에서 분신 만들기와 비정형이라는 두 가지 원칙을 더 짚어낸다. 전자는 언캐니 자체다. 후자는 형태의 한정을 깨겠다는 다짐으로, 죽음 욕동을 내비치는 언캐니다. 이렇게 보면 사진은 또한 브르통의 베일에 가린 에로틱한 것―또는 카유아가 말한 자연의 의태―의 보완물로 여겨질 수도 있을 것이다.

20. Roland Barthes, *Camera Lucida*, trans. Richard Howard(New York, 1981). Lawrence Durell, "Introduction," *Brassaï*(New York. 1968), p. 14에서 브라사이가 인용된 것도 이런 취지다.

21. Barthes, *Camera Lucida*, pp. 14-15.

22. 위의 책, p. 96. 의미심장하게도 바르트는 외상을 가리키는 라캉의 용어 투케(tuché), 즉 늘 빗나갈 수밖에 없는 "실재와의 만남"을 언급한다. *The Four Fundamental Concepts of Psychoanalysis*, trans. Alan Sheridan(New York, 1978), pp. 53-54와 이후를 참고.

23. Immanuel Kant, *The Critique of Judgement*, section 26, ed. David Simpson, ed., *German Aesthetic and Literary Cnticism*(Cambridge, 1984), p. 47.

24. 자연의 숭고가 유발하는 "공포 속의 환희"에 대해 쓰면서 칸트는 "무시무시한 암석, 천둥을 쏟아내는 구름……, 화산……, 태풍……, 망망대해……, 세찬 물줄기가 떨어지는 높은 폭포"(위의 글, p. 53)를 언급한다. 모두 단편적인 것과 유동적인 것의 비유일 때가 많은데, 다시 말해 가부장적 주체를 압도하며 위협하는 환상적인 여성 신체의 비유다―이런 압도는 욕망과 공포 양 측면에서 모두 일어난다. 이 같은 압도에 대해 논의한 주목할 만한 글로는 Victor Burgin, "Geometry and Abjection," in John Tagg, ed., *The Cultural Politics of "Postmodernism"*(Binghamton, 1989) 참고.

25. Breton, *Entretiens*(Paris, 1952). pp. 140-41.

26. 이 마지막 언급은 꿈에 대한 것이지만, *Les Vases comminicant*에서 브르통은 객관적 우연을 꿈 작업(dreamwork)과 연관시켰다. 다시 말해 객관적 우연의 발생을 압축, 전치, 대체, 수정이라는 꿈의 일차 과정과 연관시킨 것이다(AF 32도 참고). 그런데 이것을 우연이라고 부르는 것이 적합한가? 이런 우연이 다다이즘 식 우연이기는 힘들다. 사실 초현실주의에서도 프로이트에게서처럼 단순한 우연이란 존재하지 않는다.

27. 이 대목은 코스의 번역을 내가 조금 수정한 것이다. 여기서도 브르통이 객관적 우연이라고 하는 것은 프로이트가 언캐니라고 하는 것이다. "욕망과 성취가 동시에 일어나는 놀라운 일치, 특정 장소나 특정 날짜에 유사한 경험이 반복되는 고도의 신비, 지극히 기만적인 광경과 지극히 수상쩍은 소음……"("The

Uncanny," in *Studies in Parapsychology*, ed. Philip Rieff[New York, 1963], p. 54.)

28. 에른스트의 말은 *Beyond Painting*, p. 8에서 인용했다. 브르통이 원래 한 말은 temoin hagard다. temoin이 외부의 사건을 암시한다면, hagard는 심리적인 기원을 암시하는데, 이 점을 잘 살려 리처드 하워드는 "번민에 빠진(agonized)"이라고 옮겼다. 이 투사는 초현실주의의 회화성에 본질적인 것이기에, 3장에서 다시 다룬다.

29. Freud, *Beyond the Pleasure Principle*(1920), trans. James Strachey(New York, 1961), p. 29. 프로이트는 "Recollection, Repetition and Working Through"(1914)에서 처음으로 이런 반복을 저항 및 전이와 연결시켜 논의했다. 이 점에서 가장 징후적인 인물은 나자다.

30. 더 정확히 말하자면 "외밀함(extimate)"이다. 라캉의 외밀함(extimité)과 프로이트의 언캐니함 사이의 관계를 보려면, Dolar, "I Shall Be with You on Your Wedding-Night'"와 Copjec, "Vampires, Breast-Feeding, and Anxiety" 참고.

31. Freud, *Inhibitions, Symtoms and Anxiety*(1926), trans. James Strachey(New York, 1961). 프로이트의 이전 모델에서는 불안이 다스릴 수 없는 성적 자극의 효과라고 간주되었다. 그런데 내적인 과정인 경우, 불안은 에고가 욕동들의 공격을 받게 될 때도 촉발된다. 초현실주의적 불안에 대해서는 7장에서 더 논의한다.

32. Jacqueline Chénieux-Gendron은 *Le Surréalisme*(Paris, 1984)에서 객관적 우연은 비어 있는 기호로서, 이 기호를 채우는 것은 나중에 일어난 사건이라고 읽는다. 그러나 이 설명은 뛰어난 통찰력을 보일 때가 많음에도 불구하고, 대개는 초현실주의의 자기이해를 기호학적 견지에서 되풀이하는 복창이 되곤 한다. 3장에서 나는 외상—심리에 영향을 미칠 수 있기 위해서 실재여야 할 필요가 없는 외상—의 반복이 초현실주의에서 가장 중요한 작품들의 구조라고 주장한다.

33. Freud, *Beyond the Pleasure Principle*, p. 15.

34. 브르통과 초현실주의자들을 부추긴 것은 특히 이런 운명 강박을 엿보인 두 유사한 사건이었다. 데 키리코가 1914년에 그린 아폴리네르의 초상화와 빅토르

브라우네르가 1931년에 그린 자화상이 그 둘이다. 데 키리코의 초상화에서 아폴리네르는 머리에 안대를 한 모습인데, 이는 그가 전쟁에서 부상을 당하기 **전에** 그려진 것이다. 브라우네르의 「한 눈이 파인 자화상」은 그가 1938년의 싸움으로 한쪽 눈을 잃기 **전에** 그려진 것이다. 브라우네르의 자화상에 대한 논의를 보려면, Pierre Mabille, "L'Oeil du peintre," *Minotaure* 12-13(May 1939) 참고.

35. Benjamin, "Paris —the Capital of the Nineteenth Century"(1935), in *Charles Baudelaire: A Lyric Poet in the Era of High Capitalism*, trans. Harry Zohn(London, 1973), p. 166. 『나자』에 나오는 언캐니한 부족 물품의 삽화 두 가지를 골랐어도 무방할 것이다. 이 물품들을 바라보는 브르통의 시선도 양가적이기 때문이다("나는 사랑과 공포를 언제나 함께 가지고 있었다"[N 122]).

36. 프로이트: "강박 행동은 **표면적으로는**[다시 말해, 의식적으로는] 금지된 행동을 막는 방어다. 그러나 **실제로는**[다시 말해, 무의식적으로는] 금지된 것을 반복하는 행동이라는 것이 우리의 견해다"(*Totem and Taboo*[1913]), trans. James Stratchey[New york, 1950], p. 12. 불어로는 1924년에 번역). 프로이트는 『에고와 이드』에서는 강박적 신경증에서 "죽음 본능이 두드러지게 출현한다"라고 주장한다(p. 32).

37. *Dora: Fragment of an Analysis of a Case of Hysteria*(1905)의 주인공 도라처럼, 나자 역시 치료가 실패한 역사적 사례다. 브르통은 그녀의 전이적 욕망을 이해하면서도, 자신의 역전이적 욕망은 완전히 파악하지 못한다. 앞으로 보게 되겠지만, 『나자』가 나온 해에 브르통은 히스테리를 "상호 유혹"이라고 정의했는데, 이 정의는 저 역전이적 욕망을 함축하는 것 같다. 그러나 『나자』에서 브르통은 이 욕망의 인정을 거부하며, 그가 나자를 저버린 것이 정신의학 탓이라고 비난한다.

38. 『광란의 사랑』에서 쉬잔 뮈자르는 죽음의 애매한 상징인, 벼룩시장에서 산 가면과 연관되고, 자클린 랑바는 그러한 매혹과는 뚝 떨어진 움직임과 연관된다. 『나자』에서 브르통은 뮈자르를 이렇게 거론한다. "내가 아는 거라고는 사람들을 대체하는 이 물건이 당신에게서 끝난다는 것이오"(N 158). 『광란의 사랑』에서는 브르통이 랑바에게 고통스런 질문 공세를 퍼붓다가 환유적 욕망을 끝낸

다는 것은 불가능함을 인정하는 동시에 부정한다. "당신은 유일무이하기 때문에, 나에게는 당신이 항상 다른 사람, 다른 당신이 될 수밖에 없소"(AF 81). 이러한 욕망의 전형적인 대상에 대해서는 아래서 논의한다.

39. 이 배회는 레 알에서 시작하여 시청을 거쳐 투르 생자크를 지나 케 오 플뢰르로 이어진다.

40. 이 갈마드는 제목들 자체가 (잃어버린) 대상과 어머니의 연관을 알려준다.

41. 브르통은 "'glassy'라는 말의 음성적 애매함"(AF 33)을 가지고 논다. 물신숭배적인 유리 구두의 verre와 물신숭배적인 다람쥐 모피의 vair를 결합하는 것이다(Caws 주석 6. AF 126 참고). 그런가 하면 자코메티는 숟가락을 여성의 상징으로 사용한다(가령, 「숟가락 여인(Spoon Woman)」[1927]). 라캉의 공식에 의하면 슬리퍼 숟가락은 어쩌면 연결꼭지점(point de capiton), 즉 한풀 꺾인 욕망을 꿰매두는 혹은 잠가두는 지점일지도 모른다. 브르통은 욕망이 이렇게 환유들 사이로 미끄러지는 경우를 활용하는 때도 있고, 여기서처럼 욕망을 정지시키려고 시도하는 때도 있다.

42. "대상 a란 주체가 자신을 주체로 구성하기 위해 자신으로부터 분리해낸 기관과 같은 것이다. 그것은 결여의 상징, 말하자면 남근이라는 상징에 비길 만한 것이다. 물론 남근이란 남근 그 자체가 아니라 결여된 것으로서의 남근이다. 따라서 그것은 첫째로 분리 가능한 대상이어야 하고, 둘째로 결여와 모종의 관계가 있는 대상이어야 한다."(*The Four Fundamental Concepts of Psychoanalysis*, p. 103) 라캉은 대상 a가 근원적 분리, 자기-절단(self-mutilation)이라고 말한다. "소문자 a"는 그 대상이 주체의 타자라고 하기 힘든, 다시 말해 주체와 뚝 떨어져 있다고 하기 힘든 것임을 알려주는 표시다(한 예로 라캉은 포르트/다 놀이에 나오는 실패를 들었다 [p. 62]).

43. 초현실주의의 우연(주 26 참고)과 마찬가지로, 초현실주의의 오브제도 다다의 선례와 구별되어야 한다. 뒤샹에 따르면, 레디메이드의 "바탕은 시각적 무관심……완전한 무감각 상태에서 나오는 반응"이다("Apropos of 'Readymades'" [1961/66], in *Salt Seller: The Essential Writings of Marcel Duchamp*, ed. Michel Sanouillet and Elmer Peterson[London, 1975], p. 141). 반면에 초현실주의 오브제는 "대체가 불가능하다고 여겨지는 유일한 대상"이다(Breton,

"Quelle sorte d'espoir mettez-vous dans l'amour?," *La Révolution surréaliste* 12(December 15, 1929]). 레디메이드를 선택하는 것은 주체인 반면, 초현실주의에서는 대상이 주체를 선택한다. 초현실주의의 주체에는 언제나 이미 대상의 흔적이 찍혀 있다.

44. Freud, *Three Essays on the Theory of Sexuality*, trans. James Strachey, in *On Sexuality*, ed. Angela Richards(London, 1953), p. 144. 1923년 불어로 번역된 이 책에는 물신숭배를 설명한 초창기의 글이 들어 있지만, 브르통이 이 글을 언제 읽었는지는 알려져 있지 않다. 만일 읽었다면, 아마 1936년 무렵이었을 것이다.

45. 위의 글. 초현실주의 오브제를 다룬 특집호 *Cahiers d'Art*(1936)에 실린 글에서 마르셀 장은 프로이트를 추종하는 것 같다. "발견된 오브제는 언제나 재발견된 대상이다⋯⋯." 장은 또한 발견된 대상이 사도마조히즘적 섹슈얼리티에서 지니는 함의에 대해서도 말한다. "발견된 오브제는 성적인 욕망에 고양되어 대단한 시적 폭력이 잠재한 움직임을 함축하고 있으며, 이 점에서 고착(회화나 조각에서와 같은)과 정반대다⋯⋯." "Arrivée de la Belle Époque," in Marcel Jean, ed., *The Autobiography of Surrealism*(New York, 1980), p. 304.

46. 환상과 섹슈얼리티의 시초는 이렇게 서로 엮여 있다—이는 초현실주의 미학이 (재)구축하고자 하는 하나의 기원인데, 이에 대해서는 3장에서 살펴본다. "최초의 소망은 만족의 기억에 대한 환각적인 에너지 집중(cathexis)이었던 것 같다"라고 프로이트는 쓴다. 욕구와 욕망의 관계에 대해서는 Jean Laplanche, *Life and Death in Psychoanalysis*, trans. Jeffrey Mehlman(Baltimore, 1976). pp. 8–34를 참고. 환상과 섹슈얼리티의 관계에 대해서는 Laplanche and J.-B. Pontalis. "Fantasy and the Origins of Sexuality"(1964), in *Formations of Fantasy*, ed. V. Burgin, J. Donald, and C. Kaplan(London, 1986), pp. 5–34를 참고. 라플랑슈와 퐁탈리스는 이 "신비한 순간"에 대해 다음과 같이 쓴다. "욕구의 만족과 욕망의 성취가, 실제의 경험과 그 경험을 되살리는 환각으로 대변되는 두 단계가, 만족을 주는 대상과 대상의 부재를 통해 대상을 묘사하는 기호가 분리되는 신화적 순간은 배고픔과 성욕이 공통의 한 기원으로 만나는 순간이다"(p. 25). 바로 이 대목이 초현실주의 오브제 가운데 얼마나

많은 것—브르통의 순가락으로부터 달리의 각종 아상블라주와 오펜하임의 컵에 이르는—이 구강성의 특징을 뚜렷하게 드러내고 있는가를 주목해볼 만한 지점이다. 음식과 감각을 받아들이는 이런 오브제들은 이미 우리의 일부지만, 항상 우리로부터 떨어져나간 대상으로 느껴진다. 달리는 특히 이런 오브제를 잡아먹는 식인종 같은 환상을 발전시켰는데, 그런 환상을 통해 오브제는 보존되기도 하고 파괴되기도 하고 동화되기도 하는 등 다양하게 처리된다.

47. 「보이지 않는 대상」이 제작되기 전에 이미 그 조각을 실명한 글이 있었다. 폴 엘뤼아르가 쓴 시로, *Capitale de la douleur*(Paris, 1926)에 나온다. 일부를 옮기면 다음과 같다. "너의 손이 그리는 모양은 꿈결 같다/그리고 너의 사랑은 잃어버린 나의 욕망을 닮았다./오 황금빛 한숨이여, 꿈이여, 눈길이여/그러나 언제나 네가 내 곁에 있지는 않았다. 나의 기억은/여전히 흐릿한데, 네가 오는 것을 보았고/또 가는 것도. 시간은 언어를 쓴다, 사랑이 그러하듯이."

48. 이에 대해서는 3장에서 더 논한다.

49. 엘리자베스 루디네스코의 주장에 의하면, 욕망과 욕구의 구분은 프로이트가 프랑스에 수용될 때 불분명해졌지만 라캉이 그 구분을 다시 주장했다(*La Batailles de cent ans*, vol. 2[Paris, 1986], trans. by Jeffrey Mehlman as *Jacques Lacan & Co.*[Chicago, 1990], p. 146 참고). 내가 보기에는 브르통 역시 욕망과 욕구를 구분했다. *Les Vases communicants*(1932, trans. Mary Ann Caws as *Communicating Vessels*[Lincoln, 1990])에서 브르통은 욕망이 "불똥(hazard)" 같은 것("무엇이든 나타낼 수 있는 …… 최소의 사물"), 이동성이 "핵심"인 것이라고 강조했다(pp. 108-09, 130).

50. Guy Rosolato, "L'Amour fou," manuscript. J.-B. Pontalis, "Les Vases non communicants," *La Nouvelle revue française* 302(March 1, 1978), pp. 26-45도 참고.

51. 이 점에 대해서는 Xavière Gautier, *Surréalisme et sexualité*(Paris, 1971)에 실린 퐁탈리스의 서론 참고.

52. 이는 어머니의 응시와 데스마스크의 합성처럼 보이는 자코메티의 「머리」(1934)도 마찬가지다—마치 이 응시는 얼어붙어 메멘토 모리가 된 것 같다.

53. 벨기에 저널 *Documents* 34(June 1934)에 "Equation de l'object trouvé"라

는 제목으로 실렸다.

54. 말한 대로, 이 둘은 잃어버린 대상과의 관계 속에서, 즉 욕망을 가리키는 환유의 미장아빔(mise-en-abime)과 연관시켜 바라보아야 한다. 브르통은 이 가면이 자코메티에게는 그런 전치를 정지시킨 것이었다고 주장하는데, 이는 그가 숟가락이 자신에게는 종결의 효과가 있었다고 주장하는 것과 마찬가지다. 그러나 유일하게 가능한 정지는 죽음에 있고, 이런 정지에 대한 욕망은 가면과 숟가락도 역시 형상화한다. 이것이야말로 그 가면이 특히나 잔인한 수수께끼가 되는 이유다. 어머니를 그리워하는 갈망의 이미지가 죽음을 향한 욕동을 환기시키는 요인과 합성되어 있는 것이다.

55. 이 구절을 옮긴 Strachey의 번역을 보려면 *The Ego and the Id*(New York, 1961), pp. 30-31 참고. 이 구절에는 또한 성적인 욕동과 자기보존 욕동의 연관 그리고 결속과 탈융합의 관계에 대한 해설도 들어 있다.

56. 외상과 반복은 모더니즘 예술과 정신분석학 이론 둘 다의 토대다. 초현실주의는 이러한 공통점을 설명하는 예술이지만, 그것은 초현실주의라는 한 운동을 훌쩍 넘어서는 광범위한 공통점이다. "On Some Motifs in Baudelaire"(1939)에서 벤야민은 『쾌락 원칙 너머』에 직접 기대어, 보들레르로부터 프루스트에 이르는 "무의지적 기억"의 미학, 즉 초현실주의가 발전시킨 미학에 현대적 충격이 지닌 중요한 의미를 사유한다(*Illuminations*, ed. Hannah Arendt, trans. Harry Zohn[New York, 1969]). 그리고 라캉은 *The Four Fundamental Concepts of Psychoanalysis*에서 외상과 반복을 투케와 오토마톤의 관점에서 논의한다. 투케와 오토마톤은 아리스토텔레스의 용어들로, 이를 사용해서 라캉은 외상을 "실재와(의) 만남"으로, 반복은 "기호들의 복귀, 재귀, 되풀이"로 사유한다(pp. 53-54). 이 만남, 즉 외상은 언제나 "어긋나는" 것이자 항상 반복되는 것인데, 이유는 주체가 실재와의 만남을 결코 그 자체로는 인식하지 못하기 때문이다. "실제로 반복되는 것은 항상 **우연인 것처럼** — 이러한 표현은 반복되는 것이 투케와 맺는 관련성을 충분히 보여주는데 — 일어난다"(p. 54). 그런데 바로 이것이 객관적 우연의 공식이다.

57. 아라공은 *Une Vague de rêves*(Paris, 1928)에서 이런 경험을 객관적 우연의 예언적 측면에서 묘사한다. "그때 나는 내 안에서 우발적인 것을 포착한

다, 불현듯 나 자신을 넘어서는 법을 터득한 것이다. 우발적인 것이 나 자신이
다……. 어쩌면 바로 이 지점에 죽음의 장엄함이 있을 것 같다."

58. 충격에 대한 19세기의 논의에 대해서는, Wolfgang Schivelbusch, *The Rail-way Journey: The Industrialization of Time and Space in the 19th Century*, trans. Anselm Hollo(New York, 1977), pp. 129-49 참고.

59. 충격과 히스테리를 이렇게 연관시킨 한 선례가 보들레르다. 그는 자신의 "숭고" 미학을 충격("모든 숭고한 사유에는 뇌의 최심부를 찌르는 신경의 충격이 다소간 폭력적으로 가해진다")과 히스테리 양자의 견지에서 사유한다. "The Painter of Modern Life" in *The Painter of Modern Life and Other Essays*, trans. and ed. Jonathan Mayne(London, 1964), p. 8과 이하를 참고.

60. Breton and Aragon, "Le Cinquantenaire de l'hystérie," *La Révolution surréaliste* 11(March 15, 1928), pp. 20-22. 이어지는 부분도 계속 이 글을 참고한 것이다.

61. Pierre Janet, *L'État mental des hystériques*(Paris, 1894), pp. 40-47.

62. Sigmund Freud and Josef Breuer, "On the Psychical Mechanism of Hysterical Phenomena: Preliminary Communication"(1893), in *Studies on Hysteria*, trans. James and Alix Strachey(London, 1955), p. 63.

63. Freud(with Josef Breuer), "On the Psychical Mechanism of Hysterical Phenomena" (1892), in *Early Psychoanalytical Writings*, ed. Philip Rieff(New York, 1963), p. 40.

64. 그의 생각이 브르통/엘뤼아르의 글 *L'Immaculée conception*(Paris, 1930)에 영향을 주었을 수도 있다. 이 글은 특정한 정신 장애들을 흉내 낸다.

65. 어찌 보면 초현실주의자들에게는 히스테리를 재사유한 면이 있다. 한데 그래서 이들은 샤르코의 시각적 연극으로부터 프로이트의 대화 요법으로 넘어가는 획기적인 변화를 거슬러 반대로 간다(하지만 샤르코의 패러다임도, 프로이트의 패러다임도 모두 여성의 형상에 의지한다). 달리 보면 초현실주의자들은 히스테리를 심리적 갈등에 의한 발작으로 보는 신체적 모델을 떠나 히스테리를 외상적 환상과 관련된 "상징의 숲"으로 보는 기호학적 모델로 옮겨간다. 이렇게 보면, 히스테리 개념에 관하여 초현실주의자들은 프로이트처럼, 샤르

코의 기질론적 개념과 라캉의 기호학적 개념 사이에 있는 것이다. Monique David-Ménard, *Hysteria from Freud to Lacan: Body and Language in Psychoanalysis*, trans. Catherine Porter(Ithaca, 1989)와 Georges Didi-Huberman, *L'Invention de l'hystérie*(Paris, 1982) 참고.

66. 여기서 달리는 히스테리와 아르누보에 모두 전념했던 샤르코를 희롱하는 듯한데, 이 연관에 대해서는 6장에서 다시 다룬다. 달리는 신체측정학적 귀 사진(범죄자와 매춘부를 관상학적으로 분류하는 데 쓰이곤 했다)을 통해 퇴행 담론을 상기시키는 것 같기도 하다. 퇴행 담론에서는 히스테리 환자를 체질적 불구로 보는 관점이 오랫동안 자리 잡고 있었다. 그러나 이 작품이 히스테리와 미술의 연관, 관상학적 분류에 대해 거론하는 것은 정확히 무엇인가?

67. Freud, *Totem and Taboo*, p. 73. *Nouvelle iconographie de la Salpêtrière* 외에도 이와 관련이 있는 샤르코의 저술로는 Paul Richet와 함께 쓴 *Les Démoniaques dans l'art*(1887)와 *Les Difformes et les malades dans l'art*(1889)가 있다. 이에 대한 연구를 보려면, Debora L. Silverman, *Art Nouveau in Fin-de-Siècle France*(Berkeley, 1989), pp. 91-106 참고.

68. Jan Goldstein, "The Uses of Male Hysteria: Medical and Literary Discourse in Nineteenth-Century France," *Representations* 34(Spring 1991), 134-65 참고. 나는 여기서 골드스타인에게 신세를 졌지만, 이 주제에 대해서는 새로 나온 다른 문헌도 많다. 가령, Martha Noel Evans, *Fits & Starts: A Genealogy of Hysteria in Modern France*(Ithaca, 1991), 그리고 Jo Anna Isaak, "'What's Love Got to Do, Got to Do with It?' Woman as the Glitch in the Postmodern Record," *American Imago* 48, no. 3(Fall 1991).

69. Baudelaire, *Intimate Journals*, trans. Christopher Isherwood(San Fransico, 1983), p. 96(영역은 저자의 수정).

70. Goldstein, "The Uses of Male Hyteria," p. 156.

71. Roudinesco, *Jacques Lacan & Co.*, pp. 20-21. "날뛰는 여성"은 루디네스코의 용어다.

72. 초현실과 언캐니를 연결하는 나의 입장 역시 마찬가지라는 주장도 있을 법하다. 게다가 내가 여성 초현실주의자들을 나의 분석에서 제외했음은 이보다 더

분명하다. 그러나 나에게는 여성 초현실주의자들이 여성의 형상을 근본적으로 달리 다루었다는 확신이 없다.

3. 발작적 정체성

1. 독창성에 집착하는 모더니즘의 강박관념은 독창성이란 불가능하다는 점을 인정하지 않으려는 저항에서 부분적으로 파생된 것일까? 이 강박관념은 역사상 나중 시대를 사는 미술가의 위치와 자본주의가 널리 퍼뜨린 이미지의 확산 탓일 뿐만 아니라, 심리적인 삶에서 작동하는 가차 없는 반복 탓이기도 할까? 모더니즘의 독창성에 대한 포스트모더니즘의 비판은 이 점을 거의 통째로 간과했다. 포스트모더니즘이 모더니즘에 내린 선고의 죄목은 너무나도 자주 통달(mastery)이었다. 그런데 통달을 강박적으로 추구했던 것은 바로 그것이 실제로는 수중에 넣을 수 없는 것이기 때문이었다.

2. 「언캐니」(1919)에 나오는 언급을 되풀이하자면 이렇다. "'사랑은 향수병'이다. 누가 어떤 장소나 나라에 관한 꿈을 꾸면서 '이 장소는 낯익어. 전에 와본 적이 있는 곳이야'라고 혼잣말을 여전히 꿈속에서 하는 경우, 언제나 그 장소는 어머니의 성기 또는 어머니의 신체라고 해석할 수 있을 것이다. 이 경우에도 언캐니는 한때 고향이었던 것, 오래전에 낯익었던 것이다. 여기서 'un'이라는 접두사는 억압의 표시다."(*Studies in Parasychology*, ed. Philip Rieff[New York, 1963], p. 51.

3. 프로이트: "여기서 우리는 기억이 실제 경험으로는 일으킨 적이 없었던 정동을 일으키는 사례를 보게 된다. 이는 사춘기에 이르는 동안 생긴 변화 때문에 기억하고 있던 것을 새로 이해할 수 있게 되었기 때문이다. 이 경우는 히스테리에서 보게 되는 억압의 전형적인 형태다. 항상 우리는 억압된 기억이 오직 **사후에만** 외상이 되는 것을 발견한다. 그 이유는 개인 발달 과정에서 남은 잔여 요소와 비교할 수 있는 사춘기의 발달 지체 때문이다"("Project for a Scientific Psychology"[1895], in *The Origins of Psychoanalysis*, trans. James Strachey[New York, 1954], p. 413). 또한 Jean Laplanche and J.-B. Pontalis, *The Language of Psychoanalysis*, trans. Donald Nicholson-Smith(New

York, 1973), pp. 111–14도 참고.

도미니크 라카프라와 피터 브룩스는 (다른 많은 이들 중에서도) 이런 개념이 역사 연구와 문학 연구에 미친 영향을 논의해왔다. 이제는 미술사학자들이 그런 일을 할 때라고 생각한다. 다른 개념보다도 특히 "지연된 작용"은 우리가 영향력이라는 문제를 깊이 생각하게 해주고, 현재가 과거에 미치는 영향에 대해 생각하게 하며, 서구 미술, 특히 현대미술을 지배하는 목적론적 결정론의 서사를 완화시켜줄 것이다. LaCapra, *Soundings in Critical Theory*(Ithaca, 1989), pp. 30–66, Brooks, *Reading for the Plot: Design and Intention in Narrative*(New York, 1984), pp. 264–85 참고. 또 나의 글 "Postmodernism in Parallax," *October* 63(Winter 1992)도 참고.

4. Freud, *On the History of the Psychoanalytical Movemen*(1914), trans. Joan Rivière(New York, 1963), p. 52. 이렇게 수정하고 난 다음, 프로이트는 먼저 유아 성욕을, 이어 오이디푸스 콤플렉스를 깨닫는 인식으로 나아갔다.
이런 환상들이 성적인 기원과 관련되는 한, 그 환상들은 또한 승화의 엉뚱한 경과와도 관련이 있다. 이 점에서 이런 환상들은 예술의 기원과 특히 통하는 면이 있다. Jean Laplanche and J.-B. Pontalis, "Fantasy and the Origins of Sexuality"(1964), in *Formations of Fantasy*, ed. V. Burgin, J. Donald, and C. Kaplan(London, 1986), p. 25 참고. 이 중요한 글은 3장을 쓰는 내내 나에게 큰 도움을 주었다. Ned Lukacher, *Primal Scenes*(Ithaca, 1986), 그리고 Elizabeth Cowie, "Fantasia," *m/f* 9(1984), reprinted in P. Adams and E. Cowie, eds., *The Woman in Question: m/f*(Cambridge, 1990) 역시 도움을 준 글들이다.

5. 여전히 중론은 이렇게 대물림되는 서사에 기대는 입장이 이 이론에서 가장 문제가 많은 측면이라고 보는 관점이다. "From the History of an Infantile Neurosis"(1918)에서 프로이트가 주장하는 바는 이렇다. 늑대 인간은 "부정적인 오이디푸스 콤플렉스" 보유자라 아버지를 사랑함에도 불구하고, 물려받은 도식에 떠밀려 아버지를 거세자로 상상하게 되었다(주 25 참고). 데 키리코와 에른스트의 사례도 이 점에서 유사하다.

6. Laplanche and Pontalis, "Fantasy and the Origins of Sexuality," p. 26. 이

동성 동일시에 대해서는 특히 "A Child Is Being Beaten"(1919; 불역은 1933)을 참고.

7. 2장에서 언급한 대로, 에른스트는 예술가란 수동적인 "관람자"라고 썼고, 브르통은 『나자』에서 예술가란 "번민하는 목격자"라고 썼다. 에른스트와 브르통에 앞서 데 키리코가 "Meditations of a Painter"(1912; trans. in James Thrall Soby, *Giorgio de Chirico*[New York, 1955])에서 예술가에 관해 쓴 말은 "놀란" 관람자였다. 외상적 사건 앞에서 경악에 빠진 무력한 아이는 **"상징의 숲에서 불현듯 공포에 사로잡힌" "미처 대비를 잘 갖추지 못한"** 초현실주의자의 원형일지도 모른다(André Breton, *L'Amour fou*, translated by Mary Ann Caws as *Mad Love*[Lincoln, 1987], p. 15. 이후 AF로 표시). 이에 대해서는 7장에서 다시 다룬다.

8. Breton, *Manifestoes of Surrealism*, trans. Richard Seaver and Helen R. Lane(Ann Arbor, 1972), p. 21. 브르통은 이 이미지를 그가 오토마티즘 글쓰기를 시작하게 된 기원으로 본다.

9. Breton, *Surrealism and Painting*, trans. Simon Watson Taylor(New York, 1972), p. 4. 이후 SP로 표시.

10. 「초현실주의 선언문」의 이미지에 대해 브르통은 이렇게 쓴다. "여기서도 그것은 다시 드로잉을 그리는 차원의 문제가 아니라 **그저 흔적을 추적하는** 차원의 문제다." 그 이미지는 아마도 거세의 근원적 환상이 잔여물로 남긴 외상을 가리키는 것 같지만, 이 외상은 브르통이 "시를 지을……때……통합"해 넣을 수 없는 것이다(*Manifestoes of Surrealism*, pp. 21-22). 『광란의 사랑』에 나오는 은유도 외상의 "흔적을 추적하는 작업"을 암시하는데, 브르통의 전형은 외상을 과거로부터 미래로 투사하는 것이다. "이런 격자가 있다. 모든 삶이 보유하는 사실들의 패턴은 동질적이지만, 그 패턴의 표면에는 금이 가 있거나 구름처럼 뿌연 것이 덮여 있다. 사람들이 각자 자신의 미래를 읽어내려면 그 패턴에 시선을 고정하고 응시하는 수밖에 없다. 사람들을 회오리바람 속으로 들어가게 하라. 그에게는 무엇보다도 순식간에 지나가버려 도무지 알 수 없어 보였던, 즉 그를 갈가리 찢어놓았던 사건들을 다시 추적해보도록 하라"(AF 87).

11. Theodor W. Adorno, "Looking Back on Surrealism"(1954), in *Notes to*

Literature, vol. 1, trans. Shierry Weber Nicholsen(New York, 1991), p. 89. 행간을 읽으면 이 말은 초현실주의가 벤야민에 미친 영향에 대하여 한참 후에야 제기된 반대처럼 보인다. Susan Buck-Morss, *The Origin of Negative Dialectics: Theodor W. Adorno, Walter Benjamin and the Frankfurt Institute*(New York, 1977), pp. 124-29 참고.

12. Max Ernst, *Beyond Painting*(New York, 1948), p. 20. 이후 BP로 표시.

13. Laplanche and Pontalis, "Fantasy and the Origins of Sexuality," p. 10.

14. 달리와 벨머도 근원적 환상의 측면에서 분석이 가능할 후보들이다. 달리는 "L' Ane pourri"에서 "욕망"과 "공포"를 둘 다 불러일으키는 "이미지[시뮬라크럼]의 외상적 본성"에 대해 썼다(*Le Surréalisme au service de la révolution*, July 1930). 벨머에 대해서는 4장에서 논의한다.

15. 원초적 장면은 일찍이 『꿈의 해석』(1900: 불역은 1926)에서부터 언급되었다. 근원적 환상들이라는 아이디어는 "The Sexual Enlightenment of Children" (1907)과 "Family Romances"(1908)에서 윤곽이 그려졌고, 유혹 환상은 *Leonardo da Vinci and a Memory of His Childhood*(1910: 불역은 1927)에서 자세히 다루어졌다. 그러나 환상의 유형학이 완전하게 개발된 것은 "A Case of Paranoia Running Counter to the Psychoanalytic Theory of the Disease"(1915: 불역은 1935)와 "From the History of an Infantile Neurosis" (1914/18: 불역은 1935)에 이르러서였다.

　　앞으로 인용하는 데 키리코의 글은 1912-13년, 1919년, 1924년에 쓰인 것이지만, 이와 관련된 작품은 1910년에 제작되기 시작한다. 에른스트의 글은 1927년, 1933년, 1942년에 쓰인 것이지만, 관련 작품은 1919년부터 시작되었다. 자코메티의 글들과 작품들은 둘 다 1930년대 초에 나왔다. 에른스트는 일찍이 1911년부터 프로이트를 읽기 시작했고, 미술과 관련이 있는 프로이트의 글도 몇 편은 알고 있었을 텐데, *Leonardo*를 알았던 것은 확실하다(이 점에 대해서는 Werner Spies, *Max Ernst, Loplop: The Artist in the Person*[New York, 1983], pp. 101-09 참고). 데 키리코와 자코메티는 관련 개념들에 대해 알지 못했던 듯한데, 이 주제에 대해 비평 문헌들은 침묵을 지키고 있다.

16. Jean Laplanche, *New Foundations for Psychoanalysis*, trans. David

Macey(London, 1989) 참고. "**수수께끼**는 그 자체가 **유혹**이고 수수께끼의 메커니즘은 무의식적이다. 오이디푸스의 드라마가 시작되기 전에 스핑크스가 테베의 관문 밖에 등장한 데는 충분한 이유가 있었다"(p. 127).

17. 곧 분명해질 테지만, 나는 "놀람"에서는 "충격"을, "수수께끼"에서는 "유혹"을 찾고 싶어 한다. 1911-15년 사이 파리에서 쓰인 글들은 장 폴랑과 폴 엘뤼아르의 소장품으로 남아 있다. 1919년에 쓰인 글들은 *Valori plastici*에 수록되어 있다. 발췌 번역은 Soby, *Giorgio de Chirico*와 Marcel Jean, ed., *The Autobiography of Surealism*(New York, 1980), pp. 3-10 그리고 Herschel B. Chipp, ed., *Theories of Modern Art*(Berkeley, 1968), pp. 397-402, 446-53에서 볼 수 있다.

18. De Chirico, in Jean, p. 6. 데 키리코는 프로이트식 언캐니를 따라 옮지 않았다. 하지만 그의 미술에서는 언캐니의 화신들이 넘쳐난다―마네킹, 분신, 아버지의 유령 형상 등인데, 이 대부분은 그가 초현실주의 레퍼토리에 소개한 것이다. "Metafisica et unheimlichkeit"(*Les Réalismes 1919-39*[Paris, 1981])에서 장 클레르는 "On Metaphysical Art"와 "The Uncanny"가 같은 시점에 나온 점에 주목한다.

19. De Chirico, in Jean, pp. 5-6.

20. De Chirico, "On Metaphysical Art"(1919), in Chipp, p. 448.

21. 한때 브르통의 소유였던 뒤의 작품 「어느 날의 수수께끼」는 초현실주의자들의 부적이었다. 몇몇은 *Le Surréalisme au service de la révolution* 6(May 15, 1933)에서 이 작품의 성적인 함의를 헤아리기도 했다.

22. De Chirico, "Mediations of a Painter"(1912), in Chipp, pp. 397-98.

23. 여기서 이런 동일시를 지지하는 것은 이탈리아 문화의 "아버지"인 단테에 대한 추가 연상이다. (1914년 작 「수수께끼」에 헌정된 1933년의 설문조사에서 엘뤼아르는 이 조각상을 아버지로 본다.)

24. De Chirico, "Meditations," in Chipp, p. 398. Stimmung(분위기)은 데 키리코가 특별하게 여긴 또 하나의 단어인데, 니체에게서 빌려온 것이다.

25. "더 완전한 오이디푸스 콤플렉스는 …… 두 겹으로, 즉 긍정적인 오이디푸스 콤플렉스와 부정적인 오이디푸스 콤플렉스로 이뤄지는데, 이는 아이 안에 본

래 존재하는 양성성 때문이다. 이를테면, 남자아이가 아버지에 대해서는 양가적인 태도를 취하고 어머니에 대해서는 애정 어린 대상-선택만 하는 것은 아니라는 말이다. 이와 동시에, 남자아이는 여자아이처럼 행동하면서, 아버지에 대해서는 애정 어린 여성적 태도를, 어머니에 대해서는 아버지에게 품은 애정과 상응하는 질투 및 적개심을 보이기도 한다."(*The Ego and the Id*[1923], trans. James Strachey and Joan Rivière[New York, 1962], p. 23).

26. De Chirico, "Meditations," in Chipp, p. 400.

27. De Chirico, "Mystery and Creation"(1913), in Chipp, p. 402. "그 순간 내가 이 궁전을 이미 본 적이 있었던 것 같았다, 또는 이 궁전이 언젠가 어딘가에 이미 존재했었던 것 같았다……"(in Jean, p. 9).

28. 이 구조는 "From the History of an Infantile Neurosis"에 나오는 유명한 꿈의 구조와 비슷하다. 원초적 장면의 표준 전거로 꼽히는 이 꿈에서 어린 늑대인간의 시선은 그를 노려보는 늑대들의 시선이 되어 복귀한다.

29. 라캉이 "시각장(scopic field)"에 관해 이론화하는 내용을 마치 데 키리코는 회화로 그려내는 것 같다. "모든 것이 이율배반적으로 작용하는 두 개의 항 사이에서 분절된다. 사물들 쪽에는 응시가 있다. 즉, 사물이 나를 응시한다는 말이다. 반면에 나는 사물을 본다"(*The Four Fundamental Concepts of Psychoanalysis*, trans. Alan Sheridan[New York, 1977], p. 109). 데 키리코는 르네상스 시대의 원근법 논문들에 관심이 있었다. 특히 Sebastiano Serlio(1537-75)가 쓴 *Tutte le opere d'architettura*의 경우는 그가 활용하기도 했던 것 같다(William Rubin, "De Chirico and Modernism," in Rubin, ed., *De Chirico* [New York, 1982], pp. 58-61 참고). 하지만 데 키리코가 부분적으로 복원한 원근법은 뒤샹의 경우처럼 원근법의 안정성을 해체한다. 데 키리코는 원근법을 리얼리즘이 아니라 심리의 견지에서 개조할 뿐만 아니라, 원근법의 편집증적 측면(즉 관람자가 도리어 주시되고 있다는 느낌)을 강조하기도 한다. 이 측면을 살핀 사르트르와 라캉에 대한 논의를 보려면, Norman Bryson, "The Gaze in the Expanded Field," *Vision and Visuality*, ed. Hal Foster(Seattle, 1988) 참고.

30. De Chirico, "Meditations," in Chipp, p. 400. 「보는 사람(The Seer)」(1916)을 보면, "보는 사람"이 그림 안에서 그림의 공간을 구축하고 있다. 그런데 마치 이

사람은 또한 메두사의 효과—실명한 상태로 실명을 야기하는, 즉 파편화된 상태로 파편화를 야기하는 효과—라는 면에서 그림의 공간을 대변하기라도 하는 것 같다.

31. Freud, *Introductory Lectures on Psycho-Analysis*(1916-17), trans. James Strachey(New York, 1966), p. 371. 이는 계통발생학 모드의 프로이트다. "오늘날 분석에서 환상이라고들 하는 모든 것—아이들이 받는 유혹, 부모의 성교를 관찰함으로써 불붙는 성적 흥분, 거세 위협(더 정확히는 거세 자체)—이 인류의 원시시대에 언젠가 실제로 일어났던 사건이었다는 것, 그리고 아이들은 환상 속에서 그저 개인적인 진리의 빈틈을 선사시대의 진리로 메우고 있을 뿐이라는 것, 내가 보기에 이는 상당히 가능성이 있는 일이다."

32. Breton, "Giorgio de Chirico," *Littréature* 11(January 1920)과 *Les Pas perdus*(Paris, 1924), p. 145.

33. De Chirico, "On Metaphysical Art," in Chipp, p. 451.

34. 위의 글. p 452. 데 키리코와 관련해서 흥미로운 것은 바이닝거라는 인물, 즉 유대인이면서 반유대주의자에다가 여성혐오론자이고 자살로 삶을 마감한 바이닝거가 양성성은 근본적이라는 관점을 제안했다—방식은 달랐지만 플라이스와 프로이트도 제안한 것처럼—는 점이다. Frank J. Sulloway, *Freud, Biologist of the Mind*(New York, 1979), pp. 223-29 참고.

35. 근원적 환상에 관한 글들처럼, 이 주제를 다룬 프로이트의 글들은 데 키리코의 작품들과 대략 같은 시기에 나왔지, 앞서 나오지는 않았다.

36. 이 설명은 문제가 많지만 대략 이런 내용이다. 프로이트는 리비도가 나르시시즘을 통한 자기성애로부터 대상에 대한 사랑에 이른다고 본다. 남자 유아에게 첫 번째 사랑의 대상은 나르시시즘의 대상인 자기 신체다. 그리고 외부에서 찾은 첫 번째 사랑의 대상은 동성애의 대상, 즉 똑같은 성기를 가진 신체인 아버지다. 이 동성애적 사랑의 대상이 위험하다는 것—이 대상을 받아들이기 위해서는 자신이 거세당해야만 한다는 것—을 간파하면, 아이는 동성애 욕망을 승화시킨다. 나중에 만일 좌절을 겪는 경우에는 퇴행이 일어나면서, 승화된 동성애를 지나 나르시시즘으로 돌아가는 편집증적 지점으로 이행할 수도 있다. 프로이트는 이런 고착의 지점이 편집증의 동인을 내비친다고 본다. 아이가 나르시

시즘으로 퇴행하는 것은 동성애 욕망을 막기 위한 방어라는 것이다. 그리고 이런 방어는 흔히 투사의 형태, 세상을 과도하게 재구성하는 형태를 취한다. 이런 재구성은 편집증 환자에게 꼭 필요하다. 왜냐하면 편집증 환자는 그가 세상을 등지면 곧 세상이 끝난다고 여기기 때문이다. 따라서 "우리가 병의 산물로 여기는 망상형성은 실상 회복하려는 시도, 재구성의 과정이다"("Psychoana-lytic Notes on an Auto-biographical Account of a Case of Paranoia"[1911], in *Three Case Histories*, ed. Philip Rieff[New York, 1965], p. 174).

37. 앞으로 보게 될 테지만, 편집증은 에른스트에게서도 두드러지고, 달리를 통해서는 계획적인 것이 된다. 달리는 또한 이 주제를 다룬 라캉의 두 글(1933)에서도 영향을 받았다. "Le Problème du style et la conception psychi-atrique des formes paranoïaques de l'experience"와 "Motifs du crime paranoïaque: le crime des soeurs Papin"이 그 글들인데, *Minotaure* 1호와 3-4호에 실렸다.

38. Freud, "The Uncanny," pp. 38-39. 프로이트에게서 "수동성"을 "여성성"과 결부시키는 부분은 명백히 문제가 있고, 이는 초현실주의에서도 마찬가지다. 하지만 앞으로 보게 될 테지만, 에른스트는 이런 결부를 뒤흔들고, 정도는 덜 하지만 자코메티도 그렇다.

39. 이렇게 아들의 "콤플렉스가 분열"되는 것을 구체적으로 나타낸 가장 유명한 사례가 「피에타」일 것이다. 이 작품에 등장하는 콧수염을 단 아버지 형상도 데 키리코에게서 나온 것이다.

40. 아버지의 상실은 문화의 탐구와 뒤섞였는데, 데 키리코는 그 둘을 연관시켰을 수도 있다. 이러니, 특정한 상징들(가령, 기차)을 거듭해서 다루는 강박적 반복에는 아버지의 상실을 돌파하려는 시도 또한 들어 있을지 모른다. (「기쁨(Joy)」이라는 제목의 1913년 작 드로잉에서는 기차가 장난감으로 등장한다.)

41. Freud, "Mourning and Melancholia"(1917), in *General Psychological Theory*, ed. Philip Rieff(New York: Collier Books, 1957), p. 166.

42. 위의 글, p. 172. 이것이 프로이트가 "우울증 환자의 자기고문"을 이해하는 방식이다. 즉, 대상을 향한 "사디즘 경향"이 "자아로 전향"한 것이 "우울증 환자의 자기고문"이다. "따라서 대상이 에고 위에 그림자를 드리우고, 그래서 에고

는 이제 마치 대상, 즉 에고를 저버린 대상 같은 특별한 정신 능력을 발휘하여 비판을 가할 수 있는 것이다."(p. 170). 이는 데 키리코식 그림자와의 관계에도 해당되는 것 같다. 그 그림자도 자연주의적 목적과는 무관하게, 파편화된 그의 에고-대리물 위에 비슷한 방식으로 "드리워지는" 모습이다.

43. Breton, "Le Surréalisme et la peinture," *La Révolution surréaliste* 7(June 15, 1926). 브르통은 데 키리코의 작품을 이 잡지에 많이 실었다. 데 키리코는 고전주의적 프로그램을 일찍이 1919년부터 선언(가령, "The Return to Craft"에 서)했는데도 그렇게 했다.

44. 이윤 추구만이 이런 반복을 부추겼던 것은 아니다. 「불안을 부르는 뮤즈들」이 데 키리코가 아직 억압된 것의 언캐니한 복귀를 활용하는 첫 번째 계기를 대변한다면(unheimlich는 자주 inquiétant으로 번역된다), 이 작품의 반복이 대변하는 것은 그가 강박적 메커니즘에 압도당하는 두 번째 계기다. 여기에 비추어보면, 앤디 워홀이 이 이미지를 되풀이한 것(1982)은 특히 적절하다. 치명적인 반복의 대가인 오늘날의 미술가가 모더니즘의 정전 가운데 반복 강박을 가장 잘 나타내는 이미지를 반복하는 것이다.

45. Freud, *The Ego and the Id*, p. 43.

46. De Chirico, *La Révolution surréaliste* 1(December 1, 1924). 그가 1929년에 쓴 *Hebdomeros*는 초현실주의의 풍미를 얼마간 되찾은 소설인데, 여기서는 이 눈길이 여성의 신체로 복귀한다. "헵도메로스는 여인의 눈이 자신의 아버지와 같다는 것을 단박에 알아보았다. 그러자 그녀의 말이 **이해가 됐다……**. '오 헵도메로스여, 나는 불멸이란다……'"(*Hebdomeros*, trans. Margaret Crosland[New York, 1988], p. 132).

47. 『회화 너머』에는 표제 글 외에 이 글의 초고("Comment on force l'inspiration, *Le Surréalism au service de la révolution* 6[1933])도 실려 있고, 또 심리적 자서전("Some Data on the Youth of M. E. as Told by Himself," *View*[April 1942])도 실려 있다. "Vision de demi-sommeil"는 *The Question of Lay Analysis*(1926)의 발췌문과 같은 호(*La Révolution surréaliste* 9/10[October 1, 1927])에 실렸다.

48. 에른스트: "확실히 꼬마 막스는 이런 환영들을 보고 겁에 질릴 때 즐거움을 느

껐고, 그래서 나중에는 일부러 자청해서 같은 종류의 환각을 일으키기도 했다"
(BP 28).

49. 에른스트: "누가 그에게 '뭘 하는 걸 좋아해?' 물으면, 그의 답은 변함없이 '보는 거요'였다. 막스 에른스트는 나중에 드로잉과 회화의 기법적 가능성들을 찾아 내기 위해 이와 비슷한 강박을 시행하는데, 이는 영감 및 계시의 과정들(프로타 주, 콜라주, 데칼코마니 등)과 직접 연관이 있었다"(BP 28). 흥미롭게도, 에른스 트의 아버지는 청각장애인을 가르치는 교사였다.

50. 잘 알려져 있듯이, 프로이트는 "독수리"를 "연"으로 잘못 옮긴 오역을 바탕으로 작업했다. 이로 인해 그가 신화와 관련해서 펼친 생각 대부분이 멋지기는 하나 믿을 수는 없는 것이 되고 만다. 여러 글이 많지만, Meyer Schapiro, "Leonardo and Freud: An Art Historical Study," *Journal of the History of Ideas* 17(1956), pp. 147-78 참고.

51. 에른스트는 1934년의 콜라주-소설 *Une Semaine de bonté*에 나오는 한 이미 지에서 레오나르도의 환상을 직접 인용하는 것 같다.

52. Leo Bersani, *The Freudian Body: Psychoanalysis and Art*(New York, 1986), p. 43. *Leonardo*에 대한 베르사니의 도발적인 논의가 에른스트와 딱 맞는다. "To Situate Sublimation," *October* 28(Spring 1984), pp. 7-26에서 라플랑슈가 한 논의도 그렇다. 라플랑슈는 특히 억압과 승화 사이에서 미끄러 지는 *Leonardo*의 이론적 문제에 관한 통찰을 보여준다.

53. Freud, *Instincts and Their Vicissitude*, in *General Psychological Theory*, p. 96. 이 과정들에 대한 최고의 논의는 Jean Laplanche, *Life and Death in Psychoanalysis*(1970), trans. Jeffrey Mehlman(Baltimore, 1976), pp. 85-102다.

54. 강조는 저자. 다다 시절 에른스트는 작가 주체의 탈중심화를 여러 방식으로 모 색했다. 익명의 협업(그뢴발트 및 아르프와 한 「파타가가(Fatagaga)」), 발견된 재 료와 오토마티즘 기법의 사용 등이다. 여기서 에른스트가 쓰는 용어 "정체성의 원칙"은 브르통에게서 나온 것이고, 브르통은 다시 이 말을 초창기 다다 콜라 주에 관해 사용한다(*Beyond Painting*, p. 177 참고). 브르통 역시 이런 콜라주 가 "우리의 기억 안에서 우리를 뒤흔든다"고 본다.

55. 이런 짝짓기가 콜라주로만 이루어져야 할 필요는 없다. 언젠가 에른스트가 말

한 대로, "콜라주를 만드는 것은 접착제가 아니다"(*Cahiers d'Art*[1937], p. 31). 일부 짝짓기(가령, 「집주인의 침실」)는 발견된 삽화 위에 그림을 덧붙인 것이다. 드러내는-숨기기인데, 이는 심리의 작동과 기법의 작동 사이에 더 많은 관계가 있음을 암시한다. 이 작품과 관련된 분석을 보려면, Rosalind Krauss, "The Master's Bedroom," *Representations* 28(Fall 1989) 참고.

1920년의 다른 두 콜라주도 이 같은 외상적 경험을 환기하지만, 단 여기서는 외상적 경험과 군대-산업의 충격을 연관시키기 위해서다. 첫 번째 (무제) 작품에서는 여성의 몸 일부가 복엽 비행기의 일부와 짝지어져 있는가 하면, 부상병한 명이 야전으로부터 실려 오고 있다. 두 번째 작품(「백조는 매우 평화롭다」)에서는 예수 탄생 장면에 나오는 세 명의 아기 형상이 백조를 노려보는 삼엽 비행기의 응시―강간과 동일시되는―위에 전치되어 있다. 두 작품에서는 평화와 전쟁, 섹스와 죽음의 이미지들이 충돌하고, 시공간 모두에 걸쳐서 일어나는 것 같은 바로 이런 충돌 속에 이 장면들의 외상이 기록된다(마치 프로이트의 사후성 공식과 보조를 맞추기라도 하는 것처럼). 나의 "Armor Fou," *October* 56(Spring 1991) 참고.

56. 프로이트: "사실 아이는 아버지를 제거하고 있는 것이 아니라 그를 드높이고 있는 것이다."("Family Romances," in *The Sexual Enlightenment of Children*, ed. Philip Rieff[New York, 1963]. p. 45). 「몇 가지 자료」에서 에른스트는 그가 아이 때 가출한 것이 다만 그리스도로서 "순례"를 마치기 위해서였다고 쓴다―에른스트를 예수의 모습으로 꾸며놓고 그렸던 그의 아버지에게는 최소한 위안이 되었던 이야기다. 이렇게 신과 결부된 환상들은 편집증의 고전(슈레버 사례를 통해 에른스트가 알았을 것도 같은)이다. 이 환상들은 (*Leonardo*와의 관계를 암시하며)「앙드레 브르통, 폴 엘뤼아르, 막스 에른스트, 세 증인 앞에서 아기 예수를 매질하는 젊은 성모(Young Virgin Spanking the Infant Jesus In Front of Three Witnesses: André Breton, Paul Eluard, and Max Ernst)」(1926)에서 재처리된다. 이 회화를 Susan Suleiman은 *Subversive Intent: Gender, Politics, and the Avant-Garde*(Cambridge, 1990)에서 「매 맞는 아이」를 통해 읽는데, 일면 내 설명과 공통되는 부분이 있다.

57. 이는 흥미로운 지점이 아닐 수가 없다. 딱 집어, 에른스트는 콜라주 소설 *La*

Femme 100 têtes(1929), *Rêve d'une petite fille qui voulut entrer au carmel*(1930), *Une Semaine de bonté*(1934)에서, 원초적 장면, 거세 환상, 편집증적 투사 등의 환상적 시나리오를 지어낸다. 자클린 로즈에 의하면, "파란을 일으키는 이런 장면들은 우리가 더듬더듬 찾아가는 과거에 대한 지식을 표명하기도 하고 또 흩뜨리기도 하는데, 이제는 우리의 확실성들을 무너뜨리는 이론적 원형으로도 다시 사용될 수 있다"(*Sexuality in the Field of Vision*[London, 1987], p. 227). 바로 이것이 에른스트가 이런 콜라주 중 최고의 작품들에서 시도하는 것이다. 로즈와 관련된 페미니즘 미술보다 50년을 앞선 시도다. 에른스트는 지크프리트 기디온에게 "이 콜라주들은 어린 시절의 기억들을 되살린 나의 첫 책들을 생각나게 한다"라고 말했다(*Mechanization Takes Command*[New York, 1948], p. 363). 그런데 이 말은 물질적인 차원에서도 맞다. 그의 많은 콜라주가 19세기 말의 학교 독본(초창기 콜라주에서는 특히 쾰른교육기관[Kölner Lehrmittel-Anstalt]의 독본), 삽화가 든 소설, 도록, 대중잡지들을 재료로 해서 만들어졌기 때문이다. 에른스트가 한물간 것을 사용하는 부분에 대해서는 6장에서 논의한다.

58. 프로이트는 1920년대에, 즉 초현실주의의 고전기에 물신숭배를 거세 및 오이디푸스 콤플렉스와 연관 지어 사유한다. "Some Psychical Consequences of the Anatomical Distinction between the Sexes"(1925)와 "Fetishism"(1927) 같은 글들에서다. 미셸 레리스는 자코메티에 대해 매우 이른 시기(1929)에 쓴 글에서, 그의 오브제를 치유의 물신숭배라는 관점에서 해석한다. 이는 "양가적 정동, 우리가 심중에서 다소간 비밀리에 키우는 상냥한 스핑크스"를 성적인 정체성뿐만 아니라 문화적 관습, 즉 "우리의 도덕, 논리적 · 사회적 명령들"에도 의문을 품는 방식으로 다루는 물신숭배다. 그럼에도 레리스는 이 양가성을 외상의 견지에서 "우리가 내부에서 보내는 요청에 외부가 돌연 반응을 하는 듯한 때"라고 본다. "Alberto Giacometti," *Documents* 1, no. 4(1929), pp. 209-10, trans. James Clifford in *Sulphur* 15(1986), pp. 38-40 참고.

59. Alberto Giacometti, "Le Palais de quatre heures," *Minotaure* 3-4(December 1933), p. 46.

60. 이 오브제들은 다른 사람들이 만들었다. "그래서 나는 그것들 모두를 마치 투

사라도 하듯이 이미 완성된 상태로 볼 수 있었다"("Entretien avec Alberto Gia-cometti," in Charles Charbonnier, *Le Monologue du peintre*[Paris, 1959], p. 156).

61. Giacometti, "Le Palais," p. 46. 다음 문단의 인용구들은 이 글에 나오는 것이다.

62. 자코메티는 간혹 이런 각본대로 한다는 의심을 받았는데, 특히 이 작품에서 그랬다. Reinhold Hohl, *Alberto Giacometti*(London, 1972) 참고.

63. 같은 호에서 달리는 "상징적 기능을 하는 오브제"를 자코메티(특히 「매달려 있는 공」)의 공로로 돌린다. 달리는 이 오브제를 "특징이 명확하게 포착된 에로틱한 환상들 및 욕망들"과 관련짓는다. "Objets surréalistes," *Le Surréalisme au service de la révolution* 3(December 1931) 참고.

64. Giacometti, "Objets mobiles et muets," pp. 18-19. 이보다 나중에 쓴 글에서도 다시, 자코메티는 내용상은 관계가 있지만 시간상은 거리가 먼 기억의 작용에 대해 언급한다.

65. Giacometti, "Hier, sables mouvants," *Le Surréalisme au service de la révolution* 5(May 15, 1933), p. 44.

66. 여기서는 「언캐니」에 나오는 어머니의 몸에 관한 구절이 떠오를 법하다(주2 참고). 자코메티는 평생 어머니 안네타와 매우 가깝게 지냈고, 그의 기억 속에서 그에게 동굴을 보여주는 사람은 사실 그의 아버지다.

67. Giacometti, "Hier, sables mouvants," p. 44. 이 기억 속의 경험처럼, 언캐니에는 아우라의 측면과 불안의 측면이 있다. 아우라 측면은 어머니에 대한 욕망을 형상화(여기서는 동굴로)하고, 불안의 측면은 그런 욕망이 실행될 경우의 위험을 알리는(여기서는 바위로) 신호다. 언캐니와 아우라 사이를 이와 비슷하게 연결하는 관점은 초현실주의에 매우 중요한데, 이를 주목한 글은 Miriam Hansen, "Benjamin, Cinema and Experience: 'The Blue Flower in the Land of Technology,'" *New German Critique* 40(Winter 1987)다. 이 연관 관계는 7장에서 더 논한다.

68. Freud, "Splitiing of the Ego in the Defensive Process"(1938), in *Sexuality and the Psychology of Love*, ed. Philip Rieff(New York, 1963), p. 221 참고. 다른 글에서는 프로이트가 이 "사건들"의 순서를 바꾸지만, 양자가 반드시 필

요함은 계속 강조한다.

69. 이 용어는 로절린드 크라우스에게서 빌려온 것이다. 크라우스는 바타유의 개념 변형(altération)을 통해 유사한 질문을 제기한다. 크라우스의 "Giacometti," in William Rubin, ed., *"Primitivism" in 20th Century Art*, vol. 2(New York, 1984), pp. 503-33 참고. 여기서 논의된 오브제들에 대한 형식주의 분석을 보려면, Michael Brenson, "The Early Work of Alberto Giacometti: 1925-1935"(Ph. D. dissertation, Johns Hopkins University, 1974) 참고.

70. 많은 페미니스트들이 이 맹점에 초점을 맞추었는데, 누구보다 나오미 쇼어, 메리 켈리, 에밀리 앱터가 출중하다. 이 공식은 게이 남성과 레즈비언에게는 훨씬 더 문제가 많다. 프로이트에 따르면, 물신숭배는 동성애를 "차단하는" 한 방편이고, 레즈비언은 거세를 부인하면서 물신숭배자들을 능가한다("Fetishism," *On Sexuality*, p. 352, "Some Psychical Consequences," pp. 336-37).

71. Giacometti, "Letter to Pierre Matisse"(1947), in *Alberto Giacometti*, ed. Peter Selz(New York, 1961), p. 22.

72. 무엇보다 그것은 죽어 있을 때 죽음을 "모방"할 수 있다. Caillois, "Le Mante religieuse," *Minotaure* 5(February 1934)와 Krauss, "Giacometti," pp. 517-18 참고. 또한 William Pressley, "The Praying Mantis in Surrealist Art," *Art Bulletin*(December 1973), pp. 600-15도 참고. 프로이트: "이 생물은 재생산 행위 중에 죽는데, 왜냐하면 에로스가 만족의 과정을 거쳐 제거되고 나면 그 후에는 죽음 본능이 제 마음껏 목적을 이루려 할 수 있기 때문이다"(*The Ego and the Id*, p. 37).

73. 이 점을 인지한 것은 달리고, 세세히 설명한 것은 모리스 나도(Maurice Nadeau)다. "이 정서는 만족과 아무 관계도 없다. 오히려 **결여**를 지각할 때의 심란함이 자극하는 것과 같은 감질 나는 기분과 관계가 있다"(*The History of Surrealism*[1944], trans. Richard Howard[New York, 1965], p. 188). 한데 뭉치면 이 오브제들은 거의 단테식 지옥 같은 분위기를 낸다. 마치 중세의 천벌 이미지와 정신분석학의 욕망 개념이 여기서 한 몸이 되기라도 하는 것처럼.

74. Krauss, "Giacometti," pp. 512-14 참고.

75. 위의 글. 크라우스는 *Histoire de l'oeil*(1928)에 나오는 일련의 눈 형태들과 이

를 비유한다. 더 정확히 말하면 바타유에 대한 롤랑 바르트의 해석과 비유한다. Barthes, "La Métaphore de l'oeil," *Critique* 196(August-September 1963) 참고.

76. 이런 말들은 여기서 여성 주체와도 관련이 있는가? 아니면 이 대상에 왜곡을 일으키는 듯한 거세 불안은 오직 남성 주체에게만 해당되는 불안인가?

77. 이 작은 가시들은 또한 "부족의 물신"도 암시하는데,「기분 나쁜 대상」두 점은 모두 오세아니아의 물건들과 결부된다(Krauss, "Giacometti," p. 522 참고). 첫 번째 오브제는 마르키즈제도의 귀 장식품을, 두 번째 오브제는 이스터 섬의 물고기 모양 곤봉을 연상시킨다. 더욱이, 첫 번째 오브제의 부제 "곧 처분될 예정"은 양가성만 암시하는 것이 아니라, 부족의 의례에 쓰이는 물건의 임시성도 암시한다.「소리 없이 움직이는 오브제들」에 실린 두 번째 오브제의 드로잉에는 손이 나오지만, 그것에 거의 손대지는 못하고—프로이트가 토템에 본질적이라고 보았던 손대지 말라는 **금지**에서처럼—있다. 이 금기는 손대고 싶은⋯⋯ 페니스에 대한 **욕망**을 숨긴 것이다. 사실, 이 모든 대상들은 만지고 싶은 촉각의 충동을 끌어당기는 동시에 밀쳐낸다. *Totem and Taboo*(1913. 불역은 1924), trans. James Strachey(New York, 1950).

자코메티는 몇 작품에 "objets sans base"라는 말을 썼는데, 이는 바탕이 없는 오브제 그리고/또는 가치가 없는 오브제라는 말이다(Brenson, "The Early Work," p. 168 참고). 크라우스는 이런 작품들이 수평축으로의 회전을 일으킨다고 보는데, 이 회전은 전후(戰後) 오브제 제작에서 핵심이다. 바닥을 향해 돌아선 이 전환, 즉 비천함과 바탕 없음을 향한 이 이중의 편향을 허용한 것이 물질성을 향해, 구조를 향해, "부족의 물신"을 향해 돌아선 전환이었을 가능성이 부분적으로라도 있을까?

78. Freud, "Some Psychical Consequences," p. 336.

79. 이 점은「목 잘린 여인」의 해석에도 적용될 법하다. 이 작품은 부분적으로 미셸 레리스가 "내 어린 시절의 기억 가운데 가장 고통스러운 것"이라고 한 기억에서 영감을 받은 것이다. 레리스의 기억은 *L'Age d'Homme*(1939; trans. by Richard Howard as *Manhood*[San Francisco, 1984], pp. 64-65)에 자세히 나온다. "지금 이 순간부터 나는 아무것도 기억할 수 없다. 모종의 날카로운 도구를 내 목에 쑤셔 넣으며 나를 갑자기 덮친 의사의 공격, 내가 느꼈던 고통, 내가

외쳤던 비명―마치 도살당하는 동물의 비명 같은― 말고는."

80. Giacometti, "Letter to Pierre Matisse." 마르셀 장에 따르면, 자코메티는 자신의 초현실주의 작업 대부분이 "자위행위"라며 중단해버렸다(Brenson, "The Early Work," p. 190에서 인용).

81. 은유와 증상에 대한 라캉의 입장을 보려면, "The Agency of the Letter in the Unconscious, or Reason since Freud," *Écrits*, trans. Alan Sheridan(New York, 1977), p. 166 참고. 이미지를 병치로 보는 초현실주의의 정의와 이를 수정한 라캉의 견해 사이의 관계에 대해서는 pp. 156-57 참고.

82. 환상과 예술 사이의 관계에 대해 Sarah Kofman이 프로이트에 대한 해설로 내놓은 좀 더 쾌활한 공식을 이것과 비교해보라. "예술작품은 환상을 투사한 것이 아니다. 오히려 반대로, 예술가가 환상으로부터 놓여날 수 있게 해서 환상을 사후(事後)에 구축할 수 있게 해주는 대체물이다. 예술작품은 분석 방법이 기입된 시원적 사례다"(*The Childhood of Art*, trans. Winifred Woodhull[New York, 1988], p. 85).

83. 1920년대 초의 이 "비극적인" 복원과 1970년대 말에 나타난 그것의 "희극적인" 반복에 대해서는, Benjamin H. D. Buchloh, "Figures of Authority, Ciphers of Regression," *October* 16(Spring 1981), pp. 39-68 참고.

84. Michel Foucault, *This Is Not a Pipe*(1973), trans. James Harkness(Berkeley, 1983).

85. 위의 책, p. 16. 또 *Death and the Labyrinth: The World of Raymond Roussel*(1963), trans. Charles Ruas(New York, 1986)도 참고. 푸코는 루셀(초현실주의자들은 이 인물도 물론 끌어안았다)이 글쓰기에서 일으킨 변형이 마그리트가 미술에서 일으킨 변형을 보완한다고 본다. 1962년의 세미나에서 라캉은 환상의 구조를 설명하는 삽화로 마그리트의 "창문 회화"를 썼다.

86. 나의 "The Crux of Minimalism," in *Individuals*, ed. Howard Singerman(Los Angeles, 1986) 참고. 들뢰즈가 쓰듯이, "재현, 모델, 사본의 확립된 질서를 보존하고 영속화하는 파괴 그리고 모델과 사본을 깨뜨려 창조적 혼돈을 창출하는 파괴 사이에는 커다란 차이가 있다"("Plato and the Simulacrum," *October* 27[Winter 1983], p. 56). 하지만 이 "혼돈"이 선진 자본주의의 사회 영역에서

하는 고유 기능이 있을지도 모르는데, 이 사회에서는 섬망과 절제가 상호 배타적인 상태가 아니다.

87. Deleuze, "Plato and the Simulacrum," p. 49.

88. 위의 글.

89. 들뢰즈가 프루스트에 대해 쓴 대로, "무의지적 기억에서 본질적인 것은 유사성이 아니고, 심지어 동일성도 아니다. 이런 것들은 단지 조건에 불과하다. 본질적인 것은 내면화된 차이, 즉 내재적이게 된 차이다. 회상(reminiscence)이 예술과 유사하고, 무의지적 기억이 은유와 유사하다는 것은 바로 이런 의미에서다"(*Proust and Signs*[1964], trans. Richard Howard[New York, 1972], p. 59. 강조는 원 저자). 초현실주의 이미지를 사유할 때 통상 참고하는 전거는 로트레아몽, 피에르 르베르디 등이다. 하지만 프루스트에게서 나온 이 문제의식을 통해 접근하는 것이 더 정확할지도 모르는데, 확실히 벤야민은 그렇게 여겼다. 외상에 대한 프로이트, 이미지에 대한 벤야민, 차이와 반복에 대한 들뢰즈 사이의 연관에 대해 더 보려면, J. Hillis Miller, *Fiction and Repetition*(Cambridge, 1982), pp. 1–21 참고. 또한 Cynthia Chase, "Oedipal Textuality: Reading Freud's Reading of Oedipus," *Diacritics* 9, no. 1(Spring 1979), pp. 54–68도 참고.

4. 치명적 이끌림

1. 벨머에 관한 비평적 분석과 더불어 생애 관련 정보도 보려면, Peter Webb(with Robert Short), *Hans Bellmer*(London, 1985) 참고.

2. 벨머는 1932년 막스 라인하르트가 제작한 오펜바흐의 오페라 〈호프만 이야기(Tales of Hoffmann)〉에 깊은 인상을 받았다.

3. 벨머: "기억에 너무나도 확고하게 박혀 있는 것은 바로 우리가 전혀 모르는 것이라는 깨달음, 이런 깨달음을 나 같은 사람은 오직 마지못해서만 인정할 뿐이다"(Webb, *Hans Bellmer*에서 인용).

4. Hans Bellmer, *Die Puppe*(Karlsruhe, 1934). 따로 언급하지 않는 한, 인용은 모두 이 글에서 따온 것이다. 벨머가 Robert Valençay와 함께 옮긴 프랑스어

번역본(*La Poupée*, Paris, 1936, n.p.)도 참고했다. *Surfur* 26(Spring 1990)에는 Peter Chametzky, Susan Felleman, Jochen Schindler가 함께 옮긴 영어 번역본과 더불어, 벨머의 인형을 해석하면서 나와 마찬가지로 사도마조히즘의 문제를 제기하는 Therese Lichtenstein의 글도 실려 있다.

5. 인형은 초현실주의의 이미지 레퍼토리에 이미 자리 잡고 있었지만, 벨머의 인형이 출판되자 그것이 박차를 가해 다른 많은 초현실주의자들도 마네킹을 사용하게 되었다.

6. Rosalind Krauss, "Corpus Delicti" in *L'Amour fou: Photography and Surrealism*(Washington and New York, 1985), p. 86과 나의 "L'Amour faux," *Art in America*(January, 1986) 참고. 프로이트는 "Medusa's Head"(1922)에서 이런 증식을 거세 위협과 관련시켜 간략히 논의한다.

7. Bellmer, *Petite anatomie de l'inconscient physique, ou l'Anatomie de l'image*(Paris, 1957), n. p. 이 글은 대부분 제2차 세계대전 기간 중에 쓰였다. 그 기간 중 벨머는 잠시 에른스트와 함께 프랑스 체재 독일 외국인으로서 인턴 생활을 했다.

8. 첫 번째 인형이 여성 형상을 조각내는 집요한 파편화를 암시한다면, 두 번째 인형은 여성 형상을 이어붙이는 강박적인 재조합을 암시한다.

9. Peter Webb, *The Erotic Arts*(Boston, 1975), p. 370에서 인용. 두 번째 인형은 "끝없는 애너그램 시리즈"다(Bellmer, *Obliques*[Paris, 1975], p. 109).

10. Roland Barthes, "La Métaphore de l'oeil," *Critique* 196(August–September 1963). 벨머는 『눈 이야기』에 삽화를 그린 적이 있다.

11. Susan Suleiman은 이런 바르트식 설명을 비판한다. 근거는 이런 설명이 언어적 위반을 찬미하느라 성적인 위반의 서사를 놓친다는 것인데—글쓰기(écriture)를 찬양하는 『텔 켈(Tel Quel)』 그룹에 대한 그녀의 비판에서 전형적으로 나타나는 경향이다. 그녀의 *Subversive Intent*(Harvard, 1990), pp. 72-87 참고.

12. 프로이트의 설명은 이렇다. 한스는 출생에 관한 질문을 해도 답을 얻지 못하자 좌절하여, "손수 분석"해보기로 결심하고 인형을 뜯어서 열어보는 "기발한 징후적 행동"을 했다(*The Sexual Enlightenment of Children*, ed. Philip Rieff [New York, 1963], p. 125). 여기 또 다른 한스도 인형에서 성적인 호기

심에 대한 억압이나 승화에 반항하면서 그 호기심을 파고든다. 우연하게도 보들레르는 프로이트를 다소간 내다보는 방식으로 "장난감의 영혼을 보고" 싶은 아이들의 욕망을 "최초의 형이상학적 경향"이라고 보았고, 여기서 맛본 실패가 "우울증과 의기소침의 시초"라고 했다("A Philosophy of Toys"[1853], in *The Painter of Modern Life and Other Essays*, trans. and ed. Jonathan Mayne[London, 1964], pp. 202–03).

13. Freud, "Some Psychical Consequences of the Anatomical Distinction between the Sexes"(1925), in *On Sexuality*, ed. Angela Richards(Harmondsworth, 1977), p. 336.

14. 두 번째 인형은 물신숭배 및 도시증의 면모가 좀 더 강한 듯하고, 거세에 대한 인지와 부인이 동시에 있는 양가성의 구조를 지닌 것 같다. 반면에 첫 번째 인형은 사디즘 및 관음증의 면모가 좀 더 강한 듯하며, 거세를 드러내고 심지어 박해하는 데 관심을 두는 것 같다. 벨머: "나는 드 사드에게 아주 많이 탄복한다. 사랑하는 이를 향한 폭력이 단순한 사랑의 행위보다 욕망의 해부학에 대해 더 많이 알려줄 수 있다는 그의 생각에 특히 탄복한다"(Webb, *The Erotic Arts*, p. 369에서 인용).

15. Bellmer, *La Poupée*.『인형』에 나오는 한 삽화를 보면 이 메커니즘은 바로 관음증과 연결된다. 삽화가 보여주는 것은 분리된 안구 하나, "그것들의 매력을 약탈하는 의식적 응시[원문의 표현]"다. Paul Foss는 두 번째 인형에 대해 이렇게 쓴다. "이 '사물' 또는 사물들의 조합은 무엇인가? 눈에 의해 끌려나와 조각들로 부서진 응시, 공간적 시각들을 이어붙인 열린 조합이 아니라면?"("Eyes, Fetishism, and the Gaze," *Art & Text* 20[1986], p. 37). 이 말은 다른 여러 드로잉에도 들어맞는다.

16. 섹슈얼리티에서 주체가 이렇게 와해되는 것에 대해서는, Leo Bersani, *The Freudian Body: Psychoanalysis and Art*(New York, 1986), pp. 29–50 참고.

17. 벨머는 이 "에로틱한 해방"(Webb, *Hans Bellmer*, p. 34)이 인형에게도 해당된다고 본다. 즉, 그것은 "여성과 여성의 이미지를 구분하는 장벽[의] 붕괴"다(*Petite anatomie*). 물론 페미니즘 이론 일각에서는 여성과 여성 이미지가 밀접하다는 이런 생각이 정확히 문제라고 본다. Mary Anne Doane, "Film

and the Masquerade-Theorising the Female Spectator," *Screen* 23, no. 3-4(September/October 1982) 참고.

18. Bellmer in Webb, *Hans Bellmer*, p. 38에서 인용.

19. 마그 화랑(Galerie Maeght)에서 열린 전시회 〈1947년의 초현실 주의(Le Sur-réalisme en 1947)〉전 도록(Paris, 1947)에 실린 벨머의 말.

20. 섹슈얼리티의 사도마조히즘적 바탕에 대해서는, Jean Laplanche, *Life and Death in Psychoanalysis*, trans. Jeffrey Mehlman(Baltimore, 1976), pp. 85-102, and Bersani, *The Freudian Body*, pp. 29-50 참고. 라플랑슈는 프로이트 전집이 특권시하는 계기에 의지하여 세 가지 연관 경로를 추적하면서 이 복잡다기한 지형을 통과한다.

21. Freud, "The Economic Problem in Masochism"(1924) 참고. 이 개념을 사용해서 남성성의 문제를 거론하는 입장을 보려면, 특히 Kaja Silverman의 최근 작업, 구체적으로 "Masochism and Male Subjectivity," *Camera Obscura* 17(May 1988), pp. 31-67 참고.

22. Bellmer in Webb, *Hans Bellmer*, p. 177에서 인용.

23. 이 같은 마조히즘적 동일시는 벨머가 만든 인형의 기원에 관한 또 하나의 이야기, 즉 이젠하임에 있는 그뤼네발트의 제단화가 보여주는 병에 찌든 그리스도가 일부 영감을 주었다는 이야기에서도 엿보인다.

24. 이 개념들을 더 길게 분석한 글을 보려면, 나의 "Armor Fou," *October* 56 (Spring 1991) 참고.

25. Freud, *The Ego and the Id*, trans. James Strachey(London, 1960), p. 35. 또 Melanie Klein, "Infantile Anxiety Situations Reflected in a Work of Art and in the Creative Process"(1929), in *The Selected Melanie Klein*, ed. Juliet Mitchell(Harmondsworth, 1986)도 참고.

26. 이 욕동들은 문화적 유형들과 결부되어 성적이고 저급하다고, 실로 도착적이고 비천하다고 분류된 다음, 승화의 과정, 문명의 과정 바깥으로 밀려나 타자 또는 대상의 자리에 배치된다. 발달 단계의 측면에서는 아동 및 "원시인" 단계와 결부되며, 성적이고 사회적인 측면에서는 여성(프로이트에게서는 언제나 문명에 저항하는 축이다), 프롤레타리아, 유대인 등과 결부된다. 이는 전형적으로

유럽-부르주아의 관점이 투사된 것인데, 그다음에는 이 유형들이 양가적으로―천박하고 악덕하지만 또한 건강하고 활기차다고―간주된다. 첫 번째 "보수적인" 사례(승화 자체)에서는 천박한 저급이 세련된 고급으로 정제되고, 두 번째 "진보적인" 사례(역승화[countersublimation]라는 말이 좀 더 정확할 것 같다)에서는 기운 빠진 고급이 육욕에 찬 저급에 의해 다시 활기를 얻는다. 두 사례는 대립 관계이면서도, 양자 모두 저급한 성적인 항이 고급한 문명의 항으로 승격되어야, 실로 승화되어야 한다고 가정한다. 이 이데올로기적 체계를 살펴본 예비적 탐구를 보려면, 나의 "Armor Fou," *October* 56(Spring 1991)와 "'Primitive' Scenes," *Critical Inquiry*(Autumn 1993) 참고.

27. 브르통은 "Recherches sur la sexualité"(*La Révolution surréaliste* 12[March 15, 1928])에서, 물신숭배는 아주 약간 허용하지만, 다른 관행, 특히 동성애는 몹시 싫어한다(이 논의에는 초창기 브르통파 초현실주의자들, 가령 아라공, 부아파르, 모르스, 나빌, 페레, 크노, 만 레이, 탕기가 참여했다). 이런 동성애 혐오는 방어적이라고 한다면 너무 안이한 말인가? 동성끼리만 어울렸던 초현실주의 같은 아방가르드의 사회적 기반에 대해서는 많은 작업이 진행될 필요가 있다.

28. 프로이트에 대한 브르통의 반박은 말하자면 사전(事前)의 것이다. 당시 그는 『문명 속의 불만』(1930)을 읽기 전일 수밖에 없었기 때문이다. 이 책은 1934년에야 번역되었다. 브르통이 「황금시대」를 위해 쓴 글에서 위반을 찬양한 것은 바타유를 앞지르려는 목적도 일부 요인이었을지 모른다. 숭고와 승화 사이의 관계는 최근의 비평이 자주 다루는 주제로, 장프랑수아 리오타르의 작업에 대응하는 가운데 표명될 때가 많다.

29. Breton, *Manifestoes of Surrealism*, trans. Richard Seaver and Helen R. Lane(Ann Arbor, 1972), pp. 123-24. 이후 M으로 표시.

30. Georges Bataille, *Literature and Evil*(1957), trans. Alastair Hamilton(London, 1973), p. 15; *The Tears of Eros*(1961), trans. Peter Connor(San Francisco, 1989), p. 207; *Erotism*(1957), trans. Mary Dalwood(San Francisco, 1986); *Story of the Eye*(1928), trans. Joachim Neugroschel(New York, 1977), p. 38. 바타유의 사상에 대한 최고의 설명(나에게 여기서 큰 도움이 된)은 Denis Hollier, *La Prise de la Concorde*(Paris, 1974), translated by Betsy Wing as *Against*

Architecture(Cambridge, 1989)다. 이런 문제들에 대해서는 특히 pp. 104-12 참고.

31. 브르통: "초현실주의에 끌리는 이 사람들은 바로 그들의 본성에 의해 특히 프로이트의 개념에 관심이 많다…… 이때 프로이트의 개념이란 승화라고 알려진 현상에 대한 정의를 뜻하는 것이다." 한 주석에서 그는 이 승화를 퇴행과 직접 대립시킨다(M 160). 그런데 이 점에 대해서 엘리자베스 루디네스코는 *Jacques Lacan & Co.*, trans. Jeffrey Mehlman(Chicago, 1990), p. 16에서 "브르통은 [프로이트의] 문제의식을 뒤집었고, 승화를 거부했으며, 예술을 병적인 기계화 안에 위치시켰다"라고 하는데, 이 말은 부분적으로만 옳다.

32. 이러한 반동-형성(「제2차 선언문」과 브르통의 다른 글 여러 편에도 가득 차 있는)에 대해서는, Freud, "Character and Anal Erotism"(1908), in *On Sexuality* 참고. 이 글에는 승화에 대한 논의도 들어 있지만, 반동-형성과는 여전히 분명하게 구분되지는 않은 상태로 나온다.

33. Bataille, "The 'Old Mole' and the Prefix Sur in the Words Surhomme and Surrealist"(1929-30?), in *Visions of Excess: Selected Writings, 1927-1939*, trans. and ed. Allan Stoekl(Minneapolis, 1985), p. 42. 이후 V로 표시.

34. Batallie, "L'Esprit moderne et le jeu des transpositions," *Document* 8(1930). 올리에는 바타유의 이런 프로젝트를 다음과 같이 해설한다. "신경증적인 문화적 승화에 대항하기 위해 도착적 욕망을 깨워내는 것"(*Against Architecture*, p. 112).

35. Batallie, "L'Art primitif," *Document* 7(1930).

36. Batallie, "Sacrificial Mutilation and the Severed Ear of Vincent van Gogh," in *Visions of Excess* 참고.

37. Bataille, "L'Art primitif"

38. 벨머: "나는 에로티시즘이 사악함에 대한 인식 그리고 죽음의 불가피함과 관계가 있다는 조르주 바타유의 생각에 동의한다"(Webb, *The Erotic Art*, p. 369에서 인용).

39. 예를 들어, 바타유는 헤겔식으로 "불연속적인 피조물의 고뇌"에 대해 말한다(*Erotism*, p. 140. 이후 이 글의 인용은 E로 표시).

40. 바타유는 『에로티즘』의 어디에서도 『쾌락 원칙 너머』를 언급하지 않지만, 그의 책에서 죽음 욕동 이론의 반향을 간과한다는 것은 어려운 일이다. 에로티시즘은 죽음의 연속성으로 돌아가는 위반적인 움직임으로서, 엔트로피를 따르는 것이기도 하다는 등. (바타유는 은근히 프로이트를 "바로잡기"도 한다. 죽음 욕동은 생명체 일반에게 해당되는 것이 아니라 오직 인간에게만 특수하게 해당된다는 것이다.)

41. 이런 것이 클라우스 테벨라이트가 *Male Fantasies*(1977-78), 2 vols., trans. S. Conway, E. Carter, and C. Turner(Minneapolis, 1987-89)에서 윤곽을 제시한 파시스트 유형이다.

42. 물론 이 구분은 그다지 선명하지 않다. 포르노그래피에 대해 흔히 제기되는 주장대로, 재현과 환상도 역시 수행적일 수 있다.

43. Walter Benjamin, *Passagen-Werk*, ed. Rolf Tiedemann(Frankfurt, 1982), pp. 465-66. 벨머와 대조해보자: "내부는 언제나 숨겨져 있을 것이고, 그래서 인간이 만들어낸 구조와 그 구조가 잃어버린 미지의 것들이 차곡차곡 잇따라 쌓인 층위들의 뒤에서만 감지될 것인데, 나는 이런 내부를 드러내서 물의를 일으키고 싶다"(*Petite anatomie*).

44. Theodor W. Adorno and Max Horkheimer, *Dialectic of Enlightenment*(1944), trans. John Cumming(New York, 1972), p. 235. 두 사람이 덧붙인 말로는, "신체를 다른 모든 것보다 찬양하는 사람들, 운동선수와 스카우트 같은 사람들은 언제나 살상과 가장 친밀하다. 자연을 사랑하는 사람이 사냥꾼과 비슷한 것이나 마찬가지다." 아도르노와 호르크하이머는 또한 이런 사디즘의 마조히즘적 측면도 건드린다.

45. Jean Brun, "Désir et réalité dans l'oeuvre de Hans Bellmer," in Bellmer, *Obliques*; Christian Jelenski, *Les Dessins de Hans Bellmer*(Paris, 1966), p. 7에도 인용되어 있다. 인형을 통해 거세하는 여성에게 복수하는 환상의 배후에는 거세하는 아버지라는 인물이 도사리고 있으며, 이는 인형에 부분적으로 영감을 준 것이 〈호프만의 이야기〉라는 사실에서 엿보인다. 프로이트는 「언캐니」에서 바로 이 이야기(「모래 인간」)를 설명하는데, 거세와 물신숭배가 결부되는 것은 인형 올림피아(또는 오페레타에서는 코펠리아) 주변이지만, 그녀

의 배후에는 사악한 아버지 인물인 코펠리우스가 숨어 있다고 본다. 남성 주체에게 거세 위협을 제기하는 것이 여성의 신체일 수는 있지만, 거세 위협을 말하자면 보증하는 것은 오직 부성적(父性的) 인물뿐이라는 것이 프로이트의 일반적인 관점이다("Splitting of the Ego in the Defensive Process"[1938], in *On Sexuality* 참고).

46. 1964년에 벨머가 헤르타 하우스만에게 보낸 편지. Webb, *Hans Bellmer*, p. 162에서 인용.

47. Janine Chasseguet-Smirgel, *Creativity and Perversion*(New York, 1984), p. 2. 내가 벨머의 도착—바타유의 에로티시즘과 유사한—을 이해하는 데 영향을 준 것이 이 책인데, 거기에는 벨머에 대한 논의도 짧게 나온다(pp. 20-22). 벨머: "[인형은] 아동기의 경탄으로 돌아가는 복귀를 편들면서, 성인기의 실상인 공포를 떨쳐버리려는 시도를 어느 정도 대변했다(Webb, *Hans Bellmer*, p. 34에서 인용).

48. Chasseguet-Smirgel, *Creativity and Perversion*, p. 78.

49. Theweleit, *Male Fantasies*, vol. 1, p. 418.

50. 제1차 세계대전에서 죽고 다친 사람들의 외상이 전후 신체에 대한 상상에 미친 영향은 아직 완전히 파악되지 않았다. 이 손상된 신체를 마술처럼 복원시킨 고전주의도 있고, 그 신체에 공격적으로 보철을 입힌 고전주의도 있다. 전후의 어떤 모더니즘에서는 이 신체가 억압되는 것 같고, 다른 모더니즘—즉 초현실주의—에서는 억압되고 손상된 남성 신체가 토막 난 여성의 언캐니한 신체로 복귀하는 것 같다. 이 문제를 일부 다룬 설명을 보려면, Kenneth E. Silver, *Esprit de Corps: The Art of the Parisian Avant-Garde and the First World War, 1914-1925*(Princeton, 1989) 참고.

51. 벨머: "그것은 남성 원칙과 여성 원칙을 연결하는 특이한 자웅동체성의 문제인데, 거기서 지배적인 것은 여성적 구조다. 남성은 여성의 이미지를 자신의 신체 안에서 '살아본'(경험한) 다음에야 자신의 신체를 '볼' 수 있다는 것, 언제나 핵심은 이것이다"(*Petite anatomie*). *Petite anatomie*에서 벨머가 논한 바에 따르면, 그의 인형과 드로잉이 수행하는 것은 남성과 여성의 장기와 사지를 때로는 접합하기 어려운 상태로, 때로는 위태로운 분해 상태로, 상이하게 전치하

고 중복시키는 것이다.

52. J. Benjamin and A. Rabinbach, "Foreword," in Theweleit, *Male Fantasies*, vol. 2, p. xix.

53. 벨머: "내 작업의 기원이 추문처럼 추접하다면, 그것은 내 생각에 세상이 하나의 추문이기 때문이다"(Webb, *Hans Bellmer*, p. 42에서 인용).

54. 이 문제들을 더 폭넓게 검토한 글을 보려면, 나의 "Armor Fou" 참고.

55. 수전 설라이먼: "위반의 특징인 쾌락과 고뇌의 역설적인 조합을 가장 완전하게 구현하는 것이 왜 여성인가?"(*Subversive Intent*, pp. 82-83). 이 질문은 2장에서 언급된 딜레마를 가리킨다. 여성적인 것에 의해 형상화되는 승화적 아름다움을 공격하다 보면 또한 여성적인 것에 의해 형상화되는 탈승화적 숭고로 그냥 이어져버릴 수도 있는 것이다.

56. 벨머: "내가 겉보기로는 남자지만, 나의 생리학적 지평에서, 즉 내가 연애를 할 때 나는 천생 여자다"(Webb, *Hans Bellmer*, p. 143에서 인용).

5. 정교한 시체

1. Walter Benjamin. "Surrealism: The Last Snapshot of the European Intelligentsia"(1929), in *Reflections: Essays, Aphorisms, Autobiographical Writings*, ed. Peter Demetz, trans. Edmund Jephcott(New York, 1978), p. 181; "Paris—the Capital of the Nineteenth Century"(1935), in *Charles Baudelaire: A Lyric Poet in the Age of High Capitalism*, trans. Harry Zohn and Quintin Hoare(London, 1973), p. 176.

2. 이것이 가능한 이유는 기계생산품과 구식 물건이 서로에게 경계가 되는 지위를 가지고 있기 때문이다. "구식이라는 인상은 최신 상품이 나타나 특정하게 그것을 구식으로 만들 때만 생겨날 수 있다"(Benjamin, *Das Passagen-Werk*, ed. Rolf Tiedemann[Frankfurt am Main, 1982], p. 118. 이후 이 글의 인용은 PW로 표시). 역으로, "이 모든 물건들[즉, 구식 물건]은 이제 시장으로 나가 상품이 될 참이다. 그러나 아직은 문턱에서 서성이고 있다"(Benjamin, "Paris—the Capital of the Nineteenth Century," p. 176). 이 점에 대해서는 Susan Buck-

Morss, *The Dialectics of Seeing*(Cambridge, 1989), pp. 67, 116도 참고.

3. 가령, "자본은 죽은 노동이다. 흡혈귀처럼 자본은 오직 살아 있는 노동을 빨아먹어야만 목숨을 부지하고, 더 많은 노동을 빨아먹을수록 더 잘 살 수 있다" (Capital, vol. 1, trans. Ben Fowkes[New York, 1977], p. 342). 기계를 악령처럼 받아들인 관점들은 영국인 초현실주의 동조자 Humphrey Jennings가 수집해서 비범한 선집으로 만들었는데, *Pandaemonium: The Coming of the Machine as Seen by Contemporary Observers, 1660-1886*, ed. Mary-Lou Jennings and Charles Madge(New York, 1985)에서 볼 수 있다. 기계를 이렇게 지옥과 연관시키는 해석은 기계를 유토피아로 받아들이는 입장의 변증법적 타자인데, 당시의 기계 친화적 모더니즘들과는 달리 초현실주의는 후자를 거부했다. 유럽 이외 지역에서 상품을 악령처럼 받아들인 관점에 대한 설명을 보려면, Michael T. Taussig, *The Devil and Commodity Fetishism in South America*(Chapel Hill, 1980) 참고.

4. 초현실주의자들이 이런 형상들을 독점하는 것은 물론 아니다. 가령, 일부는 다다로부터 물려받은 형상들이고, 신즉물주의와 공유하는 형상들도 일부 있다.

5. 1940년 2월 29일자의 편지에서 아도르노는 아우라를 이 "사물에 남은, 그러나 망각된 인간의 잔재"와 연결했다. 하지만 1940년 5월 7일자의 답신에서 벤야민은 아도르노가 수정한 견해에 의문을 표시했다. 이를 다룬 중요한 글 Miriam Hansen, "Benjamin, Cinema and Experience: 'The Blue Flower in the Land of Technology,'" *New German Critique* 40(Winter 1987) 참고. 또한 Marleen Stoessel, *Aura, das vergessene Menschliche: Zu Sprache und Erfahrung bei Walter Benjamin*(Munich, 1983)과 Fredric Jameson, *Marxism and Form*(Princeton, 1971), pp. 95-106도 참고. 이 문제는 6장에서 다시 다룬다.

6. Benjamin, "On Some Motifs in Baudelaire"(1939), in *Illuminations*, ed. Hannah Arendt, trans. Harry Zohn(New York. 1969). p. 194.

7. André Breton, "Introduction sur le peu de la réalité"(1924), translated as "Introduction to the Discourse on the Paucity of Reality," in *What Is Surrealism? Selected Writings*, ed. Franklin Rosemont(New York, 1978), p. 26.

8. 위의 글. 브르통은 이런 물건들을 "선물"이라고 본다—"선물"은 상품과는 전혀 다른 교환 형식을 제안하는 말이다. 선물에 대한 마르셀 모스의 위대한 글 *Essai sur le don, forme archaïque de l'échange*는 바타유파 초현실주의자들에게 무척 중요했는데, 1925년에 출판되었다.

9. Breton, "Crise de l'objet," *Cahiers d'Art*(Paris, 1936) 참고. 하지만 심지어 이 무렵 샤를 라통 화랑에서 유명한 전시회가 열리고 *Cahiers d'Art* 특별호가 나오면서, 초현실주의 오브제는 동시에 상품화, 아카데미화 되기 시작했다.

10. Sigmund Freud, "The Uncanny"(1919), in *Studies in Parapsychology*, ed. Philip Rieff(New York, 1963), p. 31.

11. 프로이트는 E. Jentsch가 "Zur Psychologie des Unheimlichen"이라는 제목의 논문에서 개진한 첫 번째 개념에 대해 다소 비판적이지만, 주로 이 비판을 통해 그는 자신의 생각을 형성해갈 수 있게 되며, 여기서 생물과 무생물 사이의 구분이 불분명한 상태는 바로 강박과 죽음을 상기시키는 언캐니한 것으로서 계속 중요시된다.

12. 이는 고딕 문학 속의 언캐니에도 해당되는 말일 것이다. 프랑켄슈타인을 토막 난 노동자의 형상으로 간주하고, 드라큘라를 흡혈귀 같은 자본의 형상으로 간주하는 도발적인 설명을 보려면, Franco Moretti, "Dialectic of Fear," in *Signs Taken for Wonders*(London, 1983) 참고.

13. Marx, *Capital*, vol. 1, p. 165.

14. 위의 책, pp. 544–64, 특히 pp. 548–49 참고. 18세기의 기계로부터 19세기의 모터로 패러다임이 바뀐 점에 대해서는 다음 중요한 책을 참고. Anson Rabinbach, *The Human Motor*(New York, 1990), 특히 pp. 56–61.

15. 풍자는 인간을 조롱할 때 인간을 기계적인 것으로 환원시키는 경우가 많다. 베르그송은 『웃음(Le Rire)』(1900)에서 자연적인 것을 대체한 인공적인 것, 즉 삶의 기계화와 희극적인 것을 연결한다. 프로이트는 농담에 대한 책(1905)에서 이런 기계화를 심리적 오토마티즘과 연결하는데, 희극적인 것은 기계화가 폭로되는 상황과 관계가 있다는 것이다. 베르그송과 프로이트의 견해는 둘 다 초현실주의가 기계생산품을 비판할 때 보이는 풍자적 면모를 가리킨다. (브르통과 아라공이 편집한 『바리에테』의 1929년 호에는 유머에 대한 프로이트의 1928년

글이 번역되어 실렸다.)

16. Péret, "Au paradis des fantômes," *Minotaure* 3-4(December 14, 1933), p. 35. 이미지는 대부분 Edouard Gelis and Alfred Chapuis, *Le Monde des automates: Étude historique et technique*(Paris, 1928)에서 가져온 것이다. 이 책은 당시 이 주제에 대한 관심이 좀 더 일반적이었음을 알려주는 증거일 수도 있다.

17. 위의 글. 자동인형과 로봇 사이의 개념적 차이를 보려면, Jean Baudrillard, *Simulations*(New York, 1983) 참고. 이런 형상들 사이에 모종의 계보를 제시하고 싶은 생각이 드는데, 자동인형 내지 기계-즉-(여성)인간으로부터, 인간 모터 내지 테일러주의 로봇으로, 또 우리 시대의 사이보그 내지 생물공학적 변종으로 이어지는 계보다.

18. Descartes, *The Meditations Concerning First Philosophy*, VI, in *Descartes: Philosophical Essays*, trans. Laurence J. Lafleur(Indianapolis, 1964), p. 138. 그런데 예컨대 *Description du corps humain*(1648)의 데카르트와 『기계 인간』의 라 메트리 사이에는 중요한 차이가 하나 있다. 데카르트는 여전히 신체 "배후"의 창조주를 가정하는 반면, 라 메트리에게는 그런 가정이 없다. 이 간략한 요약을 하는 데는 Hugh Kenner, *The Counterfeiters*(Garden City, N.Y., 1973)와 Andreas Huyssen, "The Vamp and the Machine: Fritz Lang's *Metropolis*," in *After the Great Divide*(Bloomington, 1986)는 물론, 앞서 언급한 Rabinbach의 글에서도 도움을 받았다.

19. Michel Foucault, *Discipline and Punish*, trans. Alan Sheridan(New York, 1977), p. 136. "자동인형이 아니라 인간을 모조할 수 있다는 생각이 그 시대를 특징짓는 성취였다"라고 케너는 주장한다. "모조된 인간—오직 경험적인 차원에서만 파악된 인간—위에는 합리성의 인장이 전 방향에서 찍힌다. 즉 그가 쓰는 언어, 그가 하는 일, 그가 사용하는 기계가 모조된 인간에게 합리성을 각인하는 것이다. 이런 인간은 '창조'의 와중에 설치되는 것이 아니라 하나의 체계, 실은 여러 동시발생적인 체계들 속에서 설치된다"(*The Counterfeiters*, p. 27).

20. 유어에 대해서는 *The Philosophy of Manufactures*(London, 1835) 참고. 이 책에서 유어는 이상적인 공장을 "다양한 기계적, 지적 기관으로 구성된 하나의

거대한 자동인형"이라고 묘사한다(p. 13). 마르크스는 동일한 비유를 사용해서 상반된 견해를 제시하는데, 이에 대해서는 *Capital*, vol. 1, 14장과 15장 참고. 1911년 프레더릭 테일러가 *Principles of Scientific Managements*(New York, 1967)에서 쓴 말은 이렇다. "첫인상은 이것 때문에 [노동자가] 그저 자동인형이 된다는 것이다"(p. 125).

21. Huyssen, "The Vamp and the Machine," p. 70. 여기서도 다시 후이센의 도움을 받았다.

22. 이 공식에는 의심의 여지없이 제3항, 즉 프롤레타리아 대중이 빠져 있다. 프롤레타리아 대중의 위협은 중층결정의 고전적 사례인 부르주아 남성의 심리 속에서 기계 및 여성 모두와 결부되는 것 같다.

23. 이 부분은 Huyssen, "Mass Culture as Woman," in *After the Great Divide*, pp. 44-62를 참고. 이런 결부는 팝의 광휘 속에서 20세기 내내 지속되고, 심지어 강화되고 있다.

24. 예를 들어 아라공은 "L'Ombre de l'inventeur"라는 짧은 글에서, 콩쿠르 레펭에서 매년 전시되는 기술 발명품들을 볼 때 느끼는 "공포감"에 대해 이야기하면서(그럼에도 불구하고 아라공은 이 전시회를 강박적으로 다시 보러간다), 이 언캐니함은 "모든 논리적 사고를 벗어나는" 물건들로 시뮬레이트되어야 한다고 촉구한다(*La Révolution surréaliste* 1[December 1, 1924]).

25. 넝마주이가 "인간이 어디까지 비참해질 수 있는지"를 알려준다면, 매춘부는 섹슈얼리티와 계급, 대상화와 착취가 관련된 도발적인 질문을 던진다(Benjamin, "The Paris of the Second Empire in Baudelaire," in *Baudelaire*, p. 19). 이런 동일시들에 대해서는 Susan Buck-Morss, "The Flâneur, the Sandwichman and the Whore: The Politics of Loitering," *New German Critique* 39(Fall 1986), pp. 99-140 참고. 그런 동일시는 현대의 공적 공간에 드나들 수 있어야 가능한데, 이는 대개 특정 계급의 남성 예술가에게만 한정되었다. 이에 대한 비판을 보려면, Griselda Pollock, "Modernity and the Spaces of Femininity," in *Vision and Difference: Femininity, Feminism, and Histories of Art*(London, 1988) 참고. 19세기 미술과 문학에 나타난 매춘부의 형상에 관한 글은 아주 많다. 그중에서 최근에 나온 최고의 글들은 다음과 같다. T. J. Clark,

The Painting of Modern Life(New York, 1984); Alain Corbin, *Women for Hire: Prostitution and Sexuality in France after 1850*(Cambridge, 1992); Charles Bernheimer, *Figures of Ill Repute: Representing Prostitution in Nineteenth-Century France*(Cambridge, 1991); Hollis Clayson, *Painted Love: Prostitution in French Art of the Imperial Era*(New Haven, 1991).

26. "쓰레기(refuse)는 예술가와 넝마주이 양자와 모두 관련이 있다"라고 벤야민은 쓴다. 그리고 예술가와 넝마주이는 "새로운 산업적 과정들이 쓰레기에 특정한 가치를 매겼던" 시점에 등장한다("The Paris of the Second Empire," pp. 80, 19). 자본주의 사회가 내버린 문화적 재료들을 애매하게 복원한다는 점에서 포스트모더니즘의 패스티시 작가들과 모더니즘의 브리콜라주 작가는 다른 점이 조금이라도 있는가?

27. Benjamin. "Paris—the Capital of the Nineteenth Century," pp. 170-71. 벤야민은 "The Paris of the Second Empire"에서 보들레르가 매춘부에게 바친 초기의 시를 인용한다. "Pour avoir des souliers, elle a vendu son âme;/ Mais le bon Dieu rirait si, près de cette infâme,/ Je trenchais du tartufe et singeais la hauteur,/ Moi qui vends ma pensée et qui veux être auteur(구두를 갖기 위해, 그녀는 영혼을 팔았네./그러나 하느님은 웃으리, 내가 만약 이 더러운 여자 곁에서,/타르튀프인 양 고매함을 흉내 낸다면,/내 생각을 팔아 작가가 되고자 하는 내가)"(p. 34). 이런 동일시는 그것이 매춘의 성적인 특수성을 삭제할 때 그리고/또는 이런 동일시가 착취하는 것을 단지 노동으로만 국한시킬 때 특히 문제가 많다. 이 지점에서는 벤야민보다 마르크스가 앞선다. 가령, "매춘은 노동력을 파는 노동자의 **보편적** 매춘이 **특수하게** 표명된 것일 뿐이다"("Economic and Philosophical Manuscripts"[1844], in *Early Writings*, ed. R. B. Bottomore[New York, 1964), p. 156).

28. Louis Aragon, *Le Paysan de Paris*(Paris, 1926). translated by Simon Watson Taylor as *Paris Peasant*(London, 1971), p. 66; Breton, *Nadja*(Paris, 1928), trans. Richard Howard(New York, 1960), p. 152. 브르통은 이 밀랍상을 초현실주의자들이 자주 들락거렸던 밀랍상 박물관인 뮈제 그르뱅에서 보았다. 이 응시에서 그는 욕망과 위협, 섹슈얼리티와 죽음 사이의 연관을 직감한

것 같다.

29. Michel Carrouges, *Les Machines célibataire*(Paris, 1954) 참고. Harald Szeemann, ed., *Junggesellenmaschinen/Les Machines célibataire*(Venice, 1975)도 참고. 여기서 중요한 선구자들은 보들레르와 마네보다 좀 더 직접적인 인물들이다―누구보다 뒤샹과 피카비아가 손꼽히지만, 루셀, 자리, 로트레아 몽, 베른, 빌리에 드 릴아당도 빼놓을 수 없다.

1920년대와 1930년대에 다른 예술에서 나타나 이런 형상들을 보완했던 것으로는 적어도 두 가지가 있다. 광대와 꼭두각시 인형인데, 이를 벤저민 부클로는 알레고리의 측면에서 해석했다. "광대의 도상이 카니발과 서커스의 맥락에서, 즉 현재의 역사로부터 멀어지는 소외를 가장하는 맥락에서 등장한다면, 꼭두각시 인형의 도상은 물화의 무대 장치에서 등장한다"("Figures of Authority, Ciphers of Regression," *October* 16[Spring 1981], p. 53).

30. Benjamin, "Paris—the Capital of the Nineteenth Century," p. 166. 이 점에 대해서는, Rey Chow, "Benjamin's Love Affair with Death," *New German Critique* 48(Fall 1989) 참고. "여성의 형상……은 죽음의 궁극적 형상이다. 여성의 아름다움은 어떤 장기(organ), 즉 절단되고 장식되며 오직 그럴 때만 '생기를 띠는' 어떤 장기의 초현실적 아름다움이다. **노동**의 과정은 매춘부가 주목을 끌어당기는 **면밀한** 방식과 관련이 있다. 탈-조직-상태인(dis-organ-ized) 것을 재-조직하는(re-organizing) 과정인 것이다"(p. 85).

31. 자본주의 사회에서는 아무것도 상품의 지위로부터 자동으로 면제되지 않는다. 교환이 되려면, 물건, 이미지, 심지어는 사람들조차 등가성, 즉 무차별성의 코드를 통과하는 공정을 거쳐야 한다. 이 무차별성은 최소한 보들레르와 마네가 활동하던 시점이면 예술에서 나타나고, 그래서 두 사람의 모더니즘에서 무차별성은 모두 중심을 차지한다. 예술가가 시장으로 불려나온 것은 이 무렵이지만, 그는 또한 시장이 일으킨 파란을 만회하기―시장의 새로운 감각 중추를 새로운 수사학적 형상들과 형식적 절차들로 전환시키기―시작했기 때문이다. 하지만 초현실주의 시점이 되면, 시장의 (비)합리성을 예술의 기존 형식들 안에서만 매개하는 것이 더 이상 불가능해졌다. 그래서 초현실주의 이미지와 오브제에서 나타나는 (비)합리적 병치는 부분적으로 이 새로운 자본주의의 (초)

현실과 타협을 해보려는 시도라고 볼 수도 있을 법하다. 소재를 전복한 현대의 변화가 이 경제적 과정으로 환원될 수 없음은 물론이지만, 또한 둘을 전혀 별개인 문제라고 볼 수도 없는데, 이를 초현실주의자들은 알고 있었다. 예를 들어, *La Révolution surréaliste* 12(December 12, 1929)에 실린 André Thirion의 짧은 글 "Note sur l'argent"은 돈이 지닌 추상화의 힘이 "인간의 존재 조건을 믿을 수 없을 정도로 전복하는 도구"라고 주장했다(p. 24).

32. 이것이 많은 초현실주의자들 사이에서 그랑빌(Grandville[1803-47])이 선구자로 여겨지는 한 이유다. 위대한 삽화가였던 그랑빌은 초현실주의보다 100년을 앞서 동물-인간의 조합과 도치를 사용해, 자본주의 아래 진행되는 미술의 기계화와 사회의 상품화에 대해 숙고했다. "그랑빌의 환상은 상품-성격을 우주로 전파했다"라고 벤야민은 "Paris —the Capital of the Nineteenth Century"에서 썼다(p. 166). 또 Buck-Morss, *The Dialectics of Seeing*, pp. 154-55도 참고.

33. 이 미술가들 가운데 일부는 초현실주의자들이거나 초현실주의 동조자들이었다(가령, 벨기에인 E. L. T. Mesens, André Kertesz). 다른 이들은 초현실주의와 아무 관계가 없었다(가령, Germaine Krull, Herbert Bayer). P.-G. van Hecke가 편집한『바리에테』는 미술, 시, 산문뿐만 아니라 패션, 영화, 스포츠도 실었는데, 모두 수많은 예능물로 다루었다.

34. 초현실주의자들은 이런 반전을 자주 시도했다(가령, 1931년에 개최된 악명 높은 식민지 전시회에 맞서서 초현실주의자들이 개최한 전시회〈식민지의 진실(La Vérité sur les colonies)〉에는 "유럽의 물신"이라는 명제표를 단 서구의 민속 물품이 들어 있었다). 실제로, 초현실주의자들은 마르크스와 프로이트를 넘어 물신숭배를 긍정적인 가치로 변화시켰다. 하지만 물신숭배와 원시주의의 연관에 대해서는 코드를 재구성하지 않았고, 오히려 반대였다.

35. 벤야민은 샌드위치맨이 만보자의 "마지막 화신"이라고 본다―매춘부처럼 "판매용이라는 개념을 걷기에 적용하는"(PW 562) 상품이 된 인간이라는 것이다. 다시 Buck-Morss, "The Flâneur, the Sandwichman and the Whore," p. 107 참고.

36. 차페크의 희곡에서는 값싼 노동력으로 생산된 로봇들이 공장을 점령하고 로봇

제작자를 진압하며 결국에는 인류를 파괴한다. 이런 풍자의 알레고리는 분명하지만, 정치적 입장은 별로 분명치 않다.

37. 방독면이야말로 "유일하게 참된 정통 현대의 가면"이라고 Georges Limbour는 말했다. 이유는 방독면이 우리 모두를 "인간의 특성과는 전혀 닮지 않은, 절대적으로 똑같은 마스크 속의 유령"으로 만들 위험이 있기 때문이라는 것이다 ("Eschyle, le carnaval et les civilisés," *Documents* 2, 2년차[1930], pp. 97-102; translated in *October* 60[Spring 1992]).

38. 이런 사회학적 관점은 엄밀한 정신분석학의 관점에서는 말도 안 되는 소리처럼 보일 수도 있다. 프로이트는 이런 관점 ─ 특히 죽음 욕동을 전기 또는 역사의 맥락에 위치시키는 관점 ─ 을 거부했지만, 바로 그런 의미에서 사회학적 관점의 가능성을 인정했다.

39. Carrouges는 총각 기계의 본질적 기능이 "삶을 죽음의 메커니즘으로 변형시키는 것"이라고 본다(*Junggesellenmaschinen/Les Machines célibataires*, p. 21). 기계와 상품, 재봉틀과 우산, 자동인형과 마네킹을 짝짓는 초현실주의에서는 총각 기계가 가장 언캐니한 형태를 띨 수도 있다.

40. 파리 다다의 패러디에 대해서는, Buchloh, "Parody and Pastiche in Picabia, Pop and Polke," *Artforum*(March 1982), pp. 28-34 참고.

41. Popova in Christina Lodder, *Russian Constructivism*(New Haven. 1983), p. 173에서 인용.

42. Fernand Léger, "The Machine Aesthetic: The Manufactured Object, the Artist and the Artisan"(1924), in *Functions of Painting*, ed. Edward F. Fry. trans. Alexandra Anderson(New York, 1973), pp. 52-61 참고.

43. Léger, "The Origins of Painting"(1913)과 "The Spectacle: Light, Color, Moving Image, Object-Spectacle," in *Functions of Painting*, pp. 10, 37, 35, 36. 레제가 만든 「기계적 발레(Ballet mécanique)」(1924)는 기계의 시각을 찬미하는 영화인데, 여성의 신체를 파편화한 다음 기계 부품들과 몽타주한다. "50명의 여자 허벅지가 절도 있는 대형으로 회전하는 모습을 클로즈업으로 보여주는 것 ─ 이것이 아름다운 것이고, 이런 것이야말로 대상성이라는 것이다"(Léger, "Ballet mécanique"[c. 1924], in *Functions*, p. 51). 기계생산품에 대한

레제의 관심은 기계생산품이 지각에 미친 효과로까지 확대되었다(젠더에 미친 영향까지는 아님이 분명하지만).

44. "브르통과 르코르뷔지에를 한데 에두른다는 것은 오늘날 프랑스의 정신을 활처럼 당겨 지식을 이 시대의 심장부로 쏜다는 의미일 것"이라고 벤야민은 *Passagen-Werk*에서 쓴다(Konvolut N 1a, 5; translated by Leigh Hafrey and Richard Sieburth as "N[Theoretics of Knowledge; Theory of Progress]," *The Philosophical Forum* 15, no. 1-2[Fall/Winter 1983-84], p. 4). 그런데 이 지도는 부분적이다. 빠져 있는 항들이 몇 개 더 있다. 기계에 대한 파시스트의 상이한 태도들 같은 것인데, 특히 4장에서 논의한 신체 무장을 받아들인 마리네티, 윈덤 루이스, 윙거 등이 빠져 있다.

45. Roger Caillois, "Spécification de la poésie," *Le Surréalisme au service de la révolution* 5(May 15, 1933). 초현실주의자들은 이성과 비이성의 현대적 변증법을 일상 속의 물건에서 탐지하고, 그런 물건의 "비합리적 지식"을 글, 조사, 전시회를 통해 집단적으로 검토했다(예를 들어, "Recherches expérimentales," *Le Surréalisme au service de la révolution* 6[May 15, 1933] 참고).

46. Jean Baudrillard, "Design and Environment, or How Political Economy Escalates into Cyberblitz," in *For a Critique of the Political Economy of the Sign*, ed. Charles Levin(St. Louis, 1981), p. 194. 반대로, 초현실주의가 완전히 기능적으로 변한 현대적 물건을 택하는 경우도 있는데, 이럴 때는 그 기능성을 비합리적 극단까지 밀고 간다—다시 한 번 그 물건에 담긴 "주체성"을 해방시키기 위해서다.

47. Theodor Adorno, "Looking Back on Surrealism"(1954), in *Notes to Literature*, vol. 1, trans. Shierry Weber Nicholsen(New York, 1991), pp. 89-90.

48. 초현실주의자들의 친구인 지크프리트 기디온은 *Mechanization Takes Command: A Contribution to Anonymous History*(London, 1948)에서, "완전한 기계화가 이루어진 시기"를 1918년부터 1939년 사이로 잡는다. 초현실주의가 활동했던 기간이다. "1920년경, 기계화는 '가정 부문'에서도 일어난다"(p. 42). 그러나 이 사실이 기 드보르가 이 시기와 또한 연관시키는 스펙터클의 문화(가령, 라디오와 광고의 확산, 유성 영화와 텔레비전의 개발)에 대해 말해주는 바

는 전혀 없다. 이와 같은 발전을 개관한 유용한 글로는, James R. Beniger, *The Control Revolution: Technological and Economic Origins of the Information Society*(Harvard, 1986) 참고.

49. Georg Lukács, "Reification and the Consciousness of the Proletariat," *History and Class Consciousness*, trans. Rodney Livingstone(Cambridge, 1971), pp. 91-92. "첫째로, 작업 과정을 수학적으로 분석한다는 것은 유기적이고 비합리적이며 정성적으로 결정되는 생산물의 통일성과 단절한다는 의미다……. 둘째로, 이렇게 생산의 대상이 파편화되면 필연적으로 생산의 주체도 파편화될 수밖에 없다"(pp. 88-90). 모더니즘 미술사는 의미심장한 문제의식이 담긴 이 글의 통찰을 아직 발전시키기 이전이었다. 특히 산업적 과정에서 생산된 "관조의 자세"에 대한 언급을 헤아리지 못했는데, 루카치는 이 자세가 "시간과 공간을 하나의 공통분모로 환원하고, 시간을 공간의 차원으로 강등시킨다"라고 보았다.

50. Benjamin, "On Some Motifs in Baudelaire," p. 175.

51. Giedion, *Mechanization Takes Command,* p. 42.

52. 위의 책, p. 8.

53. Michel Beaud, *A History of Capitalism*, trans. Tom Dickman and Anny Lefebvre(New York, 1983), p. 148. 이 문단에서 이야기한 정보의 대부분은 이 책에서 가져왔다.

54. 가령, 튀니지에서는 1920-21년에 반란이 일어났고 모로코에서는 1925-26년에 반란이 일어났다. 초현실주의자들은 이런 반란에 공개 지지를 표했다("La Révolution d'abord et toujours," *La Révolution surréaliste* 5[October 15, 1925] 참고). 옌 바이와 인도차이나에서도 1930-31년에 반란이 일어났다.

55. Merrheim 등의 프랑스 노동운동가들, Beaud, *A History of Capitalism*, p. 147에서 인용. 자본가의 입장은 물론, 오직 기술의 도입을 통해서만 노동과 자본 사이의 갈등은 해소될 수 있다는 것이었다.

56. Marx, *Capital*, vol. 1. p. 527.

57. 과학적 관리를 옹호한 또 한 명의 중요한 인물 Henry L. Gantt가 1910년에 한 말. Harry Braverman, *Labor and Monopoly Capital*(New York, 1974), p.

171에서 인용. 브레이버먼은 테일러의 특징을 "집요하고 강박적인 성격"이라고 언급한다(p. 92). 초현실주의자들이 분명 좋아했을 성격이다!

58. Lukács, "Reification and the Consciousness of the Proletariat," p. 89. 강조는 원저자.

59. 벤야민이 아도르노에게 보낸 1938년 12월 9일자 편지 in *Aesthetics and Politics*, trans. and ed. Rodney Livingstone et al.(London, 1977), p. 140. Adorno and Horkheimer, *Dialectic of Enlightenment*(1944), trans. John Cumming(New York, 1972), p. 137. 브르통은 "The Automatic Message" (1933)에서 "이런 호기심이 증명하는 것은 이런 감수성이 전반적으로 필요하다는 사실인데, 최소한 이 세기의 전반부에 대해서는 그렇다"라고 쓴다(in *What Is Surrealism?*, ed. Franklin Rosemont[New York, 1978], p. 100).

60. 브르통은 "Le Cadavre exquis, son exaltation"(Galerie Nina Dausset, Paris, 1948)에서 정교한 시체 드로잉의 효과는 "인간형태중심주의를 정점까지 끌어올리는 것"이었다고 말한다. 이것은 인간이 다소간이라도 형태를 갖추는 경우는 오직 인간의 형태가 흐트러지는 때뿐이라는 뜻인가?—인간의 형태가 정점에 오르는 때는 오직 그것이 절정을 느낄 때, 시체로 변할 때, 또는 무슨 기계처럼 재조립될 때라는 말인가? 이 모든 가능성들이 저런 총각 기계에서 다소 수렴할 수도 있을까?

61. 기계애호증과 기계공포증을 젠더와 연결하는 이런 양가성, 양자에 성차를 부여하고 오락가락하는 이런 동요는 오늘날에도 여전히 매우 뚜렷하다.

6. 한물간 공간

1. 이런 구제의 충동에 대한 비판을 보려면, Leo Bersani, *The Culture of Redemption*(Cambridge, 1990), 특히 벤야민에 대한 훈계조 언급이 있는 pp. 48-63을 참고.

2. 아도르노는 초현실주의 예술이 물화되고 물신숭배적이며 비변증법적이라고 간주했으며, 브레히트는 초현실주의 예술이 "소외를 되돌리지 못한다"라고 주장했다. 때로는 벤야민 역시 자신과 초현실주의 사이의 "치명적인 근접성"을

우려하기도 했다. Susan Buck-Morss, *The Origin of Negative Dialectics: Theodor W. Adorno, Walter Benjamin and the Frankfurt Institute*(New York, 1977), p. 128 참고.

3. Walter Benjamin, "Surrealism: The Last Snapshot of the European Intelligentsia"(1929), in *Reflections*, ed. Peter Demetz, trans. Edmund Jephcott(New York, 1978). pp. 181-82. 벤야민은 『아케이드 프로젝트』, 즉 *Passagen-Werk*가 "초현실주의를 활용한 철학"이자 "몽타주 원리가 [실행된] 역사"라고 생각했다(*Passagen-Werk*, ed. Rolf Tiedemann[Frankfurt am Main, 1982], p. 575. 이후 이 글의 인용은 PW로 표시).

4. Miriam Hansen, "Benjamin, Cinema and Experience: 'The Blue Flower in the Land of Technology,'" *New German Critique* 40(Winter 1987). p. 194.

5. 벤야민: "모든 세대는 바로 직전의 과거에 풍미했던 유행을 상상 가능한 성욕억제제 가운데 최고의 진수로 경험한다"(PW 130). 초현실주의가 주목한 유행에 뒤떨어진 것의 사례는 많지만, 손쉽게 볼 수 있는 두 예가 『미노토르』 제3-4호(1933년 12월 14일자)에 있다. 달리가 찬양한 아르누보와 엘뤼아르가 그러모은 세기 전환기의 얄궂은 우편엽서들이 그 둘이다. 이 예들은 모두 전위주의를 표방하는 모더니즘에 위배된다.

6. 이 쟁점에 대해서는 (많은 글 가운데서도) Maurice Nadeau, *Histoire du surréalisme*(1944), translated by Richard Howard as *The History of Surrealism*(New York, 1965), pp. 127-82, 그리고 Herbert S. Gershman, *The Surrealist Revolution in France*(Ann Arbor, 1969), pp. 80-116 참고.

7. André Breton, *Nadja*(Paris, 1928), trans. Richard Howard(New York, 1960), p. 52. 한물간 것에도 역사성이 있다. 『광란의 사랑』에서 브르통은 "끝없이 심하게 변하는 벼룩시장"에 대해 이야기한다(*Mad Love*, trans. Mary Ann Caws[Lincoln, 1987], p. 26. 이후 이 글의 인용은 AF로 표시).

8. 여기서 한물간 것과 레디메이드는 반드시 구별되어야 한다. 한물간 것의 선택은 욕망의 산물이지만, 레디메이드의 선택은 이른바 무관심 속에서 이루어진다. 예술의 위계에 대해서도 전자는 공시적으로 대결하지만, 후자는 통시적으

로 대결한다. (이와 관련된 초현실주의 오브제와 다다 오브제 사이의 구분에 대해서는 2장을 참고.)

9. 이는 그런 물건들이 다시 회복될 수 없다는 말은 아니다.

10. Walter Benjamin, "Paris — the Capital of the Nineteenth Century," in *Charles Baudelaire: A Lyric Poet in the Era of High Capitalism*, trans. Harry Zohn and Quintin Hoare(London. 1973). p. 176. 영문 번역은 저자의 수정.

11. Benjamin, PW 572. Konvolut N의 영역("N[Theoretics of Knowledge; Theory of Progress]")을 보려면, *Philosophical Forum* 15, no. 1-2(Fall/Winter 1983-84), 여기는 p. 3 참고.

12. Adorno, "Looking Back on Surrealism," in *Notes to Literature*, vol. 1, ed. Rolf Tiedemann, trans. Shierry Weber Nicholsen(New York, 1991), p. 222 참고.

13. Benjamin, "Surrealism," p. 182.

14. Benjamin, "Theses on the Philosophy of History," in *Illuminations*, ed. Hannah Arendt, trans. Harry Zohn(New York. 1969). p. 261. 허무주의로 복구된 빈곤 개념을 해설한 것이 앞의 논문인 것 같다. 그에 따르면, 노동계급의 혁명적 힘을 "살찌우는 것은 해방된 손주들의 이미지보다 노예로 살았던 선조들의 이미지다"(p. 260).

15. 비동시성에 대해서는, Ernst Bloch, *Heritage of Our Times*, trans. Neville and Stephan Plaice(Berkeley, 1991) 참고. 이 책에서 가장 중요한 부분(1932년 5월에 집필)은 앞서 번역되었다. Mark Ritter, "Nonsynchronism and the Obligation to Its Dialectics," *New German Critique* 11(September 1977)인데, 때로 나는 이 번역을 사용한다. 한물간 것(벤야민), 비동시적인 것(블로흐), 잔여적인 것과 부상하는 것(레이먼드 윌리엄스), 문화 혁명(프레드릭 제임슨) 등의 다양한 개념들은 모두 마르크스가 『정치경제학 비판(A Contribution to the Critique of Political Economy)』(1859)의 「서문」에서 간략하게 제시한 역사적 동력을 파고들어 발전시킨다.

16. Breton. "Manifesto of Surrealism"(1924), in *Manifestoes of Surrealism*,

trans. Richard Seaver and Helen R. Lane(Ann Arbor, 1969), p. 16. "이미지 공간"이라는 용어는 초현실주의에 대한 벤야민의 1928년 글에 등장한다.

17. "아라공은 꿈의 영역에 남기를 고집한다. 그러나 우리가 여기서 찾고 싶은 것은 깨어나는 것들의 별자리다……. 물론 그런 일은 이제껏 의식하지 못한 과거에 대한 지식의 각성을 통해서만 생길 수 있다"(PW 571-72; "N[Theoretics of Knowledge]," pp. 2-3) 여기서 벤야민은 초현실주의의 영향에 방어 태세를 취한다. 그가 그리는 역사의 이미지, 즉 꿈과 의식의 변증법이 철저히 초현실주의적이기 때문이다.

18. Breton, *Surrealism and Painting*, trans. Simon Watson Taylor(New York, 1972).

19. Benjamin, PW 1214. 또 Susan Buck-Morss, *The Dialectics of Seeing: Walter Benjamin and the Arcades Project*(Cambridge, 1989), p. 261도 참고.

20. Benjamin, "On Some Motifs in Baudelaire," in *Illuminations*, p. 186. 7장에서 말하겠지만, 아우라에 대한 벤야민의 정의는 상품 물신숭배에 대한 마르크스의 정의를 상기시킨다. 그러나 이는 정확히, 상품 물신숭배가 야기하는 소외의 거리를 아우라의 모성적 친밀함을 가지고 반대하기 위해서다. Hansen, "Benjamin, Cinema and Experience"와 더불어 Marleen Stoessel, *Aura, das vergessene Menschliche: Zu Sprache und Etfahrung bei Walter Benjamin*(Munich, 1983)도 참고. 프레드릭 제임슨: "따라서 [한물간] 생산품을 사용하는 초현실주의에서 특징적으로 나타나는 심리적 에너지가 그런 생산품에 투자되도록 하는 것은 바로 한물간 생산품에 남은 인간 노동의 흔적, 반쯤 지워진 상태로 남아 있는 인간 몸짓의 흔적이다. 그것은 여전히 동결된 몸짓이지만, 주체성과 완전히 분리된 것은 아니어서, 인간의 신체 자체만큼이나 신비하고 표현적인 성격을 유지한다"(*Marxism and Form*[Princeton, 1971], p. 104).

21. 심리적 언캐니의 영역과 사회적 한물간 것의 영역 모두에서 초현실주의 오브제를 대표하는 패러다임은 오래된 장난감(일부 초현실주의자들은 실제로 수집했다)일 법하다. "모든 문화에서 장난감은 원래 가내수공업의 생산품이었다." 벤야민이 1926-27년의 짧은 모스크바 여행에서 영감을 받아 쓴 단편에

나오는 말이다. "이런 생산품들이 발산하는 정신―단지 생산의 결과물이 아니라 생산의 전 과정―을 아이는 장난감 속에서 생생하게 보며, 그래서 아이는 자연히 단순한 방법으로 생산된 물건을 복잡한 산업 공정이 만들어내는 물건보다 훨씬 잘 이해한다"("Russian Toys," in *Moscow Diary*, ed. Gary Smith[Cambridge, 1987]). 여기서도 벤야민은 장난감의 마법을 상품의 물신숭배와 은근히 대립시킨다.

22. Roland Barthes, *Camera Lucida*, trans. Richard Howard(New York, 1981), p. 65.

23. Adorno, "Looking Back on Surrealism," p. 90.

24. Ernst Mandel, *Late Capitalism*, trans. Joris de Bres(London, 1975), pp. 120-21.

25. 아라공의 파사주에 대한 벤야민의 언급, 아래 PW 1215의 인용 그리고 Buck-Morss, *The Origin of Negative Dialectics*, p. 159의 인용도 참고. 물론, 어떤 역사적 구성체가 알려지는 때는 오직 그것의 모습이 감춰질 때뿐이라는 생각은 헤겔, 마르크스, 벤야민을 관통하는 사고다.

26. Louis Aragon, *Le Paysan de Paris*(Paris, 1926), translated by Simon Watson Taylor as *Paris Peasant*(London, 1971), pp. 28-29. 이후 P로 표시. 이런 관찰을 초현실주의 환경에서 아라공 혼자서만 했다고 하기는 힘들다. *Paris de nuit*(1933)에서 브라사이도 이를 사진 프로젝트의 기초로 여긴다. "안 그랬다면 1930년대 파리의 기이한 야경이 완전히 사라져버리기 전에 그 밤의 이미지를 몇 점이라도 붙잡을 수 있었을까?"

27. Charles Baudelaire, "The Painter of Modern Life," *The Painter of Modern Life and Other Essays*, trans. and ed. Jonathan Mayne(London, 1964), p. 13.

28. 5장에서 말한 대로, 기계생산품이 한물간 것을 산출하는 것처럼, 한물간 것도 기계생산품을 명확하게 드러낸다. 벤야민은 이것이 보들레르가 시에서 현대적 효과와 혼합했던 "제례적 요소"의 목적이라고 보았다. 즉, 제례적 요소는 상실된 감정의 구조 자체를 가늠하기 위한 것이었다는 말이다("On Some Motifs in Baudelaire," p. 181). 이 또한 초현실주의의 한물간 것이 하는 기능 중 하나다.

사회생활에서 기계생산품이 심리에 스며드는 효과를 기록하고—그래서 그런 효과에 저항하는 것이다. "무슨 수를 쓰든, 사람들이 필요보다 습관 때문에 더 사용하는 물건들이 감정의 세계에 쳐들어오는 것을 막을 수 있는 방어체계를 강화하는 것이 중요하다." 브르통이 "The Crisis of the Object"(1936)에서 쓴 말이다("Crise de l'objet," *Cahiers d'Art* 1-2[Paris, 1936]).

29. Benjamin Péret. "Ruines: ruine des ruines," *Minotaure* 12-13(May 1939), p. 58. 어떤 의미에서는 페레가 여기서 그의 자연 개념, 즉 자연은 삶보다 죽음의 언캐니한 과정이라는 생각(*Minotaure* 10[Winter 1937]에 실렸고 2장에서 논의된 페레의 짧은 글 "La Nature devore le progrès et le dépasse"에서 암시된)을 끼워 넣고 있다.

30. Benjamin, "Paris—the Capital of the Nineteenth Century." p. 176. 영어 번역은 저자의 수정. 벤야민은 이 잔해가 생산되는 과정을 "상품 경제의 발작" 탓으로 돌린다. 그런데 이것이 또 다른 형태의 발작적 아름다움으로 이어질까?

31. 벤야민의 이 표현에 대해서는, Buck-Morss, *The Dialectics of Seeing*, pp. 58-77 참고.

32. Albert Speer, Paul Virilio, *War and Cinema: the Logistics of Perception*, trans. Patrick Camiller(London, 1989). p. 55에서 인용. 또한 Speer, *Inside the Third Reich*, trans. Richard and Clara Winston(New York, 1970), pp. 66, 185도 참고. 초현실주의와 파시즘의 역사 활용과 남용의 관계에 대해서는 아래서 다시 다룬다.

33. 이는 프레드릭 제임슨이 제안한 것과 같은 의미, 즉 "여러 가지 생산양식들이 공존하고 그 생산양식들 사이의 모순이 정치·사회·역사적 삶의 중심부를 향해 움직이면서 그 공존이 눈에 띄게 적대적으로 변하는 순간"이라는 의미에서다. *The Political Unconscious: Narrative as a Socially Symbolic Act*(Ithaca, 1981), pp. 95-98 참고.

34. Benjamin, PW 584: "N[Theoretics of Knowledge]," p. 13.

35. Marx, *The Eighteenth Brumaire of Louis Bonaparte*, in *Political Writings*, vol. 2("Surveys from Exile"), ed. David Fernbach(New York, 1974). p. 146. 헤겔이 이 말의 출처라는 점에 대해서는 이의가 많다.

36. Marx, Introduction to "Contribution to the Critique of Hegel's Philosophy of Right," Benjamin. PW 583에서 인용; "N[Theoretics of Knowledge]," p. 13.

37. 희극을 수사학의 한 형태로 다룬 글로는 Northrop Frye, *Anatomy of Criticisms*(Princeton, 1957), pp. 163-85를, 역사적 비유의 한 형태로 다룬 글로는 Hayden White, *Metahistory: The Historical Imagination in Nineteenth-Century Europe*(Baltimore, 1973), pp. 94-97, 115-23, 167-69를 참고.

38. Breton, *La Femme 100 têtes*(1929)의 서문. 초현실주의 이미지에 대한 이 정의는 변증법적 이미지에 대한 벤야민식의 정의와 밀접하다. "과거가 현재를 조명한다거나 현재가 과거를 조명한다는 것이 아니다. 오히려 이미지란 과거와 지금이 섬광처럼 하나의 별자리에서 빛을 발하는 곳이다. 말을 바꾸면, 이미지는 정지 상태에서 변증법적인 것이다"(PW 576-77; "N[Theoretics of Knowledge]," p. 7; 또 PW 595/N, p. 24도 참고). 하지만 브르통식의 정의는 화해를 다짐하기 때문에 변증법적이라고 하기 어렵다.

39. 이런 열광 대부분은 오늘날 거의 급진적으로 보이지 않는다. 그것은 미술, 문학, 철학에 대한 기존의 정의 안에서 정전을 수정하므로 정의가 확장되기는 하지만 정의를 파기하지는 않으며, 억눌린 주체들의 이름으로 정전에 대한 이의를 제기하는 것도 전혀 아니다. 그럼에도, 이런 목록이 초현실주의 당대의 사람들에게는 비뚤어진 역사적 고착으로 비쳤던 것은 확실하다. 두 주요 목록을 꼽자면 "Erutarettil"('Littérature'를 뒤집은 표기), in *Littérature* 11-12(October 1923)과 "Lisez/Ne Lisez Pas" printed on a 1931 catalogue of José Corti publications가 있다. (다른 예로는 "Qui sont les meilleurs romanciers et poets méconnus de 1895 à 1914?"의 설문 in *L'Éclair*[September 23, 1923], *Beyond Painting*에 실린 에른스트의 목록과 더불어, "Manifesto of Surrealism"[1924]에서 언급된 팡테옹도 있다.) 목록에 꼽힌 사람들 가운데 일부는 예상할 수 있듯이, 사드, 헤겔, 마르크스, 프로이트(때로는 샤르코가 대신 선정) 등이다. 더 많은 것을 엿볼 수 있는 것이 선호 문학 목록인데, 특히 낭만주의 문학, 영국 고딕 문학(가령, 매슈 그레고리 루이스, 앤 래드클리프, 에드워드 영), 포, 보들레르, 네르발 그리고 누구보다 로트레아몽과 랭보가 애호자들로 꼽힌다. 초현실주의자들이

선호한 미술가들(가령, 보스, 그뤼네발트, 피라네시, 우첼로, 퓨즐리, 고야, 모로, 뵈클린)처럼, 문학 분야의 인물들도 대부분 환상 문학, 즉 (앞서 말한 대로) 초현실주의가 몰두하는 프로젝트의 선구자들로 여겨진다. 합리화된 세계의 재주술화에 앞장선 선구자들로 여겼다는 말이다.

40. Breton, *What is Surrealism? Selected Wiitings*, ed. Franklin Rosemont (New York, 1978), p. 112-13.

41. "역사는 구성의 대상이며, 이때 구성의 장소는 균질한 빈 시간이 아니라 지금시간(Jetzzeit)으로 충만한 시간이다"(Benjamin, "Theses on the Philosophy of History", p. 261). 이 글은 3장에서 초현실주의의 이미지 개념과 관련시켰던 프로이트의 사후성 또는 지연된 작용 개념을 초현실주의의 역사 개념과 관련시켜 생각해볼 수 있게 해주는 또 한 편의 논문이다. "역사주의는 역사 속의 다양한 순간들 사이에 인과적 연관관계를 확립하는 데 만족한다. 그러나 원인에 해당하는 사실은 바로 그 이유 때문에 전혀 역사적이지 않다. 사실은 사후에야 역사적이게 되는데, 말하자면 그 사실과 수천 년이나 떨어져 있을 수도 있는 사건들을 통해서 역사적으로 된다. 이를 출발점으로 삼는 역사학자는 사건들의 순서를 묵주의 구슬처럼 늘어놓는 일을 멈춘다. 그 대신 자신의 시대가 그보다 분명 앞서 있는 시대와 함께 형성하는 별자리를 파악한다. 따라서 역사학자는 현재의 개념을 '지금시간,' 즉 메시아적 시간의 부스러기들이 섬광처럼 보여주는 그런 시간으로 정립한다"(p. 263).

42. 브르통은 *Entretiens*(Paris, 1952)에서 로트레아몽에 대해 이렇게 말했다. "그때까지는 그의 시간이 오지 않았지만, 반면에 우리에게는 그것이 더없이 명료하게 보였다는 사실에 그 시대들의 위대한 표시가 들어 있는 것 같다"(p. 48). 실로, 브르통과 수포가 국립도서관에서 마지막 한 부라고 알려진 *Poésies*(1870)를 1918년(때로는 1919년이라고도 한다)에 발견한 사건은 초현실주의의 토대가 된 전설 중 하나다.

43. "아우라란 무엇인가? 시간과 공간의 기묘한 짜임이다. 아무리 가까이 있어도 멀리 있는 것처럼 보이는 독특한 모습"(Benjamin, "A Short History of Photography"[1931], in Alan Trachtenberg, ed., *Classic Essays in Photography*[New Haven, 1980], p. 209). 벤야민의 이 공식에 대해서는 7장에서 자세히 다룬다.

44. 만델은 *Late Capitalism*에서 이 파동의 시점을 1847년의 위기로부터 1890년 대의 서두까지로 잡는다.

45. 이 과정에 대해서는 특히, T. J. Clark, *The Painting of Modern, Life: Paris in the Art of Manet and His Followers*(New York, 1985) pp. 57-64 참고.

46. Benjamin, PW 1002.

47. Benjamin이 PW 494에서 인용한 기디온.

48. 위의 글, p. 993.

49. 브르통의 이 언급은 *La Femme 100 Têtes*의 서문에 나온다. 이 점에서는, 아라공이 아케이드를 "인간 수족관"(P 28)이라고 하는 것이나, 에른스트가 실내 공간을 여성적 해(저) 공간이라고 묘사하는 것이나 매한가지다.

50. Dalí, "L'Ane pourri," *Le Surréalisme au service de la révolution* 1(July 1930), translated by J. Bronowski as "The Stinking Ass" in *This Quarter* 5, no. 1(September 1932). p. 54.

51. Benjamin, "Paris—the Capital of the Nineteenth Century," p. 168 참고.

52. 위의 글, p.159.

53. Dalí, "The Stinking Ass," p. 54.

54. 한물간 것을 논의할 때 아라공은 이미 살펴보았으므로, 여기서는 에른스트와 달리에게 초점을 맞출 것이다.

55. Aragon, *Je n'ai jamais appris à écrire*, Simon Watson Taylor의 *Paris Peasant* 서문, p. 14에서 인용. T. J. Clark는 *The Paintings of Modern Life*에서 이와 비슷한 구절 "현대성의 신화"를 다른 방식으로 사용한다. 사회적 이 동성이라는 문화적 표면 아래서 지속되는 부르주아 계급의 정치적 헤게모니를 탈신화화하는 데 사용하는 것이다. 나는 아라공도 역시 탈신화화를 한다는 점, 즉 재주술화를 하면서도 탈주술화를 한다는 점을 지적하고 싶다.

56. 예를 들어, 아라공은 이렇게 쓴다. "우리는 의심의 여지없이 가벼운 산책과 매 춘에서 기존의 유행을 완전히 뒤엎는 봉기를 목격할 참이다"(P 29). 이 변화는 소소하지만 실체적이다(그는 또 구두닦이의 기술, 도장의 모양도 언급한다[P 82, 85]). 역사의 변화를 신체의 기억에 남기는 것들이다.

57. Aragon, *La Peinture au défi*(Paris, 1930), translated by Lucy R. Lippard

as "Challenge to Painting," in Lippard, ed., *Surrealists on Art*(Englewood Cliffs, N.J., 1970), p. 37.

58. Benjamin, "Surrealism," p. 179.

59. Sigfried Giedion, *Mechanization Takes Command: A Contribution to Anonymous History*(New York, 1948), pp. 361-62.

60. 정신분석학을 맥락화한 연구로는, (여러 글 가운데서도) Juliet Mitchell, *Psychoanalysis and Feminism*(London, 1974), pp. 419-35와 Stephen Toulmin and A. Janik, *Wittgenstein's Vienna*(New York, 1973) 참고.

61. Werner Spies, "The Laws of Chance," in *Homage to Max Ernst*(New York, 1971), pp. 17-18 참고. 또 같은 책에 수록된 Werner Hofmann, "Max Ernst and the Nineteenth Century"도 참고.

62. 이런 욕망은 아주 명백하면서도 충분히 구체적이지는 않아서 모더니즘 건축에서 한층 더 억압된다. Anthony Vidler, "The Architecture of the Uncanny: The Unhomely Houses of the Romantic Sublime," *Assemblage* 3(July 1987), p. 24 참고.

63. 나는 로절린드 크라우스 덕에 이 연관성을 알게 되었다.

64. 때로 에른스트는 이런 역사적 연관을 그의 소재 자체에서 만들어내기도 한다. 예를 들어, 『머리가 100개인/0개인 여자』에 나오는 원초적 장면 이미지(3장 참고)는 1883년 대중과학잡지 *La Nature*에 실린 삽화를 가지고 만들어낸 것이다. 그 삽화는 살페트리에르 병원에서 히스테리 증상을 포착하는 데 쓰였던 동체사진술에 관한 것이었다. Albert Londe, "La Photographie en médecine," *La Nature* 522(June 2, 1883), pp. 315-18 참고. 롱드는 살페트리에르 병원의 수석 사진가였다. (이 자료를 알려준 Erica Wolf의 도움에 감사한다.) 에른스트는 심리학 분야의 삽화를 자주 차용하곤 했다. Werner Spies, *Max Ernst Collages*, trans. John William Gabriel(New York, 1991) 참고.

65. 벤야민에게 보낸 1935년 8월 2일자 편지, in *Aesthetics and Politics*, ed. Rodney Livingstone et al.(London, 1977), p. 112. 또 Adorno, *Kierkegaard: Construction of the Aesthetic*(1933), trans. Robert Hullot-Kentor (Minneapolis, 1989)도 참고. 아도르노는 이 소외를 키에르케고르의 사회적 위

치, 즉 생산과정과 단절된 채 연금으로 살아가는 위치와 연결한다.

66. Benjamin, "Paris—the Capital of the Nineteenth Century," pp. 167-68. 이런 역사주의적 절충주의가 단순히 쇠퇴를 가리키는 표시인 것은 아니다. 의미화의 과정과 생산수단 양자에 모두 통달했다는 표시로 역사주의적 절충주의를 읽는 것도 가능하기 때문이다. 그것은 또한 제국주의를 통해 팽창한 시장들도 물론 가리킨다.

67. 벤야민: "루이필립 시대 이후, 부르주아 계급은 대도시에서 사적인 생활의 보잘것없는 성격을 보상하는 데 골몰했다. 부르주아 계급은 그런 보상을 네 개의 벽 안에서 찾는다. 부르주아는 자신의 존재를 이전 상태로 영속시킬 수 없지만, 그가 매일 사용하는 물건과 필수품의 흔적을 영원히 보존하는 것은 부르주아에게 명예의 문제인 것 같다"("The Paris of the Second Empire in Baudelaire," in *Charles Baudelaire: A Lyric Poet in the Era of High Capitalism*, p. 46). 기디온은 *Mechanization Takes Command*(p. 365)에서, 에른스트의 콜라주가 두드러지게 보여주는, 물건들로 꽉 찬 실내공간이 신흥 산업 부르주아 계급과 더불어 등장한다고 말한다. Wolfgang Schivelbusch는 *The Railway Journey*(New York, 1977), p. 123에서 다시, 이 빽빽한 실내공간이 부르주아 계급에게 심리적-신체적 기능을 했다고 이야기한다. 자신들이 만든 산업 질서의 충격을 완화시키는 기능을 했다는 것이다.

68. Giedion, *Mechanization Takes Command*, p. 8.

69. 위의 글, p. 362.

70. 위의 글, p. 361.

71. (벤야민에게 보낸) 1935년 8월 5일자 편지, Benjamin in PW 582: "N[Theoretics of Knowledge]," p. 12에서 인용.

72. 아도르노: "초현실주의는 고대의 이미지를 플라톤의 천상으로부터 끌어내렸다. 막스 에른스트의 작업에서 고대의 이미지들은 19세기 말의 중산층 사이를 유령처럼 어슬렁거린다. 그런데 중산층은 미술을 문화유산의 형태로 중화시켜 사실상 유령으로 만들었던 장본인이다"(*Aesthetic Theory*, trans. C. Lenhardt [London, 1984], p. 415). 이 유령들이 여성화되는 경위에 대해서는 아래서 다시 다룬다.

73. Dalí, "The Stinking Ass," p. 54.

74. Dalí, "Objets surréalistes," *Le Surréalisme au service de la révolution* 3(1931). translated by David Gascoyne as "The Object as Revealed in Surrealist Experiment," in *This Quarter* 5, no. 1(September 1932), p. 198.

75. Benjamin, "Paris—the Capital of the Nineteenth Century," p. 168.

76. Dalí, "De la beauté terrifiante et comestible, de l'architecture modern' style," *Minotaure* 3-4(1933), p. 71. 그는 "극도로 퇴폐적이고 문명화된 유럽의 '현대 양식'"을 "야성의 물건들"과 대조하는데, 부분적으로는 아마도 부족 미술에 대한 공식적 취향을 꼬집어 물의를 일으키려는 목적인 것 같다. Dawn Ades, *Dalí and Surrealism*(New York, 1981), pp. 102-03 참고.

77. 이 글에서 달리는 이 같은 용어들을 가우디가 지은 건물의 조각적 세부에 직접 사용한다. 달리 전에는 샤르코가 히스테리와 아르누보 사이에 비슷한 연관을 제시했다. 샤르코와 관련된 부분은 Debora L. Silverman, *Art Nouveau in Fin-de-Siècle France*(Berkeley, 1990), pp. 91-106 참고.

78. 달리는 "The Stinking Ass"(p. 54)에서 아르누보가 "경멸과 무시를 당했다"라고 언급한다. 이 "억압"에 대해서는 아래서 다시 다룬다.

79. Benjamin, "Paris—the Capital of the Nineteenth Century", p. 168

80. Dalí, "De la beautté terrifiante," p. 76.

81. Dalí, "Derniers modes d'excitation intellectuelle pour l'été 1934," *Documents* 34(June 1934). 의미심장하게도, 34호에 실린 마지막 글은 『광란의 사랑』의 한 부분 "Equation de l'objet trouvé"다. 달리는 시대착오를 외상 또는 "난동"의 관점에서 바라본다. 시대착오는 "우리의 살과 기억에" 흔적을 남긴다는 것이다. 그것은 "우리가 죽고 살이 다 썩으면 드러날 뼈의 무시무시한 백색"을 표현한다.

82. Dalí, "De la beauté terrifiante," p. 73.

83. 그가 이 분야에서 만들어낸 것들에 대한 설명으로는, Ades, *Dalí and Surrealism*, pp. 168-69 참고. "달러 걸신"은 브르통이 달리에게 붙인 경멸에 찬 별명이었다.

84. 수전 손택은 "Notes on Camp"(1964)에서 아르누보를 유행에 뒤떨어진 것에

서 매력을 느끼는 이런 감수성이 애호하는 대상이라고 본다. 손택이 보기에는, 캠프가 자연과 문화, 남성과 여성 등의 구분에 히스테리성 교란을 일으키는 심미화, 남녀양성화, 실로 모든 "경험의 연극화"와 관련이 있다. 이런 이유에서 손택은 캠프를 게이 문화, 성역할놀이, "역할-놀이-로서의-존재"와 연결한다. 그러나 이런 교란은 결국 비판적 뒤집기보다는 댄디풍을 따라 베끼기와 더 관련이 있다는 것이 손택의 암시다. "캠프는 대중문화 시대에 댄디가 되는 법이라는 문제에 대한 답이다." *Against Interpretation*(New York, 1968), pp. 275-92 참고.

85. Robert Desnos, "Imagerie moderne," *Documents* 7(December 1929), pp. 377-78.

86. Claude Lévi-Strauss, "New York in 1941"(1977), in *The View from Afar*, trans. Joachim Neugroschel and Phoebe Hoss(New York, 1985), pp. 258-67. 레비스트로스는 한물간 것의 아우라뿐만 아니라 역사성도 포착한다. "이미 산업화되었지만, 경제의 압력과 대량생산의 요구가 아직은 절박하지 않아, 과거의 형태를 어느 정도 지속할 수 있고 쓸모없는 장식도 존속할 수 있는 것들이 있는데, 이런 것들은 한 시대의 유물과 증거로서 거의 초자연적인 성질을 획득했다. 그것들은 우리에게 여전히 실제로 존재하는 잃어버린 세계를 입증한다……. 오늘날 파리의 가게들은 이런 물건들[오래된 석유램프, 한물간 구제 의류, 19세기 말의 온갖 물건]의 수집에 열을 올리고 있다(p. 263).

87. 초창기의 초현실주의 동조자들 중 몇 사람(가령, Drieu La Rochelle)은 파시스트가 되었거나 파시즘 동조자가 되었다. 이 부분에 대해서는, Alice Yaeger Kaplan, *Reproductions of Banality: Fascism, Literature, and French Intellectual Life*(Minneapolis, 1986) 참고.

88. Dalí, *Comment on deviant Dalí*, André Parinaud에게 구술한 내용(Paris, 1973), translated as *The Unspeakable Confessions of Salvador Dalí*(London, 1976); 그리고 "Honneurr à l'objet," *Cahiers d'Art*(Paris, 1936). 4장에서 나는 매개체는 달랐어도, 파시즘과 초현실주의 모두에서 나타나는 마조히즘적 경향을 지적했다.

89. 달리는 "히틀러의 파시즘을 찬양하는 내용이 있는 반혁명적 행위"를 했다고 해

서 초현실주의로부터 추방되었다. 이에 대해서는 Ades, *Dalí*, pp. 106-08에 자세히 설명되어 있다.

90. 벤야민은 초현실주의에 대한 글을 쓴 지 7년 후인 1936년에 「기계 복제 시대의 예술작품」에서 "창조성, 천재, 영원한 가치와 신비 같은 수많은 한물간 개념들"이 반드시 "소탕"되어야 한다고 썼다(*Illuminations*, p. 218). 그가 보기에 이런 가치들은 파시즘에 오염되었기 때문에, 파시즘에 저항하기 위해서는 초현실주의의 한물간 것보다 더 강력한 방책이 필요했다―그런데 여기서도 벤야민은 다른 실천들, 특히 브레히트와 생산주의에서 영향을 받았다. 이 모든 것이 어우러져 벤야민이 반(反)아우라적인 것(the anti-auratic)을 과대평가하도록 하는 압력으로 작용했다. 하지만 그가 이런 평가를 했던 것은 예술의 해방, 즉 예술이 제례로부터 분리되는 것을 옹호하기 위해서였다. 아이러니하게도, 이런 예술의 해방은 벤야민이 글의 말미에서 제시한 음울한 대안, 즉 예술의 정치화 또는 정치의 심미화로 예술을 데려갔을 뿐이다. 되돌아보면, 1936년경 이 같은 예술의 해방은 별로 대안이 아니었다. 심지어는 이 글을 전개하는 과정에서도, 벤야민은 제례의 자리를 차지한 파시즘을 외면하지만, 결국 스펙터클의 자리에서 파시즘을 다시 대면할 뿐이다.

91. Bloch, *Heritage of Our Times*, p. 97. 비동시성에 대한 통찰도 블로흐는 초현실주의 덕으로 돌릴 것 같지만, 이는 그 시점 특유의 산물이다. 이를 그람시는 병리적 증상들로 가득한 정치적 공백기라는 유명한 표현으로 묘사했고, 블로흐는 "부패와 산고가 동시에 일어나는 시대"(p. 1)라고 묘사했다.

92. Bloch, "Nonsynchronism," p. 31.

93. 위의 글, p. 26.

94. 위의 글, p. 36.

95. 위의 글.

96. 예를 들어, Antonio Gramsci on "fossilization" in *Selections from the Prison Notebooks*, ed. and trans. Quintin Hoare and Geoffrey Nowell Smith(New York, 1971) 참고. 그람시가 논의한 "아메리카니즘과 포디즘"(pp. 279-318)도 기계 생산품과 한물간 것의 변증법을 사유하지만, 방식은 초현실주의와 아주 다르다.

97. Benjamin, "Surrealism," p. 189 참고. 다시 블로흐의 *Heritage of Our Times*:

"마르크스주의의 **선전문**에는 신화와 **반대되는 지점**이 전혀 없다. 신화적 시초는 실제적 시초로 변형되었을 뿐이고, 디오니소스의 꿈이 혁명의 꿈으로 변했을 뿐이다……. 속류 마르크스주의자들은 원시성과 유토피아를 전혀 경계하지 않고, 국가사회주의를 표방하는 나치당원들은 원시성과 유토피아를 유혹의 미끼로 삼는데, 이는 여기서 끝나지 않을 것이다. 천국도 지옥도, 용사도 신학도 반동의 힘과 한 번 싸워보지도 않은 채 항복해버렸다"(p. 60). 이 그림자는 현재까지 드리워져 있다.

98. 블로흐가 *Heritage of Our Times*, pp. 346-51에 있는 짧은 절 "Hieroglyphs of the Nineteenth Century"에서 하는 작업이 바로 이것이다.

99. 초현실주의 환경의 특정 그룹들은 파시즘이 악용했던 바로 그 문제들—신성한 것의 본성, 희생제의의 사회적 토대, 원초적인 것으로 다가가려는 현대의 대항 경향—을 인류학적 비판에서 거론하려는 시도를 했다. 이런 비판은 죽음 욕동을 알고 있었지만 거기에 완전히 속박되지는 않았다. 바타유, 카유아, 레리스 주변에 형성된 콜레주 드 소시올로지가 그 예다. *The College of Sociology*, ed. Denis Hollier, trans. Betsy Wing(Minneapolis, 1988) 참고.

100. 아도르노 (등)의 언급대로, 이런 의미에서는 파시즘이 실로 정신분석학을 뒤집은 반전이다.

101. Benjamin, PW 573; "N[Theoretics of Knowledge]," p. 4.

102. Vidler, "The Architecture of the Uncanny," p. 24 참고.

103. 다시 한 번 아도르노는 이런 시도를 건축에 빗댄 알레고리 때문에 표적이 된다. "그 집에는 종양이 있다. 내달이 창 말이다. 초현실주의는 이 종양에 색칠을 한다. 이 집에서는 살이 이상 성장을 한다. 현대에 보낸 유년기 기억은 신즉물주의가 금기시하는 것의 정수인데, 왜냐하면 그것을 보면 신즉물주의의 본성은 물건 같다는 생각이 나고, 또 신즉물주의의 합리성이란 여전히 비합리적이라는 사실에 대처할 수 없다는 생각이 나기 때문이다"("Looking Back on Surrealism," pp. 89-90).

104. Griselda Pollock, "Modernity and the Spaces of Femininity," in *Vision and Difference*(London, 1988) 참고. 폴록이 지적하는 대로, 일부 여성(가령, 매춘부)은 공적 공간에 드나들 수 있었지만, 바로 그 때문에 비난을 받았다. 공

적/사적 구분은 명백히 계급 구분이기도 하다. 에른스트의 작업에서는 실내공간에 억압된 이 다른 계급의 여성들이 복귀해 공적 공간에 출몰하는 때도 있다.

105. 2장에서 언급한 대로, 프로이트는 히스테리에 대해 여러 다른 생각들을 제시했다. 그중 하나가 억압된 소망이 연상을 통해 몸의 신호로 변한다는 취지의 생각이고, 다른 하나는 방금 묘사한 성차의 혼란의 견지에서 본 생각이다. 3장에서 말한 대로, 에른스트가 히스테리 환자와 동일시할 때, 그것은 정확히 이 성차의 혼란에서 일어나는 동일시다—이 혼란을 에른스트는 발작적 아름다움의 정수라고 본다.

7. 아우라의 흔적

1. "정신분석학은 모든 감정적 정동이 성질을 불문하고 억압에 의해 병적인 불안으로 변한다고 주장하는데, 이 주장이 옳다면 그렇게 발생한 불안 중에는 반드시 특정한 종류가 있을 것이다. 억압되어 있던 무언가가 **되풀이되면서** 불안이 야기된다는 점을 보여줄 수 있는 종류 말이다"(Freud, "The Uncanny," in *Studies in Parapsychology*, ed. Philip Rieff[New York, 1963], p. 47).

2. Walter Benjamin, "A Short History of Photography"(1931), trans. Phil Patton, in Alan Trachtenberg, ed., *Classic Essays on Photography*(New Haven, 1980), p. 209. Miriam Hansen은 "Benjamin, Cinema and Experience: 'The Blue Flower in the Land of Technology,'" *New German Critique* 40(Winter 1987), pp. 179-224에서 아우라와 언캐니의 연관관계를 훌륭하게 발전시킨다.

3. "에고는 일종의 예방접종으로 불안을 스스로 껴안는다"(Freud, *Inhibitions, Symptoms and Anxiety*, trans. Alix Strachey[New York, 1959], p. 88). 프로이트의 불안을 논의한 유익한 글을 보려면, Samuel Weber, *The Legend of Freud*(Minneapolis, 1982), pp. 48-60 참고.

4. Freud, *Inhibitions, Symptoms and Anxiety*, p. 81. 프로이트는 유아의 무력감이 **생물학적인** 것이고, 섹슈얼리티와 대면한 미성숙한 주체의 무력감은 **계통발생학적인** 것이며, 위험하다고 지각된 본능의 요구 앞에서 성숙한 주체가

느끼는 무력감은 **심리학적인** 것이라고 본다. 여기서 "계통발생학적"이라는 말로 프로이트가 의미하는 것은 주체의 성적 발달 단계에 존재하는 잠복기가 빙하시대에 인류가 경험한 "잠복기"의 반복이라는 뜻이다. 주체의 잠복기가 인류의 잠복기를 상기시킨다는 말이다. 이 "이론"은 Sandor Ferenczi, *Thalassa: A Theory of Genitality*(1924)에서 큰 영감을 받았다. 덧붙이자면, 『탄생의 외상』은 1928년에 불어로 번역되었고, 일부 초현실주의자들이 이 책을 읽었다.

5. "불안은 외상의 상황에서 겪는 무력감에 대한 최초의 반응이며, 나중에 위험 상황에 처하면 도움을 청하는 신호로 다시 발생한다. 외상을 수동적으로 경험했던 자아가 이제는 외상의 진행 방향을 바꿀 수 있다는 희망을 갖고서 약한 형태로 외상을 능동적으로 반복하는 것이다"(위의 글, pp. 92-93).

6. 벤야민도 「기술 복제 시대의 예술작품」에서 이런 암시를 한다. "인간은 충격에 자신을 노출시킬 필요가 있는데, 이는 그를 위협하는 위험들에 적응하는 방편이다"(*Illuminations*, ed. Hannah Arendt, trans. Harry Zohn[New York, 1977], p. 250). 그런데 모더니즘을 철저하게 다룬 이론이라면 어떤 것이든 반드시 충격의 두 영역, 즉 심리와 사회를 둘 다 설명해야 한다. 이 두 영역을 돌파하는 작업이 예술에서 이루어졌기 때문이다―이것이 내가 하려고 작정한 프로젝트다.

7. 이런 신호를 가리키는 프로이트의 용어가 Angstsignal인데, 2장에서 언급했듯이, 브르통도 『나자』에서 이와 비슷한 용어를 사용한다(Paris, 1928; trans. Richard Howard[New York, 1960], p. 19; 이후 이 글의 인용은 N으로 표시). 어떤 의미에서 유유자적은 불안의 온화한 형태다. 불안에서는 유유자적에서처럼, 대상을 알 수는 없지만 위험은 예상되기 때문이다. 초현실주의자들은 숲을 여성에 빗대는 옛날식 비유를 계속 쓰고, "상징의 숲"도 이렇게 줄짓는 불안한 것들은 가부장적 주체를 위해 여성화된 것임을 암시하는데, 이는 우연이 아니다.

8. 여기서도 Hansen, "Benjamin, Cinema and Experience"뿐만 아니라, Marleen Stoessel, *Aura, das vergessene Menschliche: Zu Sprache tmd Erfahrung bei Walter Benjamin*(Munich, 1983)도 참고.

9. Benjamin, "A Short History of Photography," p. 209. 자연적인 것을 이렇게

파악한다고 해서 거기에 문화적 코드와 역사적 특수성이 없다는 말은 아니다.

10. Breton, "Langue des pierres," *Le Surréalisme, même*(Autumn 1957), pp. 12-14 참고. 1936년의 〈초현실주의 오브제 전시회〉에서 제시된 범주들에는 해석된 자연의 오브제(objets naturels interpretés)와 통합된 자연의 오브제(objets naturels incorporés)가 있었다. 사물에 새겨진 모종의 의미에 대한 이런 관심은 에둘러 "언어와 사물"이라는 (신)고전주의 체제(grid)에 맞서 제시된 것 같다. 이에 대해서는 미셸 푸코가 *Les Mots et les choses*(Paris, 1966)에서 논의했다.

11. 벤야민: "편안한 무의지적 기억 상태에서 지각 대상 주변으로 군집하는 경향의 연상들을 아우라라고 칭한다면, 실용적인 대상의 경우에서 아우라와 비슷한 것은 작업한 손의 흔적을 남겨 놓은 경험이다"("On Some Motifs in Baudelaire," in *Illuminations*, p. 186).

12. 내가 괄호 안의 용어들을 사용하는 것은 주 4에서 언급한 불안의 도식과 상호 관련이 있을 수 있다는 점을 제시하기 위해서다.

13. Benjamin, "On Some Motifs in Baudelaire," p. 188.

14. Marx, *Capital*, vol. 1(Harmondsworth, 1976), p. 165. 벤야민은 이 마르크스주의 공식을 *Passagen-Werk*의 다른 부분에서는 더 직접 환기시킨다. "아우라의 유래는 사람들의 사회적 경험이 자연에 투사되는 것, 즉 응시가 되돌아오는 것이다"("Central Park," trans. Lloyd Spencer, *New German Critique* 34[Winter 1985], p. 41). 상품의 논리가 다른 방식으로 뒤집히는 경우도 초현실주의에 중요한데, 이에 대해서는 Marcel Mauss, *The Gift*(1925) 참고.

15. 브레히트는 벤야민식 아우라의 이런 측면에 "다소 무시무시한 신비주의"라는 말을 붙였다(*Arbeitsjournal*, vol 1[Frankfurt-am-Main, 1973], p. 16). 루카치도 별로 납득하지 않았다. "알레고리적 의인화가 언제나 은폐하는 사실은 그런 의인화의 기능이 사물의 의인화 자체가 아니라 오히려 사물에 인간 치장을 해서 좀 더 위풍당당한 풍채를 부여하는 것이라는 점이다"("On Walter Benjamin," *New Left Review* 110[July-August 1978], p. 86).

16. 벤야민은 이 점에서도 초현실주의자들과 마찬가지로 이 정동을 심리 영역이 아닌 다른 곳으로 투사한다. 오이디푸스 이전 단계의 어머니의 시선보다 선사

시대의 별들의 응시를 언급하는 이 대목이 예다. "저 멀리서 응시하는 별들이
야말로 아우라의 원현상(Urphänomen) 아닌가?"(*Gesammelte Schriften*, ed.
Rolf Tiedemann and Hermann Schweppenhauser[Frankfurt-am-Main, 1972]
vol. 2, 3, 958). 이 쟁점에 대해서는, Hansen, "Benjamin, Cinema and Expe-
rience," p. 214를 참고.

17. 핸슨은 이 언캐니한 역설을 정확하게 풀어낸다. "이 상상 속의 눈길에 대한 기
 억은 오이디푸스 단계의 경제 논리에 동화되어 억압에 굴복하게 되는 것 같
 다―그래서 아득히 멀고 낯선 모습으로 돌아올 수밖에 없는 것이다"(위의 글,
 p. 215). 이 "가부장제적 시각 담론"에 관해 초현실주의자들은 벤야민보다 훨씬
 심한 양가성을 보인다.

18. Benjamin, "On Some Motifs in Baudelaire," p. 188.

19. *Totem and Taboo*(1913), trans. James Strachey(New York, 1950) 참
 고. 데이비드 스미스의 모더니즘 작업을 토템의 "접근 불가능성"이라는
 견지에서 읽어낸 글을 보려면, Rosalind Krauss, *Passages in Modern
 Sculpture*(Cambridge, Mass., 1977), pp. 152-57 참고. 여기서 크라우스는 토
 테미즘에 대한 스미스의 관심을 스미스가 초기에 했던 초현실주의 작업과 연
 관 짓는다.

20. 이와 연관된 정동들은 사악한 눈, 메두사의 머리, 레오나르도의 「모나리자」 등
 에 의해 생겨난다고 한다.

21. 초현실주의와 아우라라는 두 관심사는 벤야민에게서 분명 밀접한 관계를 맺고
 있다. 초현실주의에 대한 글(1929)에서 그는 한물간 것이라는 개념을 개발하
 고, 그로부터 머지않아 나온 사진에 대한 글(1931)에서는 아우라 개념을 개발
 한다.

22. Aragon, *Le Paysan de Paris*(Paris, 1926), trans. Simon Watson Taylor as
 Paris Peasant(London, 1971), pp. 128, 133. 이후 이 글의 인용은 P로 표시.
 아라공은 여기서 벤야민과 밀접하다. "내가 보기로는 대상의 형상이 변한 것이
 다. …… 그것은 어떤 관념을 표명한 것이 아니라 바로 그 관념을 구성한 것이
 다. 따라서 그것은 세계의 덩어리 속으로 깊숙하게 확장되었다"(p. 128).

23. Dalí, "Objets surréalistes," *Le Surréalisme au service de la révolution*

3(December 1931), translated in part as "The Object as Revealed in Sur-
realist Experiment," *This Quarter*(London), 5, no. 1(September 1932), pp.
197-207. 이 묘사에서도 다시 보이는 것은 초현실주의의 대상 개념이 마르크
스주의의 상품 물신 개념과 애매하게 연관되어 있다는 점이다.

24. Breton, *L'Amour fou*(Paris, 1937), translated by Mary Ann Caws as *Mad
Love*(Lincoln, 1987), pp. 102-07. 이후 이 글의 인용은 AF로 표시.

25. Benjamin. "On Some Motifs in Baudelaire". p. 190.

26. Paul Nougé, "Nouvelle Géographie élémentaire," *Variétés*(1929). 크라우
스는 Benjamin의 "On Some Motifs in Baudelaire," p. 200에서 인용.

27. La Nature est un temple où de vivants piliers
 Laissent parfois sortir de confuses paroles;
 L'homme y passe à travers des forêts de symboles
 Qui l'observent avec des regards familiers.

 Comme de longs échos qui de loin se confondent
 Dans une ténébreuse et profonde unité,
 Vaste comme la nuit et comme la clarté,
 Les parfums, les couleurs et les sons se répondent.

 Baudelaire, "Correspondences," in *Les Fleurs du mal et autre poèmes*
 (Paris, 1964), pp. 39-40. 여기서는 벤야민의 "On Some Motifs in Baude-
 laire"에 나오는 번역을 사용했다.

28. "Entretien avec Alberto Giacometti," in Georges Charbonnier, *Le Mono-
logue du peintre*(Paris, 1959), p. 166.

29. Claude Lévi-Strauss, *The Way of the Masks*, trans. Sylvia Modelski(Seattle,
1982). pp. 5-7(위 보들레르의 시 「상응」의 번역과 맞추기 위해 수정한 번역). 이
구절은 1943년 *Gazette des Beaux-Arts*에 실린 북서 해안 미술에 관한 글에
서 발췌한 것이다. 초현실주의자들이 수집한 부족 물건에 대해서는 Philippe
Peltier, "From Oceania," in William Rubin, ed., *"Primitivism" in 20th*

Century Art: Affinity of the Tribal and the Modern(New York, 1984), vol. 1, pp. 110-15를 참고.

30. Benjamin, "On Some Motifs in Baudelaire," p. 182.

31. 이 점에서도 아우라는 불안과 매우 유사한 기능을 한다.

32. Breton, *Signe ascendant*(Paris, 1947).

33. 브르통은 이것이 유추적 사고의 중요성이라고 보았다. "근원적인 유대관계는 끊어져버렸다―이 유대관계는 오직 유추의 힘으로만 일순간이나마 재정립을 할 수 있는 것이다." "나는 오직 유추의 도면에서만 지적인 쾌감을 경험했다"(위의 글).

34. Freud, "The Uncanny," p. 51.

35. 이 두 개념은 현상학적 토대를 공유하지만, 미리엄 핸슨이 강조하듯이 근본적으로는 상이한 개념이다. 벤야민의 응시는 시간적인 것이지만 라캉의 응시는 공간적인 것이며, 이는 초현실주의의 이 두 그룹에도 해당되는 이야기다. Hansen, "Benjamin, Cinema and Experience," p. 216 참고.

36. 이는 데 키리코가 "Meditations of a Painter"에서 사용한 용어다. 3장을 참고.

37. 3장에서 암시한 대로, 원근법의 공간은 전성기 모더니즘에서 억압되지만 초현실주의에서 언캐니한―왜곡된―형태로 복귀한다. 원근법 체계가 전성기 모더니즘에서 붕괴한 것을 우리는 그저 회화 관례를 돌파한 영웅적 위업이라고 보기보다 가부장적 주체성에 일어난 위기로 보아야 하지 않을까?

38. Caillois, "Mimicry and Legendary Psychasthenia," *October* 31(Winter 1984), p. 30. 라캉에 대해서는, *The Four Fundamental Concepts of Psychoanalysis*, trans. Alan Sheridan(New York, 1977), pp. 67-119 참고. 라캉의 응시가 지닌 편집증적 측면에 대해서는, Norman Bryson, "The Gaze in the Expanded Field," in Hal Foster, ed., *Vision and Visuality*(Seattle, 1988) 참고. 브라이슨은 라캉의 응시에 사로잡힌 주체가 쫓겨나는 것이 아니라 잉여로 남는다고 본다. 주체가 끈덕지게 유지된다는 것인데, 바로 이런 끈덕짐이 주체를 "편집증적"으로 만든다. Leo Bersani가 "Pynchon, Paranoia, and Literature"에서 하는 주장은 조금 다르다. 즉, 편집증은 주체를 보증하는 최후의 수단이라는 것이다(*The Culture of Redemption*[Cambridge, 1990]).

39. 베일에 가린 에로틱한 것에 매혹된 브르통이나 동굴의 환상에 사로잡힌 자코 메티의 경우가 그 예다.

40. 6장에서 말한 대로, 이 해저의 비유는 억압과 침수 사이를 연결하는 초현실주 의적 연상과 관계가 있다. 예를 들어, 에른스트의 실내공간을 보면 몇 가지는 해저의 영역인데, 이는 다시 여성적인 것과 결부된다("꿈의 늪"이라는 구절은 에른스트의 『머리가 100개인/0개인 여자』에서 나온 것이다). 홍수와 구출이 범람하는 에른스트의 실내공간은 프로이트가 "A Special Type of Object Choice Made by Men"(1910)에서 논의한 어머니의 구출을 통해 해석되기를 요청한다. (물론 이와 관련된 연상도 프로이트에게서는 활발하게 일어난다. 가장 유명한 예를 들자면, "이드가 있었던 곳에 에고가 있게 될 것이다. 이것이 문화의 작용이다—조이데르 해에 찬 물을 빼는 것과 다르지 않은 작용이다." *New Introductory Lectures on Psychoanalysis*, trans. James Strachey[New York, 1965], p. 71.) 보들레르가 지하세계를 비유적으로 사용하는 경우에 대해서는, Benjamin, "Paris—the Capital of the Nineteenth Century," in *Charles Baudelaire: A Lyric Poet in the Era of High Capitalism*, trans. Harry Zohn(London, 1973), p. 171 참고.

41. 아라공과 달리 브르통은 이 도시에서 역사적인 것을 가리키는 모든 기호들을 빼버렸다—부분적으로 언캐니함을 산출할 수도 있을 억압이다. 초현실주의 에서 도시는 너무 방대한 주제라 여기서 다루는 것은 적합하지 않다. 입문서를 보려면, Marie-Claire Bancquart, *Le Paris des surréalistes*(Paris, 1972) 참고.

42. Breton, *La Clé des champs*(Paris, 1953), pp. 282-83.

43. Hélène Cixous, "Fiction and Its Phantoms: A Reading of Freud's 'Das Unheimliche'," *New Literary History*(Spring 1976), p. 543.

44. 이 점에서 이상적인 궁전과 『연통관』은 둘 다 시사적인 제목이다.

45. Tristan Tzara, "D'un certain automatisme du goût," *Minotaure* 3-4(December 14, 1933)

46. 위의 글. 이 (자기) 파괴적인 항목이 초현실주의가 아닌 다른 곳으로, 여기서는 초현실주의의 타자 위치에 있는 모더니즘에 투사된다는 점을 주목하라. Matta 는 르코르뷔지에의 건축사무소에서(여러 곳에 있던 사무소 모두에서) 일했던 건

축가인데, 같은 잡지에 5년 후 실은 글에서 이 자궁 속 같은 건축의 강령을 좀 더 곧이곧대로 또 좀 더 환상적으로 만들었다. "인간은 그가 나온 어두운 단층을 유감스럽게 여긴다. 어머니의 소리와 함께 피가 눈가에서 고동치던 젖은 벽으로 그를 감싸고 있던 단층이다……. 우리가 가져야 하는 벽은 형태를 벗어나 우리의 심리적 공포와 들어맞는 젖은 시트 같은 벽이다"("Mathématique sensible, architecture du temps," *Minotaure* 11[May 1938], p. 43). 이 문제들에 대해서는 이제, Anthony Vidler, "Homes for Cyborgs," in *The Architectural Uncanny*(Cambridge, 1992)를 참고.

47. 윌리엄 루빈은 *Dada, Surrealism, and Their Heritage*(New York, 1968)에서 미노타우로스를 "비합리적 충동들의 상징"으로 보고, 테세우스는 무의식을 의식적으로 탐색하는 초현실주의자라고 본다(p. 127). 초현실주의가 극복하려 했던 바로 그 이분법을 재정립하는 해석이다.

48. 이 두 항의 매개자는 매춘부다. 아마도 이 때문에 매춘부는 초현실주의적 무의식에서 그토록 고착된 이미지로 나타나는 것 같다.

49. 드니 올리에는 미로가 초현실주의에서 한 기능을 정확하게 파악했다. "아버지의 일터도 아니고 어머니의 자궁도 아닌(인간적인 것도, 자연적인 것도 아닌) 미로는 기본적으로 모든 대립이 무너지고 복잡하게 엉켜드는 공간, 변증법적 대립항 사이의 균형이 깨지고 어긋나게 되는 등의 공간, 언어의 기능이 토대를 둔 체계가 어쩐 일인지 저절로 붕괴하면서 체계의 작용이 꼬여버리는 공간이다……. 이 공간에서는 멀고 가까움, 분리와 밀착이 결정 불가능한 상태로 남는다. 이러니, 미로에서는 내부에 존재한다거나 아니면 외부에 존재한다거나 하는 일이 결코 가능하지 않다. 이 공간(어쩌면 공간이라고 부르는 것이 벌써 과한 말일 텐데)의 구성요소는 바로 이 불안에 다름 아닐 테지만, 그 공간은 어찌 해도 결정이 불가능하다. 나는 내부에 있는 것인가 아니면 외부에 있는 것인가?"(*La Prise de la Concorde*[Paris, 1974], translated by Betsy Wing as *Against Architecture: The Writings of Georges Bataille*[Cambridge, 1989], p. 58).

50. 벤야민도 이 비유를 애호했다. 벤야민의 전설 가운데 하나는 카페 되 마고에서 냅킨에 낙서를 끼적이며 빈둥거리던 그의 삶을—미로의 형태로—알려주는

지도와 관계가 있다. 예언대로, 이 미로는 상실되었다.

8. 초현실주의의 원칙 너머?

1. 탈승화의 전략은 더 이상 효과가 없다는 말이 아니다―이 전략의 효과는 페미니즘, 게이와 레즈비언, 에이즈 관련 많은 활동가들과 예술가들이 증명할 수 있다. 그러나 본능적인 것을 여성, 동성애, 원시 등과 결부시키는 옛날식 연상은 깨졌다는 말이다.

2. 나의 "Armor Fou," *October* 56(Spring 1991) 참고. 심리를 이렇게 사회의 은유로 사용하는 것에 대한 비판을 보려면, Jacqueline Rose, "Sexuality and Vision: Some Questions," in Hal Foster, ed., *Vision and Visuality*(Seattle, 1988) 참고.

3. André Breton, *Entretiens*(Paris, 1952), p. 218. 강조는 저자.

4. J.G. Ballard, "Coming of the Unconscious," *New Worlds* 164(July 1966), reprinted in *Re/Search* 8/9(1984), pp. 102-05. 또한 Jonathan Crary, "Ballard and the Promiscuity of Forms," *Zone* 1/2(1985)도 참고.

5. Fredric Jameson, *Postmodernism, or the Cultural Logic of Late Capitalism*(Durham, 1991), p. 309. 제임슨에게 공정을 기하자면, 그가 비동시성과 유토피아의 비판적 가능성을 개진하는 다른 글도 있다.

6. Jean Baudrillard, *For a Critique of the Political Economy of the Sigh*, trans. Charles Levin(St. Louis, 1981). 이 설명대로라면, 초현실주의는 한물간 것 중에 남아 있는 유일한 것일 듯하다.

7. Breton, foreward to Max Ernst, *La Femme 100 têtes*(Paris, 1929).

8. Walter Benjamin, "Surrealism: The Last Snapshot of the European Intelligentsia"(1929), in *Reflections*, ed. Peter Demetz, trans. Edmund Jephcott(New York, 1978), p. 192.

막스 에른스트, 「백조는 아주 평화롭다The Swan Is Very Peaceful」, 1920. 콜라주. 요코
 하마 미술관. © 1992 ARS, New York/SPADEM, Paris. _p. 12

한스 벨머, 한스 벨머, 「인형Doll」, 1934. 사진. © 1992 ARS, New York/ADAGP,
 Paris. _p. 32

피에르 자케드로, 「소년 작가Young Writer」, 1770년경. 자동인형. 스위스 뇌샤텔 미술
 역사박물관. _p. 40

만 레이, 「고정된 채 폭발하는Fixed-Explosive」, 1934. 사진. © 1992 ARS, New York/
 ADAGP, Paris. _p. 56

라울 위박, 「파리 오페라의 화석Fossil of the Paris Opera」, 1939. 『미노토르』 제12-13호
 (1939년 5월)에 실린 사진. _p. 61

그레이트 배리어 리프를 찍은 익명의 사진, 『광란의 사랑』에 수록, 1937. _p. 62

방치된 기차를 찍은 익명의 사진, 『미노토르』 제10호(1937 겨울)에 수록. _p. 65

청동 장갑을 찍은 익명의 사진, 『나자』에 수록, 1928. _p. 76

알베르토 자코메티, 「보이지 않는 대상The Invisible Object」, 1934. 뉴헤이븐 예일대학
 교 미술관. _p. 80

만 레이, 「고도로 진화한 헬멧의 후손A Highly Evolved Descendant of the Helmet」, 1934. 『광란의 사랑』(1937)에 실린 발견된 사물의 사진. © 1992 ARS, New York/ ADAGP, Paris. _p. 82

만 레이, 「그것의 일부였던 작은 구두로부터From a Little Shoe That Was Part of It」, 1934. 『광란의 사랑』(1937)에 실린 발견된 사물의 사진. © 1992 ARS, New York/ ADAGP, Paris. _p. 84

살바도르 달리, 「황홀경 현상The Phenomenon of Ecstasy」, 1933. 『미노토르』 제3-4호 (1933년 12월 14일자)에 실린 포토몽타주. 파리 마누키앙 컬렉션. © 1992 DEMART PRO ARTE/ARS, New York. _p. 97

『바리에테』에 실린 막스 에른스트의 자동 초상 사진, 1929. _p. 99

막스 에른스트, 「오이디푸스Oedipus」, 1931. 콜라주. © 1992 ARS, New York/SPA-DEM, Paris. _p. 102

조르조 데 키리코, 「어느 가을날 오후의 수수께끼Enigma of an Autumn Afternoon」, 1910. 캔버스에 유채. © Estate of Giorgio de Chirico/1992 VAGA, New York. _p. 112

조르조 데 키리코, 「어느 날의 수수께끼Enigma of a Day」, 1914. 캔버스에 유채. 뉴욕 현대미술관. © Estate of Giorgio de Chirico/1992 VAGA, New York. _p. 114

조르조 데 키리코, 「귀환The Return」, 1918. 캔버스에 유채. © Estate of Giorgio de Chirico/1992 VAGA, New York. _p. 117

조르조 데 키리코, 「불안을 부르는 뮤즈들The Disquieting Muses」의 아홉 가지 버전. Estate of Giorgio de Chirico/1992 VAGA, New York. _p. 123

막스 에른스트, 「피에타, 혹은 밤이 일으킨 혁명Pietà, or the Revolution by Night」, 1923. 캔버스에 유채. 테이트 갤러리. © 1992 ARS, New York/SPADEM, Paris. _p. 126

막스 에른스트, 『머리가 100개인/0개인 여자』, 1929: "무염수태였을지도 몰라The might-have-been Immaculate Conception." _p. 130

막스 에른스트, 「집주인의 침실The Master's Bedroom」, 1920. 사진 위에 덧그림. 취리

히 베르너 쉰들러 컬렉션. © 1992 ARS, New York/SPADEM, Paris. _p. 135

막스 에른스트, 『머리가 100개인/0개인 여자』, 1929: "제르미날, 내 누이, 머리가 100개 없는 여인.(배경의 철창 속 인물은 영원한 아버지.)Germinal, my sister, the hundred headless woman.(In the background, in the cage, the Eternal Father.)" © 1992 ARS, New York/SPADEM, Paris. _p. 136

알베르토 자코메티, 「새벽 4시의 궁전The Palace at 4 A.M.」, 1932-33. 나무·유리·철사·줄로 구성. 뉴욕 현대미술관. © 1992 ARS, New York/ADAGP, Paris. _p. 139

알베르토 자코메티, 「소리 없이 움직이는 오브제들Objets mobiles et muets」, 『혁명에 봉사하는 초현실주의』 제3호(1931년 12월호)에 수록된 드로잉들. © 1992 ARS, New York/ADAGP, Paris. _p. 141

알베르토 자코메티, 「목 잘린 여인Woman with Her Throat Cut」, 1932. 브론즈. 뉴욕 현대미술관. © 1992 ARS, New York/ADAGP, Paris. _p. 149

한스 벨머, 「인형Doll」, 1935. 사진. 파리 마누키앙 컬렉션. © 1992 ARS, New York/ADAGP, Paris. _p. 154

한스 벨머, 「접합된 소녀 몽타주의 변주Variations sur le montage d'une mineure articulée」, 『미노토르』 제6호(1934-35 겨울)에 수록된 첫 번째 「인형」의 사진. © 1992 ARS, New York/ADAGP, Paris. _pp. 158-59

한스 벨머, 『인형Die Puppe』에 수록된 첫 번째 「인형」의 메커니즘을 보여주는 일러스트레이션, 1934. © 1992 ARS, New York/ADAGP, Paris. _p. 163

한스 벨머와 첫 번째 「인형」의 사진, 1934. © 1992 ARS, New York/ADAGP, Paris. _p. 165

아르노 브레커, 「만반의 준비Readiness」, 1939. 브론즈. _p. 178

한스 벨머, 「우아한 여성 기관총 사격수Machine-Gunneress in a State of Grace」, 1937. 나무와 금속으로 구성. 뉴욕 현대미술관. © 1992 ARS, New York/ADAGP, Paris. _p. 180

"인간 보호" 사진 모음, 「기계가 낳은 결과Aboutissements de la méchanique」, 『바리에

테』(1930년 1월 15일자). _p. 184

『미노토르』 제3-4호(1933년 12월 14일자)에 실린 벵자맹 페레의 「유령의 낙원에서 Au paradis des fantômes」의 자동인형과 마네킹 사진. _pp. 192-93

『바리에테』(1929년 3월 15일자)에 실린 사진들. _p. 202

『바리에테』(1929년 10월 15일자)에 실린 사진들. _p. 203

『바리에테』(1929년 10월 15일자)에 실린 허버트 베이어와 E.L.T. 메젠스의 사진들. _p. 204(위)

『바리에테』(1929년 12월 15일자)에 실린 익명의 사진. _p. 204(아래)

『바리에테』(1930년 1월 15일자)에 실린 만 레이, 브란쿠시, 조피 토이버아르프의 작품 사진들. _p. 206

"기계가 낳은 결과Aboutissements de la méchanique"라는 제목이 붙은 사진들 모음, 『바리에테』(1930년 1월 15일자). _pp. 208-09

막스 에른스트, 「스스로 만들어진 작은 기계Self-Constructed Small Machine」, 1919. 판화 판에 연필과 문지르기 기법. 시카고 베르그만 컬렉션. © 1992 ARS, New York/SPADEM, Paris. _p. 219

라울 위박, 「에펠 탑의 화석Fossil of the Eiffel Tower」, 1939. 『미노토르』 제12-13호(1939년 9월)에 수록된 사진. _p. 222

파리 생투앙 벼룩시장, 『나자』에 실린 사진, 1928. _p. 227

샤를 마빌이 찍은 오페라 파사주 사진, 1866년경. _p. 242

막스 에른스트, 『자선 주간Une Semaine de bonté』, 1934. 콜라주. © 1992 ARS, New York/SPADEM, Paris. _p. 249

막스 에른스트, 『머리가 100개인/0개인 여자』, 1929: "경찰, 가톨릭신자, 또는 브로커가 될 예정인 원숭이The monkey who will be a policeman, a catholic, or a broker." © 1992 ARS, New York/SPADEM, Paris. _p. 252

막스 에른스트, 『자선 주간』, 1934. 콜라주. © 1992 ARS, New York/SPADEM, Paris. _p. 254

브라사이, 엑토르 기마르가 디자인한 파리 지하철역 세부의 사진, 살바도르 달리의

커미션, 『미노토르』 제3-4호(1933년 12월 14일자)에 수록. _p.258

브라사이와 살바도르 달리, 「무의지적 조각Involuntary Sculptures」, 1933. 『미노토르』 제3-4호(1933년 12월 14일자)에 수록된 사진-텍스트. © 1992 DEMART PRO ARTE/ARS, New York. _p.259

브라사이, 「안개 속에 서 있는 사령관 네의 상The Statue of Marshal Ney in the Fog」, 1935. 사진. © 1992 DEMART PRO ARTE/ARS, New York. _p.270

만 레이, 「무제Untitled」, 1933. 사진. © 1992 ARS, New York/ADAGP, Paris. _p.287

막스 에른스트, 「스포츠를 통한 건강Health through Sports」, 1920년경. 휴스턴 메닐 컬렉션. © 1992 ARS, New York/SPADEM, Paris. _p. 290

옮긴이의 글

낭만주의부터 포스트모더니즘까지,
그러니까 1820년대부터 1970년대까지 대략 150여 년에 걸친 서양 현대
미술의 역사는 3만 년이 넘는 장구한 서양미술사 가운데 그 어떤 150년
과도 비교 불가능한 역동적 전개로 명멸한다. 이 역동적 전개는 맑은 밤
하늘에 빛나는 별처럼 수많은 미술가와 그들이 이끈 또 수많은 미술운동
의 빠른 교체가 특징이다. 그런데 교체의 주기는 점점 더 짧아져, 현대미
술의 말미 포스트모더니즘에 이르면 더이상 '○○이즘', '○○주의'라고
부를 수 없고 낱낱이 서로 다른 이른바 "운동 이후의 미술post-movement art"
(Alan Sondheim: 1977)이 펼쳐진다. 따라서 현대미술의 지평을 마주한
관람자들은 미술에 대한 기본 이해와 일반 상식(즉, 미술은 저 바깥의 현실
세계를 시각 경험과 유사하게 혹은 좀 더 멋지게 보여주는 것이라는 생각)을
벗어나는 갖가지 특이한 작품들의 가열 찬 행렬 속에서 현기증을 느끼기
일쑤고, 그러다가 현대미술은 별종들의 딴 세상 이야기라고 포기하거나,

심지어는 그런 별종들에게 우롱당하는 기분마저 들어 부아가 치밀거나 하기 십상이다.

그러나 도무지 난맥상 혹은 난수표처럼 보이더라도, 대부분의 현대미술은 두 가지 미학적 개념에 빗대어 이해의 항해를 시작해볼 수 있다. 고전주의와 순수주의가 그 둘로, 이는 현대미술의 다양한 작품들을 그 미학적 출발점과 전개 구조 속에서 파악하고자 할 때 요긴한 가늠자 역할을 하는 개념들이다. 우선, 현대미술의 출발점은 고전주의에 대한 반발이었고, 고전주의를 전복하기 위한 실로 오랜 분투가 현대미술의 첫 번째 미학적 흐름을 형성했다는 사실이 있다. 이를 알고 있다면, 세계를 이상적으로 재현하기는커녕 점점 더 이상하게 재현하다가 급기야는 아무것도 재현하지 않고, 그 대신 물질적 조형요소들의 관념적 구성에 몰두한 추상미술의 발전은 순수한 미술이라는 미증유의 세계를 창출해낸 현대미술 특유의 다양한 모색과 성취임을 이해하게 된다. 이것이 모더니즘이다. 즉, 모더니즘의 다양한 작품들은 고전주의가 표방한 재현의 원리, 가령 세계중심주의, 인간중심주의, 서구중심주의, 형상중심주의를 여러 다른 지점들에서 전복한 시도로부터 나온 것이다. 다음으로, 모더니즘의 순수미술이 구축한 미학적/관념적/초월적 예술의 세계가 현대사회의 일상적/물질적/내재적 세계를 표면상으로는 점점 더 거부하지만 이면상으로는 점점 더 결탁하는 모순적인 관계를 맺음에 따라, 바로 이 순수주의를 전복하려는 현대미술의 두 번째 미학적 흐름이 형성되었다는 사실도 있다. 이를 알고 있다면, 순수미술이 허용하지 않는 온갖 요소들, 가령 변기와 병걸이 같은 공장제품, 엽서와 잡지에 실린 싸구려 사진 쪼가리, 문학·음악·무용·건축 같은 온갖 비미술의 범주를 끌어들이는 반反예술적 작업들을 이해하게 된다. 이것이 아방가르드다. 즉, 아방가르드의 다양한 작품들은 모더니즘이 표

방한 순수주의의 원리, 가령 예술지상주의, 작가지상주의, 대상중심주의, 매체특정주의를 여러 다른 지점들에서 전복한 시도로부터 나온 것이다.

물론, 현대미술의 이 두 미학적 토대를 안다는 것만으로 개별 작품들에 대한 이해가 바로 제공되지는 않는다. 현대미술의 역사를 일구어간 수많은 위대한 작가들은 각각 서로 다른 개성과 재능, 사회·역사적 위치에서 자신만의 고유한 미학적 문제의식들을 발전시켰으며, 바로 이 문제의식들이 현대미술의 지평 위에 그토록 다채롭고 복합적인 숲을 키워낸 씨앗들이기 때문이다. 따라서 어떤 작가의 작품을 구체적으로 이해하기 위해서는 현대미술의 일반적인 준거틀을 특정 작가의 개별적인 문제의식과 교차시키며 파고들어가는 심층적 주목이 필수적이다. 그렇더라도 고전주의와 순수주의를 부정적인 접근법negative approach으로 활용하면, 어떤 작품이 입체주의를 발판으로 해서 도약한 순수주의 모더니즘에 속하는지, 아니면 다다와 구축주의를 시발점으로 해서 발전한 반예술의 아방가르드에 속하는지를 구별하는 것은 그리 어렵지 않고, 또한 매우 효과적인 해석의 길잡이 역할을 한다. 그렇다면 이제 초현실주의는 어디에 속할까?

모더니즘이 아님은 말할 필요도 없다. 초현실주의는 우선 회화와 조각 같은 특정 매체를 고수하지 않으며, 이런 매체를 사용하더라도 해당 매체의 순수성을 구현하기 위한 형식적 구성에는 별반 관심이 없다. 나아가 초현실주의는 말레비치의 절대주의와 몬드리안의 신조형주의가 이미 1910년대에 순수추상에 도달하며 화면에서 완전히 몰아냈던 재현의 요소들을 다시 끌어들이기도 했고, 순수미술이라면 응당 단호히 거부해야 하는 문학을 끌어들이는 작업을 했다. 이러니, 모더니즘의 대부 클레멘트 그린버그가 "초현실주의 회화는 새로운 문학의 탈을 뒤집어쓰고 아카데미 미술의 재건을 진작해왔다"(Clement Greenberg: 1944)라고 일갈했을 법

도 한 것이다. 그런데 초현실주의가 끌어들인 불순물이 어디 문학뿐이던가? 그때나 지금이나 변함없이 논쟁적인 정신분석학은 물론, 문화기술지적 인류학, 마르크스주의 문화론까지 당대의 지성계를 풍미했던 온갖 담론들을 다 끌어들인 것이 초현실주의다.

간단히 이 정도만 따져보아도, 초현실주의를 아방가르드라는 미학적 흐름과 연결시키기에는 부족함이 없다. 사실, 아방가르드의 미학인 반예술의 요점은 사회와 동떨어져버린 순수예술을 비판하고, 나아가 사회에 대해서도 비판적인 예술을 발전시키는 것인데, 이런 문제의식은 핼 포스터가 "초현실주의의 기원 설화"라고 보았던 앙드레 브르통과 "다른 현실"의 조우에서 이미 찾아볼 수 있다. 제1차 세계대전의 참상으로부터 충격을 받은 참전 군인이 이 현실을 거부한 채 자신을 가둬버린 다른 현실에서, 정신줄을 놓아버린 한 인간의 불행만이 아니라 이 현실에 대한 비판을 엿보았던 브르통의 통찰이 그것이다.

그래서 브르통은 의식이 지배하는 이 현실 너머, 즉 무의식의 세계와 그 비판적 잠재력에 주목하게 되었지만, 여기서부터 이야기가 복잡해진다. 그가 쓴 초현실주의 소설 『광란의 사랑』 서두에 나오는 짧은 자전적 언급에 의하면, 브르통은 1917년 생디지에의 육군병원 정신의학센터에서 정신분석학의 기초를 배웠다(André Breton: 1937). 그런데 이 시기는 정신의학이 한창 다변화하던 때다. 인류의 역사와 언제나 함께 해왔지만 현대 이전에는 한 번도 치료가 가능하다고 여겨진 적은 없었던 것이 정신질환이다. 계몽주의는 이 또한 치료될 수 있다는 진취적인 믿음을 낳았으나, 그 선의에 찬 인도주의의 첫 산물인 19세기의 생물학적 정신의학은 뼈아픈 실패로 돌아갔고, 그 위에서 이제 20세기 초의 정신의학이 에밀 크레펠린의 기술적 정신의학(독일), 장마르탱 샤르코의 과학적 정신의학(프랑

스), 지그문트 프로이트의 정신분석학(오스트리아) 등으로 분화하며 서로 치열하게 경합하던 시기였던 것이다(에드워드 쇼터: 1997). 브르통은 프로이트의 무의식 개념에 주목했지만, 다른 의학적 견해들도 선택적으로 받아들여 독자적인 무의식 개념을 발전시켰다. "원시인과 아이들에게는 아직 그 자취가 남아 있는…… 인간 본연의 능력"(André Breton: 1933)으로서, 의식의 분열이 아니라 화해에 기초한 목가적 무의식 개념이 그것이다. 낭만적이고 매혹적이지만, 프로이트의 오인이었다고 포스터가 지적하는 무의식 개념이다.

브르통이 이런 무의식 개념을 발전시켰던 것은 그가 초현실, 즉 무의식의 세계에서 "사랑과 해방과 혁명"의 힘을 보았기, 아니 소망했기 때문이다. 그런데 사실 무의식의 세계는 이미 그 시절에도 여러 가지 견해가 있었고, 심지어 프로이트에게서조차 몇 번이고 이해가 크게 달라졌던 개념(맹정현: 2015)이며, 오늘날까지도—최근에는 뇌과학에서—계속 재구성되고 있는 사변적인 개념(스티븐 존슨: 2004, 레너드 플로디노프: 2012)이다. 그런지라, 브르통이 무의식에 대한 기존의 여러 사고들을 흡수해서 자신의 예술적 목적에 맞는 무의식 개념을 프로이트와 다르게 제시했다는 것이 그 자체로 문제인 것은 아니다. 포스터가 한국어판 서문에서 강조했듯이, "이론이 미술에 적용되는 일은 결코 없어야" 하며, 미술이 이론의 삽화 노릇을 할 필요도 없으니까.

문제는 브르통이 무의식의 세계와 통하기 위하여 실행한 초현실주의 초기의 오토마티즘에서부터 이 '초현실의 세계'는 그의 기대와 어긋났고, 사랑과 해방보다는 파괴와 강박에 사로잡힌 면모를 드러냈다는 사실이다. 초기에 초현실주의자들이 몰두했던 수면의 시대와 최면술 모임을 종식시킨 면모이자, 정확히 프로이트가 후기에 '죽음 욕동' 개념을 도입하여 주

목했던 면모다. 이 후기의 프로이트를 브르통은 잘 몰랐는데, 혹여 잘 알았더라도 받아들였을지는 의문이다. 그에게 초현실주의는 어디까지나 사랑과 해방의 예술 운동이어야 했으므로! 그래서 초현실주의의 실제는 브르통 자신의 표어와 반대 방향으로 달릴 때가 많았음에도 불구하고, 브르통은 자신의 이론적 건강부회와 자가당착을 끝끝내 무릅썼으며, 그러는 와중 초현실주의가 분열과 분쟁에 휩싸였어도 전혀 굴하지 않았다.

더 큰 문제는 이처럼 초현실주의의 실제가 브르통의 구상과는 상당히 어긋나버렸는데, 그래도 초현실주의에 대한 해석은 오랫동안 브르통이 주창한 틀 속에서 이루어져왔다는 것이다. 초현실주의에 대한 기존 해석의 대부분을 차지하는 전통적인 미술사의 도상학적 해석이 대표적이다. 잘 알려져 있듯이, 초현실주의 미술은 매체와 양식, 작업의 방식까지 극도로 다양하고 이질적이다. 앙드레 마송의 오토마티즘 드로잉이 있는가 하면 막스 에른스트의 진실주의 회화가 있고, 호안 미로의 반ᄯ회화나 에른스트의 프로타주나 알베르토 자코메티의 조각처럼 추상적인 양식이 있는가 하면 만 레이의 은판 사진이나 한스 벨머의 인형처럼 지표적이거나 즉물적인 양식도 있는 것이다. 개인 예술가의 작업이 있는가 하면, 익명성을 내세우는 작업, 또 협업으로 산출한 작업도 있다. 이 모든 것을 관통하는 공통분모는 찾기 어렵다. 그러자, 도상학적 해석은 이토록 다양하고 이질적인 초현실주의 작품들을 내용—주로 정신분석학적인 내용, 가령, 거세 공포나 성적 물신숭배, 외상과 불안 등—에 초점을 맞춰 끼리끼리 묶어보는 시도를 했는데, 이때 초현실주의와 정신분석학 사이의 관계를 근본적으로 검토하는 시도는 드물었다. 양자의 관계는 당연시되었고, 브르통과 프로이트 사이의 불일치는 고려되지 않았다는 말이다. 그런가 하면, 모더니즘 미술사의 형식주의에서 나온 해석도 있다. 시각적 자율성을 주축으로 하

는 모더니즘은 형식에 초점을 맞춰, 외관상 추상처럼 보이는 작품들―가령, 미로의 작품들과 에른스트의 프로타주―은 모더니즘의 역사주의 내러티브, 즉 시각적 형식의 진보와 연결했지만, 외관상 재현처럼 보이는 나머지 작품들은 퇴행적인 반反모더니즘으로 싸잡아 도외시하는 식이었다(로절린드 크라우스: 2005).

두 방법 모두 참으로 만족스럽지 못했던 것은 매한가지다. 한편으로, 도상학은 초현실주의에서 형식적 특성을 설명하지 못했을 뿐만 아니라, 그것이 주목한 정신분석학적 내용 자체가 브르통의 이해를 벗어나지 못했다. 다른 한편, 모더니즘은 내용적 특성을 설명하지 않았을 뿐만 아니라, 형식적인 차원에서조차 배제한 초현실주의가 너무 많았다. 전자가 이론이 미술을 복창한 해석의 한계를 보여준다면, 후자는 미술을 이론으로 재단한 해석의 한계를 보여준다고 할 수 있겠다. 어떤 경우든, 초현실주의를 깊이 알고 싶은 관람자는 답답하다. 초현실주의와 정신분석학의 연관은 분명하나, 정확한 설명 없이 정신분석학의 개념들이 둥둥 떠다니는 도상학적 해석들의 숲을 헤매거나, 아니면 양자의 연관은 분명한데도 정신분석학의 개념들이 말짱 지워진 형식적 해석들의 일사천리 앞에서 망연하거나 하는 것이다.

그러다가 1993년에 나온 것이 이 『강박적 아름다움』이다. 벌써 25년 전의 일인데, 당시를 돌아보며 포스터는 자신의 책이 초현실주의에 대한 "비판적 다시 읽기critical re-reading"였다고 회고했다. 이는 미셸 푸코가 『저자란 무엇인가?Qu'est-ce qu'un auteur?』(1969)에서 제시한 "근원으로의 복귀retour à l'origine"를 그가 초현실주의에 대해 시도했다는 말이다. 이 복귀는, 푸코에 따르면, "역사적 보충이나······ 장식 따위가 아니라······ 담론의 실제를 변형시키는 실질적이고도 필수적인 작업"이다. 갈릴레오의 텍스트를 재검

토한들 기계역학은 변경이 불가능하다. 하지만 프로이트나 마르크스의 텍스트를 재검토하는 작업은 정신분석학과 마르크스주의를 수정하며, 그러므로 근원으로의 복귀는 "담론 영역 자체의 일부"라고 푸코는 썼다(Michel Foucault: 1969).

과연, 책의 들머리에서부터 초현실주의는 재검토되는데, 정신분석학과 초현실주의의 만남 그리고 어긋남에 대한 입체적인 재조명은 기왕에 쌓인 해석의 더께들을 걷어내는 것은 물론 초현실주의의 주창자 브르통의 주장조차 걸러내는 위력을 발휘한다. 포스터가 다시 읽은 초현실주의는 "언캐니"하다. 초현실주의자들 자신에 의해 억압되었던 낯익은 초현실의 실상이 후기 프로이트를 통해 낯설게 복귀하기 때문이다. 실로 흥미진진한데, 더구나 건축적이기까지 하다. 초현실주의자 가운데 가장 논쟁적인 작가 한스 벨머를 다루는 4장을 기준으로, 앞에서는 개인 심리의 측면이, 뒤에서는 사회 환경의 측면이 파헤쳐지고, 후반부의 논의는 정신분석학과 더불어 초현실주의와 당대에 교차했던 두 담론, 문화기술지적 인류학과 마르크스주의 문화론이 보강한다.

이토록 치밀하게 다각도로 심층을 파들어 가므로, 혹은 바로 그렇기 때문에, 포스터가 다시 읽은 초현실주의를 읽기는 쉽지 않다! 어렵다고 다 양서는 아니고, 양서가 술술 읽히기까지 한다면 그보다 더 감사할 일은 없을 것이나, 이 책은 어려운 양서다. 어찌나 어려운지, 이 책이 나온 후 영미의 주요 학술전문지에 실린 서평들을 살펴보아도, 새로운 발굴과 조명을 일부 상찬하는 데 그치거나, 방법과 사실의 문제를 트집잡는 데 열을 올리거나, 각 장의 내용을 요약하는 데 급급하거나 할 뿐이다. 서평을 쓴 이들이 미술 관련 학계에 제법 위치가 있는 학자들임을 감안하면, 이 책이 당시 초현실주의에 대한 해석에 일으킨 전환의 근본적인 면모를 엿볼

수 있는 대목이다. 어쨌거나, 나는 어떤 책이 주장하는 요지를 우선 잘 이해하고, 나아가 그 요지의 의의와 한계를 해당 주제에 대한 논의의 역사적 지평에 비추어 평가하는 작업을 서평이라고 생각하는데, 이런 나의 생각과 맞는 서평은 딱 한 편 보았다. 철학과 교수가 쓴 것이다. 이 서평은 "고도로 지적 자극을 주는 프로이트의 죽음 욕동을 바탕으로 초현실주의에 대한 그림을 한 점 걸출하게 그려낸" 포스터의 책이 이런 프로이트와의 연결을 통해 비로소 "초현실주의 예술에 제기하는 것이 가능해진 실로 심오한 질문들"을 밝혀냈다는 데서 먼저 요지를 짚었다. 그러나 포스터는 스스로 이런 질문들을 파고들기보다는 프로이트의 이론 안에서 "자신이 다루고자 하는 예술가들의 반응을 발견해내는…… 강박"에 사로잡혀, 놀라운 탁견을 보여줄 때만큼이나 언뜻 수긍이 가지 않는 주장을 펼칠 때도 있으며, 그래서 포스터의 글은 "언제나 경이로울 정도로 훌륭하지만 때로는 젠체하는 과장을 일삼기도 한다"고 한계를 지적한다. 서평의 마지막은 의의의 평가다. "이런 이론적 결함들에도 불구하고…… 하한선은 이 책을 읽고 나면 초현실주의가 다시는 예전과 똑같이 보이지 않을 것이라는 사실"이니, "읽을 만한 책의 표시로서 이보다 더 확실한 것은 무엇이겠는가?" (Daniel Herwitz: 1995).

저 서평은 독자의 호기심이나 도전의욕을 북돋는 데 성공했을까? 또는 여기서도 성공할까? 확인할 길은 없고 희망할 수만 있기에, 나는 이 희망을 키우기 위해 내가 할 수 있는 최선, 즉 좋은 번역에 집중했다. 나로서는 열 번째 번역이고, 포스터의 책으로는 네 번째 번역이다(세 번째 번역은 이미 3년 전에 출판사로 넘긴 원고가 아직도 출판되지 않고 있는 그의 2012년도 저서 *The First Pop Age*다). 전문 번역자들의 왕성한 업적에 비하면 약소한

실적일 것이나, 박사학위를 받은 후 연구의 일환으로 학술번역을 지속해 오는 동안 나름대로 깨친 생각은 있다. 번역은 외국어에서 시작하지만 국어로 끝난다는 것, 따라서 우리 글로 잘 읽히지 않는 번역은 좋은 번역이 아니라는 것, 그래서 국어와 다른 외국어를 정확하게 또 아름답게 옮기는 번역에는 창조성이 필요하다는 것, 그러나 번역의 창조성은 어디까지나 원저의 테두리 안에서 발휘되어야 한다는 것, 즉 엄연히 원저에 있는 내용을 뭉텅 빠뜨려서도, 없는 내용을 마구 덧붙여서도 안 된다는 것 정도다.

언제나 이 생각에 충실하고자 하는 마음과 달리, 눈은 성급하고 실력은 일천하다. 해서, 나 혼자 힘으로 좋은 번역에 이르는 길은 멀기만 한데, 다행히 이 길을 걷는 데 도움을 준 고마운 이들이 있다. 먼저, 시각문화연구회의 동료 연구자들과 서울대학교 미학과의 동료 선생님들이다. 유혜종, 윤미애, 정성철, 조희원, 신정훈, 신혜경, 박상우 선생님께 감사한다. 한 장 또는 두 장씩 맡아 검토해주셨는데, 선생님들이 아낌없이 나눠준 전문적인 식견 덕분에 이 번역의 정확성이 한층 더 벼려졌다. 또, 이안학당에서 세미나를 함께한 미학과 내외의 학생들도 있다. 윤태은, 최승원, 김예은, 최다미, 전준하, 성다솜, 한진아에게 감사한다. 놀랄 정도로 학구열에 불타는 이 영특한 학생들은 내 번역의 가독성을 끌어올리는 데 큰 도움을 주었다. 마지막으로, 한국예술종합학교의 강의실에서 이 번역의 첫 독자가 되어준 미술원 조형예술과 전문사 과정의 작가들이 있다. 김정욱, 김현정, 류주현, 박동준, 신기철, 전리해 씨께 감사한다. 이들을 통해 이론가들과는 확연히 다른 작가들의 구체적인 문제의식과 예술적인 이해방식을 조금이나마 알게 되었다. 특히, 이 어려운 텍스트에 치열하게 몰입하면서도 거침없이 질문을 쏟아내며 자신의 작업과 연결점을 찾아가는 모습은 초현실주의가 근 한 세기 전에 제기했던 예술적 문제들 가운데 여전히 유효한

것들이 있음을, 그리고 이 유효성을 오늘에 살려내려면 이론의 문턱은 더욱더 낮아져야 함을 가르쳐주었다.

2018년 1월 15일, 이안학당에서

조주연

참고문헌

레너드 플로디노프(2012), 『새로운 무의식 ─ 정신분석에서 뇌과학으로』, 김명남 옮김, 까치, 2013

로절린드 크라우스 외(2005), 『1900년 이후의 미술사』, 신정훈 외 옮김, 세미콜론, 2007

맹정현(2015), 『프로이트 패러다임』, 위고

스티븐 존슨(2004), 『굿바이 프로이트』, 이한음 옮김, 웅진지식하우스, 2006

에드워드 쇼터(1997), 『정신의학의 역사 ─ 광인의 수용소에서 프로작의 시대까지』, 최보문 옮김, 바다, 2009

Alan Sondheim(ed., 1977), *Individuals: Post-movement Art in America*, E. P. Dutton & Co.

André Breton(1933), "Le Message automatique," *Minotaure* 3-4

André Breton(1937), *L'Amour fou*, Gallimard

Clement Greenberg(1944), "Surrealist Painting," *The Collected Essays and Criticism*, Vol. 1

Daniel Herwitz(1995), "Review: *Compulsive Beauty* by Hal Foster," *The Journal of Aesthetics and Art Criticism*, Vol. 53, No. 4

Michel Foucault(1969), "Qu'est-ce qu'un auteur?" *Dits et Écrits*, Gallimard, 1994

_____이탤릭으로 표시된 숫자는 도판을 가리킨다.

408

강박적 아름다움

언캐니로 다시 읽는 초현실주의

1판 1쇄	2018년 3월 9일
1판 4쇄	2023년 10월 10일

지은이	핼 포스터
옮긴이	조주연
펴낸이	김소영
책임편집	손희경
편집	임윤정
디자인	최윤미
마케팅	정민호 박치우 한민아 이민경 박진희 정경주 정유선 김수인
제작처	한영문화사

펴낸곳	(주)아트북스
출판등록	2001년 5월 18일 제406-2003-057호
주소	10881 경기도 파주시 회동길 210
대표전화	031-955-8888
문의전화	031-955-7977(편집부) 031-955-2689(마케팅)
팩스	031-955-8855
전자우편	artbooks21@naver.com
트위터	@artbooks21
인스타그램	@artbooks.pub

ISBN 978-89-6196-320-6 93600